생애 ○ 전환 ○ 학교

생애전환학교

모험을 디자인하는 신중년 문화예술 수업

초판 1쇄 인쇄 2021년 3월 5일
초판 1쇄 발행 2021년 3월 15일

지은이	고영직 김찬호 백현주 외
펴낸이	이영선
책임편집	김선정
편집	이일규 김선정 김문정 김종훈 이민재 김영아 김연수 이현정 차소영
디자인	김회량 이보아
독자본부	김일신 김진규 정혜영 박정래 손미경 김동욱

펴낸곳 서해문집 | 출판등록 1989년 3월 16일(제406-2005-000047호)
주소 경기도 파주시 광인사길 217(파주출판도시)
전화 (031)955-7470 | 팩스 (031)955-7469
홈페이지 www.booksea.co.kr | 이메일 shmj21@hanmail.net

ISBN 979-11-90893-52-7 03600

생애·전환·학교

모험을 디자인하는
신중년 문화예술 수업

고영직
김찬호
백현주 외
지음

서해문집

　　지금 여기 50+ 신중년 세대 앞에 놓인 현실은 만만
치 않다. 그래서일까, 많은 50+ 신중년 세대는 경제적 '활동'에
는 관심이 많지만 생애 '전환'에는 둔감하다. 그리고 자신만 세상
의 흐름을 놓치는 것 같은 심각한 두려움을 의미하는 포모증후군
FOMO Syndrome에 빠져 있다. 포모는 'Fear Of Missing Out'의
약자로, 세상의 흐름에서 자신만 제외되고 있는 듯한 일종의 '고
립 공포감'을 말한다. 다시 말해 지금의 50+ 신중년 세대는 고립
공포감과 경제적 공포에 짓눌려 있는 것이다.

　이러한 현실 속에서 문화체육관광부와 한국문화예술교육진흥
원이 2018년부터 운영하고 있는 '생애전환 문화예술학교'는, 50+
신중년 세대가 새로운 인생을 준비하는 '전환'의 기회를 마련하
고 주체적으로 문화적 삶을 살아갈 수 있도록 하는 프로그램이
다. 이는 단순한 문화예술 향유享有 프로그램이 아니라, 지금까지

와는 '다른 삶'을 향한 서사敍事(이야기)의 중요성을 강조한다. 사람에게는 자신을 설명할 수 있는 서사가 중요하다. 특히 본격적인 생애전환기를 맞이하는 50+ 신중년 세대의 경우 나는 어떤 사람이고, 어떤 이야기의 일부분이며, 또 어떤 이야기의 주인공이고 싶은가 하는 성찰과 점검의 시간을 갖는 일이 더욱 중요하다. 그러나 지금까지처럼 '살던 대로' 사는 관성의 시간에서는 의미 있는 서사가 만들어지기 어렵다. 한국인이 가장 좋아하는 한 글자짜리 단어인 '집, 땅, 차, 돈'에 모든 것을 기대하는 삶에서는 이른바 '생활 보수파'의 삶은 있을지언정 새로운 서사가 형성되기는 어려운 법이다.

그런 점에서 생애전환 문화예술학교는 살던 대로의 관성에서 벗어나 다른 삶의 궤도를 그릴 수 있는 문화예술적 계기 또는 접점을 형성하여, 자기 자신을 설명할 수 있는 이야기를 갖도록 하

는 데 그 의미가 있다. 이야기가 있느냐 없느냐는 곧 맞이하게 되는 노년기의 삶에서 큰 차이를 낳는다. 오스트리아의 작가 장 아메리는《늙어감에 대하여: 저항과 체념 사이에서》에서 "우리는 늙어가며 시간을 발견한다"라고 말한다. 시간을 발견하는 존재로서 삶을 재구성하기 위해 시간을 재구성해야 할 이유가 여기에 있다. 그러므로 생애전환 문화예술학교가 문화예술적 접근으로 시간의 재구성을 생각하게 하는 예술적·인문적 프로그램이라는 점은 더 말할 나위가 없다.

생애전환 문화예술학교는 2018년 5개 광역센터(경남·대전·세종·인천·전남)가 처음 참여한 이래 2019년에는 5개 광역센터(경남·대전·세종·인천·충남)가 참여했고, 2020년에는 투 트랙으로 정책 사업이 진행됐다. 7개 광역센터(경남·대전·세종·인천·충남·전남·경북)가 참여하는 '생애전환 문화예술학교'가 한 축으로 진행됐고, 다른 한 축으로는 5개의 기초지방자치단체 및 주관단체(고창문화관광재단·대명공연예술단체연합회·연수문화재단·태백관광문화연구소-BOW·플랜비문화예술협동조합)가 참여하는 '신중년 문화예술교육' 프로그램이 진행된 것이다. 신중년 문화예술교육 프로그램은 생활권 단위 지역 내에서 타 세대를 포함해 신중년 세대가 생애 주기별 문화예술교육을 실현할 수 있는 기반을 마련하고자 구성된 것이었다.

한편으로 생애전환 문화예술학교의 또 하나의 중요한 의미는

당사자가 주도하는 '무형식informal learning' 또는 '비형식'의 배움이 구현되는 프로그램이라는 데 있다. 최근 평생학습에서도 새로운 주목을 받고 있는 무형식의 배움은, 다른 사람에 의해 구조화되고 설계되는 형식학습과 달리 일종의 '우연학습'으로서 당사자의 주도성이 구현되는 학습을 말한다. 신중년 당사자가 주도하는 서울시 '50+인생학교'와 수원시평생학습관에서 성장한 '뭐라도 학교' 사례를 여기에 소개한 것도 그런 이유 때문이다. 거듭 강조하지만, 50+ 신중년 대상의 문화예술교육은 문화예술 향수 프로그램이 아닌 것이다. 그러나 실제 현장에서는 신중년의 생애 전환에 대한 깊이 있는 인문적 사유가 부족하고, 진행되는 프로그램 또한 기존에 하던 대로의 관성에서 자유롭지 못하다는 생각을 자주 하게 된다. 이 책《생애전환학교》를 출간하는 이유도 이러한 문제의식을 공유하며 신중년 대상의 문화예술교육(활동) 프로그램의 질적 도약을 꾀하고자 한 점이라는 것을 밝힌다.

1부 〈창의적 '전환'의 삶을 위하여〉에 수록된 세 편의 글은 창의적 '전환'에 대해 사회학적, 예술적, 인문적 차원에서 접근한 것이다.

김찬호는 〈'신중년'은 누구이며, 무엇이 되고자 하는가?〉에서, 1차 베이비부머(1955~1963년생)와 2차 베이비부머(1968~1976년생)가 50+ 신중년 세대로 편입되는 '예비 노년 세대'로서 영원한 현

역이고 싶어 하는 '욜드'(young old, 젊은 노인)라고 규정한다. 그는 주체적이고 자립적인 신중년으로서 자신의 존재를 펼치려면 '사회적 지능'을 갖춘 선배 시민이 되어야 하고, 이제는 '밝은 슬픔'과 '냉철한 행복'을 지향하기 위해 마음을 리모델링하려는 전환의 기술이 필요하다고 말한다.

정원철은 〈창의적으로 나이 든다는 것〉에서, 신중년은 '본캐'에서 '부캐'의 삶으로, '다른 이름'을 지을 줄 아는 동사動詞의 삶으로 전환해야 한다고 말한다. 그리고 그런 전환이 가능하려면 몸에 밴 행동을 '몸'을 통해 바꿀 줄 아는 '제 몸 예술'이 필요하다고 역설한다.

고영직은 〈'전환'의 삶은 어떻게 가능한가〉에서, 생애전환 문화예술학교 추진단장으로서 지난 3년간의 경험을 성찰하며 신중년은 살던 대로의 관성에서 벗어나고, 생애전환 문화예술학교 프로그램도 하던 대로의 운영 관행에서 벗어나야 한다고 역설한다. 또한 신중년이 이제는 누군가를 '위하여' 살지 말고 자신에 '의하여' 살 수 있는 전환을 추구하며, '나의 문화 정책'을 구현하는 삶을 살아야 한다고 말한다.

2부 〈낯선 감각, 이토록 예술적인 '전환'이라니!〉에 수록된 여섯 편의 글은 2018년부터 운영해온 생애전환 문화예술학교 프로그램을 비롯해 서울시 50+인생학교, 목포 괜찮아마을 사례, 여행

자 플랫폼 만들기 등의 사례를 묶은 것이다. 이 사례들을 관찰하고 탐색하다 보면 50+ 신중년의 생애전환기에는 '세상이 아니라 나 자신에게 도전해야 한다'는 점을 깊이 성찰하게 된다.

고영직은 〈태초에 '멋'이 있었다〉에서, 2020년 인천 연수문화재단이 진행한 의상·주거 프로그램인 '제멋대로학교' 활동을 심층 탐사하며 신중년 세대에게 '멋'의 중요성을 환기한다. 옷에 대한 새로운 철학을 탑재한 〈나는 송도 스타일!〉과 더불어, 주거 프로그램으로 진행된 〈머물다, 나답게〉 등의 활동 사례를 따라가며 신중년 프로그램의 진화進化 가능성을 적극적으로 탐사한다. 철저한 지역 조사, 깊이 있는 프로그램 연구, 당사자성을 존중하는 운영 방식 측면에서 현장에서 널리 읽히고 참조됐으면 한다.

구민정은 〈어른을 위한 놀이, 1박 2일간의 연극 여행〉에서, 서울시 50+인생학교의 대표 프로그램인 〈드래곤호의 모험〉 사례를 자세히 털어놓는다. 그는 일종의 역할 바꾸기인 연극놀이의 경험은 어른을 위한 놀이로서 기능하며 새로운 이야기를 만드는 힘이 된다고 말한다. 자신이 망가지는 걸 두려워하지 않는 마음의 태도가 중요하다고 역설한 대목은 신중년 세대에게 특히 와 닿을 것으로 기대된다. 롤랑 바르트가 그랬던가, "삶은 작은 고독들을 통해 이루어진다"라고.

유현아는 〈나의 삶을 응원하는 글쓰기〉에서, 2018년 진행된 〈문학과 함께 한 달 살아보기〉 프로그램 사례를 소개한다. 그는 내

가 살아온 삶에 의미를 부여하고 힘찬 격려를 하는 '나를 위한 글쓰기'는 나의 이야기를 형성하는 데 큰 도움이 된다고 강조한다.

현혜연은 〈또 하나의 언어, 사진으로 쓰는 전환 이야기〉에서, 2019년 진행된 〈품격 있는 고난으로 한 달 살아보기: 사진〉 프로그램의 의미를 짚어준다. 그는 사진, 특히 자화상과 다큐멘터리 사진 같은 사진 언어는 직면과 성찰의 계기를 줄 뿐만 아니라, '일시 멈춤'의 경험을 제공하는 예술 언어라고 강조한다. 글에서 언급한 익산 '마고의 이야기 공작소' 팀의 예술 교육 경험은 '오래 바라봄'이 가져다준 전환의 한 국면이자, 타인의 삶에 경탄하며 '행복은 동료로부터 온다'는 점을 말해주는 또래압력peer pressure의 소중한 경험으로서 현장에서 제대로 참조되기를 바란다.

고재열의 〈언택트 시대의 콘택트, 여행자 플랫폼 만들기〉는 신중년 세대가 가장 선호하는 여행 프로그램의 경험을 통해, 여행이 인생의 '중간 급유'가 되고 '중간 정산'이 될 수 있으려면 타인과 더불어 '마음의 마을'을 형성할 줄 아는 지혜가 요청된다고 강조한다. '독백'만 있는 여행이 아니라 '대화'와 '방백'이 가득한 여행을 위해서는 신중년이 '잃어버린 여행력'을 되찾아야 한다고 말한다. 그의 글에서 여행이라는 은유는 결국 삶에 대한 은유로 읽히는데, 최근 퇴사 이후 자신에게 닥친 삶의 변화를 '간증'의 언어로 기록함으로써 호소력이 짙어 퍽 흥미롭다.

안태호의 《"장래희망은 한량입니다"》는 전환을 꿈꾸는 20~30

대 청년들의 새로운 아지트로 급부상한 목포 괜찮아마을 사례를 소개한다. 2018년 목포에 자리 잡은 괜찮아마을 사례를 여기에 소개한 것은, 생애 전환은 50+ 신중년뿐만 아니라 누구나 살면서 겪는 문제라는 점을 강조하기 위해서다. 괜찮아마을이 표방하는 '일단 쉬자, 상상해봐, 저지르자'라는 슬로건은 프로그램 중심이 아니라 협업과 관계의 변화를 추구하는 베이스캠프의 일종으로서 갭이어gap year의 구현 필요성을 제공하기에 충분하다.

3부 〈끝나지 않은 '전환'의 실험이 남긴 것들〉에 수록된 세 편의 글은 각각 수원시 뭐라도학교, 서울시 50+인생학교, 인천 문화예술교육지원센터의 경험을 바탕으로 생애전환 문화예술교육의 새로운 가능성을 탐색하는 글이다.

정성원의 〈새로운 휴먼 네트워크 플랫폼〉은 2014년 5월 수원시평생학습관에서 출범한 뭐라도학교의 산파 역할을 한 그의 경험을 바탕으로 신중년 당사자 모임이 왜 중요한지 밝힌 글이다. 출범 이후 학습관의 개입과 지원을 점차 줄이고 신중년과 노년 참여자의 자기 주도성을 높이며 자기 진화의 길을 걸어온 뭐라도학교의 실험은, 노화에 대한 공포가 아니라 문제 해결의 주체로 성장하는 선배 시민의 탄생 가능성을 던져주고 있다. 스스로 배우고 도전하는 신중년의 '학습'을 강조한 점이 특히 인상적이다.

정광필의 〈말랑하게, 앙코르커리어!〉는 2016년 출범한 서울시

50+인생학교 학장으로서 겪은 경험을 소개하며, 신중년을 대상으로 한 '안전한 공간'의 중요성과 더불어 예술적·감성적 접근이 왜 중요한지를 환기하고 있다. 명함 주고받지 말기, '민증證' 까지 말기, 이름 부르지 말기를 실현하며 운영되는 인생학교 이야기는 서로가 서로를 지지하고 선한 자극을 주고받으며 사회를 바꿀 수 있는 가능성을 제기한다. 특히 '열심히 일한 당신, 1년은 푹 쉬세요'라는 그의 주장은 덴마크의 전환학교처럼 휴식과 탐색을 위한 베이스캠프의 중요성을 잘 말해주는 것 같다.

백현주의 〈모험을 디자인하는 중립 지대〉는 2019~2020년 인천 문화예술교육지원센터의 교육 사례를 바탕으로, 신중년 대상의 생애전환 문화예술학교가 '추구'해야 하는 방향에 대해 생생한 현장의 언어로 전한다. 그는 이 프로그램이 참여자들에게 우정의 시공간이 됐을 뿐만 아니라, '발견 노트'를 통해 전환을 위한 연습을 하도록 함으로써 저마다 시시하지만 찬란한 전환의 경험을 낳았다고 말한다. 물론 그 과정이 쉬운 것은 아니었고, 문제점 또한 여전히 남아 있다. 특히 생애전환 문화예술학교 프로그램을 버킷리스트로 자주 오인하는 것이 그것이다. 실패와 낙담에 주목하며 인간 승리의 숭고함보다 취약함을 개성으로 발견할 줄 아는 예민함을 가지고 '모험'을 디자인하자는 그의 주장은 귀중한 통찰이 아닐 수 없다. 어쩌면 새로운 이야기는 지금까지 살면서 안 해본 일을 실험하고 도전하려는 모험에서 비롯한다는 점에서 주

목할 만한 언급이라고 생각된다.

　이 책《생애전환학교》가 생애전환 문화예술학교 현장에서 널리 참조되며 프로그램의 질적 전환이 이루어질 수 있는 디딤돌 같은 책이 되기를 바란다. 참여자들이 프로그램이 진행되는 공간을 '안전한 공간(자신의 사연을 말해도 괜찮은)'으로 여기도록 만들어야 하고, 지금까지의 관행에서 벗어날 줄 아는 프로그램이 되어야 한다. 강사비와 교육재료비 같은 예산 항목을 '활동비 지원' 같은 항목으로 변경해 신중년의 모험을 적극적으로 지원할 수 있는 행정의 유연한 변화도 뒤따라야 한다. 그렇다고 너무 심각해지지는 말자. 어느 시인이 "나는 늙어가는데/ 너는 익어가는구나"(김옥종, 〈통닭구이〉)라고 한 표현처럼 유머 감각이 절대적으로 필요하다. 그리고 프로그램만의 접근으로는 한계가 있다는 점 또한 인식하고 바꿔야 한다. 50+인생학교나 뭐라도학교 같은 사례 경험이 중요한 것은 그런 이유 때문이리라. 예를 들어 강원도 설악산이나 오대산 같은 곳에서 캠프 형식으로 진행되는 '산 위의 인문학' 같은 학교도 운영해볼 수 있다고 생각한다.

　《생애전환학교》를 기획하고 출판 작업을 진행하면서 신세진 사람들이 적지 않다. 먼저 생애전환 문화예술학교와 신중년 문화예술교육 프로그램에 참여해주신 전국의 여러 광역센터와 기초지자체 및 주관단체들에 감사드린다. 로버트 프로스트의 〈가

지 않은 길〉이라는 시처럼, 누구도 '가지 않은 길'을 가느라 현장에서 적지 않은 시행착오의 시간을 겪었으리라고 생각한다. 그런 시행착오의 시간이 생각의 전환, 일상의 전환, 행동의 전환을 이루며 프로그램의 전환을 꾀하는 시간이 되었으리라 믿어 의심치 않는다. 그리고 3년간의 경험을 점검하며 앞으로 생애전환 문화예술학교가 나아갈 방향을 더 깊이 모색해보자는 차원에서 기획된 《생애전환학교》의 출간 취지에 흔쾌히 동의하며 자신의 경험을 글로 표현해주신 필자 여러분께 머리 숙여 감사드린다. 또한 물심양면으로 지원을 아끼지 않은 문화체육관광부 관계자와 한국문화예술교육진흥원의 김재경 팀장을 비롯해 이예린, 김지후 담당자들의 열과 성에 감사드린다. 끝으로 어려운 출판 환경에도 선뜻 뜻을 함께해주신 서해문집 출판사에도 각별한 우정의 마음을 담아 감사의 인사를 드린다.

2021년 2월
필자들을 대신하여
고영직 삼가 쓰다

1부

창의적 '전환'의 삶을 위하여

01

'신중년'은
누구이며,
무엇이 되고자
하는가?

김찬호
문화인류학자

급변하는 생애 주기, 65세까지가 청년이다?

✚

　　"곱고 희던 그 손으로 넥타이를 매어주던 때 어렴풋이 생각나오. 여보, 그때를 기억하오. 막내아들 대학 시험 뜬눈으로 지내던 밤들 어렴풋이 생각나오." 가수 김광석과 서유석 등의 음성으로 익숙했던 노래 〈어느 60대 노부부 이야기〉를 최근 트로트 가수 임영웅이 다시 불러 박수를 받았다. 그런데 제목에서 인지 부조화를 느끼게 된다. 요즘 60대는 노인으로 여겨지지 않기 때문이다. 이 곡이 처음 발표된 것이 1990년이었는데, 당시에는 자연스러운 표현이었지만 그동안 세상이 많이 바뀌었고 우리의 나이 감각도 크게 달라진 것이다.

　　그런 변화는 대중문화의 여러 장면에서 확인된다. 가수 조용필

이나 나훈아는 70대에 접어들었는데도 전성기에 못지않게 왕성한 기력을 뽐낸다. 오래전 '흘러간 옛 노래'의 주인공들과 비교하면 격세지감을 느끼게 된다. 예를 들어 대중가요의 한 시대를 풍미했던 가수 김정구가 1980년대 초에 자신의 대표곡 〈눈물 젖은 두만강〉을 부르는 모습을 동영상 플랫폼에서 볼 수 있는데, 당시 그분은 60대였지만 목소리나 외모나 몸짓은 완전히 노인이다. 그 무렵은 기대수명이 65세였고, 누구나 환갑을 맞이하면 당연히 잔치를 치르던 시절이었다.

한국인의 기대수명은 2010년 80세를 넘었는데, 40년 동안 스무 살이 늘어났다. 계산해보면 하루에 다섯 시간씩 증가한 셈인데, 전 국민의 기대수명이 매일 그만큼 늘어났다는 것은 엄청난 일이다. 그것은 급속한 고령화를 수반했다. 65세 이상 인구의 비율이 7퍼센트인 고령화사회에서 14퍼센트인 고령사회로 이행하는 기간을 비교해보면, 프랑스가 110년 이상, 미국이 60년 정도, 일본이 25년 걸렸는데, 한국은 18년 정도밖에 걸리지 않았다 (2000년 7퍼센트, 2018년 14퍼센트, 2020년 15.8퍼센트). 20퍼센트인 초고령사회로 넘어가는 속도는 그보다 더 빨라서 2025년이면 그 단계에 진입한다.

또 다른 지표를 보자. 전 국민을 나이순으로 쭉 세워놓는다면 한가운데 서 있을 사람의 나이를 중위연령이라고 하는데, 2020년 한국의 중위연령은 43세쯤 된다. 1980년에 21세였으니까 30

년 동안 두 배 정도 높아진 셈이다. 이런 추세로 가면 2040년에 중위연령은 52세가 될 것으로 전망된다. 고령화와 맞물린 것이 저출산인데, 15세 미만 인구는 2016년 691만 명으로 전년 대비 14만 명가량 줄었다. 그리고 행정자치부가 주민등록 통계를 전산으로 관리하기 시작한 2008년 이후 처음으로 65세 이상 인구가 15세 미만 인구를 앞질렀다.

수명 연장과 고령화는 단순히 생존 기간이 늘어나는 것만을 의미하지 않는다. 그것은 생애 주기 전반의 얼개가 바뀌는 과정과 맞물려 있다. 불과 100년 전만 해도 10대 중반이 되면 성인으로 대우받았고 결혼하는 경우도 많았다. 일제강점기에 항일투쟁에 나선 이들의 평균 나이가 15세 정도였고, 이광수나 이상 등 지식인의 경우 20대에 온갖 파란만장한 인생 역정을 두루 통과했다. 지금은 어떤가? 서른 살이 넘어도 부모의 품을 벗어나지 못하는 이들이 적지 않다. 누군가 어떤 집에 용무가 있어서 문을 두드렸는데 30대인 자녀가 얼굴을 내밀자 "집에 어른 계신가요?"라고 물었다는데, 별로 이상하게 들리지 않는다. 법적으로는 오래전에 성인이 됐건만, 사회적으로는 미성년자 취급을 받는 것이다. 고학력화가 진행되는 가운데 노동시장으로의 진입이 점점 늦어지면서 청년기가 연장되어온 것이 후기 근대 사회의 일반적인 상황이다.

청년기만이 아니다. 그 후의 시기도 예전과 다른 범주로 자리

매김된다. 이제는 '여생餘生'의 시작점을 잡기가 어렵다. 예전에는 경제 행위나 사회활동을 하지 못하게 된 이후 죽음에 이르는 시간이 짧았지만, 지금은 많은 사람이 인생의 3분의 1 이상을 그 단계에서 보내게 된다. '잉여 생애'라고 하기에 너무 긴 것이다. 현재 국제적으로 노인의 기준을 65세 이상으로 잡고 있는데, 그 기준이 세워진 독일의 비스마르크 시대에는 평균 수명이 40대였다. 수명이 점점 늘어나는 지금의 현실에 맞지 않으니 70세로 높이자는 주장이 나오고 있다. 유엔이 2020년에 발표한 새로운 연령 구분은 그보다 더 급진적이다. 그에 따르면 0~17세가 미성년자, 18~65세가 청년, 66~79세가 중년, 80~99세가 노인, 100세 이상이 장수 노인이다. 청년기가 50년 가까이 지속되고 80세까지 중년이라니, 21세기 인간의 생애는 예전과는 전혀 다른 모습으로 펼쳐지고 있는 것이다. 한 세대 전까지만 해도 거의 모든 사람이 '교육→직업 활동→은퇴'라는 단계를 비슷하게 밟았지만, 이제는 그런 일반적 모델의 시효가 끝났고, 저마다 다양한 생애 단계multiple life stages를 통과하고 있다고 볼 수 있다.

'신중년' 개념은 바로 그런 맥락에서 나왔다. 2017년 현 정부가 들어서면서 50세 이상의 연령대를 가리키는 중고령자를 '신중년'으로 바꿔서 부르기 시작했는데, 50~60대를 아우르는 세대를 가리킨다. 왜 50~60대인가? 한국인이 직장을 그만두기 시작하는 것은 대개 50대 초반이다. 그런데 언제 은퇴하고 싶은가 하고 질

문하면 평균 72세 정도로 답한다. 그리고 한국보건사회연구원의 '2017 노인실태조사'에 따르면 65세 이상 인구가 노인이라고 생각하는 연령도 평균 71.4세다. 그러니까 50~60대는 일자리가 없지만 여전히 일하고자 하는 열망이 높은 세대, 법적으로는 노인이라 해도 스스로는 노인이라 생각하지 않고 사회에서도 그렇게 바라보지 않는 연령대라고 할 수 있다. 굳이 말하자면 '예비 노년 세대'인 셈이다.

욜드(Young Old), 영원한 현역이고 싶은 베이비부머

✚

인류에게 수명이 아무런 의미를 지니지 못했다면, 인간은 분명 70세나 80세까지 성장하지 않았을 것이다. 인생의 후반기는 그 자체로도 중요한 의미를 지니는 것이 틀림없으며, 단순히 인생의 초반기에 덤으로 얹혀 주어진 보잘것없는 세월이 아니다.

– 카를 융

신중년의 등장은 노년의 위상 변화와 맞물려 있다. 수명이 길어지면서 '노인'이라는 범주가 애매해졌는데, 65세에서 100세 이상까지 30년 이상의 연령을 아우르기 때문이다. 부모 세대와 자

녀 세대가 함께 포함되고, 따라서 그 안에 생겨나는 세대차도 엄청날 수밖에 없다. 그런 가운데 노인이라는 호칭을 거부하는 분위기가 형성됐다. 말뜻을 그대로 풀면 '늙은이'인 만큼 왠지 무력하게 쇠락하는 퇴물의 이미지를 띠기 때문인 듯하다. 그 대신 널리 쓰이는 말이 '어르신'이다. 노인에 비해 그 인생의 경륜을 존중하는 뉘앙스를 담고 있기 때문이리라. (행정에서도 '노인복지과'를 '어르신복지과'로 바꾼 경우가 많다.) 은발을 가리키는 '실버'도 비슷한 느낌을 준다.

그런데 어르신이나 실버는 노인을 격조 있게 부르는 호칭일 뿐, 사회의 중심부에서 물러나 경로당 같은 곳에서 여생을 보내는 모습을 연상시킨다는 점에서 큰 차이가 없다. 경로당 같은 곳에 가기에는 '아직 젊은' 노인은 그들과 여러 면에서 다르다. 어느 할아버지가 아내의 성화에 못 이겨 경로당에 가게 됐는데, 일주일도 안 되어 더 이상 못 다니겠다고 했다. 편하게 쉬러 갔는데 '형들'이 자꾸 심부름과 허드렛일을 시켜서 짜증이 나더란다. 70대 노인도 경로당에서는 막둥이 취급을 받으며 '어르신'을 모셔야 한다.

그런 부류의 노인을 지칭하는 용어로 등장한 것이 '시니어'다. 시니어는 영어에서 엘덜리elderly와 함께 노년을 가리키는 말로 쓰이지만, 정확한 뜻은 '연장자'다. 대학에서는 4학년생을 시니어라고 한다. 어떤 조직이나 팀에서 상위 등급에 있고 다른 멤버보

다 풍부한 경험을 지니고 있는, 굳이 말하자면 일종의 선배 같은 존재를 지칭하는 말이다. '주니어'와 대비된다. 노인, 어르신, 실버에 비해 시니어는 아직 현역에서 왕성하게 활동하고 있을 뿐 아니라, 오랫동안 축적해온 신망과 역량으로 아래 세대를 이끌어주는 이미지를 내포한다.

최근에는 거기서 한발 더 나아가 '액티브 시니어'라는 표현이 널리 쓰인다. '활동적 장년'이라고 번역되는데, 문화체육관광부와 국립국어원은 '뛰어난 체력과 경제력을 갖추고 있어 퇴직 후에도 사회적으로 왕성한 문화 활동과 소비 활동을 하는 중년층과 장년층'이라고 정의했다. 장년壯年의 사전적 뜻풀이는 '한창 기운이 왕성하고 활동이 활발한 30세부터 40세 안팎의 나이'인데, 지금의 세태와는 맞지 않는 느낌이 든다. 중년을 '한창 젊은 시기가 지난 40대 안팎의 나이'라고 정의한 것도 마찬가지다. 이제는 50대가 되어야 중년이나 장년이라는 단어가 어울린다. 신중년에 포함되기 시작하는 50대는 청년기에서 노년기로 이행하는 시기로 보인다. 많이 쓰이지는 않지만 '후기 청년'이라는 개념이 있는데, 기존 중년을 대신하는 40~50대의 새 이름이다. 50대는 확장된 청년기 또는 인생 이모작의 준비기가 아닐까 싶다. 신중년의 재활력화를 위해서 펼치는 여러 정책이나 운동에서 '50플러스(+)'라고 호명하는 것도 그런 맥락에서 이해될 수 있을 것이다.

신중년은 매년 100만 명 정도씩 탄생한 베이비부머 세대와 거

의 중첩된다. (1959년에 처음으로 100만 명을 돌파했다.) 1차 베이비부머에 해당하는 1955~1963년생이 60세 전후에 727만 명의 두꺼운 인구층을 이루면서 2020년부터 법정 노인 세대에 편입되기 시작했다. 2차 베이비부머에 해당하는 1968~1974년생도 현재 635만 명의 인구 규모로 50세 전후를 이루고 있다. (1, 2차 베이비부머 사이의 인구까지 모두 합친 50~60대는 약 1700만 명이다. 현재 65세 이상 노인 인구는 800만 명이 조금 넘는다.) 다른 나라에서도 베이비부머 세대는 기존의 노년과 여러 면에서 차별화되는 것으로 평가된다. 영국의 《이코노미스트》가 내놓은 〈2020년의 세계경제 대전망〉에서는 각국의 베이비부머를 가리켜 영 올드Young Old를 줄여 '욜드'라고 불렀다.

'젊은 노인', 곧 신중년이 새삼스럽게 부각되는 이유는 우선 그들의 감수성이 위 세대 노인과 다르기 때문이다. 한국에 '꽃중년'이라는 말이 있듯이, 그들은 나이가 들어도 젊은이의 발랄함과 화사함을 간직하고 싶어 한다. (그런 풍조는 기존의 노년 세대에도 나타나는데, 〈꽃보다 할배〉 같은 프로그램의 제목과 슬로건을 예로 들 수 있다.) 신중년은 일의 세계에서도 영원한 현역으로서 죽을 때까지 '노인'이 되기를 거부하는 듯하다. 그런 욕망은 수명은 길어지지만 일을 하지 않고는 살아가기 어려운 사정과 맞물려 있다. 정부의 재정 부담이 점점 늘어나는 속에서 앞으로 빠르게 늘어나는 노년층은 국가에 기대기 어렵고 자녀에게 의지할 수도 없는 처지다. 신

중년은 복지와 부양의 대상이 아니라 주체적이고 자립적인 생활인이 되어야 하는 것이다.

그런데 길 찾기에 필요한 지도와 나침반은 보이지 않는다. 앞선 세대의 경험도 별로 도움이 되지 않는다. 코스가 길어졌을 뿐아니라, 도로 모양이나 주변 지형도 전혀 다르기 때문이다. 그 핵심 변화 몇 가지를 추려보자. 저출산, 고령화가 가파르게 진행되어 나타나는 인구의 수축(원래 자연 감소 시점을 2029년으로 예상했는데, 2020년부터 사망자 수가 출생아 수보다 많아지는 인구 데드 크로스dead cross가 시작됐다), 1인 가구의 꾸준한 증가(2020년 현재 전체 가구 가운데 30퍼센트가 혼자 살고 있다. 이 추세대로 가면 2035년에 34퍼센트로 늘어나고, 또한 2인 가구도 그만큼의 비율이 될 전망이다. 3인 가구는 지금과 비슷한 수준을 유지하지만 4인 가구는 급격히 줄어 10퍼센트 이하가 된다), 전 세계적인 저성장 기조와 노동시장의 위축, 빅데이터와 인공지능 등 기술의 비약적 혁신, 사회를 마비시키는 팬데믹의 장기화와 생존 기반을 뒤흔드는 기후 위기의 본격화….

이렇듯 다차원적 변화가 일어나는 세상을 살아가기 위해서는 유연한 적응력이 요구된다. 점점 커질 수밖에 없는 아래 세대와의 차이에도 주의를 기울이면서 그 간극을 좁히는 데 지혜를 모아야 한다. 인간은 나이가 들수록 생각과 감성과 습관이 점점 굳어져서 새로운 것을 받아들이기 어렵지만, 신중년은 끊임없이 공부하면서 스스로를 연마하고 삶을 리모델링해야 한다. 생애의 중

대한 전환기에 커브를 제대로 틀지 못하면 정체되고 낙후되어 도태되거나 엉뚱한 길에 들어서 미로를 방황하거나 아니면 감당하지 못할 난관에 부딪혀 송두리째 무너질 수 있다.

언제나 사회의 중심부에서, 신중년 세대의 자의식

✚

　　전후 세대, 한글 세대, 신세대, 서태지 세대, X세대, IMF 세대, 월드컵 세대, 밀레니얼 세대, N포 세대, 코로나 세대… 사회가 복잡해질수록 세대의 구분이 미세해지는데, 주로 젊은 세대가 대상이 된다. 기성세대와 차별되는 모습이 뚜렷하고, 젊은 세대 안에서도 연령대에 따라 특성이 다르게 나타나기 때문이다. 그런 점에서 신중년의 출현은 우리 사회가 새로운 국면에 들어섰음을 암시한다. 기성세대 안에서도 분화가 시작된 것이다. 그런데 그러한 분류는 객관적 현실을 반영하기만 하는 것이 아니다. 모든 언어 행위가 그러하듯, 개념은 리얼리티를 창조하기도 한다. 신중년이라는 명명은 새로운 집단 정체성을 세우면서 공통의 이미지를 빚어낸다. 그 경계는 누구에 의해서 그어지는가? 중년과 노년 사이에 새로운 범주를 생성하는 데는 어떤 권력이 작동하는가?

　　신중년의 세대적 자의식은 20대 청년기로 거슬러 올라간다.

한국에서 청년이 정치적 목소리를 처음 낸 것은 1960년 4·19혁명과 1964년 6·3한일회담 반대 시위였고, 거기에서 '4·19세대', '6·3세대'가 나왔다. 그러나 국가권력에 저항하는 것을 넘어서 독자적인 청년문화가 형성된 것은 1970년대에 들어서였다. 유신 정권에 반대하는 정치운동의 흐름 곁에서 청바지와 통기타와 생맥주로 표상되는 젊은이 문화가 자리 잡은 것이다. 그 중심은 대학생이었다. 1975년 한국 영화에 처음으로 대학생이 주인공으로 등장한 〈바보들의 행진〉이 개봉한 것은 의미심장하다. 신중년의 처음 세대가 막 대학에 입학했을 무렵이기 때문이다.

이미 1970년대에 접어들어 대중음악의 지형이 변화하고 있었다. 1960년대 말 결성된 트윈폴리오, 1970년대 초에 등장한 양희은과 김민기 등의 가수는 기존의 트로트와 전혀 다른 풍의 음악 세계를 개척해 나갔다. 1970년대 말에 시작된 〈대학가요제〉는 그런 토대 위에서 나왔다고 볼 수 있다. 다른 한편 구미의 팝송이나 상송, 칸초네가 크게 유행했는데, 〈별이 빛나는 밤에〉, 〈밤을 잊은 그대에게〉 같은 심야 라디오 프로그램을 통해 널리 보급됐다. 그런 기조는 1980년대까지 유지된다. 당시 형성된 음악적 취향은 지금까지 관성처럼 이어지고 있어서 '세시봉'이 종종 리바이벌되거나 라디오의 팝송 프로그램에서 들려주는 음악의 상당 부분이 당시에 유행했던 곡들로 채워진다. 이른바 '7080'(6070이나 8090은 없다)이라는 표상은 신중년이 공유하는 문화의 토양으로서 20대

청년 시절 형성된 것이라고 할 수 있다.

　미국의 심리학자 멕 제이는 《제대로 살아야 하는 이유》*에서 20대는 인생의 OS(운영체제)를 만드는 시기(Defining Decade)라고 했다. 여러 인물의 일대기를 조사한 결과, 인생을 좌우한 '중대한 자전적 경험'은 대부분 20대에 집중되어 있었다는 것이 그 근거다. 한국에서도 마찬가지가 아닐까. 20대에 형성된 가치관과 세계관에서 인생의 목적이 정해지고, 그때 맺은 친구를 평생 만나게 되는 경우가 많다. 신중년의 세대적 정체성도 그들이 20대를 살아간 시대적 맥락을 고려할 때 제대로 이해될 것이다. 1970년대부터 1980년대에 걸쳐 학생운동은 군사독재와 당당하게 맞서면서 민주화의 세력을 다져갔고 결국 역사의 새로운 장을 열었다. 한국사에서 처음 민民의 힘으로 권력구조를 교체한 것이다. 힘을 모으면 세상을 바꿀 수 있다는 것을, 신중년은 젊은 시절 몸으로 배웠다. 그 유대감과 성취감은 소중한 자산이 아닐 수 없다.

　그 바탕에는 산업화 세대가 일궈놓은 고도성장의 토대가 있었다. 베이비부머 세대는 일제강점기와 한국전쟁이 끝난 후 태어나 보릿고개를 약간 경험하기는 했지만 극심한 빈곤에서는 벗어난 시기에 성장했다. 그리고 학교를 졸업하고 20대에 취직할 무렵부터 20여 년 동안 고도성장이 지속됐기에 그 결실을 개인의 삶 속

───── 　* 멕 제이 지음, 김아영 옮김, 《제대로 살아야 하는 이유》, 생각연구소, 2013.

에서 향유할 수 있었다. 해방 이후 반세기 동안 한국은 비약적으로 팽창했는데, 국민소득이 600배, 수출이 1만 배 늘어났다. 아울러 도시화와 수도권 집중도 병행됐는데, 해방 당시 100만 명이던 서울 인구가 1988년 1000만 명이 됐다. 인구가 동시에 성장하는 사회에서는 '삶의 기회'가 다방면으로 열려 있어서 조금만 노력하면 엄청난 보상을 받는다. 조직 안에서 승진도 빠르게 이뤄진다. 세계적인 장기 호황 속에서 수출 주도의 경제 전략을 편 한국은 노동력이 늘 부족했기에 대학생은 취직 걱정 없이 청춘을 만끽하거나 학생운동에 전념할 수 있었다.

베이비부머가 30대가 되어 한창 활동할 무렵 IMF 금융위기를 맞았지만, 정리해고의 직격탄은 주로 그 위 세대가 맞았고 이 세대는 오히려 조금 후에 일어난 IT 열풍의 수혜를 입었다. 2000년대 초에 창업한 벤처 기업의 주역은 거의 베이비부머 세대다. 민주화에 이어서 정보화에서도 도전하고 개척할 수 있는 기회가 주어진 것이다. 역사상 가장 많은 인구 규모로서 가장 오랫동안 사회의 중심부에서 변화를 주도하며 승승장구했던 세대가 바로 베이비부머, 신중년 세대라고 할 수 있다. 지금 정치권에서 86세대가 막강한 위력을 견지할 수 있는 바탕에는 그러한 역사적 배경이 깔려 있다.

물론 신중년 세대는 결코 단일하고 동질적인 집단이 아니다. 당시 대학 진학률은 30퍼센트 대였기에 '○○학번'으로 정체성

을 갖지 않는 인구가 절반 이상이다. 그들은 사회적으로 학력 차별을 받았고, 직장 안에서도 승진이나 대우에서 불이익을 겪어야 했다. 특히 여성의 경우 가정 내 남녀차별로 인해 저학력에 머물렀고 좋은 일자리를 얻지도 못했다. 많은 이들이 취업 대신 결혼을 택하여 전업주부로 살았지만, IMF 금융위기 이후 경제가 어려워지면서 생계 전선에 뛰어들어 식당 일이나 청소, 대형마트 점원 등 불안정한 노동에 종사해야 했다. 학력과 계층과 젠더의 면에서 차별을 받으면서 주변부로 내몰린 이들이 베이비부머 세대의 적지 않은 부분을 차지하고 있음을 놓쳐서는 안 된다. 신중년이 특정 부류의 인구로 과잉 대표되지 않도록 유념해야 하는 것이다.

꼰대가 되지
않으려면
✚

나는 내 인생의 무엇을 해결하지 못하고
본질적인 것을 건너뛰고 달려왔던가
그 힘없는 울부짖는 핏덩이를 던져두고
나는 무엇을 이루었던가

　　　　　　　　　　　　　- 박노해, 〈건너뛴 삶〉 중에서

베이비부머는 우리 역사상 가장 큰 행운을 누린 세대라고 할 수 있지만, 앞으로 살아갈 생애는 녹록하지 않다. 가장 많이 나오는 말은 '부모를 봉양하는 마지막 세대이자 자녀의 봉양을 기대할 수 없는 첫 세대'라는 것이다. 봉양을 받기는커녕 자녀가 독립해주는 것만으로도 감지덕지해야 할 상황이다. 경제난으로 취업을 하지 못한 채 비혼 상태로 지내는 자녀를 계속 데리고 살아야 하는 경우도 많아지고 있기 때문이다. 요즘 일본에서는 '50·80 문제'라는 것이 쟁점이 되고 있는데, 80대 부모가 50대 자녀와 동거하면서 생겨나는 갈등을 말한다. 자녀가 히키코모리인 경우 폭력이 일어나기도 하고, 심지어 살인사건으로까지 번지기도 한다. 이제 곧 '60·90 문제'로도 확장되어갈 전망이지만, 뾰족한 대안이 없다.

한국의 베이비부머는 일본의 베이비부머보다 경제 사정이 좋지 않기 때문에 어려움이 더 클 것으로 전망된다. 현재 한국의 노인 빈곤율은 45퍼센트로 OECD 국가 가운데 압도적 1위를 기록하고 있다. 향후 사정은 더 심각해질 가능성이 높다. IMF 금융위기 이후 사교육비 지출이 대폭 늘어나 웬만한 중산층이라도 노후 대비를 제대로 해놓지 못했을 뿐 아니라, 50대의 가구당 평균 부채가 1억 원이 넘을 정도로 막대하기 때문이다. 게다가 한창 일할 나이에 직장을 잃고 자영업에 뛰어들어 그나마 있던 여윳돈을 날리거나 엄청난 빚더미에 올라버리는 경우가 허다하다. 일

본에서 나온 '노후 파산' 개념은 한국에서 더욱 고통스럽게 경험되고 있다.

여러 가지 이유에서 베이비부머 세대는 늦은 나이까지 경제활동을 해야 한다. 현재 하는 일을 계속하거나, 아니면 새로운 일을 찾아야 한다. 어느 경우든 10년 이상 지속 가능해야 하고, 심신이 소진되지 않아야 한다. 그러려면 단순히 돈벌이를 위해서만이 아니라 자신의 존재를 펼칠 수 있는 활동이기도 하면 좋을 것이다. 흔히 말하는 '소명'이 어느 정도 담겨 있는 일 말이다. 그것을 어떻게 찾을까? 획일화된 교육과 기계적 업무에 길들여진 마음으로는 쉽지 않은 작업이다. 미국의 저널리스트이자 세계적 베스트셀러 작가인 데이비드 브룩스가 《두 번째 산》*에서, 자신의 일을 탐색할 때 던져보라고 예시한 다음과 같은 질문은 소중한 길잡이가 될 듯하다. '나는 무엇에 관해 이야기할 때 기쁜가?', '언제 내가 가장 필요한 사람이라고 느끼는가?', '나는 어떤 고통을 기꺼이 견딜 수 있을까?', '나에게 두려움이 없다면 나는 무엇을 할까?'

지속적인 경제활동에 필요한 것은 직업적 능력만이 아니다. 새로운 것에 열려 있는 가슴과 호기심, 어려움에 부딪힐 때 주저앉지 않고 재기를 시도하는 회복력, 갈등이 생길 때 파국으로 몰고

* 데이비드 브룩스 지음, 이경식 옮김, 《두 번째 산》, 부키, 2020.

+++

가지 않고 차분하게 해법을 찾아가는 지혜…, 아울러 꼭 필요한 것은 타인과 원만하게 소통하고 협업하면서 시너지를 이끌어내는 사회적 지능이다. 개인적으로 아무리 뛰어난 전문 역량을 지니고 있다 해도 팀워크를 해낼 수 없다면 무능한 것으로 여겨지는 시대다. 나이가 들수록 점점 중요해지는 것은 가정의 안과 밖에서 아래 세대와의 관계 맺기다. 그 점에서 베이비부머 세대는 어떤가?

신중년은 태극기 부대에 휩쓸리고 '틀딱'으로 비하되기도 하는 위 세대와 선을 긋고 싶어 한다. 그러나 아래 세대에게 이들은 '꼰대'로 보일 때가 많다. 예전의 기성세대보다 더 대화하기 어려운 상대라고 빈축을 사기도 한다. 그 위 세대는 젊은 세대에 비해 학력이 낮아 경청할 수밖에 없었지만, 베이비부머 세대는 고학력자가 많을 뿐 아니라 자기 나름의 성공 경험을 내세우며 젊은 세대를 압도할 수 있다. 결국 베이비부머는 위 세대는 구닥다리라고 배척하고, 아래 세대는 뭘 모르고 너무 나약하고 개인주의적이라고 비아냥거린다. 바로 그런 어설픈 자신감과 에고가 꼰대 기질로 나타나는 것이다. 꼰대란 무엇인가? 2019년 영국의 BBC 방송에서 '오늘의 단어'로 '꼰대Kkondae'를 선정해 명쾌하게 정의했다. '자기는 항상 옳고 남은 늘 틀렸다고 생각하는 나이 많은 사람.'

사회학자 김호기 교수는 어느 인터뷰에서 이렇게 말했다. "586

에게는 '신념 윤리'는 있지만 결과까지 책임지는 '책임 윤리'가 상대적으로 부족하다. 절차적 민주화에는 크게 기여했지만, 실질적 민주화에 관해서는 미흡한 점이 많다."* 구호와 명분에는 강하지만 구체적 현실의 변화를 이뤄내는 뒷심이 약하다는 말이다. 그것은 '실질적 민주화'의 취약함으로 연결된다. 실질적 민주화란 무엇일까? 여러 가지 차원에서 구현되어야 할 과제지만, 일상의 민주화가 한 가지 핵심일 것이다. 이른바 민주화 세대는 정당성 없는 권력구조를 해체하고 산업화 세대의 냉전 이데올로기도 상당 부분 극복했다. 그러나 가부장제적 심성, 경직된 서열 의식과 권위주의에서는 충분히 벗어나지 못했다. 정치적으로는 진보적이지만 문화적으로는 보수적인 면이 많이 남아 있는 것이다. 그 결과는 부부 갈등과 자녀 세대와의 소통 부전으로 나타난다.

지금 신중년에게 필요한 것은 스스로를 돌아보며 근원을 더듬어가는 성찰이다. 그동안 이뤄온 개인적, 집단적 성취는 어떤 토대 위에서 가능했는가? 의도하지 않게 얻게 된 기득권은 무엇이고, 그것은 다음 세대에게 어떻게 작용하는가? 자신의 삶이 형성되어온 역사를 짚어보고, 지금 그 맥락이 어떻게 달라지고 있는지를 다각적으로 살펴볼 일이다. 그리고 인생의 후배들이 다양한

* 〈대한민국에 묻다: '문파 vs 태극기' 편 가르기는 죄인가〉, 《중앙일보》, 2020년 9월 29일.

+++

잠재력을 펼칠 수 있도록 사회적 공간을 창조하고 초대하는 선배 시민이 되어야 한다. 상대방의 성장을 기꺼이 코치하고 지원하는 서번트 리더십, 이끌어주면서 함께 배우는 교학상장敎學相長의 미덕이 이 세대의 매력일 수 있다.

'위쪽으로 떨어지다', 마음을 리모델링하는 전환으로

✚

아래로 떨어지는 것처럼 느껴지는 것이 실은 위쪽으로 그리고 앞쪽으로, 영혼이 그 온전함을 발견하고 마침내 옹근 전체wholeness와 연결되어 '큰 그림' 안에서 살아가는 더 넓고 더 깊은 세계 속으로 떨어지는 것일 수 있다. 인생 후반에는 어떤 중력이 작용한다. 그러나 이 후반의 인생은 훨씬 더 깊은 어떤 밝음 또는 다 괜찮음okayness(긍정적 태도)에 의해 지탱된다. 우리의 성숙한 시기가 가지는 특징은, 이게 말이 될지 모르겠지만, 밝은 슬픔과 냉철한 행복이다.

– 리처드 로어,《위쪽으로 떨어지다》중에서[*]

일본에서도 몇 해 전부터 신중년의 새로운 라이프스타일이 화

[*] 리처드 로어 지음, 이현주 옮김,《위쪽으로 떨어지다》, 국민북스, 2018.

제가 되기 시작했다. NHK 텔레비전의 어느 프로그램에서 소개된 60대 힙합 그룹의 춤을 본 적이 있는데, 거의 30대의 몸짓이었다. 중년이 표출하는 발랄함과 명랑함은 인간의 생명력이 샘물처럼 늘 새롭게 솟구칠 수 있음을 일깨워준다. 한국에서도 60~70대에 패션모델이나 유튜브 크리에이터로 데뷔하면서 나이답지 않게 매끈한 외모와 참신한 역량을 과시하는 이들이 있다. 50플러스센터의 홍보물에 실리는 모델의 낯빛은 청년 못지않게 반짝인다. 이런 모습은 나이가 들어도 시들지 않겠다는 열망을 반영한다. 보톡스의 유행이나 탈모 치료 산업의 번창에서 드러나듯이 신중년은 회춘하고자 하고, 인생의 황금기를 길게 누리고 싶어한다.

그러나 세월 앞에 장사는 없다. 중년을 연장할 수는 있어도, 노년을 대체할 수는 없는 것이다. 신중년은 위 세대보다 인생의 말년을 더 행복하게 맞이할 수 있을까? 존재가 소멸해가는 과정을 편안하게 받아들일 수 있을까? 언젠가 반드시 걷게 될 그 마지막 내리막길을 애써 외면하기 위한 표상으로서 신중년이라는 개념이 사용되지는 않는가? 만일 그렇다면 불안과 공허는 더 깊어질 것이다. 나이가 들수록 어쩔 수 없이 드리우는 쇠락의 그림자를 정직하게 응시할 때 생애의 주인이 될 수 있다. 어떻게 하면 될까? 거기에 필요한 관점은 무엇일까?

앞에서 인용한 책 제목이 사뭇 시사적이다. 소중하게 간직하

고 있던 것을 하나둘씩 잃어버리고 바닥으로 추락해간다고 느낄 때, 그것은 더 넓고 깊은 세계로 비상하는 것일 수도 있다. 그렇게 바라보는 시선이 열리면 '밝은 슬픔'과 '냉철한 행복'이 깃든다고 한다. 상실의 아픔이 꼭 불행은 아니고, 리얼리티를 외면한 안이한 행복은 오래가지 못한다. 저자는 '삶에 대한 비극적 감각tragic sense of life'을 키워야 한다고 제안한다. 죽음에 임박할수록 잦아지고 클로즈업되는 여러 가지 절망적인 사태를 있는 그대로 바라보는 평정심이 필요하다. 상실에 적응하면서 삶의 마무리를 리허설하기 시작해야 하는 때가 바로 신중년이다.

나이가 들어가면서 무엇을 경험하는가? 자신에게 어떤 변화가 일어나는가? '생의 철학'의 대표자 베르그송은 이렇게 말한다. "의식적 존재에게 존재한다는 것은 변화하는 것이고 변화한다는 것은 성숙하는 것이며, 성숙은 자신을 무한히 창조하는 것으로 이루어진다." 즉 우리의 생명은 변화와 성숙을 통해 생명을 약동시킨다는 것이다. 성장을 멈춘 채 나이만 들어가는 중년의 미래는 누추할 수밖에 없다. 육신은 쇠퇴하지만 내면은 더욱 넓고 깊은 세계로 확장될 때 인간으로서 존엄과 품위를 지키면서 일상의 격조를 가꿔갈 수 있다. 그리고 타인과의 관계를 풍요롭게 일구면서 자아를 보살필 수 있다. 노욕에 사로잡히지 않고 주어진 삶에서 보람을 찾을 수 있는 존재가 거기에서 자각된다.

신중년은 100세 수명을 염두에 두고 노년을 맞이해야 하는 세

대다. 노후 준비에 필요한 것은 돈과 건강만이 아니다. 인생 이모작의 리셋 버튼을 누르려면 삶의 좋고 나쁨을 가늠하는 잣대, 그 초기 값을 다시 설정해야 한다. 노년으로 이행하는 단계에는 마음을 리모델링하는 전환의 기술이 요청된다. 자아와 세상을 새롭게 바라볼 수 있는 시야가 열려야 한다. 경험을 해석하는 언어가 새로워질 때 '나 때는…'이라는 서사는 과시나 훈계가 아니라 고백과 나눔이 될 수 있다. 아울러 기후 위기와 국가 부채 등 미래 세대에게 떠넘기고 있는 풍요의 대가에 중대한 책임을 느끼면서 정의로운 문명 전환의 길을 함께 탐색해갈 수 있다.

"내게 무엇이 일어났는가가 나는 아니다. 내가 무엇이 되고자 선택하는가가 나다I am not what happened to me, I am what I choose to become." 정신의학자 카를 융의 말이다. 경험과 이력을 내세우면서 허세를 부리거나 어떤 상처나 회한에 시달리는 것 모두 과거에 내게 일어난 일을 자아로 동일시한다는 점에서 비슷하다. 내게 벌어진 상황이 아니라, 앞으로 내가 주도적으로 창조해 나가는 삶이 정체성의 핵심이라고 융은 말한다. 의식적으로 선택하고 결과를 받아들일 수 있는가? 그것을 위해 인생의 방향과 우선순위를 스스로 정할 수 있는가? 후대에게 더 나은 세상을 물려주겠다는 비전으로 세대 간 유대감을 발휘할 수 있는가? 지금 신중년에게 던져지는 질문이다.

+++

02

창의적으로 나이 든다는 것
:
다른 '나'로 살기

정원철

작가, 추계예술대학교 미술대학 교수

'본캐'와 '부캐' 사이,
선택된 삶

✚

　　"자꾸 건드리네 don't touch me, but 내 멋대로 해/ blah blah blah so what, I don't care yeah yeah, 내 맘대로 해/ 따라하고 싶지 않아, wanna be original, 남의 눈치 보지 않아/ 자꾸 건드리네 don't touch me." 요즘 나도 모르게 자꾸 따라 부르고 있는 노래다. 가요계의 이른바 '쎈 언니' 네 명과 국민 MC 유재석이 만들어낸 '환불원정대'의 유일한 레퍼토리 〈don't touch me〉다. 예능 프로그램 〈놀면 뭐하니〉는 진행 과정도 재미있지만 '부캐'라는 말을 처음 알게 되면서 일부러 챙겨 보는 프로그램이 됐다. 부캐, 줄임말이 한창 유행을 타기 시작하던 즈음 '뼈카충'을 처음 들었을 때만큼이나 당혹스럽게 느껴지는 말이었다.

한자 공부를 열심히 했던 세대의 한계라고나 할까. 버스카드 충전을 줄인 뻐카충을 무슨 벌레와 연관된 것으로 추측했듯, 부캐 또한 부티가 연상되면서 부유함과 관련이 있을 것이라고 생각했다. 그렇게 엉뚱한 곳을 헤매던 부캐에 대한 해석은 '본캐'와 짝을 이뤄 등장하는 것을 보면서 의외로 싱겁게 풀렸다. 본캐는 본래의 캐릭터, 부캐는 부수적인 캐릭터를 뜻하는 것이었다. 본本과 부副의 차이를 알고 있어서 풀린 셈이니 이번엔 한자 공부의 덕을 좀 봤다.

환불원정대에서 유재석은 기획사 대표로서 새로운 여성 4인조 그룹을 데뷔시킨다. 부캐라는 개념에 맞춰 얘기하자면 본캐 유재석은 지미유라는 부캐가 되어 은비, 실비, 천옥, 만옥이라는 부캐들의 기를 마음껏 살린 신인 그룹을 만들어간다. 기획사 대표로서 유재석의 부캐는 프로그램을 위해 연출된 것이라 할 수 있지만, 개성 강한 네 명의 가수가 눈치 안 보고 거침없이 행동하는 것을 보면서 무엇이 본래 모습에 가까운 캐릭터일까 하는 질문이 생겼다. 부캐는 본캐에 가려지거나 본캐를 유지하기 위해 스스로 드러나지 않게 억눌러온 특성이 강한 반면, 본캐는 직업의 유지나 원활한 인간관계 등을 위해 다듬고 강화하면서 만들어진 대외적 캐릭터라 할 수 있다. 그런 점에서 오히려 남의 시선에 신경 쓰지 않고 마음먹고 드러내 보이는 본성, 본능에 충실한 캐릭터는 본캐가 아니라 부캐라고 볼 수 있지 않을까. 그렇게 생각을 하

고 나니 방송에서 다루는 본캐와 부캐는 본래의 캐릭터, 부차적인 캐릭터가 아니라 본업으로서의 캐릭터, 부업으로서의 캐릭터를 줄인 말이라고 보는 것이 더 맞겠다 싶은 생각이 들었다.

여하튼 본과 부가 초점을 어디에 맞추고 있든, 하나의 자아 정체성을 추구하기를 은근히 압박하는 세상에서 부캐의 등장은 분명히 반가운 흐름으로 보였다. 다만 본캐와 부캐 사이의 위계에 대해서는 유감이다. 본캐는 자기의 주된 자리를 굳게 차지하고 있어서 부캐로 잠시 살지언정 결국은 본캐로 돌아가야 하는 질서가 둘 사이의 위상 차이에 포함되어 있다고 생각되기 때문이다. 하긴 예능 프로그램의 특성상 결국에는 안정된 삶의 본처인 본캐로 돌아갈 길이 보장돼 있지 않다면 출연자도 시청자도 놀이처럼 즐기기 어려울 것이라는 점이 이해는 된다.

가수 하덕규의 "내 속엔 내가 너무도 많아"(〈가시나무〉)라고 하는 노랫말에 격하게 공감한 지 40년이 다 돼간다. 하지만 뚜렷한 자아 정체성 확립 또는 정립 등의 슬로건을 앞세워 한 우물 파듯 사는 삶을 부추기는 경향은 우리 사회에서 여전히 힘 있게 작동 중이다. 환불원정대의 노랫말처럼 과연 '우리는 마음대로 살아본 적이 있는가?' 아니, '자신의 마음이 무엇을 원하는지 안다고나 할 수 있는가?' 또 '그 마음이 확실한 자신의 마음이라고 할 수 있는가?' 등의 질문을 해볼 필요가 있다. 자아실현을 삶의 궁극적 목표로 삼은 사람은 보통 자신을 변화시키는 무언가를 늘 원한

다. 그런데 정작 어떤 변화를 원하는지 잘 모르거나, 잘 모르는데도 안다고 착각하는 일이 많다. 또한 변화가 시작되는 지점은 대개 미지의 영역인 경우가 많아서 기회가 찾아온 줄 모르거나, 알면서도 외면해버리기 일쑤다.

이처럼 새로운 시도를 막아서는 이유로 주목해봐야 할 점은 우리의 사유 방식이 이미 겪어서 알고 있는 것에 견주어본다는 것이다. 잘 모르는 것을 상상할 때는 과거부터 잘 알고 있는 이미지를 거기에 대입해본다. 철학에서 '재현적 사고'라 부르는 이러한 태도는 안전을 추구하는 본능에서 기인한다. 이런 사유 방식의 가장 큰 문제는 과거를 끌어와 미래를 예단함으로써 현재의 삶이 실종된다는 것이다. 재현적 사고방식은 이미 겪은 과거의 경험이 적을수록 문제가 더욱 심각해진다. 안심, 안전을 우선 취하는 패기 없는 타협의 결과, 같은 행위의 반복만 일어날 수밖에 없는 것이다. 학교에서 가르치는 대로 겪었던 궁색한 경험치가 생전 처음 겪게 되는 것을 판단하는 절대적 가늠자가 된다는 사실은 우리 삶이 왜 다양하게 시도되지 못하고 '너나나나 거기서 거기'인지를 납득할 수 있게 해준다. 자기 선택에 믿음이 없어 주변의 눈치를 살피고 결국 다수의 선택을 따라가면서 그것을 자기 취향이고 선택이라고 믿는 경험이 쌓여가는 것이다. 그 결과 우리 사회엔 표준화된 삶이라 할 수 있는 삶의 전형이 생겨나게 되고 만다.

이처럼 재현적 사고는 새로운 시도 자체를 막음으로써 경험의

섬세한 분화를 불가능하게 하고, 표준의 큰 틀 안에 스스로를 가둔다. 인간의 삶은 다름을 추구하는 속에서 활기가 생겨나고 의미가 생성된다. 각자가 세상을 이해하는 방식과 관점이 다른 만큼 세상의 모든 요소가 잘게 쪼개지고 분화되는 것이 인간 세상의 모습이어야 한다. 하지만 사고의 경직성과 불안, 모험에 대한 회피 등 내적인 한계가 다양하게 펼쳐 나갈 수 있는 삶의 확장성을 가로막고 있다. 과연 연예인의 부캐 놀이를 멀찍이 바라보며 위안 삼는 걸로 만족해도 되는 것일까?

다른 이름 짓기,
다른 삶 살기
✚

이창동 감독의 영화 〈시〉를 보면 의사와 환자가 명사, 동사의 중요함을 놓고 의견을 나누는 장면이 나온다. 의사가 주인공 미자에게 알츠하이머에 걸렸음을 알리면서 처음엔 명사를, 점차 동사를 잊어버리게 될 거라고 설명하자, 미자는 "명사가 제일 중요하잖아요"라며 동의를 구한다. 그리고 카메라는 화병에 꽂힌 동백꽃을 클로즈업하며 상황을 마무리한다. 진료실 대화의 단초가 된 동백꽃은 생화가 아니라 조화였다. 주인공은 알츠하이머로 인해 명사를 잊기 시작한 시점에 이르러서야 시를 배운다.

시를 처음 쓰려는 사람이 대개 그렇듯 붉은 꽃은 고통, 하얀 꽃은 순결, 노란 꽃은 영광 등의 상징을 줄줄 외운다. 함께 사는 손자가 충격적 범죄를 저지르지만, 그녀는 그런 현실 문제를 외면하고 나무나 꽃을 통해 시상을 떠올리려 갖은 애를 쓴다. 그러다 맞닥뜨린 붉은 동백꽃을 보고 고통의 상징이라고 반갑게 아는 체를 하는데, 그 꽃이 가짜 꽃이었던 것이다. 이 장면은 시어, 상징, 삶, 기억 등의 키워드를 제공하면서 '명사와 동사 중 더 중요한 것은 무엇인가?'라는 물음을 관객에게 던진다.

명사의 상실이 먼저 오고 생존과 직결된 동사는 본능이 더 나중까지 붙들고 있게 됨을 의사의 증상 예고를 통해 알 수 있다. 명사보다는 동사가 삶과 더 절실한 관계라는 것을 알려준 셈인데, 그렇다면 동사가 더 중요하다는 의미가 된다. 그런데 왜 영화 속 화자들은 명사가 중요하다고 말하는 걸까? 이 영화가 묻는 것이 동물적 생존이 아니라 인간으로서의 삶을 전제한다는 것을 잊어서는 안 된다. 말하자면 동물적으로 생명을 부지하는 생존exist이 아니라, 인간으로서 살아가는 삶live을 두고 묻는 질문인 것이다. 그러기에 세상 모든 것에 이름을 붙여 자신과 세계의 관계를 독립적으로 맺어가도록 역할을 하는 명사가 더 중요하다고 한 것이 아닐까. 영화의 서사를 따라가다 보면 단순히 명사가 중요하다는 것을 넘어 명사를 새로 만들어가는 것, 자기만의 새로운 이름 짓기가 중요하다는 감독의 메시지를 만나게 된다. 나는 40년

의 세월이 지났지만 거제도 여행에서 처음으로 맞닥뜨린, 송이째 툭 떨어지던 동백꽃을 잊을 수가 없다. 조금 전까지 멀쩡하게 살아 있던 꽃이 그렇게 중력을 실감케 하며 순간적으로 지는 걸 본 적이 없었다. 그날 이후 내게 동백은 '자결'이 됐다.

한겨레신문사에서 발행했던 월간지 《나·들》은 새로운 이름 짓기가 얼마나 중요한지를 깨닫게 해주었다. 이 잡지는 '나·들'에 대해 "우리와 달리 나의 주체성을 잃지 않은 개별자의 '들'이다. '나·들'은 '우리'라는 복수형 속에 잠식되어 있는 혹은 잠식되어 가는 개인의 고유성, 개별성, 단독성에 주목한 이름"이라고 소개했다. 그 무렵 공동체를 기반으로 한 예술 프로젝트에 몰두하면서 '공공성', '공동체성'을 강조해온 내게는 공적 개념을 단순하게 적용할 때 개인에게 얼마나 위험하고 폭력적일 수 있는지를 경고하는 유용한 메시지가 됐다. 집단 내 개인 각자의 고유성에 눈뜨게 한 이름 '나·들'을 나는 이 글에서 한 개인 안의 여러 독립된 자아를 배려한 복수형의 1인칭 '나들'의 의미로 바꿔 쓰고 있다.

브라질의 교육사상가 파울루 프레이리의 표현을 빌리자면 "인간적으로 존재한다는 것은 세계를 이름 짓고 변화시키는 것이다".* 사물이건 사람이건 내가 직접 마주쳐 관계를 맺을 때 비로소 그 무엇도, 그 누구도 대신할 수 없는 단독적 의미를 갖게 된다.

* 파울루 프레이리 지음, 남경태 옮김, 《페다고지》, 그린비, 2010, 106쪽.

단독적 경험을 쌓아가며 우리는 계속 새로운 존재가 된다. 새로운 존재는 새로운 이름을 필요로 한다. 사소한 차이까지 이름에서 드러나는, 섬세하게 분화된 명사의 세계에는 그 안 구성 요소들의 역동성이 살아 있다. 그런 세계에 살기를 나는 꿈꾼다. 온갖 표준화에 반反하는 방향으로 세상을 이끄는 것이 예술가가 할 일이기도 하기 때문이다. 내 삶의 특질은 내 이름과 얼마나 상응하며, 그것은 내 외적인 모습이 보이는 특성만큼이나 고유한가, 질문해볼 일이다.

잘게 쪼개진 이름으로 사는 얘기를 하자면 포르투갈의 작가 페르난두 페소아를 빼놓을 수 없다. 페소아는 70개가 넘는 헤테로님Heteronym으로 글쓰기를 한 것으로 유명하다. 알렉산더 서치, 알바루드 캄푸스, 알베르투 카에이루, 리카르두 레이스, 안토니우 모라, 헨리 모어, 토머스 크로스, 마리아 주제… 모두 페소아의 이름이다. 헤테로님은 본래 이름 대신 사용하는 가명이나 필명과 달리 '이명異名'이라는 뜻이다. 가명, 필명은 언제나 본명과 함께 등장한다는 점에서 본캐나 부캐와 같은 위계 구조 속에 있다. 그러나 한 사람에서 파생한 여러 개의 서로 다른 이름인 이명은 이름의 다름에 머물지 않고 그 수만큼 독립된 자아로서 존재한다.

내가 페소아를 만난 것은 순전히 시각적 이끌림 때문이었다. 빨강과 파랑 사이 어마어마한 경계면의 색을 우리는 모두 '보라'라고 부른다. 보라와 같은 통칭이나 통념 뒤에 가려진 미세한 차

이를 가려내고 드러내는 것이 바로 예술의 사명이라는 생각이 든 이후 보라색을 좋아하게 됐다. 그런 내 눈에 제목도 없이 온통 보라색으로 뒤덮인 책《페소아와 페소아들》이 문득 눈에 들어온 것이다(책등에만 제목이 표기돼 있다). 알고 보니 서로 모순되는 충동과 기질을 지닌 '나들'을 직면하는 삶을 살았던 작가 페르난두 페소아와 그 치열했던 문학적 시도를 '보라색' 하나로 명징하게 제시한 탁월한 장정이었다.

베르나르두 소아레스라는 이명으로 쓴 글을 엮은 책《불안의 서》에는 한순간도 동일한 존재에 머물러 있지 않고 끊임없이 변화하거나 분열하는 인식을 드러내는 글이 가득하다. 예컨대 "그들은 내가 거리를 따라 내려가는 모습을, 마치 내가 정말 거기 있기라도 한 것처럼 바라보았다. 그러나 나는 결코 그들의 거실에 있는 바로 그 나인 적이 없었고, 내가 사는 그 삶을 살지 않았으며, 그들과 악수를 나눈 손을 가졌던 적도 없다. 내가 나라고 알고 있는 나는 어떤 거리도 따라 내려가지 않는다. 만약 그랬다면, 그것은 세상의 모든 거리일 것이다. 다른 사람들은 거리에서 내 모습을 보지 못한다. 만약 그랬다면, 나 자신은 바로 다른 모든 사람들일 것이다"[*]와 같은 식이다. 이 책을 옮긴 배수아 작가의 "페소

[*] 페르난두 페소아 지음, 배수아 옮김,《불안의 서》(텍스트 433), 봄날의책, 2014, 716쪽.

아는 모든 것이며 동시에 그로 인하여 그 누구도 아니다. 그는 우주 자체만큼이나 복수이다"라는 평은 페소아의 헤테로님 세계를 이해하는 데 큰 도움이 된다.

페소아가 전하는 가르침은 세상에 존재하는 수많은 통념은 말할 것도 없거니와 어떤 규범, 규율도 거리낌 없이 넘어서며 드러내는 삶에 대한 치열함이다. '나는 있다'나 '나는 나다'와 완전히 구별되는 자기 지향과 자기 형성의 존재, 자기 창조를 이행하는 실재로서 존재한다는 것을 표현하기 위해 그는 "나는 나를 있다"라는 초문법적 문장을 구사하기도 했다.[*] 이처럼 사람 사이의 소통에서 어길 수 없는 약속인 문법조차 반反문법적으로 활용하는 것을 보며 자기 존재의 현재를 감각하는 극도의 예민함, 그것을 표현해내기 위한 치열한 탐색이 느껴졌다. 존재에 대한 냉철한 인식과 적합한 표출 방식을 찾는 과정의 긴장이 마치 삶과 죽음의 경계를 걷는 것 같아 보였다. 그도 그럴 것이 단일 존재의 삶은 한 번의 죽음을 전제하지만, 끊임없이 다른 자아로 산다는 것은 새로운 탄생과 그것의 죽음이 반복될 때 가능할 수밖에 없지 않은가.

매순간 낯설게 느껴지는 스스로를 자각하며 페소아처럼 사는 것은 감히 엄두를 못 내더라도, 50~60년 동안 살아온 삶과 다른

[*] 페르난두 페소아, 위의 책(텍스트 84), 165쪽.

결의 삶을 살기 위해 우리는 어떤 시도를 해왔는지 묻게 된다. 안타깝게도 변화를 두려워하고 이미 획득한 것을 잃을까 봐 노심초사하는 삶이 아니었던가? 부족한 것을 채우려 애써왔지만, 그 결핍이 나의 절실한 필요에 따른 것이었던가? 살기 위해 열심히 움직여온 그 움직임은 스스로를 살리기보다 가족, 직장, 나라 등 이른바 '우리'를 살리는 데 더 치중되지 않았던가? '나는 누구이고, 왜 사는가?'와 같은 근원적 질문이 떠오를 때마다 머리를 좌우로 흔들며 부질없는 생각이라고 털어버리려 애써오지 않았던가? 이러한 질문이 갑자기 가볍지 않게 다가온다면, 비로소 삶의 전환기를 맞고 있는 것이라 볼 수 있다.

몸으로 반응하기,
삶의 창조력 살리기
✚

몇 년 전 런던에 '창의적 나이 듦'과 관련해 견학을 갔을 때 80대 노인 댄서를 만난 적이 있다. 그분으로부터 "인생의 후반기라는 것은 그간 쓰지 않고 남겨두었던 부분을 끄집어내어 활성화하는 시기"라는 경험적 진술을 들었다. '쓰지 않고 남겨두었던 부분'이란 물리적이거나 가시적인 어떤 것을 말하는 게 아님이 분명하다. 다른 삶에 대한 관심, 흥미, 충동과 같은 어찌 보

면 일상적이고 흔한 자극에 어떻게 반응하느냐에 따라 나타날 수도, 소멸될 수도 있는 것일 터다. 이제까지 살아보지 않은, 다른 삶으로 채울 여백, 여력은 과거로부터 남겨진 것이 아니라, 현재에 새롭게 생성되는 것이다. 늘 느끼고 있지만 외면했던 자극들, 그것에 온몸으로 반응하고 움직일 때 '다른 나'로서의 삶이 비로소 시작된다. 자극의 극대화와 반응의 실제화, 바로 그 지점에 예술 활동의 역할이 있다.

예술에는 세상을 새롭게 보게 하고 그것을 통해 변혁을 꿈꾸게 하는 힘이 있다. 늘 반복되던 일상을 달리 경험하게 하고, 고정된 질서와 시선에 변화를 부여함으로써 전환의 에너지를 생성한다. 예술은 이렇듯 가장 가까운 곳, 자기 내부에서 시작되지만, 거기서 가장 거대한 전복이 일어난다. 그것이 예술적 사유와 행동이 일으키는 놀라운 전환의 힘이다.

칠레의 시인 파블로 네루다와 그를 위한 전담 우편배달부 마리오의 교류를 그린 영화 〈일 포스티노〉는 예술이 매개가 되어 한 존재를 변모시키는 과정을 잘 보여준다. 시인과의 만남이 가져다주는 경이로운 자극에 자신의 삶 전부를 쏟아 부으며 몰입하는 우편배달부의 새로 태어남은 놀랍다. 마리오는 "이발소에서 담배를 피우며 피투성이 살인을 외친다. 인간으로 살기도 힘들다"라는 네루다의 시 구절을 읽고 편지를 배달하러 간 길에 그 의미에 대해 묻는다. 시인은 "난 내가 쓴 글 이외의 말로 그 시를 설

명하지 못하네. 시란 설명하면 진부해지고 말아. 시를 이해하는 가장 좋은 방법은 그 감정을 직접 경험해보는 것뿐이라네"라는 말로 답한다. 네루다의 한마디 한마디를 허투루 흘리지 않고 온몸으로 확인해가는 마리오는 자신과 세계의 관계를 완전히 새로 설정하며 시인으로 다시 태어나게 된다. 사랑하는 여자 앞에서 몇 마디 말을 더듬거릴 뿐이었던 마리오가 노동자가 운집한 광장 집회에서 시를 외칠 수 있게 된 믿기 어려운 전환은 어떻게 가능했던 것일까?

13세기에 쓰인 작자 미상의 흥미로운 책 《중세동물지》에서 사람의 몸과 살에 대한 의미 있는 정보를 발견했다. '몸(corpus)'의 어원은 '썩는 것(corruptum)'이고, '살(caro)'은 '창조하다(creare)'라는 말에서 비롯했다는 것이다. 모든 생명체가 그러하듯 몸은 죽음을 향해 가지만, 그 과정을 살아 있도록 하는 것은 끊임없이 세포분열을 일으키는 살이라는 뜻일 터다. 어찌 보면 새로울 것 없는 설명이지만, 살덩이라고 생각해온 것이 뜬금없이 창조와 연결되는 것이 흥미로웠다. 우리 육체가 몸과 살의 구분 없이 그저 죽음을 앞둔 불완전한 존재일 뿐이라면 예술활동을 통해 기대하는 전환 같은 것이 무슨 의미가 있을까? 몸은 점차 죽어가지만 살의 지속적 재생에 의해 우리 몸은 살아 있는 것이다. 이어지는 정보 "살이 있는 것은 언제나 몸도 있지만, 몸이 있는 것에 언제나 살이 있는 것은 아니다"라는 말은 묘하게도 '살아 있는 모든 것은

몸이 있지만, 몸이 있다고 언제나 살아 있는 것이 아니다'로 바꾸어 읽혔다. 생명체는 결국 살의 창조력이 살아 있을 때 살아 있다고 할 수 있는 것이다. 살의 창조력은 몸에 가해지는 자극을 온전히 자각하고 반응함으로써 활성화되며, 이는 곧 삶의 창조력으로 이어진다. 결국 삶의 창조력은 〈일 포스티노〉의 마리오가 보여주듯 철저히 현재의 삶을 살 때 확장되고 발휘되는 힘이라고 할 수 있다.

앞서 언급한 페르난두 페소아와 농사일로 세상 이치를 체득한 전우익의 글에는 '갱신하지 않는 삶은 죽음'이라는 견해가 묵직하게 담겨 있다.

살아간다는 것은 다른 존재가 된다는 의미다. 어제 느낀 것처럼 오늘도 똑같이 느낀다면 그것은 느낌이 불가능해졌다는 의미다. 어제처럼 오늘도 같은 느낌이라면, 그것은 느낀 것이 아니라 어제 느꼈던 것을 오늘 기억해낸 것이며, 어제는 살아 있었지만 오늘은 그렇지 않은 것의 살아 있는 시체가 됐음을 의미한다.
　　　　　　　　　　　　　　　　－ 페르난두 페소아, 《불안의 서》 중에서[**]

─────
　[*] 　주나미 옮김, 《중세동물지》, 오롯, 2017, 319쪽.
　[**] 페르난두 페소아 지음, 배수아 옮김, 《불안의 서》(텍스트 94), 봄날의책, 2014, 185쪽.

느티나무는 가을에 낙엽 진 다음, 해마다 봄이 되면 새 잎을 피울 뿐만 아니라 껍질도 벗습니다. 누에를 쳐보니 다섯 번 잠을 자고 다섯 번 허물을 벗은 다음 고치를 짓습니다. 탈피 탈각이 없이는 생명의 성장과 성취는 불가능합니다. 탈피 탈각을 못하면 주검이겠지요.

　　　　　　　　　　- 전우익,《혼자만 잘 살믄 무슨 재민겨》중에서[*]

이처럼 삶의 총체적 변화는 몸의 변화와 함께 이루어진다. 오랫동안 몸에 밴 삶의 방식을 벗어나 다른 삶을 살려고 하는데 따로 좋은 방법이 있을 수가 없다. 몸에 밴 행동은 몸을 통해서만 바뀔 수 있다. 새로운 가치의 삶을 꿈꾸는 사람들이 모여 살림공동체에서 함께 생활하는 이유도 몸 바꾸기가 중요하다고 믿기 때문일 것이다. 생애 전환을 위한 예술활동이 느긋한 경험 수준에 머물러서는 안 되는 이유다.

문학평론가 신형철은 심보선의 시를 비평하면서 "더 많이 사랑하는 사람이 지는 게 사랑이지만, 더 많이 아파하는 사람이 이기는 게 시다"라는 기가 막힌 말을 했다. 예술의 힘은 더 많이 아파하는 사람, 더 많이 절실한 사람이 할 때 비로소 드러나는 것이다. 예술활동의 전복적 힘에 대해 동의할 수 없다면, 덜 아프고 덜 절실하기 때문이다. "심하게 병든 사회에 잘 적응하고 있는 몸은,

　　　　* 전우익,《혼자만 잘 살믄 무슨 재민겨》, 현암사, 2017, 21쪽.

그 몸이 얼마나 건강한지 알 수 없다"라고 한 크리슈나무르티의 글을 어디선가 본 적이 있다. 그 견해로부터 영감이 떠올라 나는 우리 사회의 과민함과 무통 증상이 모순적으로 뒤섞인 현상에 대한 작품을 만들고 '과민한 무통사회'라는 이름을 붙였다. 자신과 직접적 이해관계가 있는 일에는 지나치게 예민하게 반응하면서도, 자신이 속한 사회의 병적 증상에 대해서는 아무런 통증도 느끼지 못하는 감각의 모순에 대해 질문하고 싶었다. 그 질문은 갱신의 삶을 꿈꾸는 우리에게 그대로 유효하다. 나는 얼마나 아픈가? 어디가 아픈가? 무엇에 대해 가장 아파하는가? 다시 말하지만 삶의 고유성 회복은 자신에게 가해지는 자극을 제대로 감각하는 것과 긴밀히 연결돼 있다.

치열한 예술 행위,
다른 '나'로 살기
✚

나는 육성, 육안, 육필 따위를 유난히 좋아한다. 제 몸이 내는 소리, 제 눈으로 보는 것, 제 손으로 쓰는 글씨 모두 무엇을 거치지 않고 몸을 직접적으로, 총체적으로 움직이는 행위다. 뇌의 활동과 달리 몸의 움직임은 언제나 흔적을 남긴다. 그것들은 소리, 시선, 글씨만으로 단순히 떼어놓고 볼 수 없으며, 그 몸

이 들어온 소리, 그 눈이 보아온 것, 그 손이 써온 글씨의 총체로서 몸을 대표한다. 애써 주장하지 않아도 그것들은 제 나름의 고유성을 지닌 제 것으로 인정된다. 예술활동 또한 언제나 몸의 움직임을 포함하기에 가시적 요소로 드러나게 되며, 그것들 역시 제 몸을 대표하는 특성을 지닌다. 그 때문에 우리는 예술활동을 통해 우리 자신을 볼 수 있으며, 동시에 남에게도 보이게 된다. 그때 보게 되는 나는 알고 있던 나일 수도 있고, 전혀 새로 마주치는 나일 수도 있다. 제 맘에 들 수도 있고, 매우 못마땅할 수도 있다.

어떤 경우건 중요한 사실은 그것들이 모두 '나'임을 의심의 여지 없이 받아들이게 된다는 것이다. 우리는 눈으로 본 것에 대한 믿음이 확고하다. 보지 못한 채로 알고 있다고 믿는 것과 눈으로 보고 확인함으로써 알게 되는 것 사이에는 큰 차이가 있다. 앞서 언급한 런던의 노인 댄서가 말한 '쓰지 않고 남겨두었던 부분'은 타인은 물론이고 그 자신도 본 적이 없었을 것이다. 하지만 춤을 추는 순간 볼 수 있게 된다. 그때 춤은 예술적 움직임으로서의 춤이기 이전에 나 자신의 한 부분이 몸 위로, 몸 밖으로 나타나는 것이라 할 수 있다. 그런 점에서 예술은 보이게 하는 특별한 기술이기도 하다. 재현적 사고의 경직된 틀에 의해 행위 이전 단계에서 수없이 많은 희망, 욕망을 차단해온 세대에게 '하고-보고-판단하는' 경험은 특히 의미가 있다. 생애 전환을 위한 예술활동은

바로 그런 가시적 특성을 잘 살려 활용해야 한다.

예술행위는 몸과 정신을 극도로 긴장시켜 혼을 불어넣는 행위로 이어지는 특성이 강해서 활동의 결과로 나타나는 모습에 스스로도 놀라는 일이 많다. 심리적 고양은 사람의 본능적 욕구 중 하나인 인정 욕구를 충족시키면서 더 높은 수준의 목표 설정으로 나아가게 한다. 자신이 스스로를 볼 수 있게 되자마자, 타인도 자기를 볼 수 있다는 사실을 의식하게 되는 것이다. 이러한 과정을 거치면서 어느 순간 뒤를 돌아보면 일상 너머를 보고 있는 자신, 그간의 일상과 다른 차원의 토대 위에 서 있는 자신을 문득 발견하게 된다. 현실과 동떨어진 이상적 삶을 말하는 것이 아니라, 관행이나 관습, 관례에 의한 일상적 관성에 휩싸이지 않으려는 의지로부터 도달하게 되는 지점을 말한다. 지속적인 예술행위는 두 가지를 완성한다. 하나는 작품이고, 다른 하나는 작자다. 작품에 반영되는 작자가 성장하지 않고 작품이 나아지길 기대하기는 어렵다. 참 경이롭게도 작자는 스스로 작품에 반영한 삶을 뒤따라 실행하며 체화한다. 제 나름의 예술활동이 새로운 '나'의 존재, 또 다른 제 몸으로 살게 하는 것이다.

전환적 삶을 기대하며 예술활동에 참여하고 있음에도 불구하고 예술의 전복적 힘에 대해 의심이 든다면 자기 몸의 몰입도를 점검해봐야 한다. '백척간두 진일보.' 인문학 공동체에서 공부를 해보려 문을 두드렸던 첫날, 공부를 왜 하려 하느냐는 질문과 함

+++

께 들었던 일종의 경고성 화두였다. 100척 높이의 벼랑 끝에서 한 발을 더 내딛고자 하는 절박함과 긴장을 상상해보라. 불안하고 위험천만한, 살 떨리는 상황에 자신의 몸을 밀어 넣지 않고서 살의 재생, 몸의 되살림을 바라는 건 욕심이다. 잘 몰라서 불안할 수밖에 없는 미지의 세계로 밀어 넣는 역할은 예술이 가장 잘하는 일이다.

본디 예술은 정해진 목적지로 앞장서서 이끄는 것이 아니라, 온몸의 감각을 벼려서 길을 낼 수밖에 없는 상황에 던져놓는 불친절한 안내자다. 새 길을 열고 그 길을 걷는 몸. 그럼으로써 다른 몸이 되도록 예술행위는 부추기는 것이다. 참고하거나 따라할 만한 전형이 없는 것은 불안하고 답답할 수밖에 없다. 하지만 그 단계를 넘어서는 순간 무엇이든 가능하고 어디건 길이 될 수 있는 무한한 확장성, 자유와 만나게 된다. 여가나 취미로서의 예술활동이라면 몸의 이완 정도에 만족해도 좋다. 하지만 전환을 위한 예술활동이라면 온몸의 긴장을 끌어올릴 수밖에 없는 치열한 상황으로 자신을 밀어 넣을 각오를 해야 한다. 수많은 '나들'중 어떤 '나'의 삶을 살게 될지 참을 수 없이 궁금하다면 말이다.

'전환'의 삶은 어떻게 가능한가

:

'생애전환 문화예술교육'의 의미

고영직

문학평론가,
생애전환 문화예술학교 추진단장

멈추기, 머무르기,
딴 데 보기

✚

임원급을 평가할 때는 정직, 성실, 열정, 전문성, 리더십, 겸손이 중요
한데, 다른 역량에 비해 겸손을 갖춘 사람을 의외로 찾기 힘들다.[*] (밑
줄은 필자 강조)

헤드헌팅 업체 피플케어그룹의 신중진 대표가 어느 인터뷰에
서 한 말이다. 그의 이와 같은 언급은 이른바 '100만 세대'에 해당
하는 50+ 신중년 세대에게 중년 취업을 위한 가장 큰 요소가 무
엇인지 잘 보여준다. '겸손'을 위한 삶의 전환이 신중년 세대에게

─────
[*] 조창완,《신중년이 온다》, 창해, 2020, 150쪽.

필요한 이유가 여기에 있다.

겸손을 배운다는 것은 무슨 의미인가? 그것은 무엇인가를 하겠다는 것도 중요하지만, 앞으로의 삶에서는 무엇인가를 함부로 하지 않겠다는 것을 배우는 것이라고 할 수 있다. 그래야 자기 앞의 생이 더 이상 '꼰대'가 아니라 '꽃대'로서의 삶이 된다. 이제 신중년은 한 송이 꽃이 아니라, 꽃(젊은 세대)을 받쳐주는 '꽃대'로서의 삶을 기꺼이 수락하는 태도로 삶을 전환해야 할 필요가 있다. 그리고 그런 삶을 향한 창의적 나이 듦이 바로 향노向老의 태도라고 할 수 있다. 잘 나이 듦을 의미하는 향노는 나이 듦의 향기를 의미하는 향노香老의 의미로 확장해 이해해야 한다. 신중년 세대를 대상으로 한 생애전환 문화예술학교 같은 문화예술교육(활동)이 유의미한 것은 바로 이 점에 있을 것이다. 신중년 세대에게 필요한 '멈추기, 머무르기, 딴 데 보기' 같은 교육(활동)을 통해 자기 앞의 삶을 전환하는 하나의 계기가 될 수 있기 때문이다.

그렇다면 삶의 전환은 어떻게 가능한가? 삶의 전환이라는 화두는 생각할수록 만만한 주제가 아니다. 그렇지만 전환의 계기가 마냥 어려운 것만도 아니다. 개인 차원에서 볼 때 삶을 전환하게 되는 계기는 이사·이직·퇴직을 했거나, 나와 다른 경험을 가진 어떤 사람을 만났거나, 갑자기 몸이 아프거나 가까운 사람의 죽음을 경험했거나 하는 등 세상을 살면서 겪게 되는 크고 작은 사건 또는 환경의 변화가 될 수 있다. 한 권의 책을 읽고 생각과 삶

을 전환하는 경우도 있다. 그런데 신중년 세대가 경험하는 전환의 계기는 자신의 이직·퇴직·실직을 비롯해 갑작스러운 발병이나 가까운 사람의 죽음 같은 어떤 '상실'의 경험과 관련 있는 경우가 많다.

나 역시 그랬다. 쉰 살 무렵이던 2018년, 몸에 이상 신호가 와 갑자기 병원에 입원하며 상실의 시간을 갖게 된 '사건'을 겪게 되면서 나의 생애전환이 시작됐다. 그 사건을 겪으며 나는 갑작스러운 변화 앞에 당황하면서도 앞으로는 지금까지와 '조금 다르게' 살아야겠다고 다짐하는 계기로 삼았다는 점을 고백한다. 다시 말해 '살던 대로'의 궤도에서 이탈해 '하던 대로'의 관성과 관행에서 벗어나야겠다고 생각했다. 그리고 앞으로는 후배들에게 '움켜쥔 손을 펼 줄 아는' 선배가 되자고 스스로 다짐했다. 그때의 그 다짐을 제대로 실천하며 살고 있는지는 묻지 마시라. 나도 잘 판단이 서지 않는다.

신중년 세대가 겪는 삶의 전환이 꼭 상실의 경험 같은 부정적 양태로만 이루어지지는 않을 것이다. 내 경험을 일반화하는 것을 무릅쓰고 고백하자면, 30대 후반에 한 사람과의 '만남'이야말로 크나큰 사건이 됐다. 생태 잡지《녹색평론》발행인이었던 고故 김종철 선생(1947~2020)과의 만남이 그것이다. 2007년 무렵 대구에서 서울로 사무실을 이전한 김종철 선생과 14년간 '김밥모임'(김종철 선생과 밥 먹는 모임)을 하며 만난 '우애로운 마주침이라는 사건'

은 내 일생일대의 중대 전환점이 됐다. 나는 선생과 만나면서 가까스로 미욱함에서 벗어날 수 있었다. '혼魂의 구제'와는 거리가 멀어져버린 근대 문명인들의 언어는 흙과 함께 살아온 백성의 정신세계로부터 아득히 떨어져나간 데서 비롯한다는 생태주의의 철학을 배울 수 있었다. '흙'을 의미하는 라틴어 후무스Humus라는 말이 '겸손'을 뜻하는 휴밀리티Humility와 어원이 같다는 점을 머리가 아니라 몸으로 배웠다. 그리고 이른바 근대인을 자처하는 우리가 흙에서 한사코 멀어짐으로써 겸손의 미덕과 자연에 대한 경외敬畏의 마음을 잃어버리게 됐고, 코로나19 바이러스의 습격 같은 자연의 역습 상황을 맞게 됐다는 점 또한 알게 됐다. 무엇보다 철학자 이반 일리치, 사상가 장일순을 비롯해 시인 윌리엄 블레이크, 소설가 이시무레 미치코, 웬들 베리와 리 호이나키 같은 작가를 알게 됐고, 그들의 웅혼한 삶과 사상과 예술을 깊이 사랑하게 됐다.

이 모든 깨우침은 김종철 선생과의 만남이라는 사건이 아니고는 설명할 수 없으리라. 앞에서 언급한 이들은 하나같이 침통한 눈빛으로 근대의 어둠을 응시하며, '현재는 과거의 미래'(이반 일리치)라는 점을 투시한 위대한 사상가이자 작가였다. 선생이 번역한 리 호이나키의 《정의의 길로 비틀거리며 가다》*를 읽고, 대학교수직을 그만두고 시골 농부의 삶을 선택한 리 호이나키의 결정에 큰 감명을 받았다. 그리고 역시 대학교수직을 그만두고 생태 잡

지 발간에 몰두하는 김종철 선생의 삶에 영향을 받아 나 또한 다니던 직장에 사표를 던졌다. 더 이상 '영끌'을 하며 나 자신을 공공근로에 탕진하는 멸사봉공滅私奉公의 삶이 아니라 사심私心 가득한 개인주의자로서 살고 싶었다. 나는 그것을 멸사봉공 대신 멸공봉사滅公奉私의 삶이라고 합리화했다.

정서적 지원이
중요하다
✚

다소간 장황하게 개인적 전환의 경험을 늘어놓았지만, 전환의 계기는 신중년 같은 특정 세대에게만 요구되는 것이 아니라는 차원에서 한 언급이라고 이해해주었으면 한다. 나의 경우는 이른바 '3말 4초'(30대 후반~40대 초반)에 크게 작용했다. 삶의 전환은 누구에게나 필요한 것이다. 삶의 전환 내지 전환의 삶은 코로나19 같은 재난의 시대에 더욱 필요한 삶의 태도이고, 어쩌면 우리는 원하든 원하지 않든 이미 전환 시대의 한복판에 서 있는 것이 아닌가 하는 개안開眼이 필요할지 모르겠다. 여하튼 생애 전환

──── * 리 호이나키 지음, 김종철 옮김,《정의의 길로 비틀거리며 가다》, 녹색평론사, 2007.

은 누구나 한 번쯤 살면서 겪게 마련이다.

나는 이 점에서 외상후성장PTG(Post-traumatic Growth)의 의미를 생각할 필요가 있다고 생각한다. 미국 작가 리베카 솔닛에 따르면, 외상후성장이란 재난 같은 트라우마적 상황에서 자신들의 삶의 방식을 예전보다 더 나은 쪽으로 재건하려는 움직임을 뜻한다.* 코로나19 시대를 사는 지금 여기의 50+ 신중년이 '살던 대로'의 관성에서 조금 벗어나 '다른' 삶을 상상하고, 염탐하고, 모험하며, '다른' 사회를 생각하고 실천한다는 것은 외상후성장과 무관하지 않을 것이다. 꼭 그런 거창한 무엇이 아니더라도 신중년 세대가 자기 앞의 인생을 성찰하며 삶의 전환을 생각한다는 것은 더 나은 삶을 위해서도 당연히 필요할 것이다. 그러나 우리가 관심을 갖고자 하는 것은 수년 전부터 정책 사업의 새로운 대상으로서 주목하게 된 50+ 신중년 시기에 왜 생애 전환을 해야 하는가 하는 문제다.

중앙정부와 지방정부의 정책 사업에서 신중년 세대를 주목한 것은 1차 베이비부머 세대(1955~1963년생)가 본격적으로 은퇴하기 시작한 시점인 최근 3~5년 전부터였다. 베이비부머 세대의 생애 전환에 대해 가장 먼저 정책적 관심을 보인 것은 서울시였다. 현재 서울시는 서울시50플러스재단을 세워 서부·중부 등지

* 리베카 솔닛 지음, 정해영 옮김, 《이 폐허를 응시하라》, 펜타그램, 2012.

에 50플러스캠퍼스를 만들어 운영하고 있고, 자치구 50플러스센터를 마련해 신중년을 대상으로 한 정책 사업을 펼치고 있다. 서울시는 "50플러스캠퍼스는 50+세대를 위해 교육, 일·창업 지원, 상담, 자율 활동 지원 등의 사업을 펼치는 기관"*이라고 설명한다. 50+세대가 편안하게 동료들과 교류하고, 하루하루 새로운 일상을 보내며 미래의 삶을 계획하는 플랫폼이라는 것이다. 그런데 50플러스캠퍼스는 문화예술 교육(활동)보다는 인생 2모작을 위한 일자리 창출과 사회 공헌 활동을 강조하는 기관이어서 생애 전환의 관점과 지향 자체가 다르다. 오해는 마시라. 신중년을 대상으로 하는 경력 재설계 같은 직업 전환 프로그램이 필요하지 않다는 것이 아니다. 다만 50플러스센터 같은 기관의 목표와 문화예술 교육(활동)의 목표 간에는 관점과 지향에서 차이가 있다는 점을 강조하려는 것뿐이다. 이 점을 간과할 경우 자칫하면 신중년 문화예술 교육(활동)을 사회 공헌 프로그램으로 오인할 수 있다. 또는 문화예술 교육(활동) 프로그램의 외양을 띠지만, 정작 더 많은 (경제)활동을 위한 경력 설계 위주의 프로그램으로 왜곡될 우려도 있다. 예를 들어 신중년 당사자들의 모임으로 국내 최초로 출범한 수원시평생학습관의 '뭐라도학교'의 인생학교 프로그램을 보면 운영 초기와 달리 최근 들어 더 많은 (경제)활동을

* 홍기빈 외, 《50플러스의 시간》, 서해문집, 2016, 334쪽.

위해 '재테크' 같은 강좌를 마련하고 있다. 이런 현상은 서울시 50 플러스센터도 마찬가지다. 50+세대의 새로운 직업·직종 발굴을 위한 '자격증' 취득 같은 실무형 프로그램이 늘어나면서, 전국의 여느 평생학습관과 다를 바 없이 바뀌고 있는 것이다. 이들 기관이 그렇게 변하는 이유는 물론 분명하다. 이른바 미래의 '경제적 공포'가 50+ 신중년 세대의 뒷덜미를 잡아채고 있기 때문이다.

생애전환 문화예술학교는 더 많은 경제활동을 하기 위한 프로그램이 아니다. 애초 목적 자체가 다른 셈이다. 문재인 정부는 2017년 출범 당시 '내 삶을 책임지는 국가'의 5대 국정 전략을 제시하고, 곧이어 '문재인 정부 국정운영 5개년계획'을 발표했는데, 이때 베이비부머를 비롯한 50+ 신중년의 인생 2모작을 지원하자는 차원에서 '생애 주기별 문화예술교육의 확대'(67번 과제) 과제를 제시함에 따라 생애전환 문화예술학교 같은 프로그램이 본격적으로 추진된 것이다. 이 점에서 생애전환 문화예술학교는 '예방적 사회정책'의 일종이라고 할 수 있다. 따라서 신중년을 대상으로 한 정서적 지원의 양상을 띠는 것은 당연하다.

그렇다면 신중년 세대에게 왜 정서적 지원이 중요한가? 미국의 교육운동가 루비 페인은 《계층이동의 사다리》*에서 "정서적 지원은 행동의 토대이고, 결국 성취를 결정하기 때문"이라고 그 이

* 루비 페인 지음, 김우열 옮김, 《계층이동의 사다리》, 황금사자, 2011.

+++

유를 풀이한다. 미국의 빈곤 가정 아동을 위한 교육 관련 활동을 왕성히 해온 루비 페인은 사람의 존립 양태를 의존, 자립, 상호 의존의 세 단계로 나누는데, 이 중에서도 상호 의존의 가치가 중요하다고 역설한다. 이 점은 비단 아동의 경우에만 그런 것은 아닐 것이다. 여기서 말하는 상호 의존 가치는 정서적 지원 시스템에서 생성되는 그 어떤 것이라고 규정할 수 있다. 정서적 지원 시스템이라고는 했지만, 루비 페인이 말하는 정서적 지원 시스템은 거창한 무엇이 아니다. 필요할 때 곁에 있어 줄 친구나 가족 또는 쓸 수 있는 자원을 의미한다. 자원은 결국 사회적 자본이라고 할 수 있는데, 그것은 정보나 노하우, 자원과 인맥, 긍정적 혼잣말, 절차적 혼잣말 등과 같은 것이다. 이러한 사회적 자본이 신중년의 경우에도 해당하는 것은 당연하다. 법철학자 마사 누스바움은 "퇴직자들의 공동체에서 현재지상주의의 기운을 발견할 때가 많다"라고 말한다. 현재의 순간만이 실제라고 믿는 현재지상주의자의 접근법이나 자기 성찰 없이 쾌락에 탐닉하는 생활 태도 역시 매력적이지 않다는 것이다. 신중년일수록 사회적 자본의 형성이 더 필요하다.

그러나 한국 신중년의 삶은 어떠한가? 자녀 교육비를 포함한

<hr />

* 마사 누스바움·솔 레브모어 지음, 안진이 옮김, 《지혜롭게 나이 든다는 것》, 어크로스, 2018, 15쪽.

양육비, 생활비, 노후자금의 3대 소득을 20여 년 안에 벌어놓아야 한다는 경제적 압박으로부터 대부분 자유롭지 못하다. 글로벌 정치경제연구소 홍기빈 소장은 "노후 준비는 화폐 단위로 생각하지 말고 현물現物 단위로 생각해야 한다"라고 강조한다.* 여기서 홍 소장이 말하는 '현물'의 가치가 바로 정서적 지원에 해당한다고 볼 수 있다. 홍 소장은 한걸음 더 나아가 신중년은 이제 새로운 가치 창출을 위한 삶의 조건으로 '자산, 자율(적인 인간), 새로운 스토리'를 갖추어야 한다고 말한다. 한 해 평균 100만 명이 출생하며 이른바 '100만 세대'를 구성했던 2차 베이비부머(1968~1976년생)가 빠르게 50+세대로 편입되는 현실에서 홍 소장의 이와 같은 주장은 경청할 점이 적지 않다.

그러나 신중년은 이른바 '100세 인생'이 낯설지 않은 호모 헌드레드 시대를 맞았지만, 그동안 정책의 사각지대에 있었던 것이 사실이다. 물론 지금의 신중년 세대는 이전의 노년 세대와 다르게 능력, 의지, 경제력을 갖추었다고 평가된다. 서울시의 경우 '배움과 탐색, 일과 참여, 문화와 인프라'라는 세 가지 키워드를 중심에 둔 50+지원종합계획을 세워 추진하고 있다. 정부가 2018년부터 지난 3년 동안 추진해온 생애전환 문화예술학교 또한 노년이 아닌 제2중년의 시대를 맞아 무엇이 '내 삶'을 책임지며 지금까

* 홍기빈 외, 《50플러스의 시간》, 서해문집, 2016, 44쪽.

지와는 조금은 '다르게' 살 수 있는지를 탐색하고자 하는 정책 사업이다. 신중년이 비슷한 삶의 경험을 해온 또래집단과 함께 '머무름의 기술'(한병철)을 갈고 닦을 수 있는 베이스캠프 같은 프로그램이라고 할 수 있다. 20~30대의 젊은 세대가 겪는 생애 전환과 다른 점은 20~30대의 경우 사회생활을 시작하면서 겪는 문제로 인한 것이 대부분이라면, 신중년의 그것은 사회생활을 이미 할 만큼 해온 세대인 만큼 '탈脫의식화'를 몸으로 배우는 과정이라는 것이다. 이제는 더 이상 누가 '시켜서' 사는 타율적인 삶이 아니라, 내가 '내켜서' 사는 자율적인 삶의 태도를 몸으로 배우며 자기만의 새로운 인생 스토리를 만들어야 한다. 새로운 인생 스토리는 어떻게 형성되는가? 그것은 대체로 지금까지 살면서 안 해본 일을 실험하고 도전하려는 모험에서 비롯하는 경우가 많다. 부사어로 표현한다면 '하마터면'이라고 해야 할까. '하마터면학교' 같은 과정이 생애전환 문화예술학교 과정인 셈이다.

'위하여' 살지 말고
'의하여' 살자
✚

　　앞에서도 언급했지만, 오늘날 대한민국의 신중년 세대에게 가장 필요한 덕목이 '겸손'이라는 사실은 따지고 보면 움켜

쥔 손(기득권)을 놓을 줄 모르는 삶의 태도에서 비롯한다. 2018년 문화체육관광부·한국문화예술교육진흥원의 시범 사업으로 첫 출범한 생애전환 문화예술학교 추진단 선생님들과 열띤 논의를 하며 "생애전환 문화예술교육은 처음부터 50+세대의 사회공헌(사회기여)을 목적으로 운영하지 않는다"[*]라고 합의한 것 또한 앞에서 언급한 우려 때문이었다. 기득권을 조금씩 내려놓으며 '살던 대로' 또는 '하던 대로'의 관행에서 벗어나 다른 생각으로 전환하고, 다른 삶으로 전환할 줄 아는 것이야말로 '꼰대' 문화에서 탈출해 유쾌하고 여유 있는 제2의 인생을 살 수 있는 거의 유일한 길이라고 판단했다. 그렇지 않은 신중년 또한 많을 것이다. 그러나 나이 50이 넘으면 오직 '나'를 위해 살아갈 수 있는 '온건한 이기주의자'가 되려는 마음의 습관을 기를 필요가 있다. 그동안 신중년은 너무나 자주 '남'을 위해 살지 않았던가. 철학자 니체가 '왜why' 살아야 하는지 아는 사람은 그 '어떤how' 상황도 견뎌낼 수 있다고 한 말을 헤아려야 한다.

신중년의 전환은 누구나 겪게 된다. 그런데 어떤 사람은 중년 이후 삶의 궤적에서 다른 사람과 전혀 다른 궤도를 그리며 오히려 뛰어난 사회적·예술적 성취를 보여주는 경우가 있다. 팔레스타인 출신 지식인 에드워드 사이드는 그런 삶의 양식은 예술가

[*] 고영직,《삶의 시간을 잇는 문화예술교육》, 살림터, 2020, 202쪽.

에게 자주 있는 현상이라며 '말년의 양식late style'이라고 부른다. 그런 사람은 다른 사람 앞에서 '센 척'하는 자존심을 높이 세우지 않으며, '나는 나를 어떻게 대했는가?'와 같은 자존감을 더 소중히 생각한다. 신중년 세대에게 말년의 양식 같은 생애 전환의 경험은 코로나19 팬데믹 같은 불확실성의 시대에 더욱 필요한 자질과 경험이 될 수 있다. 문화인류학자 조한혜정이 "당신은 지금 어떤 시간을 살아가고 있나요?"라고 한 물음이 갖는 큰 의미는 여기에 있을 것이다. 물리적 시간과 생리적 연명을 넘어, 무엇이 '의미'를 생성하는 진짜 삶을 위한 시간인지에 대해 깊이 성찰하는 계기가 절대적으로 필요하다. 생애전환 문화예술학교가 그런 계기를 줄 수만 있다면 더할 나위 없을 것이다. 삶의 재구성을 위한 시간의 재구성이 필요한 것이다.

이 점에서 대안교육 잡지《민들레》의 발행인인 현병호가《스스로 서서 서로를 살리는 교육》*에서 언급한 대목은 신중년 세대의 삶의 전환 측면에서 매우 흥미로운 사유와 통찰을 보여준다. 현병호는 인간의 직립 자세에는 차렷과 열중쉬어 자세가 있는데, 이는 군기를 잡고 명령에 복종하도록 만들기 '위하여' 고안된 자세라고 말한다. 새가 한쪽 다리로 오랫동안 꼼짝 않고 서 있는 이유가 에너지 소모가 적기 때문인 것처럼, 사람 또한 '짝다리 짚기'

* 현병호,《스스로 서서 서로를 살리는 교육》, 민들레, 2020.

자세야말로 우리 몸의 에너지에 '의한' 자연스러운 자세라는 것이다. 현병호는 "'위하여'는 억지를 부리는 것이고, '의하여'는 에너지의 이치를 따르는 것"이라고 말한다. 신중년 세대라면 누구나 10대 시절 운동장에서 열리는 조회 시간에 열중쉬어 자세를 취하다 힘들어지면 짝다리 짚기 자세를 취하곤 했던 별로 좋지 않은 기억이 떠오를지도 모르겠다. 나 또한 그랬다.

현병호가 역설하는 짝다리 짚기 예찬은 생애전환 문화예술학교에서도 참조할 만한 가치가 충분하다. 쉽게 말해 생애전환 문화예술학교는 지금까지의 경직된 '위하여'의 자세를 허물고, 원래 내 안에 내재되어 있던 '의하여'의 자세를 되찾는 프로그램이어야 한다는 차원에서 그렇다. 신중년 대상의 생애전환 문화예술학교 프로그램은 내 안에 원래 내재된 짝다리 짚기의 자세를 찾아가도록 독려하는 교육(활동) 프로그램의 의미를 갖는다. 분명 '헛다리 짚기'도 나올 것이다. 그런 헛다리 짚기 또한 적극 권장되어야 마땅하다. 여하튼 현병호의 글에서 압권은 "그것이 무엇이든 '위하여' 사는 삶은 가짜이기 십상이다"라는 주장이다.

이는 결국 내 안의 야생성inner wildness을 회복하며 겸손을 배우자는 주장으로 이해된다. 문제는 신중년 참여자들은 더 많은 수입을 위한 경제 '활동'에는 관심이 많지만, 자기 인생을 '전환'하는 데는 여전히 서툴다는 점이다. 2020년 5월 수원시평생학습관에서 열린 '뭐라도학교 집담회'에 뭐라도학교 초대 교장을 역

임한 김정일이 참석해 "신중년을 대상으로 생애 '전환'을 강요하는 듯한 사회 분위기마저 있다"라고 언급한 것은 충분히 이해할 만한 당사자들의 반응이다.

그러나, 그럼에도 생애전환 문화예술학교는 전환이라는 키워드를 나침반 삼아 스스로 자기 진화進化의 길을 가야 한다. '하면서 배운다'는 경험주의 교육을 바탕으로 하되, 거기에 또 절대적으로 갇히지 않는 무無형식의 배움을 지향해야 한다. 참여자가 그 과정에서 짝다리 짚기의 자세를 되찾아가고, 스스로 바로 서고 타자와 만나야 한다. 단순 체험 프로그램 내지 문화예술 향수享受 프로그램에서는 그런 개안이 쉽지 않다. 철학자 한병철이 체험과 경험의 차이를 설명하며 "체험 속에서 인간은 언제나 자기 자신만을 볼 뿐이다"라고 말하는 것도 그런 이유 때문일 것이다. 우리는 타자를 진정으로 만나야 한다. 생애 '전환'의 비밀은 거기에 있는지도 모르겠다.

행복은 동료로부터 온다
_무형식의 배움을 위하여

✚

고민은 여럿 있다. 그중 하나가 생애전환 문화예술학교 프로그램의 상투성을 어떻게 극복할 것인가 하는 점이다. 프로그

램의 자기 진화가 필요하다. 신중년 참여자가 '쉼'의 자유를 통해 새로운 재활력화운동을 위한 감각을 회복해야 한다. 학습자 중심의 맞춤형 학습 현장에 대한 고민이 필요하고, 그 실험을 체계화할 수 있는 철학과 운용의 묘妙 또한 요청된다. 2021년 4년째를 맞는 생애전환 문화예술학교가 지역에서 살아가는 신중년의 일상과 생활 속으로 바짝 들어가 정착하려면 광역센터(2018~현재)나 기초문화재단(2020~현재)의 힘만으로는 어렵다. 특히 광역 도道의 경우 기획자를 찾는 일조차 쉽지 않은 실정이다. 따라서 기존의 상투적 가르침 위주의 교육 프레임에서 벗어나는 일은 어렵기만 하다.

어떻게 무형식 또는 비정형의 배움이라는 활동 위주의 프로그램으로 과감히 바꿀 수 있을까, 그리하여 신중년 참여자 당사자들이 서로 가르치고 배우며 '행복은 동료로부터 온다'는 점을 실감할 수 있을까를 고민해야 한다. 프로그램 내용이 바뀌려면 예산 사용 같은 형식의 변화는 필수적이다. 문화체육관광부와 한국문화예술교육진흥원의 전향적인 태세 전환이 요청되는 대목이다.

거듭 강조하지만, 행복은 동료로부터 온다. 2018~2019년 전북 익산시 여성의전화 글쓰기 동아리 '마고의 이야기 공작소'에서 활동해온 송용희 팀장의 글 〈나의 삶, 나의 꿈, 나의 이야기〉*

* 송용희, 〈나의 삶, 나의 꿈, 나의 이야기〉, 《아르떼365》(http://arte365.kr/?p=78406), 2020년 3월 30일.

+++

는 무엇이 신중년 당사자들을 가슴 뛰게 하는지 잘 말해준다. 마고의 이야기 공작소 팀은 자신이 쓰고 싶은 글을 쓰며 동료들과 나누는가 하면, 조용히 숲을 산책하며 나뭇잎을 자세히 관찰해 드로잉하는 프로그램을 통해 자기 안의 다른 욕망을 확인했다. 그것이 당사자 주도성이고, 상호성의 경험이다. 프로그램의 진화를 위해 문화예술 '향수' 프레임에서 과감히 벗어나야 한다. 이 점은 지난 3년간 진행된 생애전환 문화예술학교에서 의미 있는 활동은 당사자가 자신의 주도성을 최대한 구현해온 프로그램이었다는 점에서도 확인할 수 있다. 광역센터/기초문화재단 차원에서 진정한 의미의 타자와의 만남은 물론 자신과의 만남이 이루어지는 생애전환 문화예술 프로그램을 설계하고 운영했는지 자문자답할 필요가 있다. 결국 철학에 대한 고민이 없는 생애전환 문화예술교육은 한낱 새로 신설되는 지원 사업의 새로운 '장르'일 뿐이다. 짝다리 짚기는 광역센터/기초문화재단의 사업 설계와 운영 차원에서도 지향점이 되어야 한다.

그러면 무형식 또는 비정형의 배움은 왜 필요한가? 그것은 '하던 대로' 진행되는 문화예술교육(활동)에서 벗어나야만 자신 안에 원래 내재되어 있던 진짜 '호기심'을 끌어낼 수 있기 때문이다. 호기심을 끌어내기 위해서는 자기 경험의 저자들인 신중년의 이야기를 경청하는 것만으로도 큰 도움이 된다. 이때의 이야기는 '성공' 스토리보다는 '실패'한 이야기가 제격일 것이다. 2020년

10월, 충남 부여에서 만난 충남센터의 임선예 연극 강사는 2년째 생애전환 문화예술학교 프로그램에 참여하고 있는데, 연극반에 참여하는 어느 남성 참여자가 자신이 '중졸中卒'이라는 사실을 사람들 앞에서 당당하게 말하며 오래도록 자신을 짓눌러온 학력 콤플렉스로부터 자유로워졌다고 전한다. 속된 말로 '쪽팔리는' 이야기를 남 앞에서 담담히 말할 수 있는 사람은 이미 인생의 승자다. '자기 배려'의 철학을 강조한 M. 푸코가 언급한 '단 한 번도 되어본 적이 없는 자기가 되기'의 경험을 했다고 감히 말할 수 있으리라. 이른바 자기 자신을 '작품화'하는 경지에 이르렀다고도 할 수 있다. 이와 같은 자기 배려는 곧 타자에 대한 배려로 이어진다. 이처럼 문화의 힘과 예술의 가치는 내 안의, 우리 안의 상투성을 부수는 힘을 지니고 있다. 그래서 예술 혹은 예술가의 가장 큰 적이 '진부함'이라는 것은 진리다. 그리고 지식을 충족시키는 활동이 아니라 '손의 부활'을 위한 문화예술교육(활동)이 절대적으로 중요하다. 여기서 말하는 손의 부활은 기능 위주의 프로그램과는 아무런 관련이 없다. 사회학자 리처드 세넷의 말처럼 현대 문명은 '생각하는 손'의 감각을 잃어버림으로써 문화로 구현되는 기술technique의 세계를 상실했다. 그 결과 우리는 손과 머리, 기술과 표현, 실기와 예술이 분리되는 결과를 맞았다. 일에 몰입하면서도 일을 수단으로만 보지 않는 장인匠人의 삶과 정신을 망각하고 만 것이다.

생애전환 문화예술학교는 전환이라는 키워드를 나침반 삼아 스스로 자기 진화의 길을 가지 않으면 안 된다. 신중년 참여자들의 당사자성을 최대한 존중하며 짝다리 짚기의 자세를 되찾아가려는 과정을 설계하고 운영해야 한다. 생물학적 필요성에서 나온 요구demand나 욕구need가 아니라, 사회적 관계로 인해 발생하는 욕망desire을 잘 읽을 필요가 있다. 그렇지 않을 경우, 일부 센터에서 진행하는 영어·미술·여행 프로그램처럼 신중년의 버킷 리스트 내지는 로망을 실현해주는 문화예술 향유 프로그램으로 변질될 수 있다.

나만의 문화 정책은
무엇일까

✚

결국 나와 우리의 삶을 바꾸는 것은 무엇인지 생각해보아야 한다. 나는 '나 자신의 노래'를 부를 수 있는 나만의 문화 정책이 필요하다고 생각한다. '나의 문화 정책'이란 말은 아직 낯설다. 문화 정책이라는 말은 언제나 정부나 지자체 같은 곳에서만 추진하는 것이라는 고정된 이미지가 강하기 때문이다. 그러나 나 자신의 삶에도 문화 정책이 필요하다. 다른 삶을 상상하고 다른 시간을 살기 위한 나의 문화 정책은 나 자신의 삶을 바꾸는 작

은 발판이 될 수 있기 때문이다.

　나 또한 10여 년 전인 40대 초반에 자유인으로서 살고자 다니던 직장을 그만두고 자발적 백수가 됐다. 당시 주변에는 만류하는 사람들이 적지 않았다. '공장 밖은 위험하다'는 논리였다. 그러나 그런 말은 내 귀에 들려오지 않았다. 당시 내 마음생태학은 서해안의 개펄 같은 황량한 상태였기 때문이다. 한마디로 당시의 나는 관계의 과잉, 시간의 소멸 상태였다. 좀처럼 나를 위한 시간을 갖지 못했고, 차분하지만 명랑한 삶을 살 수 없을 것 같았다. 회사라는 궤도에서 벗어나 나 자신의 '리듬'을 되찾고 나만의 '노래'를 부르고 싶었다. 퇴사 후 나를 구원한 것은 책읽기였다. 아마도 책읽기라는 유구한 문화예술 행위를 통해 나는 조금씩 나다움을 회복하고, 나 자신으로 사는 삶에 대한 자신감을 갖기 시작한 것 같다. 쉽게 말해 타인의 시선에서 자유로워지며, 마음의 근육이 조금씩 생기기 시작한 것 같다.

　결국 누구에게나 자기 자신의 문화 정책이 필요하다. 자기 앞의 생을 어떻게 살 것인가 고민해야 하기 때문이다. 무엇이 나를 위한 삶인지 고민하게 하고, 자기만의 삶을 살 수 있는 비전을 제시하는 것이 바로 문화예술교육(활동)의 역할이라고 할 수 있다. 문화예술교육(활동)은 내 안의, 우리 안의 라이프스타일을 '조금 다르게' 바꿔주는 역할을 수행할 수 있기 때문이다. 지금의 삶과는 조금 '다르게' 살고 싶어 하고, 지금의 사회 또는 문명과는 조

금 '다른' 사회와 문명을 상상하려는 우리의 욕망 행위와 관련이 있다.

프랑스의 철학자 앙리 르페브르가 정의한 일상성에 대한 재전유를 통해 내 안의 '리듬'을 바꾸고 우리 안의 '리듬'을 바꾸려는 다양한 시도가 필요하다. 다시 말해 자기 앞의 인생길을 어떻게 살고자 하는지 고민하는 것은 결국 무엇이 좋은 삶이고 무엇이 좋은 사회인가에 대한 논의로 이어진다고 간주할 수 있다. 거기에서 한 사람의 문화시민이 탄생하는 것이라고 나는 생각한다. 시민은 대한민국에 태어나는 순간 저절로 얻어지는 것이 아니다. 《아흔일곱 번의 봄 여름 가을 겨울》*을 쓴 이옥남 할머니처럼 제2의 탄생을 위한 과정이 필요하다. 문화예술교육(활동)은 코로나19 상황에도 재산권신수설을 신봉하는 이 시절에, 단순히 상품 소비자로서의 정체성에 만족하는 것으로는 충분하지 않다. 자신의 이야기뿐만 아니라 우리 모두의 이야기를 생산하는 문화시민으로서의 정체성을 만들어가는 문화적 과정이 요구된다. 이를 위해서는 "당신의 문화 정책은 무엇입니까?"라는 질문이 필요하다. 생애 전환이라는 화두는 우리 모두의 화두일 수밖에 없으니까.

코로나19 팬데믹은 지금도 여전하다. 재난의 시대를 살아가는 우리에게 필요한 공부는 '지금'을 배우는 일이며, 이런 공부가 전

* 이옥남, 《아흔일곱 번의 봄 여름 가을 겨울》, 양철북, 2018.

환의 중요한 사건이 되리라는 점을 생각하는 시간이 됐으면 한다. 대학 시절 은사인 이형기 시인이 쓴 시 한 구절로 결론을 대신하고자 한다.

가야 할 때가 언제인가를
분명히 알고 가는 이의
뒷모습은 얼마나 아름다운가

- 〈낙화〉 중에서

우리가 내일 부르는 노래가 명랑한 노래가 되고자 하는가? 그건 오늘 내가 어떤 노래를 부르느냐에 달렸다. 그러므로 신중년의 '짝다리 짚기'는 계속되어야 한다. '오늘'을 제대로 사는 것이야말로 진정한 노후 대책이라는 점을 우리는 제대로 배울 필요가 있다. 다시 말해 나이 듦에 대한 수용적 자세가 요구된다. 더 좋은 삶을 위하여.

2부

낯선 감각, 이토록 예술적인 '전환'이라니!

04

태초에 '멋'이
있었다
:
인천 연수
'제멋대로大路학교'
이야기

고 영 직

문학평론가,
생애전환 문화예술학교 추진단장

"제멋대로학교에 오신 것을
환영합니다"

✚

인천광역시 연수문화재단이 시행한 2020년 신중년 문화예술교육 프로젝트 〈신중년 인생 2막 변주곡 Song Do!〉에서 주목한 키워드는 '멋'이었다. 이는 '의상'과 '주거', 두 개의 프로그램에 '제멋대로학교'라는 제목이 붙은 것만 봐도 잘 알 수 있다.

멋이라는 말을 가만히 음미해보면 그것이 얼마나 멋진 의미인지 알게 된다. 그러나 우리가 멋이라는 말의 의미를 일상에서 제대로 음미하며 사는 것 같지는 않다. 시인 조지훈은 우리의 전통 미학을 '멋'으로 파악하고, 멋론의 일종인 〈멋 설說〉(1958)에서 "태초에 멋이 있었다"라고 말한다. 조지훈이 이때 말한 멋은 "멋을 멋있게 하는 것이 바로 무상無常인가 하면 무상을 무상하게

하는 것이 또한 멋"이라는 의미에서였다. 나는 〈노년의 양식에 관하여〉라는 글에서 나이 듦의 양식糧食/良識/樣式을 위해서는 멋이 필요하고, 잘 나이 듦의 양식을 위해서는 웰에이징well-aging 차원에서 멋의 전통을 회복해야 한다고 주장했다.* 살던 대로의 관성과 관행에서 벗어나 멋진 삶으로의 전환을 모색하자는 취지였다.

이 점에서 연수문화재단이 송도 2동에 거주하는 신중년을 대상으로 추진한 의상과 주거 프로그램은 신중년 당사자들의 인생 2막을 응원하며, 신중년 세대가 자신을 찾아가는 생애 전환의 과정을 기록한다는 의미가 있다. 특히 지역문화진흥원과 한국문화예술교육진흥원이 서로 손을 잡고 지역문화 생태계 구축을 위해 '통합운영 사업'의 일환으로 신중년 문화예술교육 사업을 진행했다는 점이 특징이다. 그리고 연수문화재단이 추진한 2020년 신중년 사업은 사전 준비를 철저히 하며 의미 있는 결실을 맺었다는 점에서 그 의의가 있다. 다시 말해 2020년 5월부터 사업 대상인 송도 2동 신중년 세대(50~64세)를 위한 맞춤형 프로그램을 구상하고, 지역 리서치를 진행했으며, 의상과 주거 프로그램을 진행하는 워킹그룹과 함께 기획 회의를 진행한 결과였다. 7~8월에 사전 워크숍을 갖고, 여덟 차례 기획 개발 워크숍을 거쳐, 마침내 9

* 고영직,《인문적 인간》, 삶창, 2019, 248~268쪽.

+++

월부터 11월까지 의상과 주거 프로그램을 오전·오후에 걸쳐 총 네 그룹에 각각 10회차를 운영했다.

코로나19 시대임에도 연수문화재단의 신중년 프로그램에 참여한 이들은 3개월 동안 여정을 같이하며 나만의 멋은 무엇이고, 멋지게 나이 든다는 것은 무엇인지 적극적으로 고민했다. 의상과 주거, 두 프로그램을 아우르는 사업명으로 '제멋대로학교'라는 이름을 붙인 것도 그런 기획 의도 때문이었다. 신중년 참여자 모두 나만의 멋을 찾아 내 안에 내재된 멋을 마음껏 발휘하자는 것이었다.

옷에 대한 새로운 철학
_ '낭만' 패션 프로그램

✚

　　　의상 프로그램은 〈나는 송도 스타일!〉이라는 제목으로 진행됐다. 핵심 열쇠 말은 '낭만'이었다. 신중년이 의상을 통해 자신의 삶을 돌아보고, 삶의 전환점에서 패션 같은 다양한 표현 활동으로 자신의 개성을 발견하며 멋을 찾아갈 수 있도록 교육과정을 설계하고 운영했다. 인천에서 오랫동안 '꾸물꾸물문화학교'를 운영하고 있는 컬렉티브커뮤니티스튜디오525(약칭 'CCS525')의 윤종필 대표가 기획을 맡았고, 송도동에 위치한 꾸물꾸물문화학교

연수캠퍼스에서 수업을 진행했다. 주 강사는 윤종필 기획자와 더불어 문수성 연수캠퍼스 분교장이 맡았다.

9월부터 11월까지 오전과 오후에 걸쳐 각각 총 10회로 진행된 의상 프로그램 〈나는 송도 스타일!〉은 사전 준비가 철저했다. 윤종필 기획자, 문수성 강사는 사전에 복식사服飾史를 공부하며 예술 작품에 나타난 멋의 변천사를 연구했으며, 어떻게 신중년 당사자들이 프로그램을 통해 '입던 대로'의 관행에서 벗어나 내 안의 멋을 발견할 수 있을지 고민했다. 그리하여 워크숍을 여러 차례 진행하며 10회의 프로그램을 짰다.

표 1에서 보듯이, 주요 수업은 복식사와 예술 작품에 나타난 멋의 변천에 대한 강의를 비롯해 참여자들이 '옷장 속 나의 이야기'를 하는 것이다. 여기에 패션 면에서 일탈 작업을 진행하는 등 재미를 더했다. 복고 의상, 가발, 분장 도구를 착용하면서 정장 일변도의 관행을 깨는 파격破格의 경험을 더하고자 했다. 참여자들이 내 안의 멋을 찾을 수 있는 〈거위의 꿈〉 프로그램 또한 탑재했다. 페이퍼 패션paper fashion이나 패브릭fabric을 활용해 제작하고 실크스크린 또는 이미지 전사轉寫 같은 방법을 적용하는 등 맞춤형 워크숍 과정 또한 빼놓지 않았다. HK테일러 송도점 점장 엄현주 테일러를 초빙해 트렌드 컬러와 퍼스널 스타일링, 패션 미션 T.P.O. 같은 프로그램도 설계했다.

특히 이 프로그램의 특징으로 꼽을 수 있는 것은 참여자들이

표 1. 〈나는 송도 스타일!〉 세부 프로그램

회차	수업명	주제 및 내용
1	우리 만남은 우연이 아니야	수업에 관한 전반적인 이해를 돕는 오리엔테이션 * 10주간 전체 미션: 잡지 스크랩 혹은 드로잉과 컬러링 등을 통한 작가 노트 형식의 패션 포트폴리오 제작
2	그땐 그랬지	과거의 나로부터 현재의 나, 잊고 살아온 나를 현재의 일상 속에서 재발견하기
3	멋쟁이 높은 빌딩 으스대지만, 유행 따라 사는 것도 제멋이지만	옷장 안 옷의 스토리텔링
4	낭만에 대하여	패션 일탈
5	거위의 꿈 1	내가 해보고 싶은 나의 스타일링, 패션디자인 1(내면의 멋을 드러내기)
6	거위의 꿈 2	내가 해보고 싶은 나의 스타일링, 패션디자인 2(내면의 멋을 드러내기)
7	거위의 꿈 3	내가 해보고 싶은 나의 스타일링, 패션디자인 3(내면의 멋을 드러내기)
8	노란 샤스 입은 사나이	지역 전문가 '테일러 특강' ① T.P.O.에 맞는 옷차림 하고 오기 ② 변신(자신의 이상적 이미지 연출)
9	약속이나 한 것처럼	테일러와 함께하는 패션 미션 T.P.O. 스타일링
10	언제나 찾아오는 부두의 이별이 아쉬워 두 손을 꼭 잡았나	포트폴리오 작성과 환류. 개별 포트폴리오 발표 및 촬영. 지난 9주간의 활동사진 감상

10주간의 전체 미션으로 개인별 작업 노트 겸 포트폴리오를 작성할 수 있게 한 점이다. 잡지 스크랩, 드로잉, 컬러링 등 다양한 방식으로 패션 포트폴리오를 제작하도록 유도했다. 윤종필 대표는 "신중년 참여자들이 직접 쓰는 글을 비롯해 나만의 색色, 나의 옷장 이야기 같은 전반적인 자신의 이야기를 수업 진행 과정 중에 담아낼 수 있도록 의도했다"라고 말한다. 다양한 체험도 중요하지만, 글쓰기나 드로잉 등을 통해 내면의 이야기를 스스로 꺼내는 일도 중요하다. 실제로 참여자들은 옷을 입어보고 리폼을 하면서 저마다 자신의 '아트워크artwork'를 만들었다. 개개인의 수업 과정, 서사, 생각이 담긴 포트폴리오이자 사적 아카이브의 기록이 탄생한 것이다.

이와 같은 의상 프로그램은 어떤 의미가 있는가? 무엇보다 입던 대로 입으려는 삶의 패턴과 관성에서 벗어나 자신을 좀 더 적극적으로 표현할 수 있게 해준다는 의미가 있을 것이다. 실제로 신중년 참여자들은 프로그램의 의도를 잘 포착했다. 김현희 씨는 50대 후반에 들어서면서 옷을 어떻게 입어야 할지 고민이 많았다. 백화점 2층에 가야 할지, 3층에 가야 할지 고민했다. "그동안 너무 정형화된 옷을 많이 입었다. 의상 프로그램은 옷에 대한 철학을 정립하는 기회가 됐다. 의상이라는 건 결국 내면의 멋을 외면으로 나타내는 것 아닌가?"라고 말한다.

그 과정이 마냥 순탄했던 것은 아니다. 50+ 신중년 세대가 남

앞에서 자신을 드러낸다는 것은 결코 쉽지 않은 일이다. 김현희 씨는 "문수성 선생님이 '옛 앨범을 가져오라'고 했을 때 가장 당황했다"라고 덧붙인다. 그러나 남 앞에서 자신을 조금씩 드러내고, 타인의 삶을 공유하며, 자기만의 스타일을 찾아가는 과정 자체가 재미있었다. 아쉬운 점이 없는 것은 아니다. 참여자들은 이구동성으로 코로나19 상황의 악화로 수업을 마무리하는 '무대'와 '장場'을 제대로 구현하지 못한 점에 아쉬움을 토로했다. 김씨는 "신중년에게 자신을 표현할 수 있는 무대와 장을 마련해주는 것이 중요하다. 그러면 다른 신중년들도 자존감이 올라가지 않을까"라고 말한다. 7월 워크숍 때 〈런웨이-제멋대로大路〉를 직접 마련해 실연實演했으면 좋겠다고 했던 기획 의도가 구현되지 못해 못내 아쉬울 따름이다.

김현희 씨의 말에서도 알 수 있듯이, 신중년에게 생애 전환은 무엇이 되겠다는 것보다는 '어떻게 살아야 할까?'를 고민하는 것과 관련이 있을 것이다. 그런 전환을 위해서는 나를 위한 시간이 절대적으로 필요하다. 그 시간 속에서 신중년은 어떻게 살아갈까를 고민하고, 나만의 멋을 찾아내며, 내면의 멋을 보여줄 수 있는 용기를 얻게 되는 것이 아닐까. 김현희 씨가 "송도 2동에 살면서 그동안 이웃과 교류해본 적이 없었다. 앞으로 지역사회 커뮤니티에 좀 나와야겠다"라고 다짐하는 것을 보라. 이와 같은 다짐은 신중년 프로그램이라고 하면 상투적으로 운용되는 여타 사회 공헌

프로그램으로는 이끌어낼 수 없는 것이리라.

우리는 2020년 1년여 동안 재난의 시대를 살며, 연결되고 싶은 존재로서의 나와 우리를 자주 확인했다. 우리가 사는 도시에는 이웃이 절대적으로 필요하다. 김현희 씨가 강조한 지역사회 커뮤니티 활동은 어쩌면 그런 의미가 아닐까. 이웃의 중요성은 서울 은평문화재단 문화정책연구소가 주최한 '2020 지역문화발전 포럼'(2020년 12월 10일)에서 발표한 사회학자 노명우 교수의 〈니은서점 골목의 코로나, 2020년의 기록〉에서도 확인된다. 노명우 교수는 자신이 운영하는 니은서점이 위치한 서울 은평구 '연서로 26길'에서 장사하는 자영업자들이 코로나19 시대를 어떻게 살고 있는지 그 실태를 조사했다. 특히 1인 경영 혹은 가족 경영으로 유지하는 음식점, 부동산, 미용실, 카페 운영자 여섯 명을 심층 인터뷰했다.

흥미로운 대목은 위기는 언제나 '계층적'으로 작동하며, 미디어에 의해 드러나는 듯하지만 결코 제대로 드러나지 않는 자영업자들의 처지를 '가시화'하고, 사회자본(이웃)의 중요성을 환기한다는 점이었다. 다시 말해 자영업자 육성을 통해 '최고의 방역은 사회자본'이라는 점을 확인한 것이다. "연서로 26길에는 골목길 사람들이 모일 수 있는 공동의 공간이 없다. 공유지가 없는 이 골목길은 그저 통행로일 뿐이다"라는 보고서의 마지막 문장이 예사롭게 들리지 않는 것은 무슨 까닭일까. 코로나 블루(우울), 코로나 레

드(분노), 코로나 블랙(절망)이 걱정되는 시대에 이웃이란 무엇인가를 생각하게 된다.[*] 신중년 프로그램이 나를 위한 시간을 통해 이웃의 중요성을 환기하며 다른 사회에 대한 상상력으로 확장되는 가능성을 탑재한다면 더할 나위 없을 것이다.

의상 프로그램 참여자의 절대 다수는 여성이었다. 그들은 대체로 프로그램에 대해 만족해했다. 아파트 게시판에 붙은 공고를 보고 신청했다는 김향선 씨는 "하고 싶은 걸 열심히 하면서 교만하지 않고 겸손하게 살아가고 싶다"라고 소감을 밝힌다. 그는 9회차 스튜디오 촬영이 특히 기억에 남는다고 했다. "평소에 입지 않던 옷을 입어보고 경험해보는 게 즐거웠다. 드로잉 북을 만드는 것도 재미있었다"라고 말한다. 아이를 키우며 직장 생활을 해온 김씨는 전적으로 아이들만을 위한 육아를 하지 못했다는 죄책감이 있었다. 그런데 의상 프로그램에 참여하면서 딸아이가 한 말에 큰 위로를 받았다. "제 아이가 영화 〈82년생 김지영〉을 보고, 엄마를 보는 것 같아 가슴이 아팠다고 이야기하더라. 이제는 하고 싶은 걸 하면서 살아야지, 생각했다"라고 다짐한다.

2019년 12월 말 퇴직한 김순옥 씨는 '패션 일탈' 프로그램이 기억에 남는다고 했다. "복고풍 옷을 입고 나 자신을 떨쳐버리는

———— * 고영직, 〈친절과 환대가 순환하는 도시 춘천〉, 《2020년 문화도시 예비사업 활동기록집—다시, 봄》, 춘천문화재단, 2021.

시간이 좋았다. 선글라스, 부츠, 다 가져오고 서로 챙겨주고 그런 게 좋았다"라고 말한다. 김씨는 평소 스타일에 큰 관심이 없었는데, 이 프로그램에 참여하면서 옷을 입을 때 좀 더 신경을 쓰게 됐다고 한다. 김씨는 이번 프로그램에 참여하면서 스페인 여행 때 입으려고 구입한 박스 원피스가 너무 커서 고무줄을 넣었는데, 고무줄 대신 리본을 달아 직접 리폼 작업한 것이 좋았다고 한다. '입던 대로'의 관성에서 벗어나는 계기가 됐다는 뜻이리라.

참여자들은 또한 자존감을 회복할 수 있었다. 그리고 새로운 모험에 나설 수 있는 작은 '용기'를 얻었다. 최근 정년을 맞은 김애순 씨는 신중년 프로그램을 통해 '실버 모델'의 꿈을 좀 더 구체적으로 생각하게 됐다. 김씨는 마지막까지 자신의 인생에 도전하며 활기차게 살고 싶다고 말한다. 애니메이션 〈겨울왕국〉의 엘사 의상을 페이퍼 패션으로 만든 김애순 씨는 "62세의 엘사는 어떤 모습일까?" 하며 여전한 호기심을 내비친다. 김씨는 오트쿠튀르haute couture(고급 맞춤 정장) 같은 복식사를 배우며 의상을 보는 안목을 키웠으며, 복식사 공부를 더 하고 싶다고 생각한다. 김애순 씨는 이 프로그램이 매회 자기 내면의 무엇인가를 끄집어낼 수 있는 기회를 주어 마음에 들었다고 말한다.

이제 막 신중년 세대가 된 이향미 씨의 반응도 마찬가지다. "이제껏 자식을 위해 희생해온 나를 내려놓고, 이제는 내 힘으로 살고 싶다"라고 말한다. 이씨는 시니어 모델에 대한 관심이 커졌다.

남의 일로만 생각했는데, 내 일처럼 시도해보고 싶은 욕심이 난다는 것이다. 이씨는 전문 스튜디오에서 사진을 찍은 경험이 특히 기억에 남는다고 한다. 자신의 오래된 로망을 실현했기 때문이다.

거듭 강조하지만, 참여자들의 이런 반응은 입던 대로의 관성에서 벗어나 살던 대로의 관행을 깨고자 하는 적극적 의미로 해석해야 마땅하다. 이것은 송연숙 씨의 말에서도 확인할 수 있다. 1993년 결혼 전에 입던 옷을 리폼한 송씨는 "그동안은 아무 생각 없이 옷을 골랐다. 이제 설렘과 즐거움이 생겼다"라고 그 의미를 풀이한다. 신중년에게 '설렘' 혹은 '호기심'이라는 단어는 간과되기 쉬운 말이다. 의상 프로그램에서 그런 감정을 느낄 수 있다는 것은 얼마나 멋진가. 주민자치위원으로 활동하는 송씨는 "남편이 정년퇴직하면 긴 여행을 꼭 해보고 싶다"라고 설렘의 한 자락을 풀어놓는다. 자기 발견으로서의 여행일 것이다.

신중년 참여자들은 의상 프로그램을 통해 자기 자신이 '다른 존재'가 되는 경험을 하면서 특히 열광했다. 참여자의 반응은 조금씩 다르지만, 4회차 '낭만에 대하여' 시간이 더 한층 재미있는 기억으로 남아 있는 것 같다. 윤종필 대표는 "다양한 복고 의상과 분장 도구 등을 통해 일상의 스타일에서 벗어나 잠시 일탈을 즐겨보는 시간이다. 우스꽝스럽고 천진난만한 시간을 보내면서 삶에 대한 태도와 감정을 환기할 수 있다고 이해하면 된다"라고 기

획 의도를 설명한다. 장시복 씨는 "집에서 옷을 입어보고 왔다 갔다 하니 엄마가 생기 있는 모습을 찾은 것 같다고 아이들도 좋아했다"라고 말한다. 장씨는 치어리더를 연출한 페이퍼 패션을 제작했다. 지금의 모습과는 전혀 딴판인 모습을 상상하려는 마음이 감지된다. 임수정 씨도 옷장을 정리하는 시간을 자주 가졌다. 자신이 직접 리폼한 재킷과 바지를 입고 화보 촬영도 했다. 임씨는 "제게 필요한 것과 필요하지 않은 것을 정리하는 시간이 됐다"라고 밝힌다. 유일한 청일점으로 참여한 신범균 씨는 원단을 떼어서 직접 옷을 만들고 싶은 로망을 어느 정도 실현할 수 있었다. 그는 자신이 원하는 패턴을 떠서 직접 페이퍼 패션을 만들었다.

다시 돌아와, 신중년의 생애 전환은 어떻게 이루어지는가, 묻는다. 완벽하지는 않아도 지금 여기에 있는 나 자신을 인정하며 여유 있는 마음을 갖는 데서 시작되는 것이 아닐까. 가장 중요한 마음의 태도는 어느 참여자의 말처럼 '아무것도 안 하면 아무 일도 일어나지 않는다'고 생각하는 것이다. 그렇다. 아무것도 하지 않으면 아무 일도 일어나지 않는다. 자기 운명의 주인은 자기 자신일 수밖에 없다. 지역 테일러 엄현주 강사가 "참여자들이 스튜디오 촬영 후 또 다른 자신의 모습을 보게 되고 자신감을 되찾는 모습이 인상적이었다"라고 말하는 것에서도 잘 알 수 있다.

그렇게 너무나 짧지만 알찼던 10회차 프로그램이 모두 끝났다. 참여자들은 프로그램이 너무 짧다고 아우성이었고, 11월 말

프로그램 종료 후 '패션쇼'를 했어야 했다고 이구동성으로 말한다. 코로나19 상황이라 패션쇼 같은 규모 있는 행사를 할 수 없었다는 점은 두고두고 아쉽다. 참여자들은 신중년에게 멋이란 더 많은 것을 소유하는 데서 찾는 것이 아니라, 나 자신을 찾아가며 그 안에서 소소한 행복을 느낄 때 드러나는 것임을 실감했다. 이항미 씨가 한 말은 당사자성 측면에서 프로그램을 설계하고 운영할 때 참조해야 할 점이다. "각자 자기가 입고 싶은 옷을 직접 만들어보면 어떨까. 드로잉하고, 디자인하고, 만들고, 피팅하고, 모델까지 하는 전 과정을 본인이 직접 완성해가면 좋겠다는 생각이 든다." 여기서 당사자성은 '희망 대신 욕망'이 가능할 때 이루어진다는 점을 실감하게 된다. 송연숙 씨가 "리폼 수선 전문가가 우리 동네의 옷 수선하는 아주머니였으면 어땠을까 싶다. 우리랑 말도 더 잘 통할 것 같았다"라고 한 말도 같은 맥락일 것이다.

어느 시인은 "많은 것을 잃고도/ 몸무게는 늘었다"(천양희, 〈구멍〉)라고 썼다. 어쩌면 나이 듦에 대한 비유가 아닐까. 나이가 들수록 우리 몸의 온갖 '구멍'을 통해 꿈과 열정 같은 것이 빠져나간다. 결국 나를 나이게 하는 것은 무엇인지 묻고 있는 것이다. 무엇보다 중요한 것은 '나는 나를 어떻게 대했는가'다. 자신을 존경하고 사랑할 줄 아는 사람의 인생은 관성대로, 관행대로 흘러가지 않을 것이다.

의상 프로그램에 참여한 신중년 당사자들이 이 점을 충분히

증명해냈다. 나이가 들어 몸은 늙겠지만, 마음이 늙어서는 안 된다. 잘 나이 든다는 것은 어린아이 같은 설렘과 호기심의 감정을 잃지 않으려는 마음의 태도에서 시작된다. 의상 프로그램은 이 점을 탁월하게 입증했다. 이 과정에서 경험한 예술교육(활동)의 기억은 참여자들에게 자기 앞의 삶을 사는 힘으로 작용할 것이다. 윤종필 기획자는 "약 5개월여의 시간이 지났다. 참여자들은 '인생에서 2020년 가을을 잊지 못할 것 같다'와 같은 호평을 했다. 더 대담해진 자신들의 포즈에 소녀처럼 '어머어머'를 연신 쏟아내며 박수를 치며 즐거워하던 모습이 기억에 남는다"라고 말한다. 그렇게 의상 프로그램이 끝났다.

'큐브 안 개구리'는 없다
_ 나답게 머무는 주거 프로그램
✚

　　2020년 10월 중순 현장 모니터링을 위해 방문한 주거 프로그램 교육 현장인 송도 2동 송도문화살롱에는 이상한 열기가 가득했다. '집은 내 몸과 마음이 머무는 곳인가요?'라는 주제로 4회차 프로그램이 진행되고 있었다. 그 열기는 어쩌면 존중과 환대에서 우러나오는 것이었으리라. 기획자이자 주 강사인 육현주 더함플러스협동조합 교육분과위원장이 진행하는 주거 프로

표2. 〈머물다, 나답게〉 세부 프로그램

회차	강사	주제	내용
1	문요한	우리는 왜 리빙랩living lab을 하는 걸까?	인생 후반의 행복을 여는 열쇠, 《오티움》
2	육현주	나의 우주는 어떠했나요?	생애 전반의 공간에 관한 기억 반추,《공간의 위로》
3	서정은	내 삶은 어디쯤 가고 있을까요?	청량산을 걸으며 '나'의 내면에 집중해보기
4	육현주	집은 내 몸과 마음이 머무는 곳인가요?	내 공간에 대한 재이해
5	육현주	독립 공간, 솔-스페이스soul-space를 찾아볼까요?	집을 탐색하여 내 집 안의 솔-스페이스 소개하기
6	강서경	나의 관계 지도는 안녕한가요?	동네 책방 '세종문고' 방문. 더불어 살아감의 기술
7	김학수	어쩌다 우리는 큐브 안 개구리가 됐을까요?	아파트 공화국 이야기
8	육현주	일상 탈주로 영토 확장, 해볼까요?	지역 커뮤니티 공간, 영감을 일으키는 장소 탐색
9	윤동희	우리의 집이 모두의 거실이 될 수 있을까요?	규방 공예 체험, 취향 존중 시대 살롱 문화를 내 거실로
10	육현주	남의 집 프로젝트를 시작해볼까요?	리디자인한 무대에서 신중년을 외치다

그램 〈머물다, 나답게〉는 관계가 살아 있는 주거, 목적이 있는 주거, 이야기가 있는 주거를 지향하는 더함플러스협동조합의 가치와 철학이 잘 녹아 있는 생생한 교육과정이었다. 이 프로그램은 주거 공간과 지역 공간을 활용해 소소한 일상의 취향을 공유하고

자기 성장의 체험을 함으로써 공간의 힘을 신뢰하며 주체적 삶을 살 수 있도록 돕는다.

이날 수업에서 인상적인 장면은 김유정(오후반) 씨가 자신의 추억 공간인 어머니 댁에 대한 이야기를 다른 참여자들과 나누는 순간이었다. 종부인 친정어머니의 손길이 닿지 않은 곳이 없었던 옛 종갓집의 풍경을 보여주던 김씨는 도로 계획으로 기와집이 헐리고, 그 후 어머니가 인지증(치매)을 앓다 2019년에 돌아가셨다고 회상했다. 목소리가 떨렸다. 육현주 강사는 '어머니에 대한 애도의 시간을 충분히 가졌는가?'라며 김씨를 위로했다.

신중년 참여자가 타인 앞에서 자기 사연을 담담히 말할 수 있는 것은 그 공간이 충분히 안전하다고 느껴지기 때문이다. 지난주에 처음 참여한 김유정 씨에게 주거 프로그램 시간은 친정어머니와 '좋은 이별'을 할 수 있는 애도의 시간이었음에 틀림없다. 이렇듯 주거 프로그램은 신중년 당사자들에게는 '안전지대'였다. 김씨는 "추억의 공간인 어머니 댁에 대한 이야기를 나눈 수업이 기억에 남는다. 가슴 아픈 추억이었는데, 그걸 다른 분들과 공유하는 과정이 참 감사하고 좋았다"라고 말한다. 어쩌면 신중년은 제2의 사춘기이고, 새로운 '환승 주차장'과도 같은 시기다. 현장 모니터링에서 확인한 것은 공간의 힘을 느낀 사람들은 앞으로의 삶에서 '공간 주권'의 의미를 구현하며 살아갈 수 있는 마음의 힘과 습관을 형성할 수 있으리라는 확신이었다.

이날 인상적인 장면은 이뿐만이 아니었다. 김유정 씨를 비롯한 참여자들의 발표가 끝나자 육현주 강사가 2020년 9월 30일 94세에 현역 의사로 생을 마감한 한원주 선생의 마지막 유언을 소개하며 '무엇이 좋은 삶인가?'를 강조하는 시간이 있었다. 재활병원의 의사로 일하다 세상과 작별한 한원주 의사는 "힘내, 가을이다, 사랑해"라는 세 마디를 마지막으로 남겼다고 한다. 육현주 강사가 어떤 마음으로 프로그램을 준비하고 진행하는지를 잘 엿보게 되는 순간이었다. 존중과 환대의 마음이다. 그래서 다소 외람된 말일 수 있겠지만, 육현주 강사의 얼굴에서 '화안시和顏施'의 실천을 보게 된다. 화안시란 다정한 얼굴로 상대를 대함으로써 베푼다는 불교의 가르침을 말한다. 일본에서 100세의 정신과 의사 할머니로 잘 알려진 다카하시 사치에는 나이가 들수록 화안시가 중요하다고 강조했다. "상대의 마음을 단 1밀리미터만 흔들어도 그것은 어엿한 베풂"*이라는 것이다.

주거 프로그램 〈머물다, 나답게〉는 집 꾸미기 같은 단순한 프로그램이 절대 아니다. 집에 대한 시선을 바꾸고, 공간space과 소통하며, 나를 위한 장소place로 바꾸려는 '공간 주권'의 의미를 내장한 프로그램이다. 특히 갯벌을 매립해 조성한 신도시인 송도 2

* 다카하시 사치에 지음, 정미애 옮김, 《백 살에는 되려나 균형 잡힌 마음》, 바다출판사, 157쪽.

동의 경우 주거 형태가 '100퍼센트 아파트'로 구성되는데, 그런 곳에서 주거 프로그램을 진행했다는 점에서 의의가 있다. 아파트라는 큐브cube 공간 속의 개구리 신세가 되기 마련인 참여자들과 함께 고립apart을 넘어 '장소의 에로스'(게리 스나이더)를 회복하려는 프로그램으로서 의미가 있는 것이다.

미국의 시인이자 생태철학자인 게리 스나이더는 "우리가 할 수 있는 가장 급진적 행동은 자기 집에 있는 것"이라고 말하며 '장소의 에로스'를 강조한다. 한 장소에, 한 집단에, 한 공동체에 자신이 소속되어 있고 거기에 전념할 때 인간은 자신이 무엇과 이어져 있다는 느낌을 갖게 된다는 것이다. 우리는 오직 그런 곳에서만 자신이 사랑하고 사랑받는 존재라는 점을 자각하게 된다.

그러나 현재 우리는 어떠한가? 어쩌면 초라한 경제동물 신세는 아닌가, 자괴감이 든다. 코로나19 시대임에도 2020년 여름 뜨거운 쟁점이 된 부동산 뉴스는 사람의 격보다 '아파트 값'이 더 높이 숭배되는 우리 일그러진 마음의 문화를 환기한다. 2020년 여름의 부동산 광풍은 아직도 '길이 뚫린다, 물길이 열린다, 땅값이 오른다'는 식의 개발 마인드가 우리 마음과 일상을 압도한다는 점을 그대로 보여준다. 《월든》(1854)의 작가 헨리 데이비드 소로가 '행복이란 무엇인가'라는 유구한 질문에 '간소, 자립, 관대, 신뢰'라는 네 단어로 답한 것과는 정반대의 상황이 우리의 자화상은 아닐까.

+++

주거 프로그램은 '어느 곳'에서 자기 존재의 충만한 에로스를 느끼는가를 탐색하는 프로그램이다. '나답게' 머문다는 것은 무엇인가? 결국 '남처럼'의 덫에서 벗어나는 데서 시작하는 것이다. 김유정 씨의 말에서도 확인할 수 있다. "우물 안 개구리처럼 저만의 생각에 빠져 있었다는 생각이 든다. 이제 우물 안에서 튀어나오고 싶은 김유정이 된 것 같다." 김씨에겐 나를 위한 장소의 중요성을 환기한 프로그램이었던 셈이다.

표 2에서 확인할 수 있듯이, 신중년 참여자들은 인생 후반의 행복을 여는 열쇠 말로서 '오티움otium(능동적 여가 활동)'의 의미를 《오티움》*의 저자인 문요한 정신과 의사의 특강을 통해 확인했고, '아파트 공화국'(발레리 줄레조) 문제를 성찰했다. 자신은 물론 타자와 소통하는 시간도 가졌다. 내 생애 전반의 공간에 관한 기억을 돌아보며 다른 참여자들과 소통하는 시간을 가졌고, 청량산을 산책하는가 하면, 두 사람씩 짝을 지어 지역 커뮤니티 공간과 동네 책방 등을 탐사했다. 이런 과정을 통해 인생 후반 나만의 독립 공간soul-space이 어디인지 탐색하고, 우리 집이 모두의 거실이 될 수 있는 거실 혁명livingroom revolution의 가능성을 모색했으며, 새롭게 리디자인한 무대를 꾸미는 '남의 집 프로젝트'를 상상했다. 집을 사는buy 것이 아니라, 사는live 곳으로 생각하며, 자발적이고

* 문요한, 《오티움》, 위즈덤하우스, 2020.

유쾌한 작당作黨 모임이 가능하다는 점을 실천하고자 했다. 문을 열고, 사람을 만나고, 함께 살아가기 위해 거실 혁명을 하며 공간 주권의 힘을 구현하고자 했다.

참여자들은 자기 이해와 자기 인식을 강조하는 주거 프로그램에 만족해했다. 강미선 씨는 내 공간에 배움의 공간을 열어주는 가능성에 도전하는 기회가 됐다고 말한다. "독립한 큰딸의 방을 카페처럼 꾸며 좋아하는 이웃들과 소통하는 공간을 만들고 싶어요." 수업에서 배운 거실 혁명을 직접 실천하고자 하는 셈이다. 강씨는 또 집을 정리하고, 버릴 것을 버리고, 가구를 옮겨보는 시간이 재미있었다고 덧붙인다. 주거 프로그램이 참여자들에게 '내 집'에서 '내 집 바깥'으로 시선이 확장되는 경험을 선사한 것이다. 김유정(오전반) 씨는 "내가 사는 송도 2동이 어떤 곳인가 궁금해졌다. 불씨를 살려주었다"라고 말한다. 김씨는 내가 머물렀던 공간에 대한 복원 작업으로 어릴 적 사진을 가져와 추억을 회상하며 이야기를 나누었던 시간이 기억에 남는다고 말한다. 안희숙 씨도 "송도는 환경은 더없이 좋은데 친구가 없어 참 쓸쓸했다. 좋은 친구를 사귀고 싶었다"라고 큐브 속 개구리가 아닌 자기 바깥으로 확장된 자아의 모습을 보여주고자 한다. 서정은 보조 강사는 "공동체를 다시 한 번 생각할 수 있는 기회를 얻은 것 같다"라고 말한다. 임수정 씨도 "공동체를 중시하는 우리의 옛 문화가 좋은 문화였구나 하는 생각이 든다. 더불어 사는 것에 대한 고민이 시작

됐다"라고 덧붙인다. 임씨는 자신을 상징하는 애착 물건으로 '지구본'을 꼽으며 "아마 대를 이어 전하게 될 듯하다"라고 말한다.

　주거 프로그램은 일종의 정신적 치유 활동으로 이해됐다. 안희숙 씨는 "규방 공예 활동이 좋았다. 여가 활동, 주거에 대한 배움이 아니라 정신적 치유로 다가왔다"라고 강조한다. 이런 반응은 강사 주도의 일방적 수업이 아니라 상호작용하는 수업이어서 좋았다는 의미로 해석된다. 수년 동안 건강이 안 좋아 집 밖 출입을 삼갔던 임경희 씨도 "일기를 쓰고, 음악을 듣고, 시를 읽고, 하늘을 보고…. 다시 산을 올라갈 수 있다는 걸 상상도 못했는데 그 첫걸음을 뗀 듯하다"라고 감격해한다. 임씨는 학습이 부진한 아이들을 위한 학습 도우미 활동을 하고 싶다는 작은 소망을 품게 됐다.

　결국 주거 프로그램은 '왜 사는가?'에 대한 큰 질문을 던지는 시간이 됐다. 정은정 씨는 "산다는 것에 대한 의미가 확장됐다"라고 말한다. 정씨는 "신중년 대상의 맞춤형 프로그램이 필요하다. 문화예술을 즐기는 것이 목적이 아니라, 문화예술을 통해 서로 소통하고 나누고 다독이는 과정까지 갔으면 좋겠다"라고 강조한다. 진선미 씨는 "강사님께서 버려야 되는 물건에 대해 말씀하셨을 때 책을 떠올렸던 순간이 떠오른다"라고 말한다. 남편은 지금도 책을 좋아하지만, 자신은 어느 순간 책과 멀어졌다는 것이다. "그때 육현주 선생님이 '남편 분은 그대로 그 모습인데 선생님이

변했네요?'라고 하는 순간 제가 몰랐던 것을 깨우쳤다. 갑자기 책을 좋아하는 남편이 예뻐 보이더라"라고 고백한다. 진씨는 그 후 남편에 대한 생각을 바꾸었다. 생애 전환은 어쩌면 이와 같은 관점의 전환에서부터 시작되는지도 모른다.

집을 의미하는 한자 '집 주住' 자를 파자해보면 사람人이 주인主이라는 의미다. 그러나 우리가 사는 집의 주인이 과연 사람인가? 가구가 주인은 아닌가? 주거 프로그램은 건축에서 비어 있는 공간을 뜻하는 '보이드void' 공간의 중요성을 터득해 가는 과정이었다. 두 사람씩 짝을 지어 동네에서 영감을 주는 공간을 탐색하는 과정에서 특히 이 점을 확인했다. 해돋이공원(안희숙-임수정), 센트럴파크 경원재 뒤 작은 정원(강미선-임정희), 옥련동 식당(김유정-정은정) 같은 곳을 찾은 참여자들은 장소의 에로스를 느낄 수 있었다.

프로그램을 기획하고 전체 과정을 진행한 육현주 강사는 수업 내내 참여자들을 존중과 환대의 태도로 대하며, '1인칭의 내러티브'를 구축하는 것이 중요하다고 말한다. "신중년들은 몸 챙김, 마음 챙김이 필요하다. 주의를 기울이는 것, 관심, 호기심을 잃지 않아야 한다. 그럴 때 '아하' 하며 자각하는 순간이 온다"라고 강조한다. 몸 챙김bodyfulness이라는 단어가 예사롭지 않다. 육현주 강사는 2020년 9월 경기도 양평군에 북 카페 '꽃 책으로 피다'를 냈다. "신중년도 자기 이야기를 하고 싶어 한다. 하지만 그동안 너무 사회의 요구에 맞춰 살아왔다. 이기적인 시간이 많았고, 경쟁 구

도가 몸에 배어 있다. 하지만 특유의 낭만성도 내재되어 있다. 공동체성에 대한 기억도 갖고 있다. 그 기억을 복원하면 된다. 앞으로 마음 아픈 어르신에게 그림책 읽어주는 할머니가 되고 싶다"라고 포부를 밝힌다.

정신과 의사 정혜신은 《당신이 옳다》*에서 '편便' 들어주는 것의 중요성에 대해 말한다. 이 점은 자기 이해와 자기 인식을 강조하는 육현주 강사의 강조점과도 통하는 것 같다. '안다'는 것은 결국 자신에 대해 더 잘 아는 것을 의미한다. 아우슈비츠 강제수용소에서 생존한 후 《죽음의 수용소에서》를 출간한 빅터 프랭클이 로고테라피Logotherapy를 창설한 것도 그런 이유였을 것이다. 의미 있는 선택에 대한 철학적 질문을 던지는 로고테라피가 지금 시대에 가장 가까운 '생활양식'일 수 있다는 육현주 강사의 생각을 읽을 수 있으리라. 주거 프로그램 교육은 '더불어 살아가는 삶'에 대해 고민하는 더함플러스협동조합의 환대 정신을 확인하는 시간이었다고 해도 지나치지 않을 것이다.

주거 프로그램은 모든 참여자에게 개인별 사진 액자와 꽃 화분을 선물하는 것으로 마무리되었다. 꽃 화분은 긴 생명력으로 뿌리를 내리며 제2의 인생을 꽃 피우라는 의미일 것이다.

* 정혜신, 《당신이 옳다》, 해냄출판사, 2018.

나중이 어딨어?

_ 신중년 프로그램의 '진화'를 위하여

✚

　　　지역문화진흥원과 한국문화예술교육진흥원이 주최하고 연수문화재단이 주관한 2020년 신중년 문화예술교육 프로그램 〈신중년 인생 2막 변주곡 Song Do!〉는 '멋'을 주제로 하는 의상과 주거 교육과정을 통해 신중년 당사자들이 인생을 전환할 수 있는 문화적 계기 또는 예술적 접점을 형성하고자 기획된 것이다. 비록 코로나19 상황으로 소규모로 진행됐지만, 참여자들의 특성을 잘 파악해 진행했으며, 신중년의 '개별성'을 존중하려는 프로그램 설계와 운영을 했다.

　물론 아쉬움은 있다. 코로나19 상황의 악화로 인해 수차례 연기와 취소를 거듭하며 충분히 프로그램을 가동하지 못한 점이다. 하지만 코로나19 상황은 2021년에도 지속될 가능성이 농후하다. 대면, 비대면 상황을 모두 열어놓고 소규모일지라도 만남을 이어가야 한다. 교육은 만남이기 때문이다. 의상 프로그램은 시수가 짧아 '개별' 프로젝트와 함께 '공동' 프로젝트를 진행하지 못했고, 활동 공유회 형식으로 7월 14일 워크숍 때 제안된 〈런웨이-제멋대로〉 프로젝트도 코로나19 상황 악화로 진행하지 못했는데, 이 점이 못내 아쉽다. 주거 프로그램은 '길 잃기 안내서'와 같은 방식으로 곤경을 당함suffering을 교육과정에 충분히 구현하지 못했고,

조정진의《임계장 이야기》*에서 보듯 아파트 단지를 구성하는 '경비원'처럼 다양한 구성원과 만나지 못했다는 단점이 있다. 그럼에도 의상과 주거 프로그램 모두 나답게 옷을 입고, 나답게 머무는 방식을 문화예술적으로 모험함으로써 내 안의 멋을 발견하고 말년의 양식late style을 새롭게 재구성하며 살던 대로의 라이프스타일을 바꿀 수 있는 활동을 구현했다고 할 수 있다. 이는 프로그램 참여자들이 자기 바깥의 '타자'를 만나고자 하고, 마음을 나누고자 했다는 소감에서도 확인할 수 있다.

하지만 신중년의 생애 전환을 돕는 문화예술교육 프로그램은 여전히 쉽지 않다. 우선 문화예술 향유 프로그램으로 접근해서는 곤란하다. 의상 프로그램을 맡은 꾸물꾸물문화학교 윤종필 대표와 주거 프로그램을 맡은 더함플러스협동조합 육현주 교육이사는 신중년에게 왜 욕망을 다이어트하는 라이프스타일의 변화가 중요한지 잘 알고 있었고, 기획과 진행 과정에서 '운동적 관점'을 놓치지 않으려는 태도로 일관했다. 즉 그들은 대체로 중산층 참여자가 많이 사는 송도 2동에서 의상과 주거에 대한 생각을 바꾸는 일은 대량 생산-대량 유통-대량 소비-대량 폐기로 대표되는 자본주의적 삶의 인질이 아니라, 살던 대로의 라이프스타일을 바꾸고 자신의 삶을 '자동사自動詞'로 전환하려는 삶이어야 한다

* 조정진,《임계장 이야기》, 후마니타스, 2020.

는 '운동성'의 관점을 놓치지 않았다. 시수의 한계가 있었지만, 아파트 마을 공동체의 가능성을 탐색한 것을 보면 이를 잘 알 수 있다. 연수문화재단 사업 담당자와 고민을 공유하며 사전 연구를 철저히 진행한 것도 큰 힘이 됐다. 앞으로 2020년의 경험을 토대로 신중년 당사자들이 '할 줄 앎'의 의미를 배우고, '당당한 겸손함'의 태도로 자기 인생을 사는 주인공으로 우뚝 설 수 있는 프로그램을 기획하고 운영했으면 한다. 그리고 그런 신중년은 서로에게도 '지지자'가 될 것이라고 믿는다.

연수문화재단의 신중년 문화예술교육은 새로운 변신을 시도할 것이다. 장주신 대리는 2020년 프로그램을 진행하면서 '나중이 어땠어?'라는 문제의식을 갖게 됐고, 앞으로 그 콘셉트를 적극 활용할 구상이다. "항상 누군가의 무엇으로 자신을 위치 짓느라 소소한 것들조차 우선순위 밖에 두고 살아온 신중년이 즐거운 문화예술의 경험을 통해 자기 내면의 소리에 귀를 기울이는 생애전환 프로그램을 구상하겠다"라는 것이다. 당위로서의 활동이 아니라 내 삶의 근간으로서 삶에 근거한 문화예술(교육) 활동이 더 중요해졌다는 점에서 사심私心 가득한 기획을 나는 지지한다. 서울 양천구 목2동에서 '플러스마이너스1도씨'라는 단체를 운영하는 유다원 대표는 2020년 12월 양천문화재단이 주최한 〈지역이 예술이다〉라는 세미나에서 지역 기획자로서 3년 동안 맨땅에 헤딩하며 토양을 바꾸기 위해 노력했는데, 토양을 바꾸는 것은 결

국 '지렁이 되기'였다고 말한다. 내가 말하는 사심 가득한 기획은 그런 마인드를 말하는 것이다. 더 낮아진 시선(관점)으로, 더 겸허하게 활동해야 하며, 태도 또한 더 겸손해져야 한다. 그런 마인드로 기획된 프로그램이어야 신중년의 생애 전환에 계기가 되어줄 수 있을 것이다.

어른을 위한 놀이,
1박 2일간의 연극 여행
:

50+인생학교
'드래곤호의 모험'
이야기

구민정
홍익대학교 공연예술대학원 교수

아차! 했던 '결핍'의
내러티브

✚

　　　50+의 자산은 '이야기'다. 그들의 이야기는 시간을 관통하는 경험이며, 이야기를 만들어냄으로써 그 경험을 구조화하고 지혜를 일군다. 그래서 50+인생학교의 수업은 늘 그들의 삶을 이야기로 만드는 과정이 된다.

　50+인생학교는 서울시50플러스재단*의 캠퍼스에서 2016년 개교했다. 서울시50플러스재단에는 다양한 산하기관이 있는데, '인생학교'는 교육기관인 '캠퍼스'의 여러 교육과정 중 하나다. 하나의 교육과정을 '학교'라 말하는 까닭은 교육과정의 완결성과

──　* 서울시50플러스재단 홈페이지 https://www.50plus.or.kr/org/index.do

지속성 때문이다. 인생학교의 매 기수 입학생은 재학 중 커뮤니티(일종의 동아리)를 만들고, 졸업 후에는 인생학교 총동문회의 조직원이 되어 체계와 지속성을 지니는 활동을 한다.

50+인생학교의 전 교육과정은 '드래곤호의 모험*'이라는 별칭으로 불린다. 인생학교의 교육과정이 기존의 교육과는 전혀 다르게 새로운 활동과 도전을 이끌어내기 때문이다. 드래곤호의 모험은 명칭에서도 느껴지듯 50+에게 어린이처럼 상상하고 무한히 열린 마음으로 만나기를 요구한다. 50+에게 유년의 마음을 갖도록 하는 것은 말처럼 쉽지 않지만, 적어도 교육과정 초반부에서는 가장 중요하다. 그런 까닭에 수업의 모든 과정에 다양한 신체의 움직임과 활동을 적용하여 말랑말랑한 마음과 몸을 갖추도록 한다. 그런데 이것을 모험이라 하는 까닭은 이전에 해본 적 없는, 새로운 세계와 만나는 방식이기 때문이다. 이 활동은 혼자 할 수 있는 것이 아니므로 학교라는 공식 명칭을 지닌 공간에 새로운 개념의 시간을 부여하고 모여서 함께하기로 한다. 새로운 시간 개념은 과거가 현재에 영향을 주는 결정론적, 선형적 시간 개념이 아니다. 인생학교에서 추구하는 시간 개념은 과거와 현재가 서로 넘나들며 상호 작용하는 상상의 시간이며 창조의 시간이다.

━━━━
* 원래는 《수업 중에 연극하자》(구민정·권재원, 다른, 2013, 43~46쪽)에서 소개한 모험 놀이의 명칭이었는데, 이를 인생학교의 1박 2일 워크숍 프로그램 이름으로 사용하다가 지금은 전 교육과정의 별명이 되었다.

이러한 시간 개념을 적용하면 어떤 수업이 가능해지는지 그 수업의 일부를 소개하고자 한다.

50+인생학교의 수업 방식은 강의식이 아니다. 워크숍 방식이라고 이야기하지만 거의 놀이 방식이다. 다만 놀이 방식이 좀 특별하다는 점에서 여타의 놀이교육과 다르다. 놀이 방식이 필요한 이유는 어떤 '결핍'에서 온다.

50+가 지니는 행동의 동력은 결핍이다. 여기서 결핍이란 무엇이 없다는 것을 칭하지 않는다. 이들에게 결핍은 이미 있었던 어떤 가치를 중요하다고 느낄 새도 없이 세월이 흘러 이제는 그 총량이 사라져가고 있다는 것을 아차! 하고 알게 된 결핍이다. 시간, 건강, 사랑, 즐거움, 행복 등 어쩌면 젊은 시절에 더 찬란하게 꽃피울 수 있었던, 그 시절에 까딱 잘못하다가 ○○을 잃을까 봐, 가족을 건사해야 해서, 혹은 타인의 시선이 두려워서, 아니면 무엇이 중한지 미처 깨닫지 못해서 허송해버린 것에 대한 결핍이다. 다시 말해 이제 와서 생각해보니 몹시도 소중해서 안타까운, 그것을 알게 된 뒤 본래 있었던 것에 대해 느끼는 진실로 안타까운 결핍이다.

50+는 잘 놀지 못한다. 어떻게 놀아야 좋을지 배운 적이 없고, 경험해본 적도 없다. 인생을 오래 살았기 때문에 지니고 있는 다양한 측면의 경험치가 매우 높지만 유독 노는 법을 잘 모른다. 놀이란 삶의 여유를 대변한다는 점에서 안타까운 일이다. 하지만

이렇게 말하면 대뜸 반대하는 사람들이 있을지 모른다. 왜냐하면 50+ 가운데서도 그 나름대로 놀이에 일가견이 있다고 주장하는 사람들이 있을 것이기 때문이다. 그런데 그들이 생각하는 놀이는 50+인생학교에서 다루는 놀이와 다르다. 50+인생학교의 놀이는 그물망처럼 구성된 내러티브 방식의 놀이다.

50+의 놀이는 '이야기 만들기'와 깊은 연관이 있다. 가장 중요한 교육의 핵심은 이야기이고, 50+들이 지닌 힘은 그들이 품고 있는 이야기에 기반하기 때문이다. 살아온 이야기가 무슨 힘이 될까 의문을 제기할 사람도 있을 것이나, 이야기의 흐름을 타고 넘나드는 비스듬한 사고, 즉 어떤 사실에서 추억을 회상하여 새로운 지평으로 펼쳐지는 이야기는 이들을 가장 창의적인 사람이 되게 한다. 50+의 창의성은 젊은 세대의 창의성보다 훨씬 더 풍요로운 경험에 의한 내러티브의 자산에 기반을 두고 있다. 이러한 자산은 작은 촉발에 의해 추억과 회상의 길을 따라 새로이 형성되는 사고의 흐름을 따라가며, 보다 풍성한 이야기를 만들어내게 한다. 이러한 사고는 사물이나 주위의 현상을 주관을 배제하고 객관적으로 수용하는 사고와 달리, 문득 만나게 되는 사물과 상황이 던지는 최초의 현상에서 시간과 공간을 넘어 상상으로 달려가도록 한다. 또한 깊은 성찰을 유발하며 '조금은 다른 삶에 용기'를 더할 수 있게 해준다.

50+인생학교의 주제어는 '조금은 다른 삶에 용기를 더하는'이

다. 조금은 다른 삶은 어떤 삶일까? 기존의 삶에서 유래된 결핍의 동기를 파악하고 스스로 펼치는 삶의 이정표대로 방향을 선회할 수 있는 전환의 용기를 지닌 삶이다. 이러한 50+의 용기는 함께하고자 먼 길을 돌아 찾아온 벗과 함께하면서 시작된다. 각자가 지닌 이야기의 힘을 공유하면서 서로 박수를 쳐주는 그런 벗을 만나는 것에서 전환의 용기는 시작되고 힘을 더해가는 것이다.

그러므로 내러티브 형성에 기반한 50+의 놀이는 벗과 함께하는 형식이어야 하며, 그들 나름의 연극적인 플롯(이를테면 발단-전개-위기-절정-결말 등)을 지닐 때 훨씬 효과가 크게 나타난다. 그 효과란 마음 깊은 곳의 정서와 만나 그날의 시간을 회상하는 방식을 원활하게 하면서 고양된 상태를 체험하는 것을 일컫는다. 그리고 회상은 다시 과거의 나와 현재의 내가 만나 상호 작용이 가능하도록 이끈다. 이러한 시간의 상호 작용이 예술로 승화되어 무대를 구성하면 감동의 정서가 피어난다.

어린아이 같은, 망각과 가벼움이 필요해

✚

우선 '드래곤호의 모험'이라는 명칭에는 정서적 특별함이 있다. 여기서 드래곤dragon은 단지 용이 아니다. 용을 뜻하

는 영어 단어지만, 나아가 환상이고, 꿈이며, 모험 그 자체다. 또한 드래곤은 어린이, 어린 시절, 모험 그리고 장난기다. 50+에게 필요한 것은 어린이의 마음이다. 니체가 말한 어린이와 같은 상태가 필요한 시점이며, 힘을 빼고 자기 삶의 환희에 집중해야 하는 때이기 때문이다.

어린이와 같은 상태가 지니는 가장 큰 특징은 망각 그리고 가벼움이다. 여기서 망각은 기억의 상실을 의미하는 것이 아니다. 어제 놀던 친구와 싸우고도 다음 날 다 잊고 다시 놀 수 있는 상태의 망각을 말한다. 자신의 행복에 집중하는 사람은 관계 속에 매몰되지 않는다. 관계를 존중하지만, 특히 그 대상의 허물은 쉬이 잊고 다시 합류하도록 마음을 열어주는 관용의 상태가 50+에게는 필요하다. 흔히 화난 꼰대와는 사뭇 다른 이미지를 떠올려 보자. 얼굴을 붉힐 일이 있으나, 금세 아무렇지도 않은 듯 함께 협력할 수 있는 어른. 그리고 가벼움이란 심각함의 반대다. 50+가 되어 가볍게 놀 수 있으려면 몸은 아니라도 마음은 가벼울 수 있어야 한다. 어떤 새로운 대상이 찾아와도 가벼운 마음으로 반겨 맞이하고, 새로운 도전과 일에 마음을 열어놓을 수 있는 상태이기를 바라는 마음으로, 어린이의 상태를 염두에 두고 성찰하자는 것이다.

실상 나이가 들면 관대해지는 사람이 얼마나 많을지 의문이지만, 관대함만이 50+에게 멋을 선사한다. 그런 의미에서 드래곤호

의 모험은 작명 자체가 '어른을 위한 놀이 과정'이라는 의미를 지닌다. 애초에 이것은 청소년을 온라인 게임에서 구해내기 위해 내가 고안한 플롯이 있는 게임의 이름이었다. 다시 말해 서사적인 오프라인 게임을 일컫는 말이었다. 그러나 50+에게 이것을 적용하니 더 의미가 부각됐다. 드래곤호의 모험이라는 장난기 어린 이름 때문이다. 놀이를 잃은 50+는 가벼움을 잃는다. 가벼움은 경박함이 아니라 명랑함에 더 가까운 이름이며, 즐거운 축제의 정서를 의미한다. 50+는 시민으로서 진지하지만 심각하지 말아야 한다. 진지함과 심각함은 전혀 다른 정서다. 진지할 필요는 있지만 심각하지 않아야 어린이처럼 가볍게 놀이 자체에 몰입할 수 있기 때문이다.

여행을 떠나기 전에

✚

자기소개는 '별명'으로

어느 학교나 첫 시간에는 자기소개를 한다. 이때 인생학교에서는 과거를 묻지 않는다. 별명과 현재 관심 있는 단어가 무엇인지 묻는다. 이 두 가지 질문을 중심으로 자기소개 시간을 갖는다. 이렇게 50+인생학교에서는 명함을 주고받거나 이른바 '민증을 까지' 않는다. 사회생활을 하며 동심과 자유를 제한했던

나이 서열과 직업적 우월감 및 열등감에서 벗어나도록 하기 위한 장치다. 대신 별명은 입학 이후 계속 불릴 이름이니 중요하게 여긴다.

놀이로 몸 풀기

그리고 두 번째 시간에는 오직 놀이를 한다. 신체활동을 하면서 아이처럼 논다. 이것은 운동을 하기 전 몸을 푸는 워밍업과 같이 몸과 마음에 열을 내게 하여 심신의 근육을 이완하는 것이다. 그리하여 놀이를 하고 난 사람들의 얼굴에는 미소가 번진다. 이때 놀이에는 반드시 그 나름의 서사가 반영된다. 모르는 사이에 놀이가 삶과 이어져 이야기가 술술 흘러나온다.

이렇게 놀이를 통해 웃음을 유발하고 난 뒤에는 초등학교 동창을 만난 것처럼 서먹함이 서서히 사라지고 개구쟁이가 되어가는 것을 볼 수 있다. 어른이나 아이나 놀이만큼 사람을 친근하게 만드는 건 없는 듯하다. 1박 2일 워크숍을 떠나기 전에 이렇게 놀고, 연극이나 영화를 매개로 한 활동과 대화를 한다. 여기서는 1박 2일 워크숍을 떠나면 경험하게 되는 다이내믹한 드래곤호의 모험을 소개하려고 한다.

첫 번째 놀이: '건너가세요!' – 왔다 갔다 걸으며 관찰하기

'건너가세요' 놀이는 가장 간단하게 사람들을 걷게 하는 놀이다. 양쪽으로 마주 보고 선 사람들이 가운데 선 진행자(필자)의 질문에 따라 반대편으로 이동하면서 왔다 갔다 하는 걷기 놀이인데, 50+가 하기에 아주 적절하다. 그냥 천천히 걸으며 왔다 갔다 하면서 서로를 관찰하기만 하면 되기 때문이다. 때로는 구성원들이 자발적으로 질문하도록 마이크를 넘기기도 하는데, 이렇게 되면 서로에 대한 궁금증을 해소하면서 장난기 어린 질문을 쏟아내곤 한다. 이 과정에서 유쾌함을 더하게 된다.

두 번째 놀이: '잘해봅시다!' – 개다리 춤을 추며 망가지기

다음 놀이는 8박자 박수치기 놀이로, 빙 둘러선 두 줄의 원을 만들고 두 사람이 짝이 되어 진행자가 가르쳐주는 박수를 치며 놀이를 하는 것이다. 두 사람이 마주 보고 원을 만드니 원이 바깥 원과 안쪽 원으로 두 개가 만들어지고 안쪽 사람은 원의 중심에 등을 보이고 서게 된다. 8박자 박수를 치는 순서는 다음과 같다.

처음엔 둘이 손을 잡고 "잘해봅시다, 잘해봅시다"라고 말하며 맞잡은 손을 흔들고 다리로는 '개다리 춤'을 춘다. 예전에 '숭구리당당 숭당당' 하면서 춤을 추던 개그맨 아무개의 흉내를 내며 우스꽝스러운 개다리 춤을 추다 보면 어떤 권위를 지닌 인물도 웃음을 참을 수 없게

되고, 망가지게 된다. 이렇게 망가진 다음에는 차곡차곡 박수의 수위를 높여가며 손바닥이 빨개지도록 박수를 치고 논다.

8박자 박수 치기는 3단계로 돼 있고, 점점 어려워지지만 잘 못하는 와중에 서로의 마음이 느긋하게 풀리는 것을 발견하게 된다. 박수의 단계를 바꿀 때마다 파트너를 바꾸기 위해 안쪽 원에 있는 사람들이 왼쪽으로 두 사람씩 이동하고 바깥쪽은 그대로 서서 바뀌는 짝을 맞이한다. 짝이 바뀌면 다시 손을 잡고 "잘해봅시다, 잘해봅시다"라고 말한 뒤 이미 배운 박수를 복습하며 인사를 나누고 새로운 박수를 배운다. 이 놀이는 새로 만난 사람들이 인사와 놀이를 겸하는 과정이니 모임의 첫 단추를 끼우는 놀이로 적절하다. 사이사이 짝끼리 한두 가지 정보를 주고받게 하여 서로 알아가도록 한다.

다이내믹 드래곤호 출발,
플롯이 있는 내러티브 놀이로 워밍업

✚

숙소에 도착하기 전

이제 드래곤호 탑승이 완료되고, 구성원의 밝은 모습이 확인됐으니 모험을 떠나본다. 모험의 종류는 다양하고 공동체의 친밀한 정도에 따라 여러 단계의 난이도를 지니지만, 여기서는 1박 2일의 워크숍을 떠나는 모험을 소개하려고 한다.

여행을 떠나기 전 모둠을 구성한다. 대체로 7~8명 정도가 한 모둠이 된다. 버스를 타고 서해안의 작은 섬 영흥도를 향해 가는데, 이때 버스 좌석은 모둠과 달리 배치한다. 마치 미팅을 하듯 뽑기를 해서 짝을 정한다. 버스 안에서는 경매를 하는데, 참여자들이 자발적으로 가지고 온 물건을 경매하여 해당 기수의 씨앗 자금을 조성하는 행사다. 경매사 역할을 미리 정하여 재미난 입담과 함께 기금을 조성하는 이 행사는 인생학교 서부 1기 때부터 내려온 전통이다.

점심 무렵 영흥도 못 미쳐 위치한 목섬에 당도하면 미리 구성된 모둠별로 모인다. 모둠의 리더는 버스에서 하차하기 전에 알려주고, 미션을 수행하도록 시가 적힌 인쇄물을 나눠준다. (시는 윤동주 시인의 〈길〉이다. 시를 나눌 때 인쇄물에 시인의 이름은 적지 않는다. 이미 시인이 누구인지 아는 사람도 있겠지만 시인을 알게 되면 상상의 문이 잘 열리지 않기 때문에 가급적 나중에 소개하는 편이 좋다.)

잃어버렸습니다.
무얼 어디다 잃었는지 몰라
두 손이 주머니를 더듬어
길에 나아갑니다.

돌과 돌과 돌이 끝없이 연달아

길은 돌담을 끼고 갑니다.

담은 쇠문을 굳게 닫아

길 위에 긴 그림자를 드리우고

길은 아침에서 저녁으로

저녁에서 아침으로 통했습니다.

돌담을 더듬어 눈물짓다

쳐다보면 하늘은 부끄럽게 푸릅니다.

풀 한포기 없는 이 길을 걷는 것은

담 저쪽에 내가 남아 있는 까닭이고,

내가 사는 것은, 다만,

잃은 것을 찾는 까닭입니다.

　시가 적힌 인쇄물을 배부한 뒤 부여하는 미션은 시의 느낌을

사진에 담아 제출하는 것이다. 모둠별로 시를 함께 읽고 재해석

하여 함께 인생 컷이 될 만한 사진을 찍어 SNS(밴드)에 올리면 된

다. 시를 나눠주면 동그랗게 둘러서서 시를 읽는 모습을 볼 수 있

다. 학창 시절로 돌아간 듯 참으로 진지하다. 그리고 의논이 끝나면 길을 걸으며 가급적 빨리 미션을 수행하고 점심을 먹으려 한다. 이 또한 학창시절 꾸러기의 모습이다. 치기 어린 장난기도 드러내고 혹은 진지하게 포즈를 취하기도 한다. 멀리서 지켜보노라면 사랑스러운 학생의 모습, 그 자체다. 숙소가 있는 영흥도로 가는 길, 목섬의 한낮은 계절에 따라 매우 다른 정서를 드러낸다. 날씨에 따라 다양한 이미지로 사진이 생성되고 추억이 아른거릴 만한 이야기가 만들어진다. 가끔은 밀물이 들어와 섬에 갇히기를 바라는데, 아쉽게도 그런 일은 일어나지 않았다.

숙소에 도착한 후

이렇게 하나의 추억을 만든 후 숙소에 도착하면 미소 짓는 표정만 봐도 초등학교 동창 모임처럼 이미 정겹다. 앞서 개다리 춤도 추었고 놀이도 했으며 연극, 영화 수업도 했다. 게다가 워크숍 당일 숙소에 도착하기 전 시를 읽고 여러 가지 포즈를 취하며 사진을 찍은 후 바닷가 어느 식당을 찾아가 점심까지 함께 먹고 난 후라 서로 장난기로 치면 이미 물이 오르고도 남았다.

숙소에 도착한 후 사람들은 넓은 홀에 모인다. 그리고 약간의 휴식 후 몸과 마음을 푸는 놀이를 시작한다. 여행을 떠나온 때문인지 훨씬 자유로이 놀이에 참여한다. 아직 어색함과 낯선 느낌이 조금 남아 있다 해도 도시에서 벗어나 특정한 장소에 모인 만

큼 한배를 탄 운명 공동체라는 의식이 강해지면서 점점 더 놀이에 빠져든다.

숙소 도착 전까지 시를 읽고 사진을 찍는 미션을 수행한 각 모둠은 드래곤호가 되어 넓은 홀에서 각기 작은 집단을 이루어 둥글게 둘러앉는다. 드래곤 1호에서 5호까지 참가 인원을 고르게 배분하여 드래곤호가 만들어지고 진행자(필자)의 안내에 따라 서사를 지닌 놀이가 시작된다. 진행자는 시간의 트랙을 달리하여 사람들을 환상처럼 모험의 길로 안내한다. 한 번도 놀아본 적이 없는 방식, 플롯이 있는 내러티브 놀이를 경험하게 된다.

첫째, 각 드래곤호는 캡틴을 뽑고 그에게 환호하며 충성을 서약하는 박수갈채의 시간을 갖는다. 환호의 박수를 보내는 모양을 보면 이들은 영락없이 어린이다. 심지어 유치원 아이가 된 느낌이라는 사람도 있다. 진행자가 각 드래곤호를 호명하면 캡틴이 일어나고 선원들은 그를 위해 춤과 박수와 환호로써 갈채를 보내는 방식이다. 응원 놀이다.

둘째, 선원 확인하기 순서다. 각 드래곤호의 선원들은 캡틴의 선창에 따라 별명을 부르는 '아이 앰 그라운드' 놀이를 하면서 별명 익히기 시간을 갖는다. 별명을 익히는 시간은 매우 중요한데, 별명을 부르면서 아이가 되는 호명 시간이 지나고 나면 진심으로 친구가 되기 때문이다. 이 놀이는 이미 캠퍼스 수업 시간에도 한 적이 있지만 새로 구성된 드래곤호의 멤버를 익히기 위해 다시

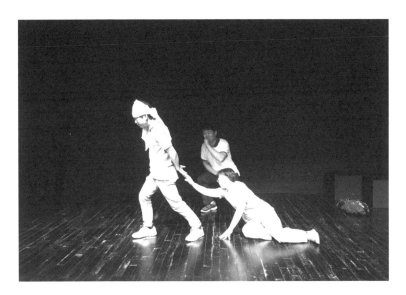

타블로(설정한 상황의 정지 장면)

하는 것이다.

셋째, 모험을 떠나기 전 제물 바치기 순서다. 어떤 항해든 제물 바치기는 꼭 필요한 의식이다. 이때 제물은 사람이 아니라 사람이 지닌 이야기다. 소중한 추억을 제물로 바치기 위해 서로 간직해왔던 비밀을 꺼내 소곤소곤 이야기를 나눈다. 그런 다음 그중 하나의 이야기를 제물로 선정하여 바친다. 이때 제물을 바치는 방식은, 그룹별로 선정한 이야기를 그룹 구성원 전체가 정지된 동작으로 만드는 조각상, 즉 타블로tableaux로 형상화하여 표현하는 것이다. 타블로란 연극의 한 표현 기법으로, 무대 위에서

연극을 진행하다가 한순간에 배우의 일부 또는 무대 위 등장인물 전체가 움직임을 멈추고 '순간 정지'하여 약 몇 초간 움직이지 않는 표현법을 일컫는다. 일종의 '얼음 땡' 놀이 같은 것으로, 상황을 몸으로 표현하는 예술의 방식이며, 함께 어떤 장면을 표현하게 되므로 그룹 구성원의 협동심을 유발하는 놀이가 된다.

넷째, 신기한 능력 받기 순서다. 제물을 받은 신은 감사의 마음을 전하기 위해 구성원 모두에게 신기한 능력을 주기로 한다. 진행자는 신의 가호에 감사드리며 모둠별로 신기한 능력을 정하도록 한다. 말도 안 되는 환상적인 능력을 선택한 각 모둠은 그 능력을 불러오기 위한 춤을 고안해 합체의 춤을 춘다. 어른이 되어 이런 식의 놀이를 한 적은 없었기에 이 놀이를 하면서 같은 세대만 모인 이 집단은 시간이 갈수록 어린이가 되어간다. 합체의 춤은 흡사 집단의식을 치르는 부족의 신성한 동작을 방불케 한다.

다섯째, 마법사 찾기 순서다. 이는 순전히 아이처럼 호기심을 자극하여 재미를 더하기 위한 것으로, 모둠별로 한 사람씩 마법사를 정하여 알아맞히는 놀이다. 진행자는 구성원 모두 원으로 둘러앉은 상태에서 눈을 감고 발을 굴러 소리를 내게 하고, 자신은 원 바깥을 돌며 누군가의 등을 쿡 찔러 마법사로 지목한다. 일종의 소음을 만들어 진행자가 누구를 마법사로 지목했는지 다른 사람들이 알아차리지 못하게 하는 것이다. 이렇게 모둠별로 한 사람씩 마법사로 정해지고 나면 모두 눈을 뜬다. 진행자는 누가

마법사인지 알아맞히도록 관찰의 시간을 약 몇 초 준다. 그리고 다음과 같은 대사를 돌아가며 말하도록 한다. "나는 마법사가 아닙니다." 캡틴부터 순서대로 돌아가며 이와 같은 대사를 하는 동안 사람들의 눈가는 야릇한 웃음기로 가득하고 장난꾸러기가 된다. 그리고 난 후 진행자가 "하나, 둘, 셋!" 하고 구령을 외치면 일제히 의심 가는 한 사람을 손가락으로 가리킨다. 모둠에 따라서 맞히기도 하고 영 다른 사람을 의심하기도 한다. 들통이 난 마법사는 '백마법사'가 되고, 잘 숨은 마법사는 '흑마법사'가 된다. 모둠별로 마법사를 찾지 못한 경우 매우 불안해한다. 마법사는 경우에 따라서 다른 미션을 받기도 하지만, 별 역할이 없는 채로 진행이 되기도 한다. 다만 마법사가 있다는 것에 흥미가 증폭되며 다음 놀이에 대한 기대감이 커지는 효과가 있다.

여섯째, 모험의 시작이다. 이제 본격적인 모험을 시작하게 된다. 모험의 종류는 구성원의 특성에 따라 조금씩 변경된다. 애초에 떠난 모험은 '이야기 속으로'였고 그 이야기 제목은 '배낭을 멘 노인'인데, 이것은 50+인생학교 서부와 중부의 초기 워크숍에 적용한 프로그램이다(이후에는 다른 소재를 적용하는 등 조금씩 변화를 주고 있다). 여기서는 드라마 활동 1, 2로 전체 과정을 소개하지만, 인생학교 기수별로 인원과 상황이 다르므로 적용하는 내용과 시간의 길이도 조금씩 다르다.

드라마 활동 1:
그림책 연극 〈배낭을 멘 노인〉
✚

　　이것은 실제 존재하는 그림책 《배낭을 멘 노인》의 이
야기를 바탕으로 하는 드라마 활동이다. 그러나 참가자들은 그림
책의 내용을 전혀 몰라도 상관없다. 내레이터처럼 진행자(필자)가
사이사이에 질문을 섞어 이야기를 들려주기 때문이다.

시작: 이야기 들려주기

　　어떤 시골 마을에 낯선 노인이 나타난다. 그런데 그 노
인은 매우 무거워 보이는 배낭을 메고 있다. 거의 어른 몸 크기
만 한 그 배낭을 노인은 어떤 경우에도 내려놓지 못한다. 그 무게
나 내용물은 아무도 알 수 없고, 마을 사람들은 궁금해하다 심지
어 수상하게 여긴다. 노인은 마을의 외딴집을 얻어 거주하게 된
다. 그리고 간혹 마을 어린이들은 그 노인의 배낭이 궁금해서 쿡
쿡 찔러보기도 하고 놀리기도 하지만, 노인은 말이 없다.

　　진행자의 역할극[*]: 이야기를 들려준 후 진행자는 약간의 분장을 한

[*] 교육연극에서는 TIR(Teacher In Role)라고 한다. 영국의 교육연극 전문가 도
러시 히스코트가 도입해 널리 활용되는 교수법으로, 수업을 진행하는 사람(교사)
이 역할을 맡아 극 속의 인물처럼 행동함으로써 참여자들의 관심을 촉발하고 주
제의 방향을 이끄는 방식이다.

후 무거운 배낭을 메고 구성원의 주위를 돌아다닌다. 구성원들은 이미 그 마을의 특정한 사람으로 역할을 받고, 비슷한 사람들끼리 무리를 지어 앉는다. 이를테면 청소년, 어린이, 성인 남성, 아낙네, 노인 등 연령대별로 앉을 수도 있고, 업종별로 모일 수도 있다. 진행자가 무거운 배낭을 힘겹게 메고 마을을 돌아다니면 사람들은 자리에 앉기를 권하기도 하고 음식을 나눠주려고 시도하기도 한다. 그러나 노인으로 분장한 진행자는 호의를 받을 수는 있어도 절대로 배낭을 내려놓지는 않는다. 또 마을 식당에 들러서 식사를 하는 시늉을 하기도 하는데, 그때조차 배낭을 내려놓지 않는다. 사람들은 궁금해한다. 대체 저 배낭 안에는 무엇이 들어 있기에?

첫 번째 질문과 표현 활동

"이 노인의 배낭에는 어떤 것이 들어 있을까요? 배낭 속에 들어 있는 물건에 얽힌 사연(배낭 속의 물건이 상징하는 것)을 상상해 모둠별로 타블로나 간단한 상황극으로 보여주세요."

약 10분 정도 대화를 나누고 모둠별로 나와서 준비된 타블로나 상황극을 발표한다. 대체로 50+인생학교에서는 추억에 얽힌 물건(사진, 보물 등)이 들어 있다고 상상한 경우가 많았다. 이 프로그램을 다른 곳에 적용한 적이 있는데, 좀 더 어린 참여자들과 비교해보면 확연히 다르다는 것을 알 수 있다. 어린이나 청소년은

범죄 사실과 관련된 흉기 등을 배낭 속에 넣고 다니거나, 심지어 어린아이의 시신이 담겨 있다고 상상하기도 했다. 그런데 50+는 특히 진행자의 역할 연기를 보며 측은한 노파를 상상하게 되어서 그런지 추억의 물건을 떠올려 표현하곤 했다.

진행자가 설정한 이야기 들려주기: 진행자는 노인의 수상한 점에 대해 이야기한다. 이를테면 "노인은 대체 어떤 이유로 배낭을 내려 놓지 않는 것일까요?"와 같이. 이렇게 의구심을 품은 이야기를 들려주며 질문을 하면, 자녀를 가진 부모 역할을 맡은 사람들은 노인에 관한 이상한 소문을 들은 즉시 두려움에 떠는 연기를 하며, 아이 역할을 맡은 구성원들을 노인과 가까이 하지 못하도록 보호하기 위해 데리고 가는 역할극을 실감 나게 수행하기도 한다. 이어 진행자는 다음과 같은 이야기를 들려준다.

"그러던 어느 날 노인이 며칠째 마을로 내려오지 않는다는 것을 알아차린 마을 아이들이 노인의 집을 찾아가, 창문을 통해 노인을 보게 됩니다. 노인은 누워서 움직이지 않고, 아이들은 깜짝 놀라 마을로 달려가 사람들에게 이 소식을 전합니다. 노인의 소식을 들은 어른들은 황급히 달려가 어떻게 했을까요?" 이렇게 질문을 하면, 사람들은 당연하다는 듯 그 배낭을 노인의 몸에서 떼어놓는다고 응답한다.

두 번째 질문과 표현 활동

"그 이후 어떤 일이 일어났을까요? 배낭이 몸에서 분리된 다음 노인에게 일어난 일은 무엇일까요?"

진행자가 이렇게 질문을 하며 이어지는 상황을 표현하도록 요청하면, 사람들은 그룹별로 이야기를 나눈 뒤 타블로나 상황극으로 노인의 죽음 이후의 장면을 다양하게 상상해 표현한다. 이야기의 흐름이 후반부에 이르면 분위기가 다소 숙연해지는 것을 볼 수 있다.

세 번째 질문과 표현 활동

"노인의 배낭에는 무엇이 들어 있을까요?"

이제 진행자는 노인의 배낭 속에 들어 있는 것의 정체를 밝힌다. 그러면 사람들은 깜짝 놀란다. 그것을 왜 넣어 가지고 다녀야 했을까? 이후 구성원들에게 주어진 미션은, 노인이 그 물건을 배낭에 넣고 다녀야 했던 이유를 상상하여 표현하는 것이다. 모둠별로 이야기를 나눈 후 간단한 즉흥극으로 보여주도록 한다.

즉흥극을 하는 이유는 다음과 같다. 극이란 삶의 상황을 재현하는 것이고, 그것을 위해서는 역할을 입어야 한다. 역할을 입는 행위는 마치 그 사람인 것처럼 되어 살아보는 것이다. 역할극을 통해서 어떤 상황 속의 바로 그 사람을 연기하게 되면 아주 짧은 시간이라 해도 그 사람의 입장에서 하는 말의 온도를 느끼게 된다.

발화하는 그 시점에서 글이나 말은 체온에 의해 그 사람이 지니는 정서를 뿜어내게 된다. 말이 몸이 되는 것이다. 즉 이것은 이야기 만들기가 살아 움직이는 삶이 되는 과정이다. 이야기가 살아서 무대 위에서 삶으로 재현되는 것을 경험하면 역지사지를 강하게 느낄 수 있다.

말이 몸이 되는 것이 연극이니, 즉흥극은 바로 그것을 연습 없이 쏟아놓는 경험을 의미한다. 어쩌면 그것은 무의식 속에 담아 두었던 삶의 이야기를 여과 없이 드러내어 날것을 보여주는 일이다. 프로 연기자의 무대 공연과 달리 날것을 드러내는 아마추어 공연은 일종의 의식처럼 집단을 이루는 사람들을 핏줄을 나눈 형제인 듯 가깝게 만든다. 따라서 이러한 즉흥극이 가능하려면 그 공간이 매우 안전하게 느껴져야 한다. 그러기 위해서 앞 수업에서 많은 시간을 놀이에 할애하는 것이다.

배낭 속 물건의 연유를 상상하는 내러티브와 즉흥극이 끝나고 나면 이제 이어지는 이야기로 넘어간다. 때때로 〈배낭을 멘 노인〉을 생략하고 다음 활동인 〈빈 의자 대화〉만 하기도 한다.

드라마 활동 2:
스무 살의 내가 쉰 살의 나에게 건네는
〈빈 의자 대화〉
✚

　　　1박 2일간 진행되는 드래곤호의 모험 첫날 순서는 50+인생학교 기수마다 조금씩 다르게 적용된다. 초기에는 진행자(필자)가 역할을 맡아 연기를 하며 이야기를 촉발하는 방식을 주로 썼고, 〈배낭을 멘 노인〉처럼 스토리가 있는 소재를 이용했다. 그러나 최근에는 이렇게 긴 드라마 활동보다는 놀이를 통해 친밀감을 형성하면서 시간여행을 하도록 이끈 뒤 〈빈 의자 대화〉로 마무리하고 있다.

　〈빈 의자 대화〉는 모둠별로 구성원들의 못 이룬 꿈 이야기를 듣고 그 가운데 한 사람의 이야기를 연극으로 꾸며 꿈을 이루게 해주는 활동으로, 이 지점에서 이제 개인의 이야기는 사회적 상상력으로 전환된다. 사실 〈빈 의자 대화〉는 매우 고난이도의 연극 행위다. 따라서 이것이 자연스럽게 가능하려면 편안한 분위기가 형성되어야 한다. 이를 위해 진행자는 현실에서 겪은 경험담을 먼저 들려준다. 이를테면 내가 만난 어떤 택시 기사의 이야기처럼, 50+라면 누구나 겪어봤을 법한 시대의 이야기가 적절하다.

　어느 날 50+인생학교에 가던 길에 택시를 탔는데, 택시 기사는 얼핏 봐도 50+ 연배 같았다. 긴 거리를 이동하던 터라 한두 가

지 대화를 하자고 마음먹고 이렇게 툭 질문을 던졌다. "기사님, 제가 지금 50+ 연배의 학생들을 만나러 가는데요. 기사님도 비슷한 연배이실 것 같아서 이야기를 좀 나누고 싶습니다." 질문은 '만약 다시 20대 청춘으로 돌아갈 수 있다면 무엇을 하고 싶은가?'였다. 이 질문은 매우 흔하기도 하고, 시답지 않기도 한 그저 그런 질문이었다. 그런데 택시 기사의 답변은 일깨우는 점이 컸다.

"20대? 아효~ 너무 힘들게 살아서 청춘을 돌려준대도 돌아가고 싶지 않아요. 너무 고생스레 살아와서 지금이 더 좋아요. 집도 있고, 식구도 있고…."

아, 정말 미안한 질문을 하고 말았다. 그러나 그대로 물러서기에는 말을 건넨 것이 너무 무색하고 미안함만을 남기게 될 것 같아서 한걸음 더 전진했다. 그래도 아쉬움이 남는 것이 있다면 얘기나 들려달라고 했다. 그분은 참 너그럽게도 "그렇다면, 군대 제대한 직후 즈음으로 돌아가고 싶어요"라고 했다. 스스로 결정의 힘이 생긴 그 나이로 다시 돌아간다면 무조건 공부를 하겠노라고. 그 이유는 이러하다.

김○○ 택시 기사는 초등학교 시절 공부를 참 잘해서 신동 소리를 듣던 학생이었다. 그럼에도 숟가락을 밥상에 놓기도 힘든 가난한 집에 태어난 그는 중학교에 진학하지 못했다. 시골에서 순박하게 살던 부모님은 생계가 막연한 형편을 호소하며 돈을 벌어오기를 바라셨고, 그는 끼니 거르는 것을 이기지 못하고 어

려운 형편에 눈물을 머금고 진학을 포기했다는 것이다. 이후 배움이 적어 이런저런 막노동 일자리를 전전했으니 말 못할 고생이 이만저만이 아니었을 것이다. 악착같이 일하고 모아 개인택시를 몰고 있으니 이만하면 성공한 인생이라 했다. 만약에 공부를 더 할 수 있었다면 밥벌이를 위한 일의 형태가 달라졌을 것이라고 했다. 적어도 막노동을 하며 일자리를 찾아 헤매지 않아도 됐을 것이라며 회한 섞인 미소를 지었다. 비록 공식적인 학교 교육은 초등학교에서 멈췄지만 말씀을 이어가는 것에 막힘이 없었고, 단어 구사의 다양함도 그리 어눌하지 않았던 것을 보면 이후에도 독학으로 이런저런 공부를 한 것이 틀림없어 보였다. 공부를 하고 싶었던 청춘 시절, 일을 해야 했던 50+가 그분뿐이랴.

같은 시대를 살아온 사람들이 척하면 알아듣는 이야기는 그대로 공감을 일으킨다. 이러한 이야기를 들으면 추억을 소환하여 비스듬하게 사고의 전환이 일어나며 다양한 사람의 얼굴과 상황이 주마등처럼 지나가기도 하고, 바로 자신의 이야기처럼 측은한 마음이 생기기도 한다.

이제 각 드래곤호의 사람들끼리 사연을 나눈다. 청춘의 시간에 못 이룬 꿈에 대해 서로 소개하고 그 가운데 한 사람을 주인공으로 세운다. 이제 그 주인공의 못다 이룬 꿈을 이루어주기 위해 연극을 만든다. 연극을 만들기 위해 간단히 이야기를 구성하는 방법을 알려주는데, 제임스 스콧 벨의 LOCK 방식을 간단하게 설명

한다. LOCK는 주인공(Lead)의 목표(꿈, Objective)가 무엇이었는지 구체화한 뒤, 방해 요인(Confrontation)을 갈등의 요소로 하여 극의 짜임새를 갖추고, 결국 주인공이 꿈을 이루도록(완승, KO) 갈등을 극복하게 도와주는 것이다. 이러한 이야기 구성법으로 간단하게 이야기를 만들고, 약 10여 분간 연극 연습을 하여 세상에 첫선을 보이는 무대를 만들게 된다. 이들이 만드는 연극은 희곡 없이 대 강의 이야기와 역할을 나누고 즉흥으로 하는 방식이다. 이때 이 야기의 주인공은 무대 아래에 앉아 자신의 이야기를 공연하는 벗 들의 모습을 지켜본다. 공연이 끝나면 벗들은 이야기의 주인공 앞에 서서 "우리의 선물을 받아주세요"라고 말한 뒤 주인공을 응 시한다. 이야기의 주인공은 "감사합니다"라고 응답한다. 때로 이 장면에서 눈시울을 적시는 이도 있다.

꿈을 이루어주는 즉흥극 공연을 마치면 이제 비로소 진짜 공 연이 시작된다. 진짜 공연은 한 사람씩 차례로 나와 빈 의자를 앞 에 놓고, 빈 의자의 자신과 직면하여 대화를 나누는 것이다. 세상 에서 한 번도 공연된 적 없는 자신과의 대화, 이 공연은 다음과 같은 순서로 진행된다.

워크숍 장소의 대강당에는 20센티미터 높이의 간이 무대가 있 다. 이 무대 아래 한가운데 빈 의자를 하나 놓아둔다. 무대가 높 지 않아서 의자와 무대에 앉은 사람의 눈높이는 비슷하다. 이제 무대에 한 사람씩 나와 의자와 마주 앉는다. 그 빈 의자에는 지금

〈빈 의자 대화〉의 장면들

50+인 내가 있다. 그리고 말하는 화자인 나는 청춘의 나이다. 청춘의 내가 지금 나이 든 나를 바라본다. 꿈을 이루었든 그러지 못했든 나이 든 나를 바라보는 청춘은 내게 무엇이라 말할까? 진행자의 안내에 따라 50+ 시간을 살고 있는 현재의 자신을 바라보는 청춘의 나는 다양한 목소리로 말을 건넨다.

현재 내 모습은 청춘의 시기에 내가 바라던 그 모습일 수도 있고, 혹은 몹시 작아진 나일 수도 있다. 청춘일 때 사람들은 대체로 시간이라는 거대한 자산을 아까워하지 않는다. 방황하거나 모험하거나 저항하거나 시간을 지닌 거인으로서의 청춘은 자신감이 있는 존재다. 그런데 당시에는 그 존재감을 절실하게 느끼지 못한다. 성취라고 하는 것은 어떤 목표에 대한 달성과 관계가 있지만, 그것이 자신이 살아가고자 하는 삶의 커다란 궤적에 어떤 가치로 위치 지어지는지 청춘은 모른다. 그런데 그 청춘이 지금의 나에게 말을 건넨다면 그것은 질문일 수도 있고, 자조 섞인 목소리일 수도 있다.

50+에게 시간은 가장 중요한 자산이며 그 결핍의 의미를 누구보다 절실하게 느낀다. 시간의 자산을 한껏 지니고 있던 청춘의 나는 무엇이라 말할까? 세대가 다른 나 자신과 만난다면 대화의 내용은 진지할 수밖에 없다.

'빈 의자'는 연극 치료에서 사용하기도 하는 드라마 기법이다. 의자는 비어 있지만 그 위에 누군가 앉아 있다고 설정하고 대화

를 나누는 활동으로, 연극적 상상에 기반하여 이루어진다. 이와 같은 경험은 일상적으로 해보기 어렵다. 어떤 공식성을 부여하고 누군가 진행하는 사람이 있을 때 첫발을 내디딜 수 있다.

빈 의자에 앉아 있는 보이지 않는 자기 자신을 조용히 바라본다. 이때의 떨리는 시선 그리고 무엇보다 심장의 박동은 다른 사람의 귀에도 들릴 것처럼 쿵쾅거린다. 가장 설레는 얼굴과 심장의 떨림이 느껴지는 순간이 자신과의 대면이라니. 누구도 경험해보기 전에는 알 수 없었을 것이다. 사람들은 말한다. "너무 떨립니다. 그리고 눈물이 납니다." 실제로 눈물이 흐르고 목이 메어 말을 잇지 못하기도 한다. 자신과 마주하여 제일 먼저 느끼는 감정은 측은함이다. 누구도 모를 힘듦을 자신은 알고 있지 않은가. 더구나 설정이 청춘의 내가 50이 넘은 나를 마주하는 것이라면, 제일 먼저 세월의 무게감과 변해버린 외모에 놀라게 된다. 그리고 얼마나 힘들게 세월을 이겨내고 이 시간 지금 여기에 나와 마주하고 있는지 감격한다. 이윽고 파노라마처럼 세월이 흘러가고 아무도 모르는 삶의 고통을 나는 알기에 "정말 애썼다"라고 말한다. 때로는 말을 잇지 못하는 벗들의 모습에 객석의 50+가 눈시울을 붉히며 흐르는 눈물을 주체하지 못하기도 한다.

50+의 이야기는 힘이다

✚

　　50+는 강하고도 약하다. 어조는 강할 수 있지만 때로 할 말을 하지 못하고, 힘이 강할 수는 있지만 그 힘을 반추하는 세월의 허무함이 더 크다. 드래곤호의 모험에서 마지막 순서는 특별한 공연을 한 후의 소감 나누기다.

　'조금은 다른 삶에 용기를 더하는' 이 학교에서 말하는 '용기'는 바로 자신과 직면하는 것이다. 많은 세월을 인내했거나 혹은 권위주의에 절어 자신이 아닌 삶을 살아왔던 사람들에게 자기 자신과의 직면은 가장 어려운 일이다. 이제 누구보다 외롭게 두면 안 되는 존재가 바로 자기 자신이라는 것을 알아차리게 되었으니, 자칫 분노로 전환될 수도 있는 고독한 시선을 거두고 세상에 온기를 주는 지혜로운 50+가 될 수 있을 것이다. 선한 영향력을 주는 성숙한 선배 시민의 이야기라고 할까. 50+가 만드는 이야기의 힘, 드래곤호의 모험은 이렇게 출항한다.

　이야기가 지닌 힘은 연대의 힘이며, 50+가 지닌 풍요로운 이야기가 조금은 다른 삶으로, 시민으로서 비타 악티바Vita activa(활동적 삶) 하여 자율과 존중과 연대의 힘으로 이어질 것이다.

06

나의 삶을
응원하는 글쓰기

유현아

시인, 문화기획자

이야기를 모으는 계절

✛

《프레드릭》이라는 그림책이 있다. 프레드릭은 들쥐다. 다른 쥐들이 열심히 일할 때 프레드릭은 햇살을 모으고 색깔을 모으고 이야기를 모은다. 그들은 일하지 않는 프레드릭을 탐탁지 않게 생각한다. 겨울이 오고 할 일이 없어진 쥐들은 심심하다. 일만 했던 친구들에게 프레드릭은 이야기를 들려준다. 햇살 이야기, 색깔 이야기, 쥐들의 이야기를 말이다. 프레드릭이 특별한 이야기를 한 건 아니다. 다만 자신의 말로 자신의 이야기를 들려준 것뿐이다. 50대 이후의 삶을 프레드릭이 경험한 봄, 여름, 가을, 겨울 가운데 표현하자면 가을에서 겨울로 넘어가는 시기가 아닐까. 프레드릭이 겨울에 자신의 이야기를 펼쳐놓은 것은 우리에게 어떤 의미일까? 프레드릭이 무엇인가 모으는 과정은 어쩌면 글

쓰기가 아닐까.

어릴 때 일기를 매일 썼던 기억이 있다. 숙제를 위해서였건, 자신을 위해서였건 '쓰기'는 학교생활의 중심이었다. 어쨌든 무엇인가 쓰기 위해 몸을 움직이고 생각을 하게 되는 것이니까 말이다. 하지만 언제부턴가 쓰기를 멈추고 읽기를 멈추고 그 자리엔 돈을 벌기 위한 하나의 이벤트만 자리해왔던 것 같다. 돈벌이 수단으로만 몸의 중심이 맞춰진 삶을 살면서 '나이 들어서는 조용하게 살고 싶다'고 생각하는 건 말도 안 되는 이야기일 수 있다.

신중년 시기에 들어오면 이제 자신의 삶을 생각하고 정리하고 싶은 마음이 커진다. 50대 이후의 삶에 대해 많이 생각해보지 않았을 때 불현듯 그 시기가 찾아온다. 최선의 삶을 살았다고 생각했는데, 어느 날 머릿속 한 부분이 텅 비는 것 같은 느낌이 든다. 나를 위해서 산 삶인 것 같았는데, 돌이켜보니 나를 중심으로 살지 않았다는 생각을 많이 하게 된다. 여전히 할 일이 많은데, 주위에선 '이제 좀 쉬라'고 말한다. 세상의 중심에서 벗어나라고 한다. 느닷없이 찾아온 이 '쉼'에 대처할 방법은 생각도 못 하고 있는데, '자기 삶을 찾으라'고 한다. 돈벌이가 된다는 전단지는 많은데, 자기 삶에 대해 생각해보자는 전단지는 눈에 띄지 않는다. 무엇을 해야 할까를 생각하면 돈을 벌 수 있는 다양한 직업을 생각하게 되고, '쓸모 있는' 사람이 되려고 노력한다. 돈을 벌지 않으면 쓸모없는 사람이 된다는 생각이 머릿속에 자리 잡기 시작한다.

이제 우리는 '쓸모없음'에 대한 새로운 생각이 필요하다. 평균 수명은 100세에 가까운데 50대 이후의 삶을 그저 바라보고만 있으면 무의미한 삶의 연속이 되지 않을까. 이제 생의 중반 이후를 살아야 하는 신중년이 된 우리, 힘겹게 달려온 삶에서 잠시 비켜서서 자기 이야기를 쓰는 시간을 가져보자. 내 삶의 글쓰기 최초의 독자는 바로 나다. 조각조각 떨어져 있는 내 이야기를 모아 지금 이후의 삶을 적극적으로 끄집어내는 과정을 경험하면 내 삶이 그렇게 무의미하지 않았다는 것을 알게 될 것이다. 한없이 움츠러들기만 하는 어떤 인생의 하향곡선이 아니라, 자존감의 한 조각 한 조각을 모아 건강한 자기 이야기를 쓰는 것이다. 행복의 기억뿐 아니라 슬픔, 분노, 방황, 좌절 역시 건강한 삶의 이야기가 될 수 있다.

아무도 알아주지 않던 프레드릭의 일상이 소중한 이야기로 탄생하는 과정은, 거창한 이야기가 중요한 것이 아니라 나의 삶을 중심으로 한 이야기가 중요하다는 것을 확인하게 해준다. 나의 이야기, 당신의 이야기는 흔하지 않은 소중한 삶의 이야기다.

내 이야기가 어때서?!

✚

　　"내 인생을 글로 쓰면 대하소설만큼은 나올 거야." 누

구나 한 번쯤 이런 말을 들어봤거나 해봤을 것이다. 그런데 막상 써보라고 하면 대개는 멈칫거린다. 그 이유를 들어보면 이렇게들 말한다. "내 이야기는 너무 평범해서." "내 이야기엔 뭐 특별한 게 없어." "내 이야기에 누가 관심이나 가질까?"

하지만 신중년에 들어선 나에게 관심을 가지고 기억을 더듬다 보면 꼭 하고 싶은 이야기가 나타날 것이다. 내 이야기를 쓰는 것이 중요한 이유는 나를 둘러싼 모든 것들이 나의 삶과 연결되기 때문이다. 나의 삶과 연결된다는 것은 어느 것 하나 중요하지 않은 게 없다는 이야기다. 내 이야기가 바로 우리 이야기이며, 우주 이야기라는 뜻이다. 거창한가? 하지만 그만큼 '내 이야기'는 특별하다.

내 이야기를 쓴다는 것은 일기를 쓴다는 것이 아니다. 초등학교 시절 숙제로 일기를 쓴 기억은 다들 있을 것이다. '나만의 이야기인데, 선생님이 읽고 뭐라고 하시면 어쩌나', '비밀인데, 알려주기 싫은데', '일기는 나만 보는 것 아니야?' 이런 생각, 해본 적 없는가? 우리는 아마도 그때부터 글쓰기를 싫어했는지도 모른다. 검열자가 있다고 생각하면 공포심만 느껴질 뿐 아무것도 하고 싶지 않을 것이다. 그래서 자꾸 속이고 고치고 감추려고 했는지 모른다. 지금 글쓰기는 그것과 다르다. 그냥 툭 터놓고 내 이야기를 해보는 것이다. 깨어 있다는 것은 현재를 바라보는 눈을 뜨고 있다는 뜻이다. 과거를 회상하는 것이 아닌, 과거를 돌이켜보면서

지금의 나를 중심으로 관찰하며 이야기해야 한다. 거창한 것이 아니다. 관찰은 내 눈으로 다르게 보는 시선이다. 다른 사람과 똑같이 본 것을 쓴다면 똑같은 글이 나올 수밖에 없다. 관찰은 '자세히 들여다보기'다. 나를 둘러싼 모든 것에 관심을 가지는 것이다. 그리고 그것에 대해 질문을 던지는 것이다.

그날 밤 퇴근길에 나는 별 생각 없이 스테이트 가에 있는 센터코어 서점에 들렀다. 그때 에리카 종이 쓴 《과일과 채소》라는 얇은 시집이 눈에 들어왔다. 나는 무심코 책장을 넘기다가 어리벙벙해졌다. 아뿔싸! 바로 요리에 대한 시였다. '아니, 이런 것도 시가 될 수 있단 말인가?' 맙소사! 이렇게 평범한 것이 시란 말인가? 내가 매일 하는 그런 일이 시라고? 그때 무언가가 나의 뇌신경망을 건드리고 지나갔다. 집을 향해 걸음을 옮길 때 나는 어느새 내가 알고 있는 것 그리고 나만의 생각과 감정이 실린 글을 써보겠다고 결심하고 있었다. 나는 먼저 내 가족에 대해 쓰기 시작했다. 내 가족에 대해서라면 그 누구도 내가 틀렸다고 말할 사람이 없으리라. 이 세상에서 내 가족을 제일 잘 알고 있는 사람은 바로 나니까 말이다. 지금으로부터 십오 년 전의 일이다.

<div align="right">

- 나탈리 골드버그, 《뼛속까지 내려가서 써라》 중에서[*]

</div>

[*] 나탈리 골드버그 지음, 권진욱 옮김, 《뼛속까지 내려가서 써라》, 한문화, 2000, 15~16쪽.

위의 인용문은 글쓰기의 개척자라는 골드버그의 글이다. 이 글을 읽으니 어떤 생각이 드는가? 그렇다. 글쓰기는 별것 아니다. 내 이야기에서 글쓰기를 시작하는 이유는 처음엔 내 주변이 가장 눈에 잘 들어오기 때문이다. 그러니까 거기서부터 시작하는 것이다. 우리가 국회의원을 잘 아는가? 아니면 외국의 지중해나 사막 혹은 도시를 잘 아는가? 그렇지 않다. 내가 가장 잘 아는 것을 관찰하는 것, 그것을 드러내놓고 기록하는 것 그것이 글쓰기의 시작이다.

나의 이야기의 이야기들

✚

나는 일곱 살 때 상계동으로 이사 왔다. 그냥 이사가 아닌, 집안이 쫄딱 망해서 어쩔 수 없이 무허가 땅인 상계동 끝자락으로 올 수밖에 없었던 것이다. 지금 생각해보면 어떻게 그런 곳에서 살았나 싶다. 그때는 다들 그렇게 살았다 해도 어린 나는 그 동네에서 빠져나오는 것이 소원이었다. 아파트에서 살아보고 싶었다. 아니, 그보다는 실내에 화장실이 있는 집에서 살고 싶었다. 모든 희망은 나를 비껴가는 듯했다. 아버지를 원망하고 어머니를 원망했다. 차라리 친부모가 아니길 바란 적도 있다. 언젠가 부자 엄마가 친딸인 나를 찾으러 오겠지 하는 생각을 늘 하던 시절이

있었다. 빨리 돈을 벌고 싶었다. 인문계 고등학교를 가서 대학교에 진학한다는 것은 꿈조차 꿀 수 없는 희망이었다. 그런데 지금 나는 상계동에 살고 있다. 잠시 다른 도시에 산 적이 있지만, 살아온 날의 대부분을 이곳 상계동에서 보냈다. 이런 개인적 이야기를 스스럼없이 하는 것은 내 시집에 이 모든 이야기가 담겨 있어서다.

다른 사람도 쓸 수 있는 글은 재미가 없다. 우리는 모두 어떤 노력을 기울여(예를 들어 책을 구입한다든지, 검색을 해본다든지) 글을 읽는다. 그런 노력을 하는데, 아는 이야기를 읽고 싶을까? 가장 특별한 이야기는 바로 내 이야기다. 내 이야기는 내가 하지 않으면 아무도 모른다. 꾸준한 관찰이 모여 어느 날 영감이 되어 떠오른다. 그렇다고 나열만 하는 이야기도 재미는 없다. 사람들은 재미가 있어야 글을 읽는다. 그럼 재미는 어느 때 느낄까? 바로 특별할 때 느낀다. 그래서 글쓰기에도 훈련이 필요하다. 내가 본 것, 느낀 것, 말한 것… 내가 살아온 삶을 쓰면서 나를 되돌아보고 나를 발견하는 시간을 가져보는 것이다.

월요일

그릇 장사

화요일

뻥튀기 장사

수요일

등산복 장사

목요일

돼지족발 장사

금요일

만물 장사

토요일, 일요일 쉼

대성한의원 앞의 질서

아무도 이의를 달지 않는 오묘한

– 유현아, 〈질서〉

내 시는 좀 긴 편인데 이 시는 굉장히 짧다. 그리고 아무 의미 없는 시일 수도 있다. 집 앞에 대성한의원이 있다. 이 한의원은 내가 상계동에 들어올 때부터 있었던 것 같다. 하지만 이 수십 년 된 대성한의원 앞을 지나치면서 그냥 그곳에 '한의원이 하나 있구나' 하고만 생각했지, 그 주변에 무엇이 있는지, 어떤 사람들이 지나가는지 관찰은 하지 않았다. 어느 날 버스를 타려고 횡단보도를 건너려는데 대성한의원이 정면으로 눈에 들어왔다. 대성한의원 앞 인도에서 뻥튀기 노점이 장사를 하고 있었다. 대부분 자기 영업 장소 앞에서 다른 누군가가 영업하는 것은 싫어하게 마

런인데, 그 뻥튀기 노점은 가로로 길게 도구를 늘어놓고 한의원 앞에서 장사를 하고 있었다. 뻥튀기 노점은 오래전부터 그곳에 있었는데, 그날 내 눈엔 왜 그렇게 낯설어 보였는지 모르겠다. 그 다음 날 보니 등산복을 파는 난전이 펼쳐져 있었다. 오랜 시간을 지나쳐왔던 대성한의원 앞 횡단보도가 낯설게 느껴졌다. 그다음 날에도 난전이 섰는데, 늘 달랐다. 그런데 한 번도 그 누구와도 언 쟁이 일어나지 않았다.

나는 공존에 대해 생각했다. 사회가 빠르게 각박해지다 보니 많은 이들이 다른 사람의 형편을 생각하지 않는다. 늘 내 중심으 로만 생각하고 남 잘 되는 꼴이 배 아프고 싫고 그렇다. 그런데 자그마한 대성한의원 주변은 그렇게 평화로울 수가 없었다. 어떤 이유에서인지는 몰라도 그곳은 당연하게도 더불어 사는 장소라 고 느껴졌다. '질서'라는 말은 불편한 단어다. 좀 딱딱한 느낌이 든다. 그날 그 질서라는 말이 달리 느껴졌다. 질서는 서로 행복하 게 합의한 양보라고 말이다. '아무도 이의를 달지 않는 오묘한', 바로 이 말이 생각났다. 앞에 인용한 시의 탄생 과정은 이렇다. 왜 이렇게 길게 늘어놓느냐 하면, 어쩌면 나와 같은 상황을 마주 하는 일들이 많은데 별 게 아니라는 생각으로 그냥 지나치지 않 았을까 하는 마음에서다. 낯익은 것에서 낯선 것을 발견하면 그 주위의 모든 것이 낯설게 느껴지면서 새로운 상상이 펼쳐지게 된다.

첫 생각은 어떻게 나올까

_ 상상력에 말 걸기

✚

　　전라남도 함평에서는 매년 나비축제가 열린다. 사람들이 사진을 찍으며 손가락을 내밀어 나비가 그 위에 살포시 앉기를 기다리는 사람도 많았다. 나비가 날아다녀도 달려들어도 무서워하거나 당황하지 않았다. 낯익은 광경이다. 어느 날 집에 혼자 있는데 열린 창문으로 나비 한 마리가 날아왔다. 깜짝 놀라 당황했던 기억이 있다. 함평에서 그렇게 많이 보던 나비였는데, 갑자기 눈앞에 한 마리의 나비가 보이니 가슴이 벌렁거리고 좀 무서웠다. 이런 것을 낯선 상상력이라고 불러도 좋다. 사실 별것 아니다. 만약 그때 충분히 상황을 관찰했더라면 글을 쓸 수도 있었을 것이다. 하지만 그때는 벌렁거림으로만 끝났다. 글이 되지 못한 것이다. 글은 언제나 쓸 수 있지만 쓰고 싶은 글은 그렇게 쉽게 나오지 않는다. 그래서 날마다 쓰는 습관이 중요하다. 어느 때인가 내 머리를 탁 치고 들어오는 상상을 맞이하려면 준비하고 있어야 한다.

　글쓰기에 앞서 가장 중요한 것은 글을 쓰겠다는 열정이다. 간절함이 묻어나는 열정이 없으면 내 이야기는 정말 쓸모없는 헛된 것이 되고 만다. 그리고 자신의 이야기를 많이 모으는 것이 좋다. 많이 모으려면 어떤 자세가 필요할까? 첫 생각을 놓쳐서는 안 된

다. 모든 작가의 글은 첫 생각에서 비롯된 것이라고 해도 과언이 아니다. 첫 생각이 유치하고 재미없을지라도 그냥 메모해두면 된다. 첫 생각이 들었다는 것은 낯선 어떤 것을 발견했다는 뜻이다. 그 생각을 저장하는 것이다. 그리고 관찰한다. 언젠가는 첫 시작을 그렇게 쓰게 될지도 모른다.

　첫 생각은 가만히 있으면 찾아오는 것이 아니다. 첫 생각은 지금의 이야기일 수도 있지만, 과거의 이야기일 수도 있다. 과거의 기억 중 가장 강력한 것은 무엇인가? 왜 과거의 기억 중 지워진 기억이 있는가 하면, 계속 따라다니며 지워지지 않는 기억이 있을까? 아버지, 어머니, 형제, 자매 등 가족과의 기억 중 가장 먼저 떠오르는 기억을 구체적으로 써보자. 짧아도 된다. 다른 사람의 이야기를 받아쓰듯 담담하게 써보자. 보태지도 말고 빼지도 말고 그 상황, 그 사건의 이야기를 솔직하게 써보자. 그리고 그때의 감정을 털어놓는 것이다. 상상력이란 없는 것을 만들어내는 것이 아니라, 나의 이야기에 움직임을 더하는 것이다. 그때의 감정이 우리에게 다가오는 낯선 상상력이 된다. 많은 작가들이 자기 이야기를 모티브로 글을 쓴다. 사실이지만 사실이 아닌 것이다. 특히 작품 속 화자와 작가를 혼동해서는 안 된다.

　한 가지에 열중하게 되면 반드시 결과물이 따라온다. 다른 사람이 상상거리를 던져주지는 않는다. 스스로 찾아야 하는 과정이다. 아이들의 이야기를 들어보자. 초등학교 아이들과 시 쓰기 수

업을 하는데, 아이들의 시를 보면 상상력이 아주 뛰어나다. 예를 들면 밤하늘의 별을 보고 어른은 대체로 '반짝반짝 작은 별' 이렇게 시작한다. 아니면 '별이 예쁘다' 이렇게 시작하거나 말이다. 그런데 아이들은 이렇게 쓴다. '밤에 전구가 깜박깜박한다.' 우리는 왜 이렇게 생각할 수 없을까? 왜 아이들은 이렇게 기발한 생각을 하게 되는 걸까? 관찰을 다르게 하기 때문이다. 아이들은 질문을 많이 한다. '왜?' 하고 질문하지 않으면 아무것도 보이지 않는다. 자세히 보고 오래 보고 많이 생각하자. 질문을 던져보자. 그 질문과 관찰이 먼 곳에서 오는 것이 아니고 나의 이야기에서 오는 것임을, 그것이 새로운 상상력임을 기억해보자. 나의 이야기에 말을 걸어보는 것이다.

내 생애 최고의 순간[*]

➕

 천하를 손아귀에 넣은 알렉산드로스 대왕이 가난한 철학자 디오게네스에게 "그대의 소원이 무엇인가?" 하고 물었을 때, 햇볕을 쬐던 거리의 철학자는 이렇게 말했다고 한다. "햇빛을 가

[*] 경희대학교 후마니타스칼리지 외국인을 위한 글쓰기 교재 편찬위원회,《나를 위한 글쓰기》, 에쎄, 2012 참조.

리지 말고 비켜주십시오." 디오게네스는 거창한 답변이 아닌 현재의 삶을 말한 것이다. 디오게네스가 바라는 최고의 행복은 거리에서 햇볕을 쬐는 것이었다. 이렇듯 내 생애 최고의 순간은 거창한 것이 아닌 내 안의 소중한 감정이다. 글쓰기의 출발점은 바로 '나'다. 글쓰기의 첫 출발을 '내 생애 최고의 순간'부터 시작해보자. 내 생애 최고의 순간은 나를 소중하게 여기는 마음에서 시작되기 때문에 자존감을 높일 수 있다. 뿌듯했던 순간을 현재로 가져오면 현재의 삶이 조금 누추하더라도 견딜 수 있는 힘이 되기도 한다. 또한 사람은 혼자 살 수 없기 때문에, 나를 위한 글쓰기는 나를 통해 다른 사람의 삶을 들여다보는 과정이기도 하다.

　50이 넘은 애매한 나이를 살고 있다. 50이 넘은 나이는 청년을 지나왔고 중년을 지나 노년을 향해 달려가고 있다고 말해도 될 나이였다. 하지만 지금은 노년도 아니고 중년도 아닌 애매한 나이 대다. 돈을 벌고 싶어도 나이가 있어서 안 된다 하고, 쉬고 있으면 무엇이라도 해서 돈을 벌라고 한다. 어디에 장단을 맞춰야 할지 답답하다. 그리고 불안하다. 재취업을 하기 위해 이곳저곳 둘러보기도 하고 새로운 일을 찾기 위해 무엇인가 배워보려고도 한다. 경제적 우위에 있던 시절이 그립기도 하다. 그런 신중년 세대에게 '그건 당신 잘못이야'라고 말할 수 있을까? 최선을 다해 살아왔을 뿐인데 경제의 중심에서 비껴나니 아무도 나에 대해 관심을 가지지 않고, 나만 도태되는 것 같다. 없던 자존감마저 바닥

을 치는 나날이 계속된다. 나만 빼고 모두 행복한 것 같다. 이런 불안한 감정을 모두 물리칠 수는 없겠지만, 그 과정을 글로 쓰는 것이야말로 나를 되돌아보고 나를 되살리는 과정이다. 막 토해내는 것으로부터 시작해 좋은 글로 내 이야기를 마무리하는 과정이 지금 우리에겐 정말 필요한 시간이다.

글쓰기에 대한 두려움 중에는 '좋은 글을 써야 한다'는 강박과 '다른 사람이 내 글을 읽고 어떻게 생각할까' 하는 걱정도 있다. 하지만 우리는 글 하나로 세계를 바꾼다거나 역사를 개척한다거나 하는 위대한 작가가 아니다. 그저 나로부터 시작하는 글쓰기를 통해 한발 더디게 가는 과정을 배우는 것이다. 말은 뱉음으로써 사라지지만 글은 씀으로써 저장된다. 그러므로 글쓰기는 말보다 더욱 신중해야 한다. 처음부터 잘 쓰는 사람은 없다. 천재도 마찬가지다. 우리가 잘 아는 유명한 작가라고 모두 처음부터 잘 쓴 것은 아니다. 수많은 시행착오와 후회를 거쳐 다듬은 글로 발표되는 것이다. 작가처럼 거창한 담론이나 세밀한 관찰과 세계관을 읽고 그렇게 쓸 수 있을 거라는 생각을 할 수도 있지만, 써보면 알게 된다. 그것이 얼마나 어려운 일이라는 것을. 나의 이야기를 쓰는 것은 즐거운 상상력이 있어야 한다.

글은 자신의 생각이 들어가지 않으면 싱거운 글이 되고 아무도 읽지 않는 글이 된다. 처음 글을 쓰는 사람은 나 자신으로부터 출발하는 것이 좋다. 특히 내 인생의 가장 최고였던 순간부터 시

+++

작하면 글쓰기가 조금 쉬울 수 있다. 고치는 것은 나중의 일이다. 펜을 드는 것, 키보드에 손가락을 얹는 것부터 시작해보자.

'문학과 함께 한 달 살아보기' 프로젝트
_'마고의 이야기 공작소' 사례

＋

　　　'마고의 이야기 공작소(이하 마고방)' 팀은 2018년 한국문화예술교육진흥원의 생애전환 문화예술교육 지원 사업 프로그램인 '문학과 함께 한 달 살아보기'에 참여했다. 마고방은 익산시 여성의전화 소모임으로, 책을 읽고 글쓰기를 통해 스스로 치유를 경험했다. 단순한 글쓰기를 넘어 회원들의 글을 묶어 문집을 만들고 낭독회를 하는 등 적극적 글쓰기를 하고 있다.

> 꿈을 꾸었다
> 우리들의 이야기를 관중에게 보여주는 꿈
> 우리는 겁 없이 열정으로 꿈을 그리고 있었다
> 마음속 불덩이를 하나씩 안은 채 어떻게 끄집어내야 할지 몰라 방황했었다
> '문학과 한 달 살아보기' 프로그램은 꽉 닫아걸었던 빗장을 여는 데 충분했다

문틈 사이로 새벽녘 안개처럼 스멀스멀 불덩이가 올라왔다
마음속의 불덩이가 다 타서 한줌 재로 남아 우리의 자양분이 될 날이
오리라

<div align="right">– 송용희, 〈꿈〉</div>

마고방 송용희 님의 짧은 시 속에 많은 이야기가 담겨 있다. 불덩이 하나씩을 가지고 있는 중년 이후 여성에게 나 자신을 그대로 드러내는 일이란 참으로 어려웠을 것이다. 안개처럼 희미하고 두려웠을 것이다. 하지만 '문학과 함께 한 달 살아보기' 프로그램에 참여함으로써 스스로에게 자존감을 일깨우는 과정을 경험했다. 문학을 통해 나를 들여다보고 내 이야기가 쓸모없는 이야기가 아니라는 것을 스스로 깨달은 것이다. 그저 묵묵히 잘 살아온 나 자신에게 온 마음을 쏟고, 내 눈을 통해 내 마음을 바라보고, 내 손으로 글을 쓰는 행동을 통해 일상의 소중함을 함께 느끼는 것이다. 쓰기란 혼자 할 수도 있지만 함께할 수도 있다.

소소한 일상에서 그동안 발견하지 못했던 한순간을 찾아내 쓰면 된다. 글쓰기가 어렵다고 이야기하는 사람은 써보지도 않고 지레 겁먹는 경우가 많다. 쓰지 않았는데 읽을 수가 있겠는가. 글을 잘 못 쓰는 이유를 물어보면 '맞춤법을 잘 몰라서'라고 답하는 사람도 있다. 하지만 글쓰기에서 띄어쓰기를 포함한 맞춤법은 중요하지 않다. 맞춤법이 글쓰기의 핵심이 아니기 때문이다. 내가

글에 담으려고 하는 생각이 무엇인지와 그것을 얼마나 설득력 있게 풀어 나가느냐가 제일 중요하다. 글의 설득력은 내용에 있지, 형식에 있지 않다. 글쓴이의 진심과 열정, 그것을 담아낼 수 있는 전략에 있지, 포장에 있지 않다. 글을 쓸 때는 맞춤법과 띄어쓰기에 개의치 말고 쓰자. 고치는 것은 나중의 일이다. (다만 꼭 고쳐야 한다. 스포츠에도 경기 방식이 있듯이, 글쓰기에도 원칙이 존재한다. 아무리 감동적인 글을 써도 틀린 단어나 맞춤법, 문장이 나오면 읽기는 중단될 수밖에 없다.)

마고방 회원들은 지역의 한 공간에서 정기적으로 만나 책을 읽고 글을 쓴다. 혼자 읽고 쓰는 것이 아니라, 함께 읽고 쓴다. 글쓰기를 배우거나 익히는 것이 아니라, 서로의 이야기를 나누면서 함께 나아가고 있다. 자기 이야기를 쓴다는 것이 처음에는 부끄럽고 쓰기 싫었다. 하찮은 이야기인 것도 같고, 기억에서도 사라진 오래된 이야기를 쓴다는 것도 싫었다. 하지만 어느 순간 어릴 적 엄마와의 추억이 나오고, 친구와 먹었던 음식 이야기가 나오고, 아프고 슬픈 이야기가 나온다. 누가 그렇게 써보라고 한 것도 아닌데, 서서히 스며들듯 나를 자세히 들여다보는 시간이 많아지면서 나의 이야기를 쓰게 되는 것이다. 글쓰기를 통해 서로 공감하고 공동체의 역할에 대해서도 고민한다. 특별한 이야기가 아닌 평범하고 별것 없는 이야기에 우리는 감동하고 아파한다.

처음엔 내 주변에서 시작하면 된다. 세계를 걱정하는 것도 좋지만, 사실 주변을 살펴보면 모든 것이 세계와 연결되어 있다. 뜬

구름 잡듯이 거창한 말을 늘어놓는 것보다 진솔한 한마디가 마음을 움직일 수 있다. 가끔 아이들에게서 그런 말이 나오기도 한다. 아이들은 자신의 생각을 솔직히 이야기하기 때문이다. 그런데 나이가 들어감에 따라 외부의 학습 방법이나 내부의 검열자인 나로부터 차단을 당하기 때문에 쓰기 싫어하고 내보이기 싫어하는 것이다.

마고방은 한 달 동안 문학과 함께하는 삶을 통해 '쓸모없음'의 아름다움을 발견했다. 돈이 되지 않는 것은 다 쓸모없는 것으로 치부하는 세상에서 마고방 회원들은 책을 읽고 글을 써서 발표하고 문학이 내 삶에 얼마나 아름다운 동반자인지를 스스로 체험했다. 함께 이야기하고 함께 쓰고 함께 만들어가는 과정에서 내 이야기는 쓸모없는 게 아니라, 내 가장 소중한 자존감의 중심이라는 것을 느꼈다.

당신의 이야기를 들려주세요

✚

글을 쓴다는 것은 '타인에게 말 걸기'라고도 할 수 있다. 내 이야기로 시작하는 글쓰기로 다양한 삶의 이야기를 만들어가보자. 특히 첫 글쓰기는 즐거운 기억부터 시작하면 좋겠다. 슬픔이나 숨기고 싶은 비밀은 정도의 차이는 있을지언정 누구에

게나 있을 것이다. 또 어떤 이의 기억 속에는 분명 커다란 슬픔이 자리할 수도 있다. 그렇다고 처음 글 쓰는 사람이 슬픔과 비밀에 대해 무턱대고 털어놓으면, 글을 잘 썼든 그렇지 않든 감당할 수 없는 상황을 맞게 될 수 있다. 어쩌면 글쓰기를 중단하게 될 수도 있다. 그러니까 충분히 행복에 공감한 후 천천히 쓰자. 나를 돌아보는 글쓰기는 나를 드러내는 과정이다. 내 이야기로 시작하는 것이다. 다른 장르도 마찬가지지만 내 이야기가 가장 특별한 이야기이며 낯선 이야기이고 새로운 이야기다. 세계의 모든 이야기는 나로부터 시작한다. 내 이야기가 별것 아니라고 생각하지 말아야 한다. 누구도 내 이야기가 하찮다고 생각하지 않는다. 말로 하는 것은 편하고 두서가 없어도 되지만, 글이라면 조금 정교하게 다듬을 필요가 있다. 글을 쓴 후 반드시 읽고 수정하고 정리하는 과정을 거치는 것이 필요하다. 그래야 객관적 글쓰기가 된다. 내 이야기가 객관적이 될 때 내용은 더욱 풍성해지고 감동도 더해진다. 그리고 글쓰기가 쉽고 재미있게 다가온다. 그러니 가장 행복했던 순간부터 글쓰기를 시작하자.

내가 사랑하는 것이 무엇인지 생각해보자. 가족이 될 수도, 산이 될 수도, 동물이 될 수도, 친구가 될 수도 있다. 그리고 우리 동네가 될 수도 있다. 각자 살아오면서 많은 시간을 보내고 있는 동네에 대해 깊이 생각해본 적이 있는가? 네가 없으면 내가 없듯이 우리가 없으면 그들이 있을 수 없다. 우리는 서로 연결돼 있으며,

생물이든 무생물이든 어느 것 하나 연결되지 않은 것이 없다. 이 세상에 나 혼자만 산다면 아무 의미가 없을 것이다.

관계가 형성되는 과정이 언제나 우호적인 것은 아니다. 적대적 관계도 있다. 싫어하는 사람도 있을 수 있고, 말은 안 해도 속으로 욕하고 잘못되기를 바라는 사람도 있을 수 있다. 핵가족화가 빠르게 진행되면서 관계 형성이 제대로 이루어지지 못하는 경우도 있다. 어릴 적 학대받았던 사실을 숨기거나 부부 사이가 틀어졌는데도 쇼윈도 부부처럼 사는 사람도 있다. 주변 사람들에게 상처를 주는 줄도 모르게 진행되는 아픔도 있다. 마음의 상처가 없는 사람은 없다. 정도의 차이가 있을 뿐이다. '나를 슬프게 하는 것'은 멀리 있지 않다. 부모와 자녀, 교사와 학생, 선배와 후배는 물론 친구나 연인 사이에서도 발생한다. 이렇게 우리 마음은 여러 갈래이며 글쓰기를 시작하면서부터 맞닥뜨려야 할 고민이다. 하지만 글쓰기를 시작한다면 내 마음의 이야기를 끄집어내는 과정이 필요하다. 행복한 글쓰기가 되려면 즐거운 기억으로부터 시작하는 것이다.

우리는 각자 어떤 생각을 하며 살아갈까? 하나의 문제를 풀어가는 과정은 관심에서 시작한다. 어떤 장면이든 자세히 들여다보면 생각할 거리가 나온다. 남과 똑같이 생각해서 남과 비슷한 글을 쓴다면 그 글은 아무도 읽지 않는다. 늘 다니던 길, 늘 보던 사람, 늘 듣던 소리가 어느 날 다르게 보이고 들린다면 거기서부터

시작하면 된다. 왜 아픔이 없겠는가. 쓸쓸함도 있고 괴로움도 있을 것이다. 이 모든 것이 삶의 과정이다. 글을 쓸 때는 기쁜 것, 좋은 것, 긍정적인 것만을 쓰지 않는다. 그런 것은 우리 삶이 아니다. 모든 감정의 이야기들이 한곳에 들어 있는 것이 바로 삶이다. 그렇게 함께 살아가는 관계인 것이다.

신중년으로 들어선 우리에게 글쓰기는 하나의 출구와도 같다. 나를 되돌아보고 나를 기억하는 과정이다. 내가 살아온 삶에 의미를 부여하고 힘찬 격려를 해줘야 이후의 삶도 함께 갈 수 있지 않을까. 거창한 이야기가 아닌 나를 둘러싼 그 모든 것과의 이야기가 바로 나를 특별하게 기억할 상상력이 된다. '내 이야기부터 시작해볼까?' 이것이 가장 강력하고 낯선 이야기이며, 나를 되돌아보고 다음을 걸어갈 수 있는 힘이 될 것이다.

07

또 하나의 언어,
사진으로 쓰는
전환 이야기

현 혜 연

사진기획자, 중부대학교 문화콘텐츠학부 교수

다시, '나이 듦'이란 무엇인가

_ 해석의 언어에 관하여

✚

　　　사람에게는 자신의 이야기를 담고 표현할 자신만의 언어가 필요하다. 다른 누군가가 규정한 시선과 언어가 아닌, 나의 삶과 나의 해석을 말해줄 내가 선택한 나의 언어 말이다. 나의 언어로 나의 이야기를 기술할 수 있다는 것은 나의 삶에 대한 자기 해석을 할 수 있다는 것이며, 나아가 자기 결정권을 가질 수 있다는 뜻이다.

　나이가 들수록 '나의 언어'를 갖는 것의 중요함을 더더욱 느끼게 된다. 어떤 언어든 사회적이지만, 그 사회적 규정이 주는 한계가 있고, 그 한계가 나의 삶에 제한을 주기 때문이다. 특히 생애 전환 앞에 선 우리에겐 나의 언어를 갖는 것이 바로 전환의 시작

일 수 있기에 더욱 중요하다.

인생의 전환기는 오랜 시간 몸으로 체득해온 삶의 방식을 전격적으로 해체하고 새로운 삶의 단계와 방법으로 나아가는 시기다. 신중년의 전환기는 학습과 노동이라는 사회적 요구에 맞춰 살아왔던 자신의 삶을 총체적으로 되짚어 마주하고, 다른 방법으로 살아가기 위해 자신의 요구를 능동적으로 탐색, 실천해야 하는 전환의 시기다. 전환이라는 말 자체가 그렇듯, 이제까지와는 다른 생각과 태도와 방법을 생각해봐야 하는 혹은 생각해볼 수 있는 때라는 것이다.

이 전환에서 가장 중요한 시작은 '나이 듦을 어떻게 정의할 것인가'다. 나에게 항상 위로가 되는 말이자 생명 존재를 환기하는 말이 있는데, '인간은 시간의 일부'라는 것이다. 누구나 늙고 누구나 죽는다는 진리는 누군가를 잃은 슬픔에는 치료제가 되기도 하고 내 삶의 고난에는 격려가 되기도 한다. 그런데 그 유일한 진리에도 불구하고 우리 사회는 나이 듦에 대한 공포와 불안을 자꾸 조장한다. '나이 듦은 자본주의적 효용가치를 다한 것'이라는 인식의 팽배는 경제성장에만 올인 해온 우리 사회가 그동안 계속해서 나이 듦의 존재가치를 부정해온 탓일 것이다. 이런 사회에서 '나이 듦의 지혜' 같은 말은 알량하고 낯설게 느껴지기만 한다. 이러한 사회적 규범 안에서 나이 듦은 끝없이 불안과 우울함에 머물 수밖에 없다. 전환은 다시 생각하고 다시 규정해볼 때 일어난

+++

다. 그러므로 전환에 대한 요구 앞에서 이 나이 듦을 무엇으로 해석할 것인지는 불안을 조장하는 사회에서 그 불안을 이기고 전환으로 나아가는 첫 시작일 수 있다.

물론 나의 언어와 삶의 태도로 나이 듦을 재정의하는 것은 녹록지 않은 일이다. 나이와 사회적 상황에 따라 주어지는 전격적인 전환을 직면하는 것만으로도 녹록지 않은데, 50년 이상 학습하며 살아온 것들을 어디서부터 어떻게 재정의할 수 있을 것인가? 이때 필요한 것이 바로 나의 언어다. 나의 해석에 의해 새로운 의미와 정의의 옷을 입고 생각의 전환을 가져올 언어가 필요한 것이다.

대안적 언어,
사진의 힘

✚

이렇게 길게 서론을 늘어놓은 것은 사진이 그런 또 하나의 언어이자, 새로운 정의와 해석을 가능하게 해줄 언어 중의 하나라는 점을 이야기하고 싶어서다. 사진은 언어다. 나의 시선으로 보고, 나의 이야기를 담고, 누군가와 대화하는 언어다. 오늘날 대부분의 미디어가 사진을 주 언어로 소통한다는 것은 더 말할 필요도 없다. 이제 누구나 사진을 쓰는 시대다. 나는 이 글에서 그

런 언어 중의 하나인 사진에 대해 이야기해보려고 한다. 하지만 이 글의 목적은 사진에 대해서만 이야기하고자 하는 것이 아니다. 숱한 전환의 과정과 그 과정을 돕는 여러 방법 중 하나에 대해 이야기하려는 것이다. 사진은 바라봄의 과정에서 직면과 성찰과 다른 선택을 일으키는 대견한 한 도구일 뿐이다.

내 오랜 경험에 따르면 사람들은 저마다 잘 쓰는 언어가 있다. 어떤 사람은 음성 언어를 잘 쓰고, 어떤 사람은 문자 언어를 잘 쓰며, 어떤 사람은 이미지 언어를, 어떤 사람은 신체 언어를 잘 쓴다. 나는 조용하고 말수가 적은 아이와 어른이 개성 있는 이미지 언어를 쓰는 경우를 많이 보아왔다. 사진을 쓴다는 것은 사용 가능한 언어의 목록이 늘어난다는 것이기도 하다. 여러 학자들은 한 개인이 자기 삶을 돌아보고 정의하고 고통을 치유하는 방법의 하나로 글쓰기를 강조한다. 하지만 역사적으로 볼 때 사회 규범상 어떤 사람에게는 글쓰기가 자신의 이야기를 할 수 없도록 만드는 장치였기도 했다. 그런 점에서 볼 때 사진은 누군가에게는 사회적 규범을 깨뜨리는 대안적 언어가 될 수 있다.

사진은 상대적으로 사회적 약속보다는 직관이나 경험에 의한 소통을 한다. 또 한 장의 사진에는 사회적, 문화적, 개인적 의미가 켜켜이 중첩되어 담긴다. 그 때문에 사진의 의미를 정확히 주고받는 것은 불가능하며, 이 강하게 결착되지 않는 특징이야말로 기존의 의미를 전복할 수 있는 가능성으로 작용하기도 한다. 이

런 점에서 볼 때 전환이라는 과업 앞에 선 우리에게 사진은 의미를 자기 나름의 언어로 재정의하고, 해석을 전환하고, 자신을 표현하는 나의 언어가 될 수 있는 것이다.

사진 작업은 누구에게나 쉽고 공평하다. 어린아이부터 노인까지 누구든 사진을 사용할 수 있다. 게다가 누가 쓰든 그 사람의 시선을 보여줄 뿐 잘했다, 못했다 차별하지 않는다. 물론 사진을 평가하는 구태의연한 사회적 규준이 존재하기는 한다. 구도와 노출, 대상 등에 대한 많은 규정들은 잘 찍은 사진과 그렇지 못한 사진을 나누곤 한다. 하지만 구도와 노출에 대해 배우는 것은 정해진 규칙이나 평가의 기준을 따르기 위해서가 아니라, 담고 싶은 사진의 의미를 좀 더 선명하게 만들기 위한 방법을 찾기 위해서다. 따라서 사진을 볼 때는 잘 찍었거나 잘 찍지 못했다는 평가가 아닌, 이 사진가는 무엇을 보았고, 어떤 의미를 담고 싶어 했는지를 해석하는 행위가 중요하다. 사진을 찍은 이의 마음을 적극적으로 읽고 느껴보고자 하는 과정 가운데 의미가 드러나고, 소통이 일어나고, 관계가 만들어진다. 그런 면에서 사진은 찍고 바라보는 사람들 사이에 수평적 관계를 맺게 해주는 언어라고도 할 수 있다.

낸 골딘이라는 미국의 사진가가 있다. 그녀는 12세에 언니의 자살을 목격하였고 15세에 집을 떠나 뒷골목의 삶을 기록했다. 그녀의 친구들은 게이와 여장 남자, 마약중독자와 알코올의존자

현혜연, 〈귀환〉
폐쇄된 갯벌에서 촬영한 일련의 작업 중 한 장이다. 사진가는 그 황량하지만 드넓게 트
인 공간에서 느낀 복합적인 감정에 대해 이야기를 나누고자 흑백의 사진과 낮은 앵글
을 사용했다. 이 사진은 비일상의 장소에 덩그러니 놓인 사물을 통해 마음을 반추하게
도 하고, 바다에 버려진 세탁기를 통해 인간과 지구의 관계를 생각하게도 할 수 있다.
이미지 의미의 소통은 공감을 통해 시작된다.

였다. 낸 골딘은 그런 가운데서 언제 사라질지 모르는 자신과 친구들의 삶을 기록해야 한다는 절박함으로 사진을 찍었다.

아주 사적인 시간과 공간을 담고 있는 그녀의 사진은 특별한 기교나 장비 없이 만들어진다. 날짜가 박히는 자동카메라와 인물을 향해 펑! 하고 터지는 불친절한 플래시 불빛, 정돈되지 않은 프레임은 투박하기 그지없다. 다른 사람에게 보여주기 힘들 만큼 아주 사적이고 치부에 가까운 사진도 서슴없이 기록하는 낸 골딘은 자신의 경험을 그대로 붙들어두고 기억에 노스텔지어가 섞이는 것을 방지하기 위해 사진을 찍는다고 말한다. 어느 날 2년간 동거한 남자친구에게 헤어지자고 말했다가 실명 위기에 이를 정도로 맞고 난 후 그 얼굴을 클로즈업해 사진을 찍어두었다. 이 사진은 처참하지만 날것 그대로의 '그날'을 박제한다. 낸은 다시는 그때로 돌아가지 않으리라 다짐하기 위해 셀프포트리트(자화상)를 찍었다고 말한다. '고통 없는 인간은 존재하지 않으며, 세계의 진실은 고통 속에 있고, 고통을 외면하고는 진실을 마주할 수 없다'는 프랑스의 사상가 시몬 베유의 역설처럼 낸 골딘은 사진을 통해 고통과 직면함으로써 진실과 마주한다.

이제 60대 중반을 지나고 있는 낸 골딘은 여전히 쉬지 않고 사적 다큐멘터리로서의 자기 사진을 찍는다. 그녀의 사진에 잘 찍은 사진의 법칙 따윈 적용되지 않는다. 사진을 찍기 전 사진학교에 다닌 것도 아니다. 그녀에게 사진은 삶의 여정을 함께하면서

기록하고 기억하며, 상처를 극복하고 삶의 의지와 힘을 부여하는 존재다. 그리고 그녀의 사진을 오래 보아온 관람자인 나 역시 그녀의 삶에 공감하고 안도한다.

'바라봄'이라는
특별한 경험
✚

자신을 촬영하는 셀프포트리트는 우리가 스스로를 바라보고 재발견할 시간을 부여해준다는 점에서 참으로 중요하다. 낸 골딘뿐 아니라 사진의 역사 이래로 거의 모든 사진가가 자화상을 남겼다. 자신을 카메라의 시선에 맡기고 결과물로 나온 사진 속의 자신을 바라보는 일련의 행위는 매우 뜻 깊은 경험을 선사한다.

특히 나는 장노출로 찍은 자화상 사진을 좋아한다. 누구나 한 번쯤 찍어보았으면 하는 마음에 아이와도, 어른과도 10분 내외의 장노출로 사진을 찍거나 찍히는 시간을 갖곤 한다. 카메라 앞에 있는 동안 미디어가 가진 '시선의 힘'을 느껴보면 좋겠다는 이유도 있지만, 그것보다는 요즘처럼 끊임없이 시선을 빼앗는 이미지와 미디어로 가득 찬 바쁘게 돌아가는 세상에서 '일시 멈춤'의 경험을 주고 싶어서다. 10분간의 장노출이란 10분 동안 카메라 앞

에서 움직이지 않고 사진을 찍거나 찍히는 것을 의미한다. 10분을 움직이지 않고 있다 보면 처음에는 별별 생각이 다 떠오르다가 어느 순간 마음이 고요해진다. 아이들은 학교에서 10분간 쉬는 시간은 너무도 짧은데 원래 이렇게 긴 것이었느냐며 시간을 다시 발견하기도 한다. 나에게도 자화상의 경험은 청춘의 혼돈에서 시선을 돌려 나 자신을 직면하는 치유의 과정으로 남아 있다.

한번은 만성 질환으로 아픈 아이를 돌보느라 자신을 돌볼 여유가 없었던 부모들과 장노출로 자화상을 촬영하는 시간을 가졌다. 중년의 부모는 조용한 공간에서 카메라를 바라보는 15분 동안 오래전 기억을 떠올리기도 하고 자신이 어떻게 보일까 생각하다가, 다른 사람의 시선을 통해 자신을 보려고 하는 스스로를 깨닫기도 했다. 또 사진 속 자신의 얼굴에서 바쁘게 지내느라 잊고 지낸 슬픔과 외로움을 발견하고 자신의 마음을 더 알아줘야겠다고 다짐하기도 했다. 장노출로 사진을 찍으면 이른바 '셀카'와는 완전히 다른 경험을 할 수 있다. 예뻐 '보이게' 찍힌 것이 아니라, 한 장의 사진에 고스란히 쌓인 시간이, 그 시간을 살아낸 자신이 보이는 것이다.

사진을 통한 바라봄이 삶의 특별한 경험이자 전환의 계기가 되는 것은 비단 자화상만이 아니다. 사진은 사람-카메라-대상으로 연결되는 관계 속에서 만들어진다. 카메라를 통해 대상을 들여다보는 그 시간에 사진가는 온전히 대상과 자신의 시선에 집

중하게 되고, 카메라의 네모난 창으로 프레임을 구획하여 대상이 존재하는 시간과 공간을 만들어낸다. 이것을 프레이밍framing이라고 하는데, 현실의 특정 부분을 특정 방식으로 프레이밍 하는 과정에 자신의 생각과 관점이 사진에 담기게 된다. 즉 관찰자의 시선은 카메라 렌즈를 매개로 대상에게 닿게 된다. 그런데 이때 의미는 사진가에 의해서만 만들어지는 것이 아니다. 그 대상을 바라보고 바라봄을 통해 대화를 이어가면서 관찰자는 새로운 의미를 발견하고 깨닫게 된다. 사진가와 대상이 일방적 관계가 아닌 대화하는 관계가 되는 것이다.

내가 좋아하는 사진 중에 최경애 사진가의 〈동물원〉이 있다. 동물원을 오래 바라보며 작업한 깊이 있고 섬세한 작품이다. 디자인을 전공한 작가는 사람 간의 관계에 대해 회의를 느끼며 동물원에서 사진 작업을 하고 있었다고 한다. 비가 많이 오던 어느날 아무도 없는 동물원에서 혼자 사진을 찍다가, 작은 당나귀 두 마리가 내리는 비를 꼼짝 않고 서서 맞고 있는 장면과 맞닥뜨렸다. 우리 안으로 피하지도 않고, 그늘막이 있음에도 그대로 서서 비를 맞아내는 당나귀들이 바로 작가 자신처럼 느껴졌다. 그 장면이 그녀의 마음에 커다란 동요를 일으킨 그날 이후 전국의 동물원을 다니며 사진을 찍었다.

사람이 없는 동물원과 차가운 쇠 칸막이, 표정 없는 동물의 사진을 찍고 찍던 어느 날 그녀는 보았다. "늘 찍던 코끼리를 또 찍

+++

고 있었는데 코끼리가 씩~ 웃더라니까요, 정말! 코끼리의 입꼬리가 싹 올라가게 웃는 걸 보는데 갑자기 마음이 편안해지면서 모든 갈등과 혼란이 씻겨 나가는 것 같더라고요. 그전에는 갇혀 있음만 보였는데, 그 순간 삶이 보이더라고요." 그 코끼리가 정말 그녀를 향해 웃은 것인지, 그녀의 시선이 웃음이라고 인식한 것인지는 알 수 없다. 하지만 분명한 것은 동물원의 동물을 오랫동안 사진으로 담으며 동물에게서 위로를 받고 삶을 바라보는 새로운 시선과 방법을 터득했다는 사실이다.

그 새로운 국면은 그녀의 사진에 그대로 담겨 있다. 슬픔이 담겨 있던 동물원 사진은 코끼리의 미소 이후, 슬프지만 존재로서 보려는 따뜻한 시선이 담기게 됐다. 그리고 10년을 넘게 동물원에 가면서 삶도 바뀌었다. 쉰 살이 넘어 새로운 사업에 도전하여 멋지게 꾸려 나가고 있고, 나이와 상관없이 언제나 당당하고 즐겁다. 오랜 관찰과 성찰의 과정은 작가에게 전환의 삶을 이끌었고, 당당함과 유쾌함을 선물했다.

〈동물원〉 사진에서 보듯 긴 호흡으로 사진을 찍는 것은 매우 특별한 일이다. 사진가는 한 대상을 완전히 이해하고 대화하기 위해 긴 호흡으로 사진을 찍는다. 그 긴 호흡과 시간을 통해 자신이 가진 생각의 틀을 발견하기도 하고, 스스로 오류를 발견하기도 하며, 그 오류를 버릴 용기를 획득하기도 한다. 나는 사진의 진짜 매력은 바로 여기, 무엇엔가 깊이 천착하는 것에 있다고 생각

최경애, 〈동물원〉

한다. 한 번쯤 좋아하거나 마음이 꽂히는 대상이 있다면 그것이
사물이든, 생명이든, 공간이든, 시간이든 오래 바라보라.

사진을 찍으며 누군가는 상처를 극복하기도 한다. 누군가의 갑
작스러운 부재로 인한 고통 속에서 자신의 눈물을 사진으로 표현
했던 한 사진가는 사진을 찍고 예술로 승화하면서 상처를 극복할
수 있었다고 말한다. 고통의 지표였던 눈물은 사진 작업에 집중
하면서 예술 행위로 전환됐고, 그 과정에서 감정을 표출하는 것
에 대해 안도감과 정화를 느낄 수 있었다. 또한 고통에서 한걸음

떨어져 바라보면서 환기될 수 있었다. 그런데 이 사진가에게 극복의 동인은 사진 자체에만 있는 것이 아니었다. 사진을 찍고 함께하는 사람들의 공감을 통해 자신의 경험에 대해 재의미화를 할 수 있었다. 즉 타인의 공감과 소통, 격려와 지지가 숨통을 트이게 해주었고, 연대의 가능성을 경험하면서 슬픔의 무게를 덜어낼 수 있었던 것이다. 이렇듯 사진이라는 언어에는 삶을 바라보고 말하고 의미화하면서 새로운 성찰과 전환을 얻을 수 있는 힘이 담겨 있다. 또한 사진을 찍는다는 것은 예술이라는 행위와 관계망의 특별한 힘 안으로 들어간다는 것이다.

타인의 삶에 경탄하다
_'사진과 함께 한 달 살아보기' 프로젝트

✚

　　　나는 오랫동안 사진 가르치는 일을 하면서 사진을 통해 삶의 변화를 만들어내고 생의 기운, 곧 생동감을 얻는 사람을 많이 보아왔다. 앞서 말한 사람들뿐만 아니라, 자기의 말을 얻은 꼬마 소녀도 있었고, 꿈을 찾은 청년도 있었고, 삶과 화해한 어른도 있었다. 사진 작업을 하는 나는 사람들의 그런 모습을 보면서 공감하고 감동하는 것이 참 행복했던 것 같다.

　2018년 '사진 작업이 가진 전환의 힘이 신중년 세대에게 어떤

역할을 할 수 있을까'를 본격적으로 고민해볼 수 있는 좋은 기회가 생겼다. 한국문화예술교육진흥원의 '생애전환 문화예술교육 지원 사업'의 일환으로 진행한 사진 장르 문화예술교육 프로그램 개발·연구에 참여하게 된 것이다. '품격 있는 고난으로 한 달 살아보기'라는 주제로 사진 프로그램을 개발하는 것이었는데, 왜 신중년에게 품격 있는 고난과의 마주하기가 필요한가를 해석하고, 타인과 세상을 바라보는 새로운 안목을 경험하도록 하는 것이었다.

프로그램은 다큐멘터리 사진의 어법과 방법에서 가져왔다. 먼저 세상을 밀도 있게 관찰하고 해석해서 담아낸 다큐멘터리 사진가들의 작품을 감상하고 그들의 관점을 이해해본다. 그리고 직접 다양한 시각으로 사물과 세상을 보고, 사진 찍으며, 사진 속에 반영된 나의 관점을 발견하고, 함께하는 사람들과 다양한 각도의 관점에 대해 이야기를 나누면서 자신의 관점을 확장해보는 것이다. 즉 나눔과 바라봄의 기준을 재설정하여 새로운 삶의 단계와 사회적 관계 만들기를 고민하고 실천할 것을 지향했다.

그리고 다음 해인 2019년 한국문화예술교육진흥원이 주관하는 '사진과 함께 한 달 살아보기' 프로그램에 지원한 신중년 팀들에게 사진 프로그램을 소개했고, 익산의 '마고의 이야기 공작소' 언니들과 약 두 달간 사진 프로그램을 진행했다. 제주의 탄생 설화 속 생명을 창조하는 마고여신에서 따온 이름 '마고의 이야기 공작소'는 2016년부터 익산시 여성의전화에서 나를 성장시키는

치유적 글쓰기를 목표로 모임을 계속해온 팀이었다. 2018년 '문학과 함께 한 달 살아보기'에 참여했고, 결과 발표회에서 본 송용희 팀장님의 기운찬 목소리에 매료되어 한 번쯤 프로그램을 같이 해보고 싶다고 생각했던 팀이다. 그런 마음이 통했는지 두 달간의 사진 프로그램을 같이 해볼 수 있는 기회가 마련됐다.

글을 쓰는 마고의 언니들은 그저 사진 '똥손' 탈출을 목표로 사진 프로그램을 지원한 분도 있었고, 평소 사진 동호인 모임을 통해 사진을 많이 찍어본 분도 있었다. 이야기를 담은 사진이 궁금했던 분도 있었고, 아름다운 것을 볼 때마다 사진으로 남기고 싶어 참여한 분도 있었다. 함께 만나 뭔가를 모색한다는 기대감과 내가 무엇을 할 수 있을까에 대한 약간의 걱정을 안고 매주 익산으로 향했다.

우리는 먼저 사진에 대한 최초의 기억을 나누는 것에서 프로젝트를 시작했다. 기억 속에 떠오르는 첫 사진에 대한 기억은 다양했다. 아주 어린 시절 찍은 사진도 있었고, 성장한 뒤 인생의 중요한 사건을 담은 사진도 있었다. 어떤 기억은 재밌고, 어떤 기억은 슬펐다. 첫 사진에 대한 기억을 이야기하다 보니 기록하고 기억하며 환기하는, 사진이 우리에게 주는 의미와 역할을 깊이 있게 다시 발견할 수 있었다. 또 스마트폰 속에서 지금 내게 가장 의미 있는 사진을 골라내 글을 쓰고 소개하는 시간에는 나에게 중요한 것이 무엇인지 선명하게 드러나기도 했다.

무슨 사진을 어떻게 찍을까 고민하면서 우리는 다양한 사진가의 사진을 함께 보았다. 다양한 주제로, 여러 가지 방식으로 찍은 사진을 보며, 사진이 어떻게 삶과 세상을 담는지 가늠해보았다. 열 명의 서로 다른 작가가 꽃을 소재로 촬영한 사진을 보며, 같은 소재라도 얼마나 해석이 다를 수 있는지 확인했다. 또 아이의 성장, 세상이 바라보는 아줌마와 아저씨, 90대의 노모, 바다를 삶터로 사는 바다사나이와 해녀, 분단된 한국에만 있는 불안한 풍경 등 다양한 다큐멘터리 사진가의 작품을 감상했다. 특히 고춧가루로 산을 만들어 풍경을 찍고, 갖가지 밥을 지어 클로즈업하여 꽃처럼 찍고, 여러 집의 냉장고 속 풍경을 담은 방명주 작가의 사진은 주부인 마고 언니들의 공감을 자아냈다. 그동안 생각해보지 못한 것도 사진의 소재가 될 수 있으며, 삶의 모든 것이 예술의 주제가 될 수 있음을 깨닫는 순간이었다.

모이지 않는 날엔 각자 사진을 찍었다. 카메라로도 찍고 스마트폰으로도 찍었다. 자화상을 찍었고, 동네를 찍었으며, 여행을 떠나 찍기도 했다. 언니들은 사진을 찍으면서 무엇보다 다르게 볼 수 있고, 다르게 보인다는 발견이 의미 있게 다가왔다고 회상한다. "한 사물을 위에서도 보고 아래서도 보고 옆에서도 보며 찍을 때마다 다르게 보이는 것을 경험하면서 '이렇게도 볼 수 있는 거였구나, 내가 살아갈 때도 이렇게 여러 각도에서 바라봐야겠다'고 다짐해보았어요."

마고의 언니들이 찍은 사진들
사진 위부터
손인숙, 〈자세히 보기〉
진선주, 〈나를 찾아서〉
송용희, 〈회한〉

특히 자신의 얼굴이 담긴 사진은 새로운 발견과 수용, 전환을 경험하게 해주었다. 새벽 산책길에서 평소와 다른 파격적인 방법으로 자화상을 찍으며 신명 나는 자유를 느끼기도 했고, 낯선 표정으로 찍힌 생경한 자신의 모습에 놀라기도 했다. 함께 떠난 여행에서 자기도 모르게 찍힌 사진 속의 모습이 유난히 지쳐 보였다는 팀장 언니는 사진을 보는 순간 표현하기 힘든 감정을 느꼈다고 술회한다. "쓸쓸함과 힘들었던 시간이 오롯이 얼굴에 담긴 사진을 보며, 한 장의 사진이 표면이 아닌 인생 전부를 찍는다는 사실에 놀랐다. 그 사진을 보는 순간 마음이 사르르 아팠는데, 이것이 진짜 내 얼굴일 것이라고 생각하니 어떤 의미로 인생 샷일 수 있겠다는 생각이 들었다." 사진에서 발견한 나의 의외의 모습에 놀라고 다음 순간 나로 받아들이며 잘 찍은 인생 샷을 위해 삶을 계획하는 모습은 사진이 주는 전환의 작은 계기였다.

삶이야말로 가장
훌륭한 콘텐츠

✚

그런데 발견과 깨달음의 계기와 성찰의 힘은 사진이라서, 예술이라서, 혹은 개인적 사유에 의해 일어나는 것이 아니었다. 내가 본 전환은 오히려 함께라서, 함께한 사람들의 공감과 삶

의 나눔을 통해 일어났다. 마고의 이야기 공작소 언니들의 여행은 그런 전환의 순간을 보여주는 시간이었다. 언니들은 함께 떠나 사진을 찍고 시간을 보내고 서로의 이야기를 들으며 자신의 삶을 확인했다. 격 없이 이뤄지는 소통과 공감, 삶의 나눔, 그 관계 속에서 전환은 일어났다. 시간이 쌓인 관계에서 존재에 대한 이해와 서로의 삶에 대한 존중을 바탕으로 한 것이었다. 그러는 사이 삶을 바라보는 시선의 전환이 일어나는 값진 순간도 경험했다. 어떤 시간을 빠져나와 이젠 별다를 바 없이 늙어가는 일만 남았다고 생각했지만, 터널을 나오며 생각지 못한 새로운 희망이 있을 수 있다는 생각을 한다. 진심 어린 관계 속에서 마음이 열리고 나와 삶과 사람들을 새롭게 받아들일 수 있겠다는 정은미 님의 생각은 시와 사진으로 표현됐다.

터널

– 정은미

지독한 어둠에서 빠져나왔더니 죽음이 기다리고 있었다
이젠 죽음을 향해 걸어가면 되는구나!
그렇게 생각하자 머리숱도 금세 하얘졌다
그런, 어느 날
터널 밖이 눈부신 게 보이더라!

정은미, 〈터널〉

　사실 프로그램이 '한 달 살아보기'이기 때문에 원래의 계획처
럼 한 가지 주제로 오래 사진을 찍기에는 기간이 너무 짧았다. 그
리고 마고의 언니들은 글을 쓰는 팀이었다. 우리는 사진에서 자
유로워지기로 했다. 목적은 사진이 아니라 삶에 대해 생각해보고
전환의 국면을 발견하는 것이니까. 글을 쓰고 촬영해둔 사진 중

그에 맞는 사진을 골라 사진 문집을 만들어보기로 했다. 사진과 시가 담긴 책을 출간한다는 설렘으로 꼼꼼하게 글과 사진을 다듬었다. 자신이 쓴 글을 읽고, 사진을 함께 보았다. 그런데 가만히 듣다 보니 글을 낭독하는 음성이 너무너무 멋졌다. 삶의 울림과 힘을 담은 목소리가 마음 깊이 와 닿았다. '와, 이 목소리는 꼭 기록해야겠다!' 하고 생각했다.

스마트폰으로 각자의 시를 녹음하고 사진을 배경으로 깔아 영상으로 만들어 유튜브에 올렸다. 그리고 QR코드로 생성하여 책에 인쇄했다. 특히 노래를 잘하는 조미영 언니의 명품 목소리는 꼭 노래로 실어야겠다는 의견에 따라 맨 뒷장엔 무반주의 힘 있는 노래가 실렸다. 시나 사진처럼 목소리도 너무나 멋진 콘텐츠가 됐다. 글을 쓰고 사진을 찍어 작품집을 만드는 시간은 회복하는 과정이기도 했다. 큰 사고로 인해 움츠러들었던 삶이었지만 결국 잘 극복해내며 후회 없이 살아온 인생이기에 "뭘 해도 멋진 것이다!"라고 선언하는 언니의 깨달음은 멋진 경험을 만들고 있었다.

내가 고향이다
- 최강순

올 해부터 내가 고향이다.

친정 부모님
시부모님
모두 하늘나라 계시니
내가 고향이다.

내가 고향된 것은
세월에 물드는 것이다.

추석을 준비하며
시장에서 송편도 사고
과일도 샀다.

밤에 침대에 누워
베란다 밖으로
밝은 달을 바라본다.
달 속에 내 고향이 있다.

언니들이 써내려간 시와 사진, 음성 기록에는 언니들의 삶이 있다. 나는 그 과정을 보며 삶이야말로 가장 훌륭한 콘텐츠라는 것을 깊이 느낄 수 있었다. 그리고 예술은 나의 이야기, 나의 삶임을. 〈내가 고향이다〉라는 최강순 님의 시는 부모님이 모두 돌

최강순, 〈내가 고향이다〉

아가시는, 생각만으로도 싫고 겁나는 상황을 내가 고향이 됐다고
표현했다. 이 시를 읽으며 나는 마음속으로 찬찬히 '아, 그렇게 삶
의 가혹함과 화해하면 되겠구나' 하는 생각의 전환을 할 수 있었
다. 이렇게 누군가의 발견과 깨달음은 곁으로 번져 나가며 따뜻
한 가치를 만들어간다는 것도 알 수 있었다. 마고의 이야기 공작
소 언니들은 여전히 글을 쓰고 등단도 하고 지역의 일에도 앞장
선다. 나에게 마고 언니들의 삶이 만든 콘텐츠는 때론 선배로, 때
론 엄마로 위로와 격려가 되어주었다.

창의적 협력의 열린 과정이 이끄는
생의 전환

✚

인류학자인 아구스틴 푸엔테스는 그의 저서《크리에이티브: 돌에서 칼날을 떠올린 순간》[*]에서 인류 진화는 창의적 협력을 통해 가능했으며, 창의성은 인간의 진화와 현재 인류의 존재 방식을 말해주는 뿌리라고 설명한다. 그는 무수한 개인들의 창의적으로 생각하는 능력이 인간이 하나의 종으로 성공할 수 있었던 요인이며, 모든 창의적 행동이 처음 형성되는 조건은 협력임을 인류 진화의 역사적 과정을 통해 증명한다. 다시 말해 창의력과 협력을 결합한 덕분에 인간 종으로 구별될 수 있었으며, 그 때문에 창의성은 사회적 창의력, 목적의식적 협력임을 강조한다. 그중에서도 예술은 인류가 창의력을 경험하도록 꾸준히 이바지했고, 지금도 그렇다. 예술은 삶을 치열하게 해석하는 행동으로, 인류의 진화사에서 특별한 역할을 수행하고 있다.

많은 사회적 위기 속에서도 문화예술을 통해 사회적 창의성을 발현하는 작업은 새로운 삶을 설계하려는 신중년에게 매우 의미 있는 일이다. 신중년이 생애 전환을 혼자만의 문제로 짊어지

———— [*] 아구스틴 푸엔테스 지음, 박혜원 옮김,《크리에이티브: 돌에서 칼날을 떠올린 순간》, 추수밭, 2018.

는 것이 아니라, 예술을 통해 사람들을 만나 사회적 창의성을 발휘함으로써 서로의 삶을 확인하고, 그 과정에서 공통의 삶의 기반을 찾고, 고난을 넘어 상상과 지혜의 생애 전환을 이룰 수 있을 것이기 때문이다.[*] 특히 사진 작업은 지금까지와는 다른 방식으로 세상을 보면서 인식을 전환할 수 있도록 계기를 부여해준다. 또한 자신의 시선에 집중하는 시간을 통해 성찰의 시간을 선물하기도 한다. 그런 면에서 사진은 개인적 과정이지만, 함께 작업을 하고, 보고, 해석을 논하는 가운데 새로운 의미를 이끌어낸다는 점에서 창의적 협력의 과정이다. 사진은 혼자서도 언제든 창의적 작업을 할 수 있는 언어지만, 또 함께 세상의 이야기를 나누고 만들어갈 수 있다는 점에서 관계의 언어이기도 하다. 한 번쯤 카메라를 들고 나와 세상의 모습에 경탄해보기를, 삶의 기술로 활용해보기를 권하고 싶다.

―――― [*] 현혜연, 〈신중년 품격 있는 고난으로 한 달 살아보기: 사진과 함께 한 달 살아보기〉, 한국문화예술교육진흥원, 2018.

언택트 시대의 콘택트, 여행자 플랫폼 만들기

고재열

여행감독, 여행자플랫폼/트래블러스랩 대표

사표를 내니 모든 것이
선명해졌다

✚

　《시사IN》에 사표를 냈다. 기자 업을 20년 만에 졸업했다. 애초 3월에 내려고 했는데 회사에서 말렸다. 코로나가 한창인데, 일단 스타트업 모형으로 진행해보라고 붙들었다. 못 이기는 척 붙들렸다. 코로나를 무시할 정도의 자존감은 없었으니까.

　6개월이 지났는데 코로나는 그대로였다. 아니, 더 나빠졌다. 재확산으로 세상은 다시 셧다운이 됐다. 아무도 여행을 얘기하지 않았다. 《시사IN》 이름으로 할 수 있는 일이 아니라는 결론을 얻었다. 해외여행이 불가능한 상황이니 안정적인 비즈니스 모형이 안 나왔고, 무엇보다 예상 못한 변수들이 계속 나타났다. 해외여행을 못 가면 프리미엄 국내여행으로라도 비즈니스 모형을 만들

어보려고 했는데, 재확산이 앗아갔다.

처음 회사에다 여행 동아리 형태의 여행자 플랫폼이 사업 가능성을 가지고 있다고 설득할 때 예로 든 것은 독서 모임 '트레바리'였다. 독서 동아리가 비즈니스가 되는데 여행 동아리라고 안 되겠나, 20대 후반과 30대 초중반 대상의 서비스가 되는데 50대까지 아우르는 서비스가 안 되겠나, 네트워킹은 도시에서 무엇을 도모하는 것보다 함께 도시를 떠날 때 저절로 이뤄진다는 논리로 설득했다.

내가 만들려고 했던 것은 여행사가 아니라 여행 기획 그룹이다. 함께 여행을 하는 동아리를 만든 다음 우리 식으로 여행을 기획해서 여행사를 섭외하는 방식이다. 이런 '여행자 플랫폼'을 구축해서 장거리/장기 여행을 짰을 때 25명 이상의 그룹이 무조건 만들어질 수만 있다면 여행사는 우리가 원하는 여행을 구현해줄 것이다. 이때 여행사와의 관계에서 강력한 협상력을 갖게 되는데, 그 협상력을 바탕으로 프리미엄 여행을 도모할 생각이었다.

진행해보니 예상하지 못한 리스크가 많았다. 어찌 보면 코로나는 지나가는 리스크였다. 더 큰 리스크는 따로 있었다. 독서에서는 '아니면 말고'가 되지만, 여행은 그렇지 않다. 사람들의 취향은 제각각이어서 이를 모두 만족시키기가 쉽지 않다. 지금은 내가 고생하는 모습을 보고 참아주지만 언제까지 참아줄지는 모를 일이다.

사람들 사이의 관계도 문제였다. 네트워킹은 너무 빨리 되어

서 6개월도 안 되어 불협화음이 나타났다. 빨리 알면 빨리 싫어진다. 예전부터 알던 사이도 아니라서 오래 지켜보지도 않는다. 그냥 '아니면 말고'다. 같이 여행을 다녀온 사람끼리 뭉치는 것도 빠르지만 그 속도에 비례해 갈라지는 것도 빠르다.

《시사IN》에 이 십자가를 지게 할 수는 없었다. 이건 《시사IN》 이름으로 할 수 있는 일이 아니니 나가서 내가 리스크를 안고 구축해야겠다는 판단이 들었다. 여행 불가 시대에 《시사IN》을 마냥 기다리게 할 수만도 없었다. 해외여행이 정상화될 때까지는 제대로 된 비즈니스 모형이 나오기 어려운 구조. 혼자 서바이벌하면서 시간을 가지고 구축해보자는 생각이 들었다. 사표를 내기 전에 최소한의 기반을 다지기 위해 후원 회원을 모집했다. 다행히 후원 회원에 신청해주신 분들이 있어서 비빌 언덕 하나는 만들어두었다.

《시사IN》은 마지막까지 호의를 베풀어주었다. 주 2일만 일하는 보직으로 옮겨주겠다고도 했다. 이만하면 눈물이 날 만큼 회사는 할 만큼 한 것이다. 고마운 제안이지만 이건 받지 않기로 했다. 정규직은 정규직에 상응하는 역할을 해야 한다. 회사 형편이 빤한데 내가 짐이 될 수는 없었다. 도울 일이 있으면 혹은 내가 필요한 일이 있으면 돌아와서 아르바이트로라도 돕겠다고 했다.

사표를 냈다고 페이스북에 글을 올렸더니 응원의 말이 쏟아졌다. 마치 "제 사표를 대신 내주셔서 감사드립니다"라고 말하는 것

같았다. 그 응원을 받고야 깨달았다. 직장인의 꿈은 '사표'라는 것을. 어쨌거나 직장인으로서의 꿈은 이루었다.

기자 생활을 20년간 했다. 기자 업을 '졸업'한다는 생각이 들었다. 소회는 간단하다. 그냥 '할 만큼 했다'는 생각이다. 편집권 독립을 위해서 1년 동안 싸웠고, 6개월 동안 파업했고, 무기 정직을 두 번 당했고, 끝내 사표를 내고 나가서 선후배들과 《시사IN》을 창간했다. 그리고 다시 업계 정상에 올라섰다.

《시사IN》이 벌어준 6개월의 시간 동안 '여행자 플랫폼'에서 많은 실험을 할 수 있었다. 다양한 콘셉트의 여행을 진행했고, 20여 개가 넘는 소모임을 구축했으며, 인적 네트워크를 활용해 다양한 주제의 원데이 클래스도 진행했다. 시험 삼아 공동 구매도 여러 번 해보았다. 안타깝게도 그 시간 동안 돈 벌 궁리는 제대로 못했다. 이제부터 진짜 황야로, 아니 사막으로 혹은 시베리아로 나가 생존법을 찾아야 한다.

코로나 재확산 국면에 사표라니, 이 정도면 파도타기를 넘어선 급류 타기일 것이다. 원래 이런 스타일이 아닌데, 요즘 인생 참 짜릿하게 살고 있다는 생각이 든다. 이젠 내가 나를 증명하는 수밖에 없다. 여행업이 가장 어려울 때다. 이럴 때 여행업에 뛰어드는 것은 지극히 무모한 짓이다. 그래서 일단은 생존이 목적이다. 이런 조건에서도 생존할 수 있다면 앞으로의 난관도 잘 풀어 나갈 수 있을 테니까.

여행이란, 설렘을
연출하는 일

✚

　　　　모두가 언택트 시대를 고민할 때 나는 여행이라는 고전적인 콘택트 방식을 고민했다. 나는 언택트 시대가 되면 그 반작용으로 콘택트에 대한 요구가 더 절실해질 것으로 본다. 조용히 그때를 대비하고 있다. 특히 여행이라는 고전적인 '콘택트'의 방식에 주목한다. 기자를 그만두고 여행감독을 자처하면서 여행자 플랫폼을 구축하는 목적도 '여행을 통한 네트워크 공유'를 위해서다. 사회적 거리 두기로 사람들을 갈라놓을수록 외로움이 더해지고 그 반작용으로 관계에 대한 욕망이 더 커질 것이라고 생각했다.

　사회가 분자화될수록 트레바리나 프립과 같은 온라인 소셜 플랫폼이 더 주목받고 있다. 혼밥, 혼술 등 '언택트' 문화 뒤편에는 이런 도도한 '콘택트'의 흐름이 있다. 새로운 네트워킹 창구인 소셜미디어에서 사람들은 만날 혹은 만날 만한 사람을 찾는다. 사회가 점점 개인화되는 원심력에 반해 이런 구심력이 작동됐다.

　그런데 그 연결을 다들 도시에서만 하려고 한다. 같이 책을 읽거나, 같이 취미 활동을 하거나 하면서. 여러 소셜 플랫폼이 도시에서 답을 찾는데, 함께 도시를 떠나는 것이 훨씬 더 '소셜'하다. 함께 여행을 떠나면 오히려 안 친해지기가 힘들다. 훨씬 더 솔직

해진다. 도시에서 명함을 건네며 친해지는 사이와 섬에서 사연을 건네며 친해지는 사이, 어느 쪽이 더 진솔할까?

현대인은 도시에서 분자화되어 있다. 그 강력한 원심력이 개인을 방에 가둔다. 사람들은 외로움에 익숙해진다(혹은 익숙해지려고 노력한다). 사람들을 갈라놓은 도시를 떠나면 다시 그룹을 형성하려는 구심력이 작동한다. 도시를 떠나면 스스로 무장을 해제하고, 익숙하지 않은 비도시에 적응하기 위해 사람들과 함께한다.

여행의 출발은 늘 차갑다. 출발지에 모인 사람들을 보면 어시장의 동태 상자 안 같다. 사람과 사람 사이에 얼음이 있다. 그런데 여행에서 친해지면서 사람과 사람 사이의 온도가 바뀐다. 스르르 얼음이 녹고 말문이 트인다. 저녁이 되면 펄펄 끓는 해물탕이 되고 다음 날 아침이 되면 편안한 어죽이 된다.

사람들 사이의 공기가 바뀌는 것이 주는 감동은 크다. 전부 자기 고백적이 된다. 그리고 남의 얘기를 귀 기울여 들으려고 한다. 주최자로서 희열이 있다. 이런 여행을 만들어주는 것이 오늘을 살아가는 많은 현대인에게 내가 기여할 수 있는 일이라고 생각했다. 그래서 여행감독을 자처하기 시작했다.

인생의 반환점을 돌고 있다는 자의식이 있는 사람에게 특히 여행이 필요하다. 여행은 그들에게 인생의 '중간 정산'이 되고, 좋은 여행 친구는 그들에게 인간관계의 '중간 급유'가 되어준다. 숱한 여행을 통한 임상 경험이 내려준 결론이다. 여행은 그들에게

고된 일상에 대한 보상이자 포상이다.

물론 사람과 사람을 연결하는 일은 늘 조심스럽다. 그래서 여행감독으로서 최소한의 가이드라인을 제시한다. 내가 사람들에게 공지하는 것은 세 가지다. '간섭하지 않는 결속력', '불편한 사치', '선을 넘지 않는 배려'를 유념해달라는 것이다. 이 세 가지만 유념하면 사람에 대한 관심을 되찾을 수 있다.

여행을 연출하는 일은 설렘을 연출하는 일이다. 여행의 성패는 설렘이 있느냐, 없느냐로 결정된다. 여행의 설렘은 어떻게 연출하는가? 설렘은 만남에 대한 기대에서 나온다. 여행 연출은 사람과 사람의 만남, 사람과 문명의 만남, 사람과 자연의 '절묘한 만남'을 도모하는 것이다. 사람과 문명의 만남, 사람과 자연의 만남에 대한 정보는 이미 많다. 그래서 나는 사람과 사람의 만남에 주목한다. 이 만남에는 테크닉이 필요하다.

사람과 사람의 만남은 어떻게 연출하는가? 여행 연출의 핵심은 끌어냄이다. 자기 이야기를 끌어내고 자기 역량을 끌어올리고 자기 지식을 발휘하게 한다. 끌어내고 끌어올리고 발휘하게 하면 절묘한 만남이 이뤄진다. 서로 솔직해지고 서로 도움이 되고 서로 나누는 여행이 가능해진다.

자기 이야기를 끌어내기 위해 나는 여행자에게 세 가지 질문을 던진다. '다시 하라면 못할 것 같은 내 인생의 변곡점을 꼽아본다면?', '이 여행에서 무엇을 얻어가고 싶은가?(혹은 두고 온 근심은

무엇인가?)', '내가 이 여행에서 다른 사람에게 기여할 수 있는 바는 무엇인가?(내 직업이 혹은 내 취미가 나에게 남겨놓은 장점은 무엇인가?)' 이 세 질문을 통해 이야기를 끌어낸다. 이렇게 끌어내고 끌어올리고 발휘하게 하면 어떤 효용이 있을까? 그들이 또 한 명의 여행감독이 된다. 어찌 보면 포교 활동과 비슷하다. 여행감독이 되어 다른 사람을 위해 좋은 여행을 기획해준다. 여행감독이 많아진다는 것은 여행의 결이 다양해진다는 얘기다. 전망 포인트를 찾고 '먹방'을 도모하는 것 말고도 다양한 여행이 가능하다.

좋은 여행감독의 자격이란 별것 없다. 자기가 좋아하는 것을 남과 나누고 싶어 하는 마음가짐이면 충분하다. 그들이 여행감독으로서 빛날 수 있도록 나는 여행 프로듀서가 되어 뒤에서 받쳐준다. 그들의 여행을 함께한 이들 또한 나중에 또 다른 사람을 위한 혹은 자기 자신을 위한 여행감독이 될 것이다.

외로움이라는 만성질환,
죽음을 준비하는 한 형식으로서의 여행
✚

현대인의 대표적 만성질환을 하나 꼽으라면 '외로움'을 들 수 있을 것 같다. 사이비 종교도 이 외로움을 파고들고, 많은 다른 사회병리도 이 외로움 속에 깃든다. 중년의 외로움은 청

춘의 외로움과는 다르다. 더 고질적이다. 청춘은 아직 새로운 만남에 대한 설렘이 있지만 중년은 그렇지 않다. 인간에 대한 실망이 누적된 상태라 외로움이 더 깊다. 청춘의 외로움이 물리적이라면, 중년의 그것은 화학적이다. 치료가 더 어렵다.

여행감독을 자처하고 여행자 플랫폼을 구축하겠다고 나선 이유 중 하나는 이 외로움을 치료하는 데, 치료는 안 되더라도 완화하는 데, 혹은 달래는 데 조금은 기여할 수 있다는 판단 때문이었다. 내가 만들었던 여행 뒤에 '마음의 마을'이 만들어지는 모습을 보고 이 일을 계속하고 싶다는 생각을 했다.

'여행에서는 다르게 만난다'라는 확신과 "고 기자 주변에는 괜찮은 사람들이 제법 많다"라는 평가를 기반으로 여행자 플랫폼을 시작했다. 여행에서 다르게 만나서 좋은 관계를 만들어간다면 다시 인간에 대한 호기심도 회복할 수 있을 것이라고 생각했다. 만남에 지쳤으면서도 사람들은 새로운 만남을 갈구한다. 여행이라는 새로운 만남의 형식을 통해 이 딜레마를 극복해보려 했다.

여행자 플랫폼을 구축할 때 '여행을 통한 네트워크 공유'를 내걸었는데, 이 네트워크는 사회생활 네트워크와는 조금 다른 의미다. 사회생활 네트워크가 이해관계에 기반한다면 여행에서 만들어지는 네트워크는 '정'에 기반한다. 그리고 그 정은 의식주를 함께하면서 짧은 시간에 응축된다.

일상에서 사람을 만나는 방식에는 이성과 합리가 많이 작용한

다. 그래서 기쁨은 나누면 질투가 되고, 슬픔은 나누면 약점이 되기 십상이다. 여행에서는 좀 더 감성과 공감이 많이 작용한다. 나와 다른 사람의 이야기를 들어주고 공감할 여지가 많아진다는 얘기다. 기쁨과 슬픔을 나누는 데 인색하지 않게 된다.

사회에서의 만남과 여행에서의 만남을 간단히 비교하면, 여행에서는 '계급장을 떼고' 만날 수 있다. 사회에서 붙여준 계급장을 떼면 다들 그냥 '아저씨', '아줌마'일 뿐이다. 존재감을 잃고 그렇게 묻히는 것이 못마땅한 사람도 있겠지만(그래서 '나 좀 알아봐 줘' 하는 사람도 있지만), 이것은 사회적 굴레를 벗어나는 일이기도 하다.

다르게 만나면 다른 얘기를 한다. 주식과 부동산 얘기는 의미가 없다. 직장 상사를 뒤에서 헐뜯는 시간도 아깝다. 서로에게 재미있는 얘기를 열심히 찾는다. 지금 이 순간의 느낌을 나누는 데 집중한다. 사회에서 만났다면 '영양가 없는 사람'이라고 생각했을 사람도, 사회에서는 관심 없던 얘기도 여행에서 만나면 궁금하고 재미있다.

여행을 같이한 사람들을 다시 만나면 즐겁다. 함께 즐거운 추억을 나눌 수 있고 즐거운 계획을 세울 수 있기 때문이다. 이런 여행친구가 생기면 삶에 활력이 생긴다. 이런 친구가 생애전환기에는 꼭 필요하다. 자기 자신에 대한 재발견은 때로 다른 사람과 맺는 관계에서 기인하기도 한다.

여행을 통한 네트워크 공유를 도모하는데, 공유를 할 때는 나

눌 만한 가치가 있어야 한다. 여행자 플랫폼이 무작정 모인 사람들의 집단이라면 굳이 공유할 가치가 없다. 다행히 공유할 만한 네트워크를 내가 가지고 있다(라고 확신한다). 여행친구로 소개할 만한 사람이라면 특히 그렇다. 여행으로 맺어진 인연이 많다. 그들이 사회인으로서는 어떤 평가를 받는지 모르겠지만, 최소한 여행지에서는 좋은 친구였다. '비포 선 라이즈'에 만나기 좋은 사람은 '비포 선 셋'에 만나기 좋은 사람과 다르다.

여행자 플랫폼에 이들을 모아둔 이유는 간단하다. 언제, 어디로든 가는 여행을 만들 수 있어서다. 나랑 친한 사람, 내가 좋아하는 사람과의 여행은 최고다. 그런데 사회생활에 바빠 시간을 맞추기가 쉽지 않다. 그렇게 가슴이 떨리는 시간을 지나 다리가 떨리는 시간으로 가면 늦는다.

시간을 맞춘다는 것이 여행 계획의 가장 큰 장벽이다. 일정을 맞추기는커녕 서로 마음만 상하기 쉽다. 그래서 사람에 시간을 맞추지 않고 시간에 사람을 맞추는 방식을 고안했다. 일단 좋은 여행을 만들고 거기에 오면 '좋은 여행친구가 될 만한 괜찮은 사람'을 만날 수 있게 해주는 것이다. 그렇게 하면 여행도 즐기면서 관계도 확장할 수 있다.

1년여가 지난 시점에 돌아보니 다행히 처음 구상한 그림대로 그려지고 있는 것 같다(라고 확신한다). 여행자 플랫폼을 함께하는 사람들은 최소한 '외로울 겨를'은 없어 보인다. 조금씩 곁을 내주

고도 있고. 여행자 플랫폼을 구축한다며 뚜렷한 비즈니스 모델도 없이 사표를 던졌다. '사람들이 내가 이 일을 계속할 수 있도록 비즈니스 모델을 만들어주는 것이 나의 비즈니스 모델'이라고 설명하곤 했는데, 이 생각은 지금도 변함이 없다. 그들이 외롭지 않다면 나의 외로움도 두고 보지 않을 것이다.

나는 여행자 플랫폼을 구축하는 일이 죽음을 준비하는 한 형식이라고 생각한다. 이 플랫폼에 참여하는 사람들은 인생의 반환점을 돈 이들이 대부분이다. 한 번쯤은 자신의 죽음에 대해서 생각해보았을 나이다. 나는 죽음을 준비하면서 삶을 조율하는 것이 인생을 더 값지게 사는 길이라고 본다.

여행자 플랫폼을 구축하는 일은 '마음의 마을'을 만드는 일이다. 좋은 여행을 함께하면 마음을 나눌 수 있는 이웃이 된다. 외롭거나 지쳤거나, 대부분의 중년은 그렇다. 마냥 심심하게 지내다가 여행을 온 사람은 별로 없다. '마음의 병원'을 찾았어야 할 정도로 외롭거나 지친 사람들이 온다.

여행에서 죽는 것, 우리는 그것을 객사라고 한다. 하지만 현대에는 객사를 재해석할 필요가 있다. 그냥 고독하게 죽는 것이 객사다. 차가운 도시에서 외롭게 죽는 것이 오히려 객사다. 좋은 여행 친구들과 같이 여행하다가 죽는다면 마음의 마을 안에서 죽는 것이다. 호상이다. 가능하다면 나도 그렇게 죽고 싶다.

+++

선의가 빚어낸
위험

✚

　　흔히 '여행은 인생의 축소판'이라는 말을 한다. 인생의 역설을 여행에서도 많이 경험한다. 우리가 가치 있다고 생각하는 선의가 여행 중 위험을 초래하는 일이 왕왕 있었다. 상황을 복기해보니 누구의 악의도 없이 오직 선의로 가득 차 있었는데 위험한 상황을 초래한 경우가 제법 있었다. 히말라야에서 조난할 뻔한 때에도 그랬다. 모두 선의에 기인한 행동이었는데, 상황은 점점 악화됐다.

　밤 8시까지 일행이 돌아오지 않으면 정식으로 조난 신고를 하려고 했다. 해발 4000미터, 날은 어두워졌고, 아직 겨울이고, 골짜기에서 불어오는 바람에 눈안개가 피어오르고 있었다. 일행은 아이젠도 스패츠도 헤드랜턴도 없는 상태였다. 잠시 마을 산책을 하겠다며 나갔는데 아직 소식이 없었다. 어두워질까 봐 걱정이었고, 그들이 올라간 골짜기를 눈안개가 덮쳐 시야를 가릴까 봐 걱정이었다.

　네팔인 가이드를 포함해 여섯 명이 올라갔는데 캄캄해지기 전에 내려온 사람은 단 한 명이었다. 그는 중도에 트레킹을 포기하고 내려온 것이라 상황을 전혀 파악하지 못했다. 네팔인 키친 보이 두 명을 데리고 일행을 찾으러 간 한국인 가이드도 연락이 두

절됐다. 이럴 때를 대비해 위성전화를 가져갔지만 신호가 가지 않았다. 기다리다 못한 네팔인 키친 팀장 나왕도 올라갔다.

기다리던 일행 중 한 명이 남은 네팔인을 데리고 올라가자고 했지만 말렸다. "우리도 저 언덕을 넘어가면 바로 구조대가 아니라 조난대가 된다"라고 말하면서. 해가 지니 너무 걱정이 됐다. 8시를 마지노선으로 잡았다. 그 시간까지 내려오지 않으면 정식으로 조난 신고를 해서 동원할 수 있는 모든 방법을 써보려고 했다.

피가 마르는 것 같은 시간이 얼마나 지났을까, 멀리서 불빛 하나가 내려왔다. 비정상적으로 빠르게 내려왔다. 키친 팀장 나왕이었다. 우리가 묻기 전에 그가 우리에게 물었다. "저녁은요?" 박영석, 엄홍길 등 고산 등정대의 키친 팀으로도 동행하며 예정된 시간에서 1분도 안 늦는다는 그의 투철한 직업의식이 돋보였다.

저녁은 남은 키친 팀에 부탁해서 먹었다고 하자 그는 우리 일행의 소재를 확인했다며 한 시간쯤 걸려서 내려올 것이라며 무전기를 건네주었다. 무전기로 연락을 해보니 네팔인 가이드가 받았다. 모두 무사하다고 했다. 내려오고 있다며 30분 정도 있으면 도착할 것이라고 했다.

45분 정도 지났을 무렵 멀리 헤드랜턴 행렬이 보였다. 전봇대 사이에 늘어진 전선줄 같은 포물선을 그리며 일행이 다가왔다. 다들 넋이 나가 있었다. 괜찮으냐는 물음에도 대부분 답을 하지 못했다. 더 물을 수도 없었다. 그들을 로지로 데리고 가서 난로 곁

에 자리를 마련해 불을 쬐게 했다.

나중에야 들었다. 마을을 산책하다 내친김에 빙하가 보이는 전망 포인트까지 올라가기로 했다고. 마치 랑탕리룽에서 흘러내려오는 강줄기처럼 보이는 옥빛 빙하를 보기 위해 갔는데 올랐던 길과 다른 길로 내려오다 길을 찾지 못해 헤맸다고 했다. 천만다행이었다. 눈이 오거나, 눈보라가 불거나, 누가 미끄러져 다치거나, 기온이 급강하하거나 하지 않아서 다친 사람은 없었지만 정말 큰일이 날 뻔했다.

귀신에 홀린 것 같았다. 해발 4000미터가 넘는 곳에서, 곧 어두워질 시간인데, 그것도 겨울에, 어떻게 그런 무리한 산행을 할 수 있었는지 이해가 되지 않았다. 확실한 것은 누구도 두 번 다시 그런 산행은 하지 않으리라는 것.

한국인 가이드 외에 네팔인 가이드와 네팔인 보조 가이드 그리고 한국인 보조 스태프까지 구성하고 위성전화와 무전기 그리고 고산병에 대비한 산소통까지 가져가서 대비했는데도 빈틈이 있었다. 모험가들은 '위험은 감당하는 것이 아니라 계산하는 것'이라고 말하는데, 이 랑탕 트레킹 때 더 냉정한 계산이 필요하다는 것을 배웠다.

랑탕의 고난은 여기서 끝나지 않았다. 폭설로 나흘 동안 강진 곰파 마을에서 고립됐다. 원래 이 마을에서 숙박하고 해발 4986미터의 체르코리 고지에 올랐다 오는 것이 목표였는데, 계속 눈

이 내려 마을을 벗어날 수도 없었다.

일행 중 몇 명이 고산병 때문에 힘들어했는데, 그중 둘은 쓰러져서 응급조치를 해야만 했다. 특히 한 명은 증세가 심해서 손가락, 발가락을 전부 바늘로 찔러보았는데도 피가 나오지 않았다. 한국에 있는 의사와 위성전화로 지시를 받으며 따뜻한 물을 마시게 하고 머리를 낮게 하고 흉부압박상지거상법 등 우리가 알고 있는 응급 지식을 총동원해 겨우 살려낼 수 있었다.

나중에야 알았다. 환자들을 난로 가까이 앉게 했는데, 그것이 산소 포화도를 떨어뜨려 오히려 해가 됐다는 것을. 선의가 빚어 낸 위험이었다. 조난도 사실 선의가 빚어낸 위험이었다. 랑탕 트레킹 조감독이 "놀면 뭐 하냐, 마을이라도 한 바퀴 돌아보자"라고 제안했던 것이 위험을 초래했고 '빙하를 보여주겠다'와 '더 나은 길을 찾아서 내려오게 하겠다'는 네팔인 가이드의 선의가 결합되어 빚어낸 위험이었다.

나흘 동안 고립됐다가 구조 헬기가 왔을 때 여행감독이었던 나는 마지막 헬기를 탔다. 한 대가 카트만두까지 왕복해야 해서 첫 헬기가 8시 정도에 떴지만 내가 탄 마지막 헬기는 점심이 다 되어서야 뜰 수 있었다. 한나절을 기다려야 했는데, 오히려 축복이었다. 해가 나와서 눈부신 랑탕 계곡의 설경을 만끽할 수 있었다.

나중에 우리가 지나온 그곳으로부터 두 가지 슬픈 소식을 들었다. 하나는 악천후에 헬기가 추락해 네팔 관광부장관 등이 사

망했다는 것. 다른 하나는 우리가 묵었던 강진곰파 로지에서 나이 많은 한국인 여행자가 사망했다는 것. 삶과 죽음의 길이 벽이 아니라 오직 선 하나로 갈린 것 같았다. 우리는 헬기가 오지 않아 대사관을 통해 군용 헬기까지 수배했지만 결국 맑은 날씨를 기다려서 안전하게 내려올 수 있었는데, 아마 네팔 관광부장관은 우리와 달리 무리하게 헬기를 출발시켜 화를 당하지 않았을까 추측해보았다. 그리고 한국인 여행자가 난로가 있는 휴게실에서 사망했다는 소식에 그의 일행도 우리처럼 그에게 좋은 자리를 양보했다가 죽을 자리가 되게 하지 않았을까 하는 생각이 들었다.

한국의 산에서도 몇 번 '선의가 빚어낸 위험'을 겪었다. 욕지도에서 산행을 할 때는 길을 잘못 들어섰는데, 서로 길을 찾겠다며 앞으로 나간 사이 뒤따라오던 일행이 험한 사면을 그대로 따라와서 위험한 상황에 처했다. 서로 다투듯이 길을 찾아 나선 선두 그룹과 이를 묻지도 따지지도 않고 험한 길을 따라온 후미 그룹의 선의가 엉켜 위험을 초래할 뻔했다(다행히 다친 사람은 없었다).

최근 설악산에서도 비슷한 일이 있었다. 당일 대청봉을 왕복하는 빠듯한 산행을 했는데, 산행 초보 두 분이 일행보다 몇 시간 늦게 정상에 올라왔다. 중간에 만난 다른 일행이 격려를 해주어서 끝까지 올라왔다고 했다. 그런데 그들이 정상에 오른 시간은 오후 4시였다. 해가 짧은 산에서, 그것도 설악산과 같은 큰 산에서는 위험한 일이었다. 이것 역시 그들을 격려했던 일행의 선의

가 초래한 위험이었다(캄캄한 산길을 더듬으며 내려왔지만 사고는 없었다).
산행에서만 그렇지 않을 것이다. '선의가 빚어낸 위험'은 일상의
도처에 널려 있다.

〈심야식당〉을 닮은 여행자들, '마음의 마을'을 만들다

✚

　　　여행자들 사이에는 '간섭하지 않는 결속력'이 필요하
다. 일본 드라마 〈심야식당〉을 보면서 내가 도모하는 여행자 플
랫폼의 관계 맺기와 참 닮았다는 생각을 했다. '간섭하지 않는 결
속력'이 바로 그것이다. 나이가 든 사람끼리의 관계는 보여주는
만큼만 보고 상관해달라는 만큼만 상관하는 것이 맞지 않나 싶
다. 보여주지 않으려고 하는 부분을 굳이 보려고 하고, 상관하지
말라고 하는 것을 굳이 상관하는 것은 배려가 아니라 폐를 끼치
는 것이다.

　〈심야식당〉의 고객은 서로의 '현재'만 본다. 혈연, 지연, 학연
등 그들의 과거는 굳이 보려 하지 않는다. 그 현재도 '이곳(심야식
당)'의 현재만 본다. 그가 일하는 '저곳'이 아니라 식당 맞은편에
서 그가 보여주는 모습만 본다. 그의 일상이 아니라 그가 힐링 하
는 모습을 본다. 그래서 그들은 심야식당에서 다르게 만난다. 덕

분에 선입견에 빠져 있던 상대에 대한 이해의 지평을 넓힐 수 있다. 심야식당 주인장이 마음을 열어준 것처럼 그들도 서로에게 마음을 열어준다. 내가 구축 중인 여행 동아리의 온도가 아마 그쯤이 아닌가 싶다.

분명 착한 사람과 악한 사람 그리고 인격적으로 훌륭한 사람과 인격적으로 문제가 있는 사람은 있다. 그런데 이를 파악하는 데는 시간이 걸린다. 시간만 걸린다고 파악할 수 있는 것도 아니다. 그가 본성을 드러낼 '상황'도 필요하다. 착한 사람만으로 혹은 인격적으로 훌륭한 사람만으로 모임을 만들면 최선이겠지만, 현실적으로는 쉽지 않다.

여행자 플랫폼을 설계하면서 주목했던 것은 '인간관계의 미학과 공학'이다. 착한 사람과 악한 사람 그리고 인격적인 사람과 비인격적인 사람은 따로 있지만, 이 부분은 내가 관여할 수 없지만, 사람들이 서로 착하게 만나는 것과 인격적으로 만나는 것은 설계할 수 있다고 보았다. 어떤 사람의 본성과 인격이 요리의 재료라면 그들이 착하게 만나고 인격적으로 만나게 하는 것은 요리사의 일이다. 내가 하는 여행이 바로 그 요리에 해당한다. 사람들은 여행에서 다르게 만나고 여행감독이 그 만남에서 역할을 한다면 그들은 훨씬 좋은 기억을 가져갈 수 있다.

연극에서 대사는 크게 독백과 대화 그리고 방백으로 나뉜다. 나는 여행의 언어도 마찬가지라고 생각한다. 비유하자면 기존 패

키지여행에서는 독백만 있었다. 대화는 가이드와 잠깐씩 나눌 뿐 자신의 SNS에서 독백을 써 내려간다. 여행자끼리의 관계 맺기는 차단되어 있다. 모두 여행사의 편의에 의한 것이지만 이런 식의 관계 맺기가 되다 보니 여행자들도 다시 안 볼 사람들처럼 행동한다. 관계를 맺을 일이 없는 사람은 눈치 볼 일도 없다고 생각해 오직 자신의 이익만 추구한다. 그러다 보면 그 방식이 세련되지 못한 사람도 나오는데, 우리는 그런 사람을 '진상'이라고 부른다.

내가 추구하는 여행자 플랫폼은 대화와 방백으로 가득 찬 여행을 한다. 여행자끼리의 대화가 있고 나와 다른 여행자의 대화를 적극적으로 엿듣는 방백적 상황이 있다. 여행에서 다시 볼 사람들이고 적극적으로 관계 맺기를 하기 때문에 사람들은 착하게 행동하고 인격적으로 말하려고 한다.

아이를 키워본 사람은 안다. 어린아이를 데리고 놀이터에 가보면 아이는 다른 아이와 어울리는 것 같지만, 끝없이 엄마와 눈 맞춤을 하면서 '여럿이 혼자' 논다. 돌이켜보면 우리의 패키지여행이 그랬던 게 아닌가 싶다. 그렇게 가이드에게만 안내를 받다 보니 다 큰 어른이 어린아이처럼 된다. 앉아서 받아먹기만 하고 제대로 제때에 던져지지 않는다고 투정 부린다. 삶에 능동적이었던 사람들이 여행만 가면 지극히 수동적이 된다. 여행에서 대화와 방백은 이런 '잃어버린 여행력'을 찾아주는 데도 도움을 준다.

여행에서 적극적인 역할을 하게 되면 사람들끼리 친해진다. 대

학 시절 우리의 MT가 그랬지 않았나. 누구는 사전 답사를 가고 누구는 오락 시간을 기획하고 누구는 카레를 만들었다. MT를 다녀오면 사람들의 친소 관계가 바뀌어 있었다.

여행의 목적은 여행 그 자체로 충분하다. 그 시절 MT는 여행하겠다는 것 말고, 여행하는 사람들끼리 친해지겠다는 것 말고는 다른 목적이 없었다. 회사의 워크숍과는 달랐다. 그랬기 때문에 즐거웠다. 그래서 '90년대 학번을 위한 여행 연합 동아리의 MT 느낌'을 복원하는 여행을 기획해보았다. 가이드의 입만 바라보지 않고 각자 작은 역할이라도 할 수 있도록 분담했다. 그렇게 여행을 하고 오면 대학 시절 MT와 마찬가지로 금방 친해졌다.

사람들이 처음 단체 버스에 올라타서 앉아 있는 모습을 보면 (대부분 출발하자마자 잠이 든다) 마치 어시장의 동태 상자 같다. 사람과 사람 사이가 꽁꽁 얼어 있다. 그랬던 것이 여행이 진행되면서 차츰 따뜻한 기운이 돌고 냉기가 걷히면서 서로 잘 어울려 노는 모습을 볼 수 있는데, 그게 참 뿌듯하다.

그렇게 여행을 다녀오면 자연스럽게 '마음의 마을'이 만들어진다. 일종의 느슨한 연대다. 그 사람의 '느낌'에 기초한 연대가 만들어진다. 다음 여행에서 인연은 더 깊어지고 어느덧 흉허물까지 털어놓는 여행 친구가 된다.

기존에 알던 사람들과 여행을 가면 최고다. 말해 무엇 하나. 그런데 시간을 맞추기가 쉽지 않다(어렵게 시간을 맞춰 함께 여행을 가도

서로 형편이 달라져 있으면 불편하기도 하다). 그래도 시간을 맞추려고 노력을 하는 나이는 괜찮다. 30대 중후반까지는 서로 시간을 맞추려는 노력이라도 한다. 그런데 40대에 들어서면 시간을 맞추려는 노력도 하지 않는다. 나이가 들면서 나타나는 현상이다.

우정이 건어물이 되어버린 나이가 되면 서로에게 더 이상 노력하지 않는다. 서로에 대한 견적이 끝났기 때문이다. 이젠 신규 투자를 하지 않고 유지 보수 비용만 들인다. 그래서 송년회와 상갓집에서만 만난다. 그런 건어물 가게에서 여행까지 만들어내기는 쉽지 않다. 서로에 대한 기대가 없기 때문이다. 기대는 새로운 사람과의 만남에서 온다. 여행감독은 그 만남을 설계한다.

기자 일의 매력은 늘 새로운 사건이 벌어져서 매너리즘에 빠질 겨를이 없다는 것인데, 여행업도 비슷하다. 새로운 곳, 새로운 사람을 만나는 일이어서 늘 설렘을 유지할 수 있다. 긴 모험의 시작점에 있다는 것 자체가 설렌다.

"장래희망은 한량입니다"

: 전환을 꿈꾸는 청년들의 커뮤니티, 목포 '괜찮아마을' 이야기

안태호

웹진 《예술경영》 편집장

"실컷 웃었더니
좀 살 것 같아요"

✛

목포, 그리고 괜찮아마을이 저를 기다려주고 있을 거라 믿습니다. 나를 기다려주고, 언제든 받아줄 수 있는 사람들이, 그리고 공간이 있다는 것이 얼마나 큰 힘이 되는지 많은 이들에게 알려주고 싶고 자랑하고 싶습니다.

– 괜찮아마을 김현미

바쁘게 지나가는 삶 속에서 자신의 인생에 대해 생각하는 시간이 얼마나 있을까요. 저 역시 피곤함에 지쳐 잠을 자며 꿈을 꾸는 것이 일상이었지만, 괜찮아마을에 와서는 별을 보며 다른 의미의 꿈을 조금

씩 키웠어요.

<div align="right">- 괜찮아마을 이승훈</div>

'서울에서보다 더 자주, 많이 웃을 수 있지 않을까?', '삶을 생기롭게 하는 가벼운 대화를 되찾을 수 있지 않을까?' 괜찮아마을 1주차, 지금은 나사가 서너 개 빠진 것처럼 시도 때도 없이 웃고 있어요. 실컷 웃었더니 좀 살 것 같아요.

<div align="right">- 괜찮아마을 주원</div>

'괜찮아마을' 웹사이트에 가면 가장 먼저 만나는 말이다. 최근 몇 년간 청년에 대해 들었던 말은 대개 포기와 좌절, 고통과 두려움이 범벅된 서사로 점철되어 있었다. 주로 미디어를 통해 무한 경쟁을 내면화한 '헬조선'에서 '이번 생은 망했다'는 청년의 이야기만 줄곧 듣다가 이렇게 다른 삶에 대한 반짝이는 몇 마디 말을 접하고 나니 그것만으로도 무언가 새로운 가능성을 발견한 것만 같은 반가운 마음이 든다. 대체 괜찮아마을에서 무슨 일이 벌어지고 있기에 청년이 '괜찮음'을 느끼고, '별을 보며 꿈을 키우고', '서울에서보다 자주 웃는' 일이 생기는 걸까? 궁금했다. 삶을 다르게 보고 바꿔낼 수 있는 그 힘이 어디에서 비롯되는지 알고 싶었다. 궁금증은 해결해야 제 맛. 목포로 달려가 괜찮아마을을 만든 공장공장 홍동우 공동대표를 만나 괜찮아마을이 보여주는 전

환에 대해 함께 이야기를 나눴다.

팬찮아마을은 2018년 탄생했다. 이전까지 창업과 여행으로 세상을 주유하던 홍동우 대표는 일하는 과정에서 만난 박명호 대표(현 공장공장 공동대표)와 함께 제주에 '한량유치원'을 만들었다. '장래희망은 한량입니다'라는 슬로건 하나에 7주 동안 게스트하우스를 빌려 진행한 프로그램에 671명이 몰렸다. 내친김에 치앙마이에서 제대로 사업을 확장해보려고 했으나 이런저런 여건이 여의치 않아 어려움을 겪으며 결국 목포에 정착하게 됐다. 제주 한량유치원에 놀러 왔던 강제윤 시인이 목포의 오래된 여관 우진장 건물을 20년 동안 무상으로 빌려주겠다던 제안이 떠올랐기 때문이다. 이후 강 시인의 주선으로 공장공장은 여러 독지가를 만난 덕분에 목포 원도심에 모두 다섯 채의 건물을 확보했고, 그 인프라는 팬찮아마을을 운영하기 위한 든든한 기반이 되어주었다. 행정안전부와 용역 사업으로 2018년 1기와 2기 각 30명이 6주 동안 목포 원도심에서 지낼 수 있는 프로그램을 진행했다. 서울시와 함께 사업을 진행한 2019년에는 16명이, 2020년에는 24명의 청년이 머물다 갔다. 이렇게 다녀간 100명 중 약 35명의 청년이 아직까지 이곳에 남아 살아가고 있다.

남아 있는 이들은 무엇을 하며 살고 있을까? 이들은 각자 집을 구하고 이런저런 일로 생계를 꾸리며 정착하고 있다. 취업을 하거나 새로 창업을 하는 이들도 있다. 몇 명은 아예 공간을 만드는

경우도 생겼다. 식당과 게스트하우스, 카페와 바를 운영하는 친구도 있다. 괜찮아마을을 찾았던 이들은 대개 도시에서 살던 청년이다. 직장을 다니거나 혹은 직장을 다니지 않더라도 이런저런 취업과 경쟁의 압박에서 자유롭지 못한 영혼들이었다. 이들이 괜찮아마을에서 찾은 건 무엇이었을까? 무엇이 이들을 도시의 화려한 삶에서 목포 원도심의 소박한 삶으로 이끌었을까?

"괜찮아, 일단 쉬자"
"괜찮아, 상상해봐"
"괜찮아, 저지르자"
✚

　　　　　이들을 목포로 오게 한 건 지금까지의 삶을 어떻게든 멈춰야 한다는 간절함이 아니었을까. 멈추고, 다시 생각하기 위한 시간이 필요했던 게 아니었을까. 멈추고 생각하는 것은 존재의 본질에 가 닿는다. 나는 누구인가, 나는 어떤 존재인가를 생각하지 않으면 내가 누구인지 어디쯤에 있는지 잊어버리게 되기 때문이다. 인디언, 아니 아메리카 원주민에게는 다음과 같은 격언이 전해져온다. "너무 빨리 달려서 말을 탄 내 몸을 영혼이 따라오지 못할까 봐 잠시 기다린다." 말의 속도는 결국 삶의 속도다. 삶의 속도가 내 존재의 속도를 앞질러 나가면 존재에 대한 인식이 희

미해진다. 현대인도 비슷한 말을 격언으로 삼는다. "생각하는 대로 살지 않으면, 사는 대로 생각하게 된다."

괜찮아마을에 입주한 이들은 세 단계를 거친다. 첫 번째 단계는 쉬는 것이다. '괜찮아, 일단 쉬자'라는 이름으로 목포 원도심을 둘러보고 섬 여행도 한다. 느긋하게 맛있는 밥도 먹고 서로 익숙해지는 시간을 갖는다. 두 번째 단계는 상상의 근육을 키우는 것이다. '괜찮아, 상상해봐'라는 이름으로 몇 가지 강의를 들으며 도시 재생과 창업, 빈집 활용 방안 등을 상상해본다. 세 번째 단계는 '괜찮아, 저지르자'로 실패에 대한 부담을 덜어내고 그동안 준비한 계획을 구체화해볼 수 있는 기회를 갖는다.

괜찮아마을에서 가장 인기 있는 프로그램 중 하나는 다른 사람들과 함께 살아온 과정을 이야기하는 시간이다. 처음 만난 사람들이 둘러앉아 몇 시간씩 각자의 사연을 꺼내놓고 나누다 보면 어느 순간 '아, 내가 이런 사람이었구나' 하는 스스로에 대한 새로운 깨달음이 온다. 이렇게 자기 객관화의 시간을 갖고 나면 그동안 가져왔던 가치관이 흔들리기도 하고 감정의 기복을 겪는 일도 흔하다. 자기 삶을 익숙하지 않은 방식으로 마주하며 이제껏 보지 못했던 것을 발견하니 생기는 변화다. '나는 대체 뭐지?', '지금까지 내 삶은 뭐였을까?'라는 질문 그 자체로 멈춤의 순간이다.

한국은 어떻게 보면 전환에 익숙한 나라다. 우리는 조상이 수천 년 동안 유지해왔던 생활양식을 단기간에 근대라는 이름으로 치

환해버리는 전환을 시도했다. 흔히 이식된 근대, 불완전한 근대라고도 불리는 과정이었지만 그 효과만큼은 모든 구성원에게 지워지지 않는 주술로 강력하게 작동하고 있다. 우리 삶의 속도는 100년 전, 아니 50년 전, 아니 10년 전과도 비교할 수 없을 만큼 빨라졌다. 동네에 한두 대밖에 없던 전화기는 모든 개인이 한순간도 손에서 놓지 못하는 스마트폰으로 바뀌었고, 역마다 정차하던 비둘기호는 사라지고 서울-부산을 두 시간 반 만에 주파하는 KTX로 업그레이드됐다. 속도에는 가속도가 붙는다. 우리는 다들 신상품에 익숙하다. 새로운 브랜드와 트렌드를 받아들이는 데 빠르다. 새로 출시되는 최신형 스마트폰을 구비하지 않으면 시대에 뒤떨어진 것만 같은 느낌을 받는다. 3G를 넘어 LTE가 시작된 지 얼마 되지 않은 것 같은데, 세상은 우리에게 5G의 속도를 강요한다.

　그 빠른 속도에 실려 우리는 어디로 가고 있는 것일까. 정신을 온전히 유지하기 어려울 만큼 빠른 변화는 우리를 어디로 데려가고 있는 것일까. 이제 잠시 멈추고 생각해야 한다. 우리는 생각보다 스스로 무엇을 원하는지 잘 알지 못한다. 앞서 한국 사회가 전환에 익숙하다고 이야기했지만, 사실 그것은 전환이 아니라 변화다. 더군다나 주체적으로 선택한 변화라기보다 떠밀려온 변화다. 우리가 어디에 있는지, 어디로 가고 있는지, 무엇을 원하는지 멈추고 생각하는 일은 모든 전환의 출발점이 된다.

　괜찮아마을은 청년에게 삶의 속도를 멈추고 생각하는 시간을

+++

내어준다. 한국은 언젠가부터 청년이 살기 어려운 곳이 되어버렸다. 홍동우 대표는 한국의 현실을 자살과 우울증 약 처방을 매개로 짚는다. 청년 자살률은 꾸준히 높아지고 있다. 한국이 OECD에 가입한 이후 가장 많이 받는 질타가 전근대적 노동 환경과 자살률이다. 이런 현실을 확인할 수 있는 지표가 하나 더 있다. 한국은 우울증 치료약 처방률이 OECD 꼴찌를 기록하고 있다. 짐작하다시피 이 통계는 한국에 우울증 환자가 적다는 것을 나타내는 것이 아니다. 그저 사람들의 편견 탓에 병원에 가서 약을 처방받지 않는다는 것을 드러낼 뿐이다. 그럼 우울증 약을 가장 많이 처방받는 나라는 어디일까? 호주와 캐나다가 1, 2위를 다투고 있다. 이상하지 않은가? 세계에서 손꼽히는 선진국들에서 우울증 처방이 가장 많다니. 이는 우울증을 대하는 사회적 태도와 긴밀하게 연관되어 있다. 한국 사회에서는 정신과 진료를 받는 것 자체를 터부시한다. 그러나 앞서 이야기한 나라들에서는 우울증이 누구에게나 일어날 수 있는 일이라는 것을 인식하고 있는 것이다. 한국의 자살률은 15년째 OECD 정상권을 이탈하지 않고 있다. 청년의 자살 문제도 심각하다. 20대의 자살로 인한 사망은 교통사고로 인한 사망보다 세 배 가까이 많다. 30대는 조금 더 심각하다. 무려 다섯 배나 차이가 난다. 사실 청년의 이른 죽음을 자살이라고 이야기하면 안 된다. 이것은 어떤 면에서는 사회적 죽음이고 타살이기 때문이다.

전환을 위한 조건,
생활비와 주거 솔루션

✚

한국의 현실을 적나라하게 보여주는 강력한 지표가 하나 더 있다. 수도권(서울, 경기, 인천)이다. 수도권의 면적은 1만 1851제곱킬로미터로 대한민국 전체 면적의 11.8퍼센트다. 주민 등록 인구통계에 따르면 2020년 10월 말 수도권의 주민등록 인구는 2603만 명으로 대한민국 총인구의 50.21퍼센트다. 대한민국 인구의 절반 이상이 수도권에 거주하며 삶을 꾸리고 있다는 결론이다. 그야말로 국토의 비효율적 활용이다. 하지만 사람들의 생각은 그렇지 않은 것 같다. 정치와 경제, 교육과 문화의 중심이 모두 수도권에 집중되어 있다 보니 누구도 그곳을 벗어나고 싶어 하지 않는다. 아니, 모두가 그곳을 동경하고 어떻게든 끼어들어가려 애쓴다. 더 정확하게는 '인 서울'을 꿈꾼다.

그런데 서울에 살면서 청년이 전환을 꿈꿀 수 있을까? 서울에서 살기 위해서는 한 달에 50만~60만 원의 월세가 필요하다. 최근 논란이 된 '호텔 전세'의 경우 보증금 100만 원에 월세가 30만원 수준이었다. 논란과 달리 대부분의 청년은 저 가격에도 입주할 수 있는 집이 없다고 하는 게 중론이다. 40만 원 대만 해도 고시원이나 반지하가 되어버리는 게 현실이라는 것이다. 식비 역시차이가 있겠지만 50만~60만 원에 육박한다. 여기에 통신비와 교

통비, 전기요금과 인터넷 비용을 더하면 한 달 벌이 대부분이 소진되는 건 순식간의 일이다. 신한카드에서 서울 지역 사회초년생의 수입을 조사해보니 한 달 평균 195만 원이 나왔다고 한다. 그런데 앞에 열거한 대로 청년의 생활비를 어림해봤더니 160만 원이 넘었다. 한 달 30여만 원으로 옷도 사고, 친구도 만나 술도 한잔하며, 영화도 가끔 보고, 책도 사서 볼 수 있을까? 친구들이 결혼이라도 하면? 학자금 대출이라도 있으면? 그저 질문이 의미 없게 느껴질 뿐이다. 사실 도시의 삶, 특히 청년의 삶이라는 것은 전환을 꿈꾸는 것이 불가능한 조건이다. 도시에서 맞닥뜨리는 삶의 지표는 청년의 경우 전환이 불가능하다는 것을 확인해줄 뿐이다. 우리 시대의 청년은 그저 도시의 속도와 경쟁에 존재를 내맡길 뿐, 스스로 선택할 만한 여지가 많지 않다.

　괜찮아마을의 가장 인상적인 지점이 여기에서 나온다. 청년에게 전환의 조건을 만들어주는 것이다. 청년은 전환을 생각하기 어렵다. 지금까지 살아온 삶의 방식을 변경하기가 힘들다. 왜 그런가? 전환의 물적 조건이 갖춰지지 않았기 때문이다. 전환에도 돈이 든다. 지금까지와 다르게 살기 위해서는 생각할 시간도 필요하고, 다르게 살기 위한 준비도 필요하다. 그런데 당장의 월세와 생활비를 벌기 위한 노동에 자기를 갈아 넣다 보면 그럴 만한 여유를 만들어낼 수가 없다는 악순환이 반복된다. 괜찮아마을의 솔루션은 공동생활을 통해 생활비를 크게 낮추는 것이다. 실제

실험을 통해 열다섯 명이 모여서 같이 밥을 해 먹었더니 1인당 10만 원으로 한 달 식비가 해결 가능했다. 물론 개인의 인건비는 계산하지 않은 금액이다. 이동은 자전거로 해결하니 교통비는 거의 들지 않는다. 집 역시 서울과는 판이하게 다른 조건을 가지고 있다. 빈집을 활용해 셰어하우스를 만든 친구들은 월 15만 원의 비용으로 주거를 해결했다. 서울과 단순 비교하자면 3분의 1밖에 되지 않는 비용이다. 공장공장은 향후 청년의 공동 주거를 위해 별도의 건물을 준비 중이다. 100여 명의 청년이 자신의 삶을 새롭게 꾸리는 공간이라니, 생각만 해도 에너지가 뿜어져 나오는 듯하다.

이렇게 이야기하고 나니 대단한 사회사업을 벌이는 것처럼 보이기도 하지만, 홍동우 대표는 소셜 미션은 오히려 나중에 발견됐다고 말한다. 얼핏 보기에는 괜찮아마을이 덴마크의 시민학교나 갭이어 등의 영향을 받은 게 아닐까 했는데, 실제로는 반대였다. 활동을 하다 보니 그런 모델이 있다는 이야기를 남들이 해주어서 알게 됐을 뿐이란다. 사실 괜찮아마을을 운영하는 공장공장은 주식회사 법인이고, 돈을 버는 게 목적이다. 그런데 돈을 벌려고 일을 하다 보니 사회적으로 역할이나 미션을 가지게 됐다는 것을 나중에 깨닫게 됐다고 한다. 공공사업은 공공의 자금으로만 진행해야 한다는 생각을 가진 이들이 많은데, 오히려 정반대의 사례를 들으니 신선한 감이 있었다. 많은 사회적 기업이 사회

+++

적 미션에 휘둘리거나 짓눌려 제대로 사업을 확장하지 못하는 경우를 종종 봐왔기 때문이기도 하다. 이런 균형감 역시 '전환'이 준 선물일지도 모르겠다.[*]

전환의 키워드로 소개될 만한 개인의 사례를 들어달라고 요청하자 홍동우 대표는 고개를 저었다. 개인의 이야기를 함부로 다룰 수 없다는 것도 이유였지만, 뭔가 드라마틱한 변화만을 전환으로 인정한다는 것도 받아들이기 어렵기 때문이라고 했다. 대신 그는 특정 인물을 가상의 페르소나로 대체한 이야기를 들려줬다.

가상의 페르소나로 이야기를 하자면 서울에서 대기업을 다니거나 전문 직종에 있었다고는 하지만 굉장히 힘들었던 사람들이 있어요. 어떻게 보면 진짜 계속 살아야 할 의미를 못 찾고 방황했던 친구들인데, 여기에 오면 두 개의 케이스로 나뉩니다. '아, 너무 좋다, 계속 살아가야겠다'라고 생각하는 사람도 있고, '어, 여기에서 좀 지내보니까 난 다시 서울 가서 열심히 돈 벌어야겠다'라고 생각하는 사람도 있는 거죠. 사실 괜찮아마을은 처음부터 여기에 몇 명이 거주하게 되는지 수치로 성과지표(KPI)를 이야기하지 않았어요. 꼭 여기에 남지 않아도 다른 지역에서 살 수도 있고요. 서울에 올라가더라도 괜찮아져서

* 괜찮아마을은 공간 조성과 운영에 민간 자원이 약 24억 원 이상 모여 자발적으로 조성되고 있다. 공장공장은 청년들이 이곳에 적은 비용으로 입주하여 지낼 수 있게 하는 과정에서 공적자금(지원, 용역)을 사용하고 있다.

돌아가면 저는 그 역할을 충분히 다했다고 보거든요.

그는 괜찮아마을이 다시 돌아간 이들에게 '마법의 땅'을 제공
해주었다고 이야기한다. 도시의 팍팍한 삶을 살다가도 '다시 거
기 한번 가봐야겠다' 싶은 생각이 드는 마음의 고향을 만들어주
었다는 것이다. 실제로 괜찮아마을에서 체류하다 서울로 돌아가
고 나서도 틈만 나면 이곳을 다시 찾는 친구들이 있다고 한다. 툭
하면 이곳으로 와서 며칠 지내다 다시 도시로 돌아가는 패턴을
가졌다는 것이다. 인생의 모든 것을 쏟아 부은 방향 선회만을 전
환이라 할 수 있을까? 지금껏 당연하다 여겨왔던 생각이 달라지
는 부분, 삶에서 엄청나게 무겁게 생각하거나 절대적으로 생각했
던 것을 객관적으로 파악하게 되거나 상대화할 수 있는 경험 역
시 전환의 훌륭한 사례가 될 것이다.

우리는 지옥을 깨고 나올
자유가 있다
✚

　　미국의 심리학자 윌리엄 제임스는 "생각이 바뀌면 행
동이 바뀌고, 행동이 바뀌면 습관이 바뀌고, 습관이 바뀌면 인격
이 바뀌며, 인격이 바뀌면 운명이 바뀐다"라는 말을 남겼다. 사람

의 생각이 그 자신의 삶과 운명을 바꿀 수도 있다는 아포리즘이다. 윌리엄 제임스는 개인 단위에서 생각의 변화를 이야기했지만, 이를 좀 더 사회적 언사로 바꾸면 미국의 활동가 제이슨 델 간디오가 《다른 세상은 가능하다》에서 이야기한, 세상을 바꾸기 위한 네 가지 단계로 확장해볼 수도 있을 것이다.

- 사람들의 언어를 바꿔라, 그러면 사람들의 생각하는 방식이 바뀐다.
- 사람들의 생각을 바꿔라, 그러면 사람들이 세계를 대하는 방식이 바뀐다.
- 사람들의 방식을 바꿔라, 그러면 사람들의 믿음, 가치, 태도, 행동이 바뀐다.
- 이 모든 것을 바꿔라, 그러면 사회의 방향이 바뀐다.[*]

개인의 말과 생각의 변화가 세계의 방향에 영향을 미칠 수 있다는 것은 우리를 흥분하게 만든다. 이를 손쉽게 과장할 수는 없다. 하지만 세계와 개인이 맺는 관계 방식의 전환이 인식과 사고의 전환에서 출발한다는 것은 분명한 일이다.

[*] 제이슨 델 간디오 지음, 김상우 옮김, 《다른 세상은 가능하다》, 동녘, 2011, 195쪽.

여기서 중요한 과정 중의 하나가 나와 세계 사이의 거리를 확보하는 일이고, 거기에 개입하는 게 타인이다. 사르트르는 "타인은 지옥이다"라는 유명한 말을 남겼다. 그런데 이 말의 출처를 따라가 보면, 타인이 언제나 내게 해를 끼치는 악이라는 뜻과는 거리가 멀다. 사르트르가 이 말을 쓴 건 희곡 〈출구 없는 방〉(1944)의 대사를 통해서였다. 희곡에 나온 대사는 "지옥, 그것은 타인들이다L'enfer, c'est les autres"였다. 사르트르 본인의 말을 들어보자면 그는 1965년 이 연극에 대한 강연에서 이 말이 항상 사람들에게 오해를 불러일으켰다면서 다음과 같이 이야기한다. "타인과의 관계는 언제나 해가 되고 지옥처럼 된다는 뜻이라고 사람들이 오해하는데, 내가 말하고자 한 건 좀 다르다. (중략) 우리는 타인이 우리를 판단하는 잣대로 우리 자신을 판단한다. (중략) 세상에는 수많은 사람들이 지옥에서 살고 있는데, 그 이유는 그들이 타인의 판단과 평가에 지나치게 의존하기 때문이다."

결국 사르트르가 이야기한 것은 타인의 시선을 내면화한 채 남의 판단과 평가에 얽매여 살아가는 나 자신이 지옥에 살고 있다는 이야기다. 사르트르는 이 강연에서 "평판에 대해 걱정하면서, 또 스스로 바꿀 의지도 없는 행동에 대해 걱정하면서 사는 건 죽은 채로 사는 것"이라며 "우리는 지옥을 깨고 나올 자유가 있다"라고도 이야기했다. 지옥에서 벗어나려면 뭐가 필요할까? 결국에는 타인이 필요하다.

그래서 우리는 경쟁이 아니라 협업, 관계의 변화에 주목할 필요가 있다. 괜찮아마을에 입주한 청년은 각자 하나씩의 프로젝트를 해보게 된다. 지역의 식재료를 이용해 식당을 열거나 빈집을 활용할 아이디어를 모으는 작업, 서로의 마음을 다독일 수 있는 활동, 섬을 담아내거나 섬의 특산물을 이용한 기념품 만들기 등 다양한 구상이 꽃을 피웠다. 홍동우 대표는 이 과정이 경쟁이 아닌 협업을 배우는 과정이었다고 말한다. 이전까지 시험과 공모전에 익숙했던 이들이 1등을 위해서가 아니라 서로의 프로젝트를 밀어주는 과정을 통해 새롭게 친구와 동료의 의미, 함께 일한다는 것의 의미를 깨닫게 됐다는 것이다. 학교와 회사에서 강제하는 협업이 아니라, 기꺼이 손을 내밀고 믿을 수 있는 협업. 어쩌면 이런 협업은 치열한 비즈니스가 아니라 비생산적일 수도 있는 활동이기에 가능했을지도 모른다. 지금까지 주로 실패와 좌절을 맛보며 자신을 지켜야 한다고 생각해왔다면, 돈이 되지 않더라도 작은 것을 실현하고 성취해보는 경험 역시 청년의 변화를 이끈 커다란 동력이 됐을 것이다.

　　협업의 경험은 장기적으로 보면 커뮤니티와의 연계로 이어진다. 사실 개인의 전환만으로는 한계가 뚜렷하다. 불안과 공포를 어떻게 넘어설 수 있을 것인가, 궤도 이탈을 해도 죽지 않고 잘 살 수 있다는 것을 어떻게 보여줄 수 있을까를 생각하다 보면 '나는 자연인이다' 식의 해법이 결코 가능하지 않다는 사실을 깨닫

게 된다. 괜찮아마을은 목포의 원도심이라는 로컬과 청년 공동체라는 커뮤니티를 중심으로 한 전환을 일깨우고 있다. 지역의 가능성을 발견하고 커뮤니티가 가져다주는 안정감을 확인하고 확산하고 있다. 행복은 남에게서 온다. 삶의 즐거움은 나누고 협력하는 데서 비롯된다. 승자 독식의 무한경쟁 시스템에서 공동체란 신기루 같은 것이다. 이름도 있고 상상하는 목소리도 있지만 다가갈 수 없는 허상에 가깝다. 하지만 괜찮아마을에서는 자연스러운 일이다. 나의 성장이 너의 활동에 맞물려 있고, 너의 기쁨이 나의 즐거움을 밀어내지 않기 때문이다.

괜찮아마을에서 전환을 생각하다 보니 '나의 전환'에 생각이 닿는다. 꼭 청년이 아니더라도, 인생의 전환이 요구되는 은퇴기가 아니더라도 전환을 사고할 수 있지 않을까? 아니, 전환을 사고해야 하는 것이 아닐까? 이제, 전환의 시기가 달라졌다. 인생의 전환 시점은 개인화되고 있다. 전통사회에서는 관혼상제, 생로병사 등 인생의 시기가 결정되어 있었다. 시기마다 해야 할 일과 거쳐야 할 통과의례가 있었다. 그러나 세상이 달라졌다. 삶과 죽음의 의미마저 달라지는 세상에서 이제는 나이에 맞춰 무언가를 해야 한다는 생각 자체가 너무 고루하게만 느껴진다. 내가 서 있는 지금 이곳에서 어떤 전환이 가능할까. 전환을 통해 새롭게 구성될 나의 일상은 어떤 모습일까, 행복한 기대를 품게 된다.

3부

끝나지 않은 '전환'의 실험이 남긴 것들

새로운
휴먼 네트워크
플랫폼
:
'뭐라도학교'의
실험

정 성 원
전 수원시평생학습관 관장

아버지의 근육과
노인 X세대의 등장

✚

　　내 이름 성원(盛元), '무수히 많은 것 중에 으뜸이 될 것'을 희망하며 아버지께서 지어주셨다. 그러나 부푼 기대를 야멸차게 저버리고 '무수히 많은 99퍼센트'의 일원이 되어 목숨을 부지한 지 어언 57년. 1933년생인 부친은 2006년에 향년 74세로 눈을 감으셨다.

　급속한 산업화는 고성능 청소기처럼 농촌 인구를 대거 도시로 빨아들였는데, 그 간난신고의 삶이야 시대적 조건이니 시골에서 올라왔다 하여 우리 가족만 특별히 힘든 일은 아니었다. 게다가 동네 '깨복쟁이' 친구들 형편도 모두 도긴개긴, 특별히 가난 때문에 고개를 숙인 기억은 별로 없다. 그런데 중학교 3학년 무렵이던

가, 매년 시행되는 '가정형편조사'는 재물뿐 아니라 부모의 학력까지 기재하게 되어 있었는데, 그 빈칸에 '국졸'이라는 단어를 적어 넣기가 너무 부끄러웠다. 그래서 나는 슬쩍 '중졸'이라고 기입하는, 더 부끄러운 짓을 하고 말았다.

부친은 살아생전 '명퇴'를 경험하지 않았다. 아니, 못했다. '퇴직을 명하는' 사람도, 회사도 없었기 때문이다. 기본적으로는 근육을 통해 가족을 부양했고 한때는 자영업을 하며 잠시 강남에 터를 잡고 살기도 했다. 부친은 마초적이거나 완고한 편이 아니었는데도 부자지간 둘만 있는 상황은 참 쑥스럽고 어색했다.

이후 결혼도 하고 철이 좀 들어 부친에게 먼저 말을 걸기도 했지만 당신은 자주 손사래를 쳤다. 이런 것이었다. 맛집으로 소문난 곳이 있으니 한번 가자고 하면 일단 고개를 저으신다. "난 짜장면이 좋으니 가까운 중국집이나 가자." 가족끼리 한우 한번 먹자고 하면 고기는 삼겹살이 맛있다며 또 거부하신다. 형제자매다 모여 가까운 제주도로 여행 한번 가자고 하면 이번에는 난데없는 '비행기 어지럼증'이 급조된다. 그래서 부친의 말년 즈음 나에게는 변변한 가족사진 한 장이 없었다. 가족을 먹여 살린 근육이 다 풀어져서 더 이상 기력이 없을 때에는 자식에게 조금이라도 '폐'를 끼치지 않는 방식으로, 한사코 당신의 길을 그렇게 가신 것이다.

지금의 중장년은 내 부친과는 다른 시대 상황을 거치며 살아

왔다. 학력도 높고 근육의 안간힘을 쓰지 않아도 일자리는 제법 많았으며 국내가 아닌 외국과의 경쟁을 본격적으로 하기 시작했다. '공돌이'나 '노가다'가 결코 경험할 수 없었던 드넓은 세계와 조우하기 시작하면서 '충성'과 '헝그리 정신' 대신 글로벌 스탠더드를 조금씩 익혀 나가기 시작한 것이다. 어쩌면 한국 사회에 다시는 오지 않을 3저 호황과 폭발적 경제성장의 과실을 따 먹을 수 있었고 당연히 내 부친과는 다른 DNA가 생성됐다.

내 부친에게 '이제는 좀 내려놓고 제2의 삶을 사시라'고 권했다면 뭐라고 하셨을까? 그 세대의 부모가 그러하듯, 자식에게 조금이라도 피해를 끼치지 않는 것이 당신 여생의 최대 목표라 여기신 분이기에 그 맥락을 도저히 이해하지 못하셨을 것이다. 그것은 부친이 국졸이었기 때문이 아니라, 독립된 개체를 결코 상상해보지 못한 시대적 한계일 것이다.

그러나 아버지 세대와 다른 지금의 중장년은 그것을 실존적 문제로 받아들인다. 경제적으로 완전히 자유롭지는 않지만 그 결박의 농도는 상대적으로 옅고 개인적 고민은 깊다. 이것은 부친 세대와는 또 다른 시대적 자아의 발현이기도 하다. 그래서 자신의 인생 후반전을 심각하게 고민하는 세대, 이름 하여 '시니어 X세대'가 출현한 것이다. 이들에게 이후의 삶은 여생餘生이 아니다. 새롭게 다른 삶을 살기 시작하는 출발점인 것이다. 한국 사회에 새로운 세대가 출현했다. 그렇기 때문에 이들의 삶의 행태는

사회학적 맥락에서 깊이 있게 살펴볼 필요가 있다. 따라서 단지 머리가 희다는 공통점 하나만으로 고령자라는 세트로 묶는 것이 아니라, 그들을 제대로 이해할 수 있는 구체적 독법이 필요하다. 정책을 펼 때도 당연히 이런 관점에 근거해야 할 것이다.

시니어여,
링에 올라서자
✚

　　중국의 인터넷 기업 알리바바를 창시한 마윈馬雲 회장이 2015년 방한했을 때 국내의 한 TV 프로그램에서 다음과 같은 말을 했다. "자신이 50대라면 젊은 사람들을 밀어주세요. 젊은 사람들의 실력이 더 좋기 때문이죠." "60대라면 본인을 위해 시간을 투자하세요. 기회를 찾기엔 조금 늦었으니까요." '다시 기회를 잡기엔 늦었다'는 그의 발언이 시니어로서는 매우 고약하게 들릴 수 있겠으나, 문제의 핵심은 그의 메시지는 일각一角일 뿐이고 그런 얘기가 자연스럽게 나오게 된 사회의 통념이 빙산氷山이라는 점에 있다. 시니어에 대한 사회적 저평가 문제는 사회 발전의 한 주체로서 제대로 된 인정과 대접을 하지 않음은 물론, 개인 차원에서 보면 그로 인해 시니어 스스로 위축되고 고립되어 외로운 섬으로 남게 만든다. 가정에서는 눈치 없는 '삼식이'요, 사회에서

는 용도 폐기된 골방 늙은이일 뿐.

　우리 사회에는 여전히 노화에 대한 공포가 자리 잡고 있다. '안티 에이징'을 메인 카피로 사용하는 화장품도 많고, 그래서 나이 든 사람은 쉽게 '보호' 혹은 '불편함'의 관점에서 보게 된다. 기업의 사회 공헌인 경우 어린이나 청소년 분야에는 지갑을 활짝 열지만, 시니어 쪽으로는 눈길을 주는 일이 거의 없다. 사회 트렌드에 매우 민감한 기업의 특성에 비춰봤을 때 이것이 무엇을 의미하는지 우리는 금방 눈치챌 수 있다. 그나마 유한킴벌리가 조금 관심을 나타내고는 있지만, 냉정하게 말하면 이것은 그 기업이 실버산업에 뛰어들었기 때문으로 읽는 것이 더 진실에 부합할 것이다. 다행히 최근 들어 시니어가 가지는 긍정성에 주목하고 이를 지원하고자 하는 흐름이 조성되고 있다. 하지만 그것은 여전히 일부에 지나지 않는다.

　'침묵의 나선 이론'이라는 것이 있다. 사람은 자신의 생각이 사회적으로 우세할 경우 더 적극적으로 의견을 피력하여 마치 나선의 바깥쪽으로 돌면서 세가 더 커지는 것과 같은 경향이 있는 반면, 그 반대의 경우 나선의 안쪽으로 돌면서 침묵하고 더 쪼그라든다는 것이다. 결국 오늘날 한국 사회처럼 시니어에 대한 평가절하가 대세인 사회에서는 시니어 스스로 더욱 위축될 가능성이 높은 것이다. 중년의 일자리는 청년 실업률 숫자 앞에서 무기력해지고 시니어의 보람 찾기는 한가한 소리로 질타받기 십상이다.

그러나 '백마 타고 오는 초인'이 이 문제를 해결해줄 리 만무하다. 결국 시니어 스스로 모여 이야기하고 요구하고 현실에 부딪혀가며 문제 해결의 주체로 나서야만 한다. 나선의 안쪽이 아니라 바깥쪽으로 돌아야 하는 것이다.

권투 경기를 볼 때면 늘 듣는 장내 아나운서의 멘트 "세컨드 아웃Second Out" 그리고 이어지는 "땡" 소리. 자신의 온몸을 다 던져 싸우는 선수(First)를 제외하고 다른 사람은 링 밖으로 나가라는 소리다. 저출산, 실업, 청년, 방역, 부동산 대책, 내수 부진, 가계 부채…. 현재 중앙정부에서 중요하게 처리해야 할 일이 한두 가지가 아닐 것이다. 그러니 여기에 시니어가 끼어들 틈이 도무지 없다. 법률과 조직과 예산이라는 삼박자가 갖춰지면 좋겠지만, 언감생심 하 세월일 것이다. 여전히 그리고 앞으로도 상당 기간 마이너리티 위치에 머무를 것이다. 어떤 정부도, 어떤 기업도, 어떤 단체도 시니어 문제를 해결하지는 못할 것이고 또한 외부 주도의 한계와 단점은 분명하다. 그렇기에 중요한 것은 시니어들이 당사자가 되어 직접 링에 올라 문제 해결의 주체로 나서야 한다. 비록 힘겨운 육박전이 벌어지더라도 말이다.

+++

실험의 조건들

✚

　　　수원시평생학습관(이하 학습관)에서 2011년 10월 개관 이래 2014년까지 개설한 프로그램 362개 중 시니어라는 특정 연령층을 대상으로 한 프로그램은 단 한 개였다. 학습관 측이 시니어에게 관심이 없는 것은 아니었지만, 이런 고민도 들었다. 그럼 중장년층을 대상으로 하는 프로그램 수를 늘리면 좀 나아질까? 강좌만 듣고 뿔뿔이 흩어진다면 무슨 의미가 있을까? 시니어에게 프로그램이라는 형식으로 접근하는 것이 적정한 것일까?

　이런저런 고민 끝에 낸 결론은 플랫폼을 구축하자는 것이었다. 2012년에 시작한 '누구나학교'는 프로그램 명칭이 아니다. 시민들이 배움과 가르침의 경계를 허물고 상호 학습하는 가운데 휴먼 네트워크를 이뤄 나가는 마당, 즉 플랫폼을 의미한다. 시민들 누구나 자발적으로 자신이 강의를 하겠다고 학습관에 제안하고 거기에 호응하는 수강생이 생기면 학습관에서 강좌를 열어줌으로써, 시민들 스스로 강사가 되고 수강생이 되는 학습 놀이터다(학습관은 중간에 시민 강사와 수강생을 매개할 뿐 특별한 개입을 하지 않는다). 시니어를 위해 몇 개의 프로그램을 더 제공하는 것보다는 학습을 매개로 그들이 뛰어놀면서 스스로의 문화를 만들어 나가도록 촉진하는 플랫폼을 만드는 일이 훨씬 의미 있을 것이라고 판단한 것이다. 그러나 학습관에서 이런 새로운 시도를 과감히 할 수 있

었던 것은 다음의 두 가지 요인에 기인한 바가 크다.

첫 번째는 민간기관 위탁 운영이다. 한국에서 평생학습이 본격적으로 대두하기 시작한 것은 2000년대 초라고 할 수 있다. 관련 법규에 근거해 평생교육진흥기본 5개년 계획이 만들어지기 시작한 것도 이 무렵이었으며, 이런 종합계획에 근거해 평생학습도시 사업과 제반 정책의 기틀이 조금씩 자리를 잡기 시작했다. 특히 2008년 평생교육법 개정과 시행에 따라 평생학습을 전담할 체계가 마련됐는데, 국가 단위에서는 국가평생교육진흥원이 만들어졌고, 광역 시·도 차원에서는 평생교육진흥원이, 그리고 기초자치단체 차원에서는 평생학습관이나 평생학습센터가 설립됐다. 이런 전담 기관의 설립과 운영으로 인해 한국의 평생학습은 좀더 체계적이고 일상적인 운영의 틀을 마련하게 됐으며, 시민과의 접점의 폭도 더 크게 넓혀 나가기 시작했다. 이렇듯 짧은 기간 안에 평생학습의 틀이 갖춰진 것은 톱다운 방식의 드라이브 정책에 기인한 바가 컸다. 톱다운 방식에 대한 평가를 논외로 치면 결국 한국의 평생학습에서 기본 중추신경계는 관 주도로 구성되어 있다는 사실을 확인할 수 있다. 평생학습이 갖는 공공성, 공익성을 고려하면 관에서 인프라를 구축하는 것이 당연한 일이지만 그것을 누가 운영하느냐 하는 것은 또 별개의 문제다. 전국의 기초자치단체는 총 227개이며, 대부분 공무원이 직접 운영을 담당한다. 그 가운데 민간이 위탁받아 운영하는 지역은 수도권에서 세 곳이

있는데, 수원이 그중 하나다.

두 번째는 희망제작소의 참여다. 희망제작소는 2006년에 만들어진 연구소인데, 사전적 의미의 싱크탱크라기보다는 실행 사업을 중심으로 한국 사회의 혁신을 제기한 싱크 앤드 두 탱크Think & Do Tank 조직이다. 더 엄밀히 말하면 싱크Think보다는 두Do에 방점이 찍힌 활동을 많이 했지만, 최근 들어 메시지를 발신하는 연구소 본연의 역할을 하기 위한 체질 개선에 힘쓰고 있다. 그렇다고 무의미한 숫자나 기호의 나열 혹은 책상물림의 뜬구름 잡는 콘텐츠를 만드는 것이 아니라 현실에 천착한, 실행을 근거로 한 콘텐츠를 직조하고 있다. 그러나 희망제작소는 창립 이래 공공 리더에 대한 교육은 지속적으로 시행해왔으되, 시민교육이나 평생교육에 대한 시도는 별로 없었고 또한 만일 위탁을 맡게 될 경우 주요 업무를 담당할 인력을 파견 보내야 하는지라 실무적인 면에서도 위탁 운영 참여를 결정하기가 쉽지 않았다. 그렇게 내부의 심각한 갈등과 논쟁이 수차례 진행됐지만 결국 참여하는 쪽으로 의견을 모으게 됐는데, 그 핵심 근거는 '희망제작소는 사회의 혁신을 추구하는 기관이니 교육을 통해 도시를 한번 재디자인해보자'는 것이었다. 즉 평생학습의 기존 패러다임에서 벗어난 새로운 혁신과 실험정신이 그 밑바탕에 깔려 있는 것이다.

'뭐라도학교'의 탄생,
기획부터 준비까지

✚

　　학습관 프로그램에는 단발성 강좌도 있고 긴 호흡의 3
개월짜리 강좌도 있으며 실생활에 무기가 될 수 있는 전문가 양
성 과정도 있다. 공공기관인 관계로 비용이 저렴하며 실비 수준
의 프로그램도 많기에 프로그램 성격에 따라서는 최소한의 문턱
을 설정하기도 한다. 지원서 작성 요구가 그렇다.

　2014년 5월에 10회차 프로그램으로 〈액티브 시니어를 위한
인생수업〉(이하 인생수업)을 마련했는데, 40명 모집에 60명 정도가
지원했다. 시니어 대상의 첫 강좌다 보니 지원서를 하나하나 주
의 깊게 읽어보았다. 그런데 뭔가 달랐다. 동일한 지원서라도 전
문가 양성 과정 같은 경우 '학습에 대한 욕구'가 도드라지게 표현
된다. 인생수업의 경우에도 '새로운 것을 배우고 싶다'는 배움에
대한 열망이 쓰여 있긴 했지만 그 기저에 있는 또 다른 잠재된 열
망이 감지된 것이다. 다름 아닌 '새로운 사람과의 관계 맺기'에 대
한 욕구였다. 단순히 나이 든 학습자 정도로 생각했지 그들만의
독특하고 차별화된 갈망을 전혀 인지하지 못했기에 갑자기 눈이
번쩍 뜨였다. 그래서 이 욕구를 숙주로 삼을 수 있다면 '문제 해결
의 당사자주의' 그리고 '학습을 매개로 한 인적 네트워크'가 충분
히 가능하겠다는 판단하에 새로운 구상을 하게 됐다.

처음 인생수업을 진행할 때만 해도 학습관에서 진행하는 여러 가지 프로그램 중 하나로만 생각할 뿐, 프로그램 종료 후 어떻게 할 것인지에 대해서는 전혀 고민이 없었던 나로서도 매우 큰 자극이 되었다. 일반적으로 프로그램이 끝나면 각자 뿔뿔이 흩어지게 되는데, 이번에는 이분들을 어떻게 다시 모이게 할 것인지, 그리고 모여서 무엇을 하는 것이 좋을지 등을 고민하게 되었다. 그러면서 이 플랫폼의 이름을 '뭐라도학교'라 명명하면 어떨까 싶어(은퇴 후 집에서 무기력하게 지낼 것이 아니라 함께 모여 무엇이라도 해보자는 의지와 열망을 담은 명칭이었다) 그분들에게 제안을 드렸다.

　　한 달여 기간 동안 강의, 토론, 탐방, 워크숍 등으로 구성된 인생수업을 마친 후 40여 명의 수료생 중 열성적인 10여 명을 초대해서 뭐라도학교와 관련한 브리핑을 했다. 배경, 개념, 활동 내용과 학습관에서 지원 가능한 분야 등에 관한 제안 그리고 이어진 토론. 수료생들은 반신반의하는 모습이었다. 잘 되면 좋겠지만 이것이 과연 가능할지, 누가 나서서 할지, 어느 정도의 품과 수고가 들어갈지…. 조직화라는, 어쩌면 낯설고 생경한 도전 과제 앞에 당혹스러움이 밀려드는 것은 매우 자연스러운 현상이다.

　　출신과 배경, 살아온 날이 다른 이들이 마음을 맞추는 일이 어디 쉬운가. 하지만 그보다 더 어려운 것은 추상적 아이디어를 실제로 현실화하는 작업이다. 특히 뭐라도학교는 단순한 취미 활동이 아니기에 난이도가 높을 뿐 아니라 참고해서 따라 배울 만한

기존 모델이 부재하다는 점, 게다가 제3섹터 업무에 관한 경험이나 지식이 거의 없는 주체 문제까지 겹쳐 그야말로 간난신고요, 고난의 행군이었다. 이 문제는 관장이 제안했다 하여 쉽사리 수용할 수도 없는 일이고, 그렇게 해서도 안 되는 일이다. 철저히 스스로의 판단과 결정이 기본이 되어야 한다. 그리하여 가장 먼저 시작한 것은 당사자들이 직접 태스크포스(TF)를 꾸리는 것이었다.

9월 시작된 10여 명으로 이루어진 TF는 매주 모여 논의를 진행했다. '백수가 과로사 한다'고, 비록 직장은 없어도 갈 곳은 많은 이들이 매주 모임을 하는 것은 쉽지 않은 일이다. 그러나 초기 모임에서 한번 해보자는 뜻을 모은 후 분과를 나누어 자료 조사를 하는 등 더욱 열심히 움직였다. 그리고 11월 이들은 학습관 관장인 나를 초청해 1박 2일간의 워크숍을 진행했다. 살아온 이력, 사용하는 언어, 상이한 가치관과 태도, 뭐라도학교를 바라보는 관점의 차이 등 많은 다름 속에서도 결국 총 16차례의 회의 끝에 드디어 2014년 12월, '뭐라도학교 창립총회'라는 결실을 맺게 된 것은 전적으로 그들의 헌신과 노력 덕분이었다. 인생수업이라는 프로그램을 개설(연간 1회 또는 2회 지속적으로 개설)하여 강좌 종료 후에는 동문회라는 그물망을 통해 연결하고 그것을 베이스캠프 삼아 다양한 액션과 경제적 활동을 하게 만드는 터전, 이름하여 뭐라도학교가 탄생하게 된 것이다. (인생수업은 이후에도 시니어를 위한 프

로그램으로 계속 진행되었고, 이 프로그램을 수료한 사람들이 뭐라도학교에 가입하는 구조를 이루게 된 것이다.)

세 가지 사업:
누구나 가르치고 배우는
교육, 커뮤니티, 사회 공헌
✚

일을 체계적으로 하기 위해서는 알차게 조직을 꾸려야 한다. 이들은 교장을 선출하고 팀을 구성해 나가기 시작했다. 초기에는 의욕적으로 국제교류 팀까지 만들었으나 이후에는 간결하게 세 팀으로 구성하여 진행했다.

뭐라도학교는 학습관 한쪽에 사무 공간과 예산 및 사업 지원을 받으면서 안정적으로 활동할 수 있는 기반을 마련했지만, 그렇다고 언제까지 학습관에 기댈 수는 없는 일이다. 나는 첫 브리핑 때 5~6년 정도 지나면 독립을 해야 하고 또 할 수 있을 것이라고 말했다. 숙성 기간을 거치면서 조직이 단단해지고 내실도 튼실해져서 자력갱생을 하거나, 아니면 수원시의 지원을 받아 별도 기관화되거나. 이것이 어떻게 가능할 수 있을까? 이것은 초기부터의 고민 과제였다. 큰 줄기는 점점 학습관의 개입과 지원을 줄여 나가고 그들의 참여와 자기 주도성을 높이는 일, 이것이 핵

표 1. 뭐라도학교 조직과 사업 내용

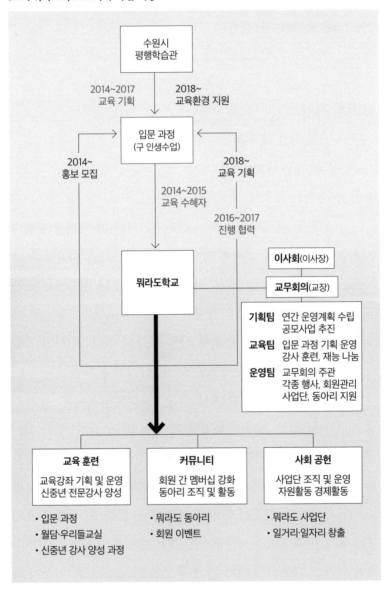

심이라고 생각했다. 이렇게 해서 그들은 수료생에서 협력자로 그리고 교육 기획자로 시간이 흐를수록 점점 역량을 쌓아 나갔고, 반대로 학습관은 기획자에서 지원자로 그리고 교육환경 지원자로 의도적인 역할 축소를 시행해 나갔다.

사업 내용은 크게 세 가지로 구분된다. 1) 입문 과정을 통해 뭐라도학교 회원이 되면 자신의 경험과 능력을 강의나 사업으로 숙성시키는 성장 지원 과정을 거쳐 '월담'이나 '우리들교실'과 같은 강좌를 스스로 기획하거나 강의를 할 수 있도록 만드는 시니어 교육 사업, 2) 뭐라도학교 안팎으로 시니어들의 소통과 교류 활동을 촉진하는 시니어 커뮤니티 사업, 3) 지역사회의 필요와 욕구를 충족하는 다양한 사업 아이디어를 발전시켜 사업단을 만들고, 컨설팅과 인큐베이팅 센터 입주를 통해 본격적으로 사업화를 돕는 시니어 사회 공헌 사업이 그것이다.

교육 훈련

뭐라도학교 회원들이 인생수업의 기획 과정에 참여하고, 실행 과정에서 진행자로 협력하면서 교육 기획과 진행 노하우를 습득하도록 설계를 했다. 그리하여 2019년부터는 '뭐라도학교 입문 과정'으로 이름을 바꿔 전적으로 뭐라도학교에서 기획·운영을 담당하고 있다. 또한 나이 듦, 죽음, 사회적 관계, 건강, 경제, 노년의 성 등 시니어 세대의 주요 관심사와 문제를 돌아보고

해법을 토론하는 '월담'은 매달 또는 격월로 진행했는데, 자체적으로 주제를 선정하고 강사를 섭외·진행하거나 회원들이 직접 강의를 하기도 하면서 총 49회에 걸쳐 3000명이 넘는 사람들과 교류를 했다.

'노인 한 명이 죽으면 도서관 하나가 없어지는 것과 같다'는 아프리카 속담을, 학습관에서는 '누구나 가르칠 것이 있다'로 해석한다. 그리하여 교수, 박사, 전문가, 유명인사 등 전통적인 초빙강사가 아니라 시민 스스로 지식과 지혜를 나누고 배우는 과정, 이것을 촉진하는 플랫폼인 '누구나학교'를 2012년부터 진행해왔는데, 뭐라도학교에서도 이와 동일한 방식으로 진행하는 프로그램을 마련했다(누구나학교와의 차별성을 위해 이를 '우리들교실'이라 칭했다). 하지만 판이 깔렸다고 해서 먼저 나서서 신명 나게 놀 수 있는 사람은 많지 않다. 따라서 자신의 경험이나 전문 지식, 노하우를 두려움 없이 강의할 수 있도록 기본 강의 기술을 익히는 강사 워크숍을 개최했고, 한 단계 더 나아가 전문 강사를 키우는 심화 과정도 배치했다.

팝송으로 배우는 영어, 실생활 일어, 초급 중국어 등의 외국어 강좌와 물건 정리 및 수납하기 등의 생활 교육, 인물 스케치, 생활 속 꽃 예술, 치매 예방 미술, 블로그 만들기, 타로나 사진 배우기 등의 취미 강좌, 어르신을 대상으로 하는 한글과 컴퓨터/스마트폰 교육, 영상 제작 프로그램, 나의 브랜드 명함 만들기, 부모 교

육 등등 누적 304개의 강좌가 1591회 개최되어 총 2656명의 수강생이 배출됐다. 그리고 때론 강좌를 계기로 멤버십이 단단해져 새로운 공동체를 꾸리기도 한다.

일본어 강좌가 그러했다. 40대에서 60대까지 연령대도 다양하고 초보자에서 연수 경험자까지 수준 편차도 컸지만, 회원들은 일본 초등학교 교과서와 노래, 영화 등 다양한 매체를 통해 학습하면서 점차 애정이 싹트기 시작했다. 사정이 생겨 간간이 수업이 중단된 적도 있지만, 그래도 꾸준히 모임을 가지면서 아예 학습 동아리로 질적 전환을 했다. 때론 남편 흉을 보기도 하고, 경조사가 생기면 축하와 위로를 나누었으며, 유익한 생활 정보를 공유하다가도, 우리 사회가 돌아가는 이야기를 펼쳐놓으면서 점점 마음의 거리가 좁혀지기 시작했다. 그리고 손바느질을 하자는 의기투합 아래 동대문시장에 가서 누빔 천을 사와 조끼며 손가방을 만들었다. 교수자와 학습자가 금을 그어 영역을 구분하는 것이 아니라 남보다 좀 더 나은 능력과 솜씨가 있는 사람이 강사로 나서는 선순환 구조가 동아리 내부에 형성된 것이다. 집들이를 하고 '번개 맥주 파티'를 열면서 그들은 점점 더 돈독해지고 우울감을 극복하며 나를 넘어 우리로 그리고 공동체에 관심을 갖는 현명한 시민으로 성장하고 있었다.

우리들교실 전체 강좌의 커리큘럼이나 질적 수준은 전문 강좌에 비해 낮을 수도 있다. 그러나 전문 지식과 정보는 도처에 깔려

있고 강의 들을 기회 또한 적지 않다. 사람들이 자기 비용과 시간을 들여 이곳을 찾아오는 이유는 전문 강좌에서 해갈하기 어려운 요소가 존재하기 때문이다. 자신과 같은 눈높이, 학습자를 대하는 태도, 주저함 없이 묻고 답하는 분위기, 무엇보다 위계 없이 즐겁게 배울 수 있기 때문이다. 또한 우리들학교 강사들은 학습자의 지지와 격려에 고무되며 자신의 존재를 긍정적으로 자리매김하게 된다. 가르치고 배우는 학습 풍경이 기존의 그것과 달리 재디자인되는 것이다.

커뮤니티

300여 명의 회원끼리 멤버십 강화를 위해 다양한 동아리 활동과 체육대회, 한 해 동안 뭐라도학교의 다양한 활동을 돌아보며 희망찬 새해를 기원하는 학습형 축제 '뭐라도하는밤' 이벤트, 회원이 아닌 지역민과 이슈 소통을 하는 신중년 앙코르라이프 포럼 등을 진행했다. 낯선 사람은 긴장을 불러일으키기도 하지만 새로운 활력소가 되기도 한다. 은퇴 이후 고립된 생활을 하던 사람들에게 친교와 새로운 활동은 매우 큰 자극, 강렬한 비타민이 아닐 수 없다.

사회 공헌

다양한 사회적 필요에 부응하는 사업단이 구성됐다.

표 2. 뭐라도학교 커뮤니티

모임명	내용
삼식이 브런치	집 밥 먹기 눈치 보이는 퇴직자를 위한 밥상 커뮤니티
책보	매월 한 권씩 나이 듦에 관련된 책을 읽고 토론하는 모임
시니어컬처클럽	온오프라인에서 문화와 관련된 강의 및 체험 활동 조직
어디든 여행단	여행지의 사람과 자연을 존중하는 여행 모임
포크댄스를 즐기는 사람들	건강과 활력을 위해 포크댄스를 함께 배우고 지역 봉사단 활동
라온차사랑	차를 공부하고 차 테라피를 보급하여 지역 주민의 건강을 도모함
기타와 수다	일상의 소소함을 나누고 기타를 배우는 모임
타로와 오카리나	타로카드와 오카리나를 함께 공부하며 지역 재능 나눔 참여
사진과 여행	사진과 여행에 관심 있는 동문이 모여 출사를 떠나는 모임
시니어탁구교실, 아무나볼링반	취미 체육 활동(경기도교직원복지센터 공간)
팔팔한 8기모임	8기 수강생들이 조직한 모임으로, 시니어 세대의 다양한 문제에 대해 토론하고 공부하는 모임
뭠시니어케어	사회적 보조를 받지 못하는 시니어가 다양한 문화생활을 할 수 있도록 봉사하고, 나아가 시니어 일자리 창출로 연계하기 위한 수요 조사, 사회 공헌 활동 진행

시니어와 다문화 여성 등 사회적 약자를 지원하는 자원봉사형, 자신의 역량을 강화하거나 시대적 주제를 철저히 학습하면서 사업 가능성을 모색해 나가는 학습 모임형, 시니어의 사회적 경제 영역을 창출하기 위한 사회적 기업형 등의 사업단 조직이 만들어

표 3. 뭐라도학교 사업단

사업단명	사업 내용	활동 기간(년)	인원 (명)
한줌행복	결혼 이주 여성이 지역에 안정적으로 정착하고 통합될 수 있도록 친정엄마와 같은 마음으로 돌봄, 교육, 상담	2015~ 2017	7
생태문화 발전소	광교 호수공원을 중심으로 한 생태 환경 개선 실천 및 교육과 소규모 정원 조성 활동	2015	6
달보드레	시니어 카페를 준비하는 활동	2015~ 2016	5
청소년직업 진로지도	청소년 대상 진로/직업 지도 프로그램 기획 및 운영	2016	8
어울림한마당	풍물·민요·창·만담·기타와 색소폰·아코디언 등 음악 분야에 재능과 관심이 있는 회원이 함께하는 봉사와 나눔 모임	2016~ 2017	10
물고을문화 충전소	수원의 문화유적을 탐방하고 조사 아카이빙 하는 모임	2018	4
추억디자인 연구소	사진을 매개로 상담을 하고 생애 영상 앨범으로 편집해주어 노년의 삶을 정리할 기회를 제공하는 노노老-老케어 서비스	2014~ 현재	5
시니어강사 연구회	시니어 강사의 역량을 강화하기 위한 학습회로, 우리들교실 진행 및 강사 활동	2014~ 현재	14
시니어일대일 컴퓨터교실	시니어가 시니어에게 컴퓨터 초보 과정을 쉽게 배울 수 있도록 차근차근 일대일 교육	2015~ 현재	30
뭐라도 카페협동조합	시니어 취약 계층 일자리를 창출할 수 있는 시니어 학습 카페 운영을 위한 여성 시니어 중심 협동조합	2015~ 현재	5
좋은3과4 (웰다잉사업단)	초고령화시대 시민을 위한 존엄한 죽음 준비 프로그램 기획 및 운영	2015~ 현재	6

+++

뭐라도야그 팟캐스트	살아오며 경험하고 느낀 삶의 지혜를 격식 없는 이야기를 통해 동세대들과 나누는 콘텐츠 사업단	2016~ 현재	5
나도아티스트 꿈의학교	수원에 거주하는 청소년을 대상으로 예술 분야의 다양한 창의 예술을 지원하는 교육 사업	2017~ 현재	7
전래놀이 사업단	전래놀이지도자반, 역량강화교실을 운영하여 시니어의 일자리 창출 및 수원 관내 복지관, 아동센터 등에 봉사활동	2019~ 현재	20

졌다. 사회적 수요와 사회적 문제 해결 가능성이 보이는 사업에 대한 지역사회의 반응과 요청이 있기에 사업단의 지속 가능성이 보였고 활발한 활동이 이루어졌다.

이 사업단은 철저히 자발성에 의해 만들어진다. 입문 과정 마지막 프로그램으로 '미니 어워즈'를 하는데, 이 과정을 통해 사업단의 탄생 여부가 결정된다. 아이템과 의욕이 있는 사람은 프레젠테이션을 통해 적극적으로 비전과 계획을 발표하고, 이에 함께하고자 하는 동지가 생겨 의기투합하게 되면 생존 허들을 넘은 것으로 판단한다. 물론 처음에 탈락하더라도 이후 숙련 과정을 거쳐 부활하기도 하고, 비록 출발은 했지만 내외부의 문제로 좌초를 겪는 사업단도 발생한다. 그렇게 열네 개의 사업단이 만들어졌고 현재는 여덟 개의 사업단이 의욕적으로 활동하고 있다. 사업단 중에서 지향과 가치, 내부 응집력과 사업 내용의 구체성 등을 검토하여 가능성이 큰 사업단에게는 학습관 내에 별도 공간

을 제공하고 전문성 향상을 위해 컨설팅을 붙여주며 학습관의 사업과 연계하여 다양한 활동을 할 수 있도록 기회를 제공하기도 한다.

사업단들의 핵심적 특징을 하나만 꼽으라고 한다면 '적극적인 내부 학습'이라고 하겠다. 사업 활성화를 위한 노력이 학습의 일상화로 정착되는 모습이 매우 인상적이다. 자발적인 학습 모임을 조직하여 주 1회에서 월 1회 구성원 간 상호 학습을 실행하거나 특별 강사를 초청하거나 외부의 관련 교육에 참가하면서 전문 역량을 축적하기도 하고, 학습 주제를 찾고 강사를 찾고 섭외하고 학습 모임의 내용을 기획하면서 학습력과 학습 기획력을 기르기도 하는 과정이 정착된 것이다. 자율적 학습의 모범은 '좋은3과4' 웰다잉 사업단이다. 이 사업단은 죽음에 대해 깊이 있는 공부도 하고 시니어를 대상으로 삶과 죽음에 관한 프로그램을 개발하여 지역사회에서 건강한 죽음 문화가 형성될 수 있도록 하자는 취지로 조직됐다. 이것을 통해 시니어의 일자리도 창출되면 금상첨화일 것이다.

이 사업단이 맨 처음 꺼내든 책은 셸리 케이건의 《죽음이란 무엇인가》*였다. 두 차례 토론을 했지만 삶과 죽음을 다룬 철학서여서인지 만만치 않았다. 이번엔 영화 〈엔딩노트〉를 함께 보며 여

* 셸리 케이건 지음, 박세연 옮김, 《죽음이란 무엇인가》, 엘도라도, 2012.

러 갈래의 이야기를 나누었다. 이후 수차례 만나면서 사업을 구체화하기 위해 각자 과제를 설정했다. 전국에서 진행 중인 웰다잉 프로그램을 각자 조사해오는 것인데, 조사한 웰다잉 프로그램을 분석하면서 소주제를 뽑고 다시 각자가 해당 프로그램과 교육 내용을 조사 연구해서 강의하는 방식으로 이루어졌다. 그렇게 관련 도서 읽기와 토론 2회, 관련 영화 및 다큐 상영 토론 7회, 웰다잉 교육 프로그램 비교 분석 7회, 나만의 웰다잉 교육 기획 7회 등 자체 스터디를 장장 5개월 동안 매주 집중적으로 밀도 있게 진행했다.

그뿐 아니라 외부 기관에 참여하여 32시간의 호스피스 교육과 56시간의 죽음준비교육 지도자 과정을 수강하는 열성을 보이기도 했다. 특히 사전연명의료의향서 전문가 과정은 세 명이 수료했다. 전문가를 초빙하여 한 달여의 컨설팅까지 마무리하는 길고도 힘든 레이스를 펼친 것이다. 내부의 담금질을 통해 단단해진 구성원들은 외부로 시선을 돌렸다. 경기도 공모 사업에 선정되어 자체 기획 프로그램을 진행하기도 했다. 8회에 걸쳐 품위 있는 죽음 교육, 웰다잉 투어, 웰다잉 영화제를 진행했다. 사업계획서 작성에서 강사 섭외, 참여자 관리와 수업 준비, 프로그램 진행, 홍보물 제작과 결과 보고서까지 제출하고 나면 그야말로 파김치가 되어버렸다. 처음 하는 일의 서투름과 긴장의 연속이었지만, 팀의 단합과 개인의 능력이 일취월장 고양되는 계기가 됐고, 전체를

조망하는 시야를 얻기도 했다. 그 외에도 각종 기관, 모임에 초청되어 강의를 하거나 사전연명의료의향서 설명회를 개최하고 있고, 이제는 웰다잉과 연관해 치매, 고독사, 자살 문제에 이르기까지 연구와 교육의 지평을 열어 나가고 있다.

또 다른 인상적인 그룹은 시니어와의 상담과 대화를 통해 흩어져 있던 사진을 정리, 생애 영상 앨범으로 편집해주면서 노년의 삶을 정리할 기회를 제공하는 노노老-老케어 서비스 '추억디자인연구소(이하 추디연)'다. 영상에 관심 있던 한 남성의 제안으로 사업단이 구성됐는데, 마음만 있지 실제 영상 제작 기술 능력은 제로에 가까웠다. 그러니 모든 걸 기초부터 배울 수밖에 없었다. 그래서 주 1회 총 100회의 정기 학습 모임을 가졌다. 기본적인 컴퓨터 교육에서 스마트폰 앱 활용법, 촬영 및 편집법, 자막 및 사운드 사용법은 물론이고 영상 작품을 보면서 비교 분석도 하기 시작했다. 그러다 보니 이를 눈여겨본 수원영상미디어센터로부터 '맞춤형 미디어 교육 대상 기관'으로 선정되어 미디어 영상과 관련한 집중 교육을 받을 수 있었다.

또한 추디연은 향후 사업 모델 경쟁력 강화를 위해 외부 전문가를 초빙하여 SNS 마케팅 및 비즈니스 모델의 수립과 개선에 관한 컨설팅을 진행했다. 이런 노력의 결과는 바로 나타났다. 2014년 수원창안대회에 출전하여 86개의 젊은 팀과 겨뤄 당당히 3등을 하는 기염을 토한 것이다. 이를 바탕으로 추디연은 복지관,

도서관, 주민센터 등에서 영상 앨범 강의 및 제작을 하기 시작했고, 이제는 서울복지회관에서 '사진을 통한 심리 상담'을 하는 데로까지 이어져 사업이 질적, 양적으로 확장됐다. 우울증에 걸린 노인을 대상으로 자존감을 높이는 치유 과정은 추디연 회원들 스스로에게도 자신의 삶을 겸허히 돌아보는 계기가 되기도 했다.

어느 날 이 사업단의 초청으로 회의에 참석을 하게 됐는데, 작은 봉투 하나씩을 나눠주는 장면을 보게 됐다. 프로젝트나 강의 등을 통해 얻은 수익금을 적립하여 매월 배당금 형태로 회원들에게 분배한다는 것이다. 참으로 감동적이었다. 노란 봉투 안에 들어 있는 금액은 이전에 직장 생활을 했을 때와는 비교도 안 될 만큼 적었을 것이다. 그러나 자신이 관심 있는 영역에 참여하여 배우고 익혀 사회 공헌을 하면서 받는 돈, 노동에 합당한 금액은 결코 아니지만 그 돈은 직장 생활할 때의 월급과는 비교할 수 없는 보람과 자긍의 상징일 것이다. 한발 더 나아가 이 봉투를 가족 모임에서 공개하는 장면을 상상해보았다. 만일 배우자와 자녀 앞에서 이런 말을 한다면? "내가 좋아서 하는 일이고 지역사회에도 의미 있는 일이기 때문에 비록 금액이 아무리 적더라도 나는 지금 참 행복해." 만일 내 아내가 이런 말을 한다면, 또 나이와 무관하게 자신의 삶을 충만하게 살아가는 부모의 모습을 아이들이 보게 된다면, 이것만큼 확실한 자녀 교육이 또 있을까?

사업단 하면 빼놓을 수 없는 것이 '시니어일대일컴퓨터교실'이

다. 컴퓨터 강좌는 도처에 많지만 시니어가 따라가기에는 버거운 경우가 많다. 강사는 진도를 나가야 하니 시니어에게 포커스를 맞추어 속도 조절하기가 사실상 불가능하다. 그래서 시니어는 중도 포기가 다반사고 제 나이 먹음만 한탄하기 쉽다. 이런 문제의 해결 방법은 시니어 중심 학습반을 구성해 각각에게 맞는 호흡과 리듬으로 지도하는 것, 이것이 가장 효과적이다.

　공군 군무원으로서 정밀측정장비 교정 교육을 수십 년 하고 정년퇴직한 강병원 단장. 업무 특성상 컴퓨터를 잘 알아야 하는데, 당시에는 가르쳐줄 사람도 기관도 별로 없어 독학으로 터득해 나갔다. 오랜 기간 혼자 학습하다 보니 사람들이 무엇을 힘들어하는지, 어떻게 하면 효과적인 학습이 되는지를 체득하게 됐다. 사업단 출범 후 그가 가장 먼저 한 일은 회원들을 하드 트레이닝하는 것이었다. 컴퓨터 실무 교육에서부터 어떻게 학습자를 지도할지에 관한 논의와 세밀한 운영 지침에 이르기까지. 이후 회원들이 보조 강사가 되어 학습 속도가 늦는 수강생을 개별적으로 지도하게 되니 학습자의 만족도는 그야말로 상상 이상이었다. 그러다 보니 수요가 폭발했다. 그래서 사업단을 확장 분화하여 요구에 대응하고 있는데, 번번이 뒤돌아서던 시니어들이 자신감을 얻어 늦깎이 대학생이 되기도 하고 취업에 성공했다는 간증을 하기도 한다. 사업단 회원들도 고취되기는 마찬가지였다. 강병원 단장은 이렇게 회고한다. "우리는 뭐든지 할 수 있다는 자부심

이 대단하다. 앞으로 우리 시니어들이 나가야 할 방향, 후배들을 어떻게 이끌어야 하나, 그런 것을 생각해보는 계기도 됐다. 사람들과 모여서 의논하고 컨설팅을 받으면서 뭔가 계속 성장하고 있는 느낌이다. 이 나이에!"

앞에 예를 든 사업단이 각기 제 나름의 성과를 거둔 밑바탕에는 학습이 있다. 아무도 시키지 않았지만 스스로 자신의 무지를 깨닫고 '필요에 의해' 학습을 한 것이다. 그 필요성을 절감하는 순간 왕성한 학습 욕구가 타오르는 것이다. 학습과 현장의 실천이 유기적으로 연결되고 성과를 내기 시작하면서 그들은 점점 더 단단하게 성장해 나갔다. 그래서 어떤 사람은 이렇게 말한다. "뭐라도학교는 내 인생 최고의 선택이었다."

'시니어'라 쓰고
'희망'이라 읽는다

✚

뭐라도학교는

배우면서 알게 된 뜻밖의 사람들과의 교류의 마당이며 다양한 가치와 취향을 보여주는 시니어들의 커뮤니티이자 농익은 경험과 지혜가 바탕이 되는 창조적인 활동, 전문적인 활동, 사회 공헌적인 활동의 발신지입니다.

뭐라도학교는

자신의 재능과 가능성과 자산을 발견하고 나누면서 지역사회와 연결될 의미 있는 움직임을 만들고자 합니다. 시니어들은 물론 이웃까지 함께 즐겁고 행복한 세상을 꿈꾸며 스스로 배우고 도전하는 액티브시니어들의 베이스캠프 뭐라도학교가 수원에서 출발합니다.

뭐라도학교의 행적을 숫자로 나열하면 다음과 같다. 입문 과정 11기 실행, 509개 교육과정 실행, 13개 학습공동체 조직(7개 지속), 15개 사업단 조직(8개 지속), 19개 공모지원사업 실행, 20개 기관에서 벤치마킹, 인생수업 수료자 366명, 교육사업 수강생 7728명, 강사 활동 86명, 학습공동체 참여자 195명, 사업단 참여자 157명, 일자리 창출 30여 명, 제13회 대한민국평생학습대상 교육부장관상 수상.

혹시 오해가 있을까 봐 분명히 밝혀두지만, 뭐라도학교에서 전개된 일이 모두 잘되거나 긍정적 결과만 낳은 것은 결코 아니다. 학습관 자체의 실력 부족과 의욕 과잉으로 빚어진 참사도 있었고 회원 간 다툼으로 인한 파열음도 발생했다. 일상적 민주주의의 경험 부족으로 인한 세대의 문화가 반영된 것이었다. 새로운 가치와 빛나는 성취를 이루기에는 중년의 고정관념은 생각보다 견고하기도 했다. 그러니 그간의 도전과 실험 속에서 생긴 부족한 점을 쓰자면 그야말로 엄청나다. 그러나 이 글은 뭐라도학교

의 공과 과를 정확히 기록해 사료로서의 가치를 얻고자 하는 것이 아니라, 누군가에게 자극을 주고자 하는 의도가 있기에 장점을 중심으로 서술했다. 지금 시니어에게는 격려의 박수가 더 필요한 시기이기 때문이기도 하다. 절실하게.

뭐라도학교의 초대 교장으로 활동했던 김정일 선생님은 은행 지점장 출신이다. 은퇴 직전에 퇴사자 대상의 교육을 받았는데, 당시에는 내용이 좋아 큰 도움이 됐다고 한다. 그런데 막상 사회에 나와 보니 개인이 할 수 있는 것이 거의 없는, 교육과 현실이 따로 놀았다고 토로했다. 능력과 자원, 거기에 활동력을 겸비한 슈퍼맨이 아니고는 혼자 주체적으로 활동할 가능성은 제로에 수렴된다. 결국 이들을 한데 묶어 함께 격려하고 자극하여 더불어 세상일을 도모할 수 있도록 해야 한다. 그것이 플랫폼이고 놀이터다. 커뮤니티에 대한 중년의 허기와 결핍을 잘 헤아려 그들의 에너지를 끌어낼 수 있다면 시니어는 우리 사회의 짐이 아니라 힘이 될 수 있다.

2015년 10월에 아주대학교 교육대학원 학생 한 분이 뭐라도학교 사례를 연구해서 〈제2인생 설계 과정에 참여한 은퇴자의 학습경험 연구〉라는 석사 논문을 발표했다. 그 논문에는 인터뷰이로 참여했던 뭐라도학교 한 회원의 구술 내용이 다음과 같이 적혀 있다. "네, 저는 행복해요. 제가 여기 와서 활동함으로써 저에게 무슨 물질적으로 혜택이 있는 것은 아니지만, 활동하는 분들

이 저와 비슷한 또래이고 제가 노력함으로써 그분들이 편하게 와서 쉬고 즐기고 놀 수 있는 공간이 된다면 저한테는 의미가 있고, 놀아도 이렇게 노는 게 밖에서 시간과 돈을 투자해서 노는 것보다 더 의미가 있고 즐거운 것 같아요. 저는 이걸 논다고 생각을 하고 있거든요. 노는 거라도 여기 와서 이렇게 하는 게 즐겁다라고 생각해요. 저도 노는 걸 좋아하는데 노는 내용 면에서도 참 좋은 거 같아요." 그리고 그 대학원생은 다음과 같은 문장으로 논문을 마무리 지었다. "뭐라도학교는 이제 막 태동하여 규모나 역할이 미미하지만 이곳을 통해 일어난 은퇴자들의 학습 경험은 그들이 살아온 삶의 맥락을 기반으로 하여 그들의 인생 후반부의 삶을 새롭게 준비하고 재설계하는 데 값진 경험으로 작용할 수 있다는 점에 의미가 있다."

아직까지 '중년'이라는 단어에는 어깨 움츠린 자의 쓸쓸함만이 배어 있다. 그러나 새로운 시니어의 주체적인 활동을 통해 사회적으로 유의미성이 확산되어 나갈 때 그 평면적인 단어에 깊이와 입체감이 주조되면서 새로운 이미지가 만들어질 것이고, 사람들은 '시니어'라 쓰고 '희망'이라 읽을 것이다.

II

말랑하게,
앙코르커리어!
: '50+인생학교'의
실험

정광필

서울시 50+인생학교 학장

어떻게 '안전하다'고 느낄까?

✚

　　　우선 '50+'라는 말은 낯설다. 2016년 서울시 출연으로 50플러스재단을 설립했다. 당시에는 노인대학이나 기존의 평생교육으로는 담아내기 어려운 새로운 세대가 한 해에 100만 명씩 은퇴하고 있는데, 이들의 새로운 도전(앙코르커리어)을 돕기 위한 틀이 필요했다. 베이비부머 세대에 주목하며 '50+'에 세 가지 뜻을 담았다. 첫째는 50대 이상, 둘째는 100세 시대이니 앞으로 50년을 더 살아야 한다, 셋째는 50대 이후에 새로운 것을 '더하자'는 뜻이다. 재단 출범과 함께 대표 프로그램으로 시작한 '50+인생학교'의 구체적 경험과 고민을 중심으로 50+의 새로운 도전을 풀어보려 한다.

　　먼저 50+인생학교를 압축해서 소개해보자. 50플러스재단에는

본부와 서부(서울혁신파크), 중부(공덕동), 남부(천왕동) 캠퍼스가 있고, 2020년 말에는 북부(창동) 캠퍼스가 개관했다. 2021년에는 광진구와 강남구에도 캠퍼스를 개관할 예정이다. 캠퍼스마다 50+인생학교가 운영된다. 그동안 서부에서 8기, 중부에서 5기, 남부에서 5기까지 졸업했다. 지난 코로나 상황에서도 굴하지 않고 온라인으로 진행을 했으며, 필요할 때는 마포대교 밑에서 삼삼오오 모여 진행을 했으니 끈질기다고 해야 할 것 같다.

그동안 650명 정도가 졸업을 했다. 그리고 50+인생학교로 끝나는 것이 아니라 후속으로 커뮤니티를 70여 개 만들어서 활동 중에 있다. 그리고 졸업생 대상으로 심화 과정을 열었다. 삶의 터전에서 본격적으로 활동하거나, 자기 나름의 새로운 현장을 준비하기 위한 프로젝트 중심 활동을 하는 경우다. 심화 과정은 2기까지 졸업한 상황이다. 그리고 지역적으로는 부산, 전주, 인천, 서울시 도봉구, 광명구 등에서도 인생학교의 이름을 따서 확산 과정 중에 있다.

50+인생학교의 꽃인 '1박 2일'

본격적인 이야기의 시작은 '1박 2일'이다. 다음 사진은 2019년 가을 영흥도로 떠난 서부캠퍼스 7기의 모습이다.

이 사진에서 마이크를 든 사람은 별칭이 '별'이며 50대다. 의자에는 지금의 50대가 앉아 있다 치고, 10대의 별이 되어 마주하고

있다. 말을 시작하려니 온갖 감정이 올라온다. 그때 성악을 하고 싶었는데, 아버지가 끝까지 반대해 좌절했고, 다른 삶을 살아왔던 지난날을 돌아보게 된 것이다. 감정이 딱 올라오는 장면에서 울컥하여 말문이 막히니까 같은 팀원 한 사람이 다가와 뒤에서 안아주고 격려하는 모습이다. 그런데 뒤에 앉아 있는 세 사람의 표정을 자세히 볼 필요가 있다. 먼저 왼쪽 사람, 어깨를 뒤로 빼고 턱을 당기면서 묘한 표정이다. 감정이 전이되어 같이 울컥하는 걸 참는 표정이다. 그 옆 사람은 좀 다른 표정이다. 역시 턱은 당겼지만 어깨와 팔과 손까지 다 굳었다. 그다음 오른쪽 사람은 흘러내리는 눈물을 막으려 고개를 들고 있다.

　모든 사람이 이렇게 심각하지는 않지만 현재의 나를 마주하는 경험은 쉽지 않다. 그래서 공식적인 격려의 말로 마무리하기도 한다. 함께하는 사람들은 그 심정도 공감이 된다.

이런 과정을 거치면 처음 만난 사람들 사이의 관계가 몇십 년 묵은 고등학교 동창 같은 분위기로 바뀐다. 어떻게 보면 인생학교를 통해서 여기 오는 사람들이 안전한 곳이라고 느끼는 것 같다. 대체 어떤 과정을 거치면 이런 일이 가능할까?

명함이나 '민증을 까지' 말고, 별명으로 부르자

우리는 인생학교 입학식 때 몇 가지 규칙을 말하는데, 그중 첫 번째가 '명함 주고받지 말자'다. '왕년에 내가', '나 때는 말이야'에서 벗어나 온전히 현재의 자기 자신을 만나기 위해서는 겹겹이 두른 껍데기를 벗어놓아야 가능하다는 말이다.

두 번째로는 '민증 까지 말자'다. 이 말은 사실 인생학교 시작한 지 1년 후부터 했다. 처음에 이 얘기를 안 했더니 모둠별로 이야기하거나 뒤풀이 자리에서 대충 언제 군대에 갔느니 또는 뭐 어느 학교를 언제 갔느니 이런 걸 따지는 일이 대부분이었다. 그럼 금세 나이가 파악된다. 그러다 보면 말꼬리를 잘라먹게 되기도 하고, 그 다음에는 모둠에서 활동할 때 젊은 친구한테 궂은일을 맡기게 된다. 그래서 졸업할 때까지 '민증 까지' 말라고 강력하게 강조한다.

세 번째로는 이름으로 부르지 않기다. 자기가 좋아하는 별칭을 하나 정하게 해서 별칭으로 서로를 부른다. 그러다 보니 서로 부르기 너무 편하다. 우리 세대는 몇십 년 동안 그놈의 의전 때문에 고생을 많이 했다. 최근 5년, 10년 사이에는 덕을 본 부분이 있

을지 모르지만, 사실 속으론 다들 불편해했을 것이다. 그것 때문에 시달리는 게 너무 많고 고생하는지 뻔히 아는데, 이것이 여러 형식으로 계속 이어지는 것 같다. 이 세 가지 원칙을 지켜서 우선 이 틀을 깨자. 그러면 바로 우리가 뭘 버린 만큼 알맹이 중심으로 갈 수 있지 않을까.

잘하려 하지 말자

다음 사진은 중부캠퍼스 1기 졸업식 장면이다. 사회를 맡은 사람이 긴장을 많이 해서 쩔쩔매는 모습이다. 사회자가 시작 전에 찾아와 너무 긴장된다고 말했다. 그래서 "너무 잘하면 안 됩니다"라고 딱 한마디만 했다. 그랬더니 표정이 확 펴지면서 졸업식을 끝까지 멋지게 진행했다.

우리 사회가 특히 심한 편이다. 고정관념이 있는 것 같다. 흔히

들 모든 과정에서 성실히 열심히 한 것이 쌓여서 끝내 성공을 이룬다고 믿는다. 물론 우리가 그런 식으로 열심히 노력해서 우리 사회를 이만큼 오게 했다고 볼 수 있다. 그러나 앞으로는 어떨까? 50+의 삶에서 그렇게 될 수는 없다.

지금 인생학교의 맥락에서 보면 유보된 3개월 기간이 있다. 그동안 열심히 몇십 년 뛰었으니까 좀 쉬어 갈 수도 있다. 먼 산도 좀 쳐다보고, 영 아니다 싶으면 개기기도 한다. 그렇게 가다가 내켰을 때 달려들고 뭔가 와 닿는 것이 있을 때 움직이는 것이다. 오히려 그 힘이 더 센 것 같다. 중요한 것은 내면의 힘을 변화시키는 일이다.

늘 잘하려고만 하는 것, 이것이 시대가 바뀐 지금으로서는 전근대적인 틀이라고 할 수 있다. 이전 고도성장 시기에나 맞는 방식이다. 특히나 지금은 은퇴 이후 새로운 삶에 도전해야 하는 상황인데, 그건 큰 장벽이다. 퇴직하자마자 뭔가 최선을 다해서 모든 순간 모든 과정에 열심히 하려고 하는 그 모습이 사실은 이전에 굳어 있던 틀을 깨기 어렵게 만든다.

지금까지 살아온 세월을 돌아보면 어려서는 부모님께, 학교에 다니면서는 선생님께, 직장에서는 상사에게 늘 평가받아왔다. 그리고 이제 얼마 전부터는 늘 평가하는 입장이 됐다. 평가라는 게 뭘까? 평가를 통해 눈치 보게 되는 부분은 있지만, 내가 정말 원하는 것, 꿈꾸는 것, 내면에서 솟구치는 그런 힘과 평가는 연결되

지 않는다. 평가로 인해 결국은 타인의 시선, 이를테면 선생님, 부모 또는 상사의 시선에 맞춘 가면을 만들어가는 것일 수도 있다. 이것을 깨는 것이 변화의 시작이라고 생각한다. 언제나 모든 상황에서 잘하는 것이 아니라, 전 과정의 다양한 시행착오와 사연을 통해 성장하는 것이 중요하다.

정연한 논리가 아니라, 말랑말랑한 감성으로

2018년 서울시에서 주최한 50+국제컨퍼런스에 참여했다. 퇴직 이후의 삶에 대해 일찍부터 관심을 두고 정책을 시작한 나라가 덴마크인지라, 당시 덴마크의 팀 벡 대표를 모시고 워크숍을 했다. 정말 훌륭한 시간을 보냈고, 많은 걸 배웠다. 덴마크는 우리와 조건이 너무 달랐다. 말하자면 우선 덴마크에서는 퇴직할 때 협의하면 퇴직 기간을 연장할 수 있다. 또 퇴직을 하더라도 연금이 넉넉하고 복지도 잘 갖춰져 있다. 그러니까 사실 그들에게는 우리와 같은 그런 절박함이 없다. 그래서 어떻게 보면 논리적으로 이것이 그다음 단계에 필요하고, 그걸 위해서는 뭘 준비해야 하고 하는 것들이 굉장히 설득력이 있다.

그러나 지금 우리는 퇴직한 이후 환경이 너무 달라진다. 우선 관계가 단절되기 시작한다. 그다음 익숙했던 여러 관계가 퇴직한 나를 대하는 방식도 달라진다. 물론 퇴직금도 있고 연금도 있지만, 아쉬운 것이 더 많다. 이 나이쯤 되면 자식이 여럿이라 걱정이

고, 연로하신 부모님이 계신 경우도 많아 걱정이다. 또 생활은 어떻게 해야 할지 등등 여러 가지 걱정이 있으니까 당장 재취업에 대한 강박이 생기기 쉽다. 문제는 그게 그렇게 쉽지가 않다는 것이다. 몇십 년 동안 익숙했던 것이 연장될 가능성은 거의 없다. 이제 새로운 삶을 시작해야 하는데, 이전의 방법으로 접근하니 자꾸 꼬이게 된다.

그래서 마음을 비우고 새로 시작하는 '전환'이 필요하다. 한국에서는 이 극적인 전환이 논리적 설명으로는 잘 와 닿지 않는 것 같다. 오히려 차분한 논리가 아니라 말랑말랑한 감성으로 이 문제를 깊이 다루는 게 필요하겠다는 생각이 든다.

다음 사진은 인생학교 구민정 부학장이 진행하는 교육 연극 장면이다. 손을 내민 사람이 이야기를 하고 있다. 〈선녀와 나무꾼〉 동화에서 역할 바꿔 말하기를 하고 있다. 선녀가 되어 심정을 토로하는데, 어떻게 남편이 부인의 심정을 다 알까 할 정도로 거의 부인으로 빙의가 되어 호소를 하니 모두의 시선이 집중되고 있다. 몇십 년쯤 같이 살다 보면 다 이해가 되나 보다. 뭔 얘긴가 싶어 끝에 있는 두 분이 머리를 디밀고 있다. 오른쪽 까만 테 안경 낀 사람은 눈을 감고 있는데, 자는 게 아니라 지금 그 말이 하도 마음에 와 닿아 눈을 감고 깊이 새기고 있는 장면이다. 이렇게 귀담아 듣고 마음에 새긴 만큼 변화가 생긴다. 그래서 그 변화로 뭔가 새로운 도전을 할 수 있을 것이다. 말랑말랑한 감성적 접근

이 중요한 이유다.

50+인생학교가 안전한 곳이라는 사실, 그리고 자신의 속내를 터놓고 이야기할 수 있게 해주는 요소들을 돌아보았다. 결국 그 요소들이 마음에 와 닿아 깊이 새겨지고, 그래서 내면의 영혼이 흔들리면 그렇게 흔들린 만큼 변화가 시작되는 것 같다. 그런데 거꾸로 말하면, 그 정도로 내면에 와 닿는 것이 없을 경우에는 말은 그럴듯하게 들려도 변화가 쉽지 않다. 그만큼 어려운 문제다.

'당신들의 천국' 너머,
선한 의지를 모아서
✚

　　그동안은 가정 혹은 조직을 위해서 열심히 살았다. 퇴

직 이후에는 이제 정말 내면의 소리에 귀 기울여야 한다. 남이 원하는 것이 아니라 내가 정말 하고 싶은 게 뭘까, 내가 잘하는 것이 뭘까, 내가 오랫동안 꿈꿔왔던 것은 뭘까? 그런 것을 귀담아 듣고 마음이 움직인 만큼, 그때 그것을 중심으로 뭔가를 새로 도전해볼 수 있지 않을까.

50+가 '당신들의 천국'을 넘어서야

50+인생학교를 시작하면서도 절감했던 부분인데, 50+라는 말도 어렵지만, "인생학교? 뭔 소리야" 이런 반응이 나올 수도 있다. 이런 조직에 접할 수 있는 조건은 아무나 갖추고 있는 게 아니다. 그래서 정보나 문화자본을 갖춘 사람들 중심으로만 참여하게 된다. 이렇게 한 2, 3년 더 가면 이른바 '당신들의 천국'이 될 것 같다.

서부캠퍼스 4기를 모집할 때 지원자가 많아서 서류 심사를 했는데, 독특한 사람이 지원을 했다. 마포 공덕동 전통시장에서 30년 동안 족발집을 한 사장님이었다. 우리는 이런 사람을 기다렸고, 우선순위로 받는다.

인생학교를 개학하고 2주쯤 지난 후 여자 세 명이 걱정스러운 표정으로 찾아왔다. 족발집 사장님이 너무 불편하다고 했다. 말도 거칠고, 행동도 불편하다면서 어떻게 이런 사람을 뽑았느냐고 했다. 그래서 이렇게 대답했다. "제가 그분께 가서 뭐라고 이야기할

수는 있지만 효과는 별로 없을 것 같아요. 오히려 세 분이 그나마 그분에게 관심 있어 하는 거라고 볼 수도 있으니, 여러분이 한번 녹여보는 건 어떨까요?"

그리고 몇 주가 지났다. 족발집 사장님은 뒤풀이 때마다 매번 참여할 뿐만 아니라 야외 활동 때는 본인의 15인승 승합차를 몰고 와 기사를 자청했다. 게다가 족발과 채소까지 챙겨 와서 모두를 즐겁게 했다. 처음에는 거친 인상과 말투로 모두를 긴장시켰지만, 시간이 지나면서 달라졌다. 불만스러워하던 여자 세 분이 족발집 사장님이 어떤 말을 해도 들어주고 살짝 조언도 하다 보니, 어느 틈엔가 그분의 얼굴이 펴지기 시작하고 말투도 부드러워진 것이다. 그러면서 지난 30년 이야기도 듣게 됐다. 30년 동안 전통시장에서 살아남았다는 건 뭘까? 지금이야 덜하지만 그 옛날에는 뭐 조폭이랄까, 자릿세 뜯기는 것을 다 견디고 이겨내서 살아남은 것이다. 그렇게 살아남기 위해 애쓰다 보니 거칠어졌을 것이다.

서부 4기는 이 과정에서 족발집 사장님을 챙긴 세 분뿐 아니라 모두가 서로를 챙기는 분위기가 형성됐다. 여러 요인이 결합됐지만 결과적으로 서부 4기는 입학생 전원이 졸업을 했다. 이전에도 없었고, 앞으로도 쉽지 않을 것 같다. 그리고 족발집 사장님은 그 후에도 커뮤니티 활동이나 동문회 활동에 얼마나 열정적으로 참여하고 남을 챙겼는지, 급기야 다음 해에 서부 4기 회장으로 뽑혔

다. 모두가 그의 따뜻하고 헌신적인 마음을 알아본 것이다.

그런데 족발집 사장님의 변화도 중요하지만, 더 중요한 것은 그 세 분을 비롯해 서부 4기 회원들이 자신들과 다른 삶을 살아온 사람을 이해하게 됐다는 사실이다. 모두 함께하는 과정에서 다 같이 성장했다고 본다. 이러한 다양성을 통해서 우리는 새로운 도전에 대응할 때 새로운 세상을 좀 더 이해하게 되는 것이다. 그리고 더 시야도 넓어지며 감당해내는 능력도 생기게 되는 것이 아닐까.

인생학교는 올해부터 이런 문제의식을 기반으로 변화를 꾀하려 한다. 50+가 무엇인지, 인생학교가 무엇이냐고 하는 이들에게 더 다가가는 것이 필요하다. 그래서 지역에 더 가까이 가 있는 50플러스센터에도 50+인생학교의 입문편을 개설하여 누구나 쉽게 참여할 수 있도록 준비 중이다. 어려운 처지에서 살다 보니 이런 곳이 있는지조차 잘 모르고, 시간도 없고 돈도 없어서 참여가 어려운 그들에게 다가가는 것이 더 중요하며, 그들과 섞이는 것이 필요하다.

선한 의지를 모아 문화를 바꿔야

인생학교는 졸업을 하고 커뮤니티를 만들어 활동을 한다. 서부 2기에 '드림가드닝'이라는 팀이 있다. 이들은 서울의 모든 자투리땅을 정원으로 만들겠다는 꿈을 꾸었다. 서울역 앞 고

가도로를 옥상정원으로 만들 때도 참여했다.

벌써 결성된 지 4년이 넘었는데, 최근에는 은평구에서 시민정원사로서 동네 화단 가꾸기에 참여하고 있다. 위의 사진을 보자. 동네 슈퍼 사장님이 드림가드닝 팀이 만든 화단에 재미난 글을 붙여놓았다. 화단을 만든 분들에게 감사할 뿐만 아니라, 꽃을 꺾어간 분들에게도 격려를 하는 유머 앞에서 모두들 빵 터졌다. "꽃 뽑아간 사람 가정이 행복하겠어요. 잘될 거예요." 꽃을 뽑아간 분, 화단에 대자보 붙인 동네 슈퍼 사장님 그리고 그 글을 보고 너무도 좋아하는 드림가드닝 팀, 모두 멋진 사람들이다.

인생학교를 졸업하고 만나면 많이 하는 이야기가 있다. 인생학교에 온 사람들은 다 착한 것 같다고 말이다. 그런데 우리는 그 말에 동의하지 않는다. 특별히 좋은 사람만 모인 것이 아니다. 누구나 마음 한쪽에는 선한 의지를 갖고 있지만, 다른 한쪽에는 악

당이 똬리를 틀고 있다. 문제는 중요한 순간에 어떤 결정을 내리느냐다. 인생학교는 3개월, 길게는 여러 활동이 이어질 경우 1년 과정이다. 이 과정에서 서로 자신의 선한 의지 쪽을 자극하는 순간순간이 쌓인 것이다. 선한 쪽이 자극을 받으면 사람은 선한 쪽을 중심으로 판단을 하고 결정을 내리게 된다. 그러면 당연히 그 조직의 문화가 이런 쪽으로 형성이 되는 것이다. 족발집 사장님을 부드럽게 녹인 세 분의 정성, 4년째 서울의 정원을 가꾸는 드림가드닝 팀원들의 열정을 보면 충분히 선한 자극이 어떤 것인지 알 수 있다.

인생학교는 지금 5년쯤 됐는데, 이렇게 앞으로 4~5년 정도 더 하면 선한 자극 주기는 인생학교의 전통이 될 것 같다. 그리고 이 전통이 우리끼리 하는 것으로 멈추지 않고, '당신들의 천국'을 벗어나서 조금 어려운 사람들과 함께할 때, 특히 그냥 도와주는 것이 아니라 그들의 힘을 또 함께 나누게 될 때 더 큰 힘이 되어 더불어 사는 세상을 만들 수 있을 것 같다.

예를 들면 중부캠퍼스 1기가 새로운 명절 문화 만들기를 시작했다. 명절에 차례상을 차릴 때 재료 준비부터 해서 복잡한 것이 너무 많은데, 그 고생을 누가 하는가? 남자는 밤 껍질도 까고 운전도 하지 않느냐고 말할 수 있지만, 대개는 여자가 온갖 것을 다 감당한다. 그런데 언제부터 이렇게 됐을까? 사실 역사적으로 보면, 조선시대 초기에는 이런 것이 없었다. 300년도 안 된 전통 아

닌 전통이다. 그래서 이것을 어떻게 바꿀까 궁리를 했다. 그런데 50+의 강점은 이제는 부모 눈치 보지 않고 결정을 내릴 수 있는 나이라는 점이다. 그래서 이대로 우리가 후손에게 물려줄 게 아니라, 새로운 명절 문화를 만들자고 하게 된 것이다. 우선 나부터 우리 형제와 조카들을 모아 회의를 했다. 새로운 명절을 어떻게 지낼 것인지 조카 세대가 회의해서 결정하면 우리가 따르자는 식으로 정했다. 합의가 되어 많은 변화를 만들었다. 이런 식으로 우리 세대가 결정하면 할 수 있는 게 굉장히 많다. 이제는 정말 때가 온 것 같다.

세대 통합이면
더욱 좋다

➕

　　　　지금 한국의 50+는 역사상 가장 특별한 세대다. 경제적으로도 압도적으로 많은 걸 갖고 있다. 지난 30~40년간 굉장히 많은 경험을 했다. 어떻게 보면 한국의 경제 기적을 만든 주역이다. 그뿐 아니라 정치적으로는 세상을 바꿔본 여러 번의 경험을 갖고 있다. 앞 세대가 일제강점기와 한국전쟁을 경험해오면서 패배의식과 피해의식에 절어 있다면, 50+는 오히려 잘못된 체제는 바꾸면 된다는 자신감을 체득한 세대다. 또한 급격한 고도성

장 과정에서 많은 경험과 노하우를 갖추게 되었으며, 나아가 폭넓은 네트워크까지 형성했다. 게다가 건강과 열정도 대단하다. 그런데 퇴직을 하게 되면 그 능력을 발휘할 기회가 주어지지 않는다.

50+인생학교는 '작지만 의미 있는 새로운 삶에 도전할 용기'를 얻도록 돕는다. 그 일환으로 젊은 20~30대의 스타트업과 협력하는 모델을 많이 시도한다. 지난 10년 사이 여러 시도가 있었는데, 아쉽게도 성공한 경우가 많지 않았다. 그래서 그 원인을 진단하는 기회를 만들었다. 젊은 스타트업 CEO와 경험 많은 50+의 협력을 지원했던 대표 한 분이 세 가지로 압축해서 이야기를 정리해주었다.

첫째, 스타트업 회사가 있으면 50+가 거기에 자문 내지 고문 혹은 인턴으로 결합을 한다. 일주일에 몇 시간 혹은 필요할 때 회의 몇 번 참석하는 방식일 수도 있고, 아예 상근하는 경우도 있다. 그런데 문제는 무슨 이야기를 꺼낼 때 대개 서론이 길다. 형식을 갖춰서 이야기를 하려고 한다. 그러다 보니까 어깨에 힘도 들어가고, 좋은 이야기를 한참 깔고 본론을 하려니 기다리는 사람은 숨이 넘어간다.

둘째, 경험 많은 우리 입장에서는 젊은 친구들의 부족한 부분이 많이 보인다. 보다 못해서 따로 만나 "자식 같아서 하는 말인데" 이러면서 온갖 이야기를 하게 된다. 한번 시작하면 다음에도

자꾸 반복하게 된다. 그러나 젊은 대표의 입장에서는 '도움은 되지만 저런 이야기를 내내 듣고 살 수는 없다'는 생각이 들어 관계가 깨지게 되는 것이다. 사람은 굉장히 이성적이고 논리적인 것처럼 이야기하지만, 실제로는 굉장히 감정적이다. 남이 뭐라고 하는 것을 듣기 싫어한다. 그나마 훈련돼서 조금 참는 척하지만, 결국은 다른 핑계를 대서 실제로는 관계를 깨고 싶어지는 것이다. 스타트업의 대표는 젊은 친구다. 우리는 돕는 역할이다. 그러면 대표를 대표로 대접하고 거기에 맞는 방식으로 관계를 해야 한다.

세 번째, 대표가 당장 급한 문제가 있어 전화로 자문을 구한다. 내용을 잘 아는 50+가 전화로 아주 구체적인 조언을 한다. 듣던 대표는 다 알아듣기도 힘들고 다른 직원들과 공유를 해야 하니, 그 내용을 정리해서 보내달라고 부탁한다. 그런데 50+는 계속 말로 하겠다고 한다. 답답한 대표는 다시 부탁하지만, 문서로 정리하기 쉽지 않은 50+도 답답하기는 마찬가지다.

50+는 그동안 밑에서 누군가가 늘 정리해주는 데 익숙해서 회의록이든 기획안이든 직접 프로그램을 사용해서 작성하는 것이 낯설다. 노티 내지 말고 문서 정리나 회의록 작성 등 기본이 되는 것을 수행할 능력을 갖추어야 한다. 새로 시작하는 마음으로 기초부터 시작할 자세를 갖추어야 한다.

앞에서 내 영혼을 흔드는 만큼 변한다고 했는데, 영혼이 흔들

려서 마음을 먹었어도 지금처럼 경직되고 어깨에 힘 들어가고 노티 내고 말로만 때운다면 그 틀을 벗어나기 어렵다. 이제 새로 무언가를 시작하면 20~30년은 뛰어야 한다. 체력도 뒷받침되고 할 수 있는 것이 보인다. 그런데 문제는 퇴직 이후 5년 정도 안에 지금 정리한 이 세 가지를 하느냐 못하느냐다. 앞으로의 새로운 삶은 그것에 좌우될 것이다.

50+세대의
도전과 꿈
✚

4년 반 전에 서부 1기로 시작했던 회원 중에는 활동적으로 여러 역할을 하는 사람들이 많다. 2~3년간 이렇게 활동하다 보니 변화된 몇 가지가 있다. 처음 인생학교에 올 때는 다들 표정이 좋지 않았다. 퇴직 후 매일 등산을 갈 수도 없고, 그동안 맺었던 많은 관계도 급격히 줄어들기 때문이다. 그런데 인생학교를 통해 안전한 공간에서 새로운 인간관계를 맺게 되고, 같이하는 유쾌한 활동이 많아지면서 표정이 밝아졌다. 퇴직한 다음에 이전의 관련 업계 사람들을 만나는 경우도 있다. 그동안은 능력은 알지만 불편해서 곤란하다 생각했는데, 이분이 너무 바뀐 것이다. 그러니까 엉뚱하게도 꽤 여러 명의 졸업생이 이전에 활동하던 업

계로 재취업이 됐다. 인생학교의 취지로 보면, 새로운 삶에 도전하는 것이 아니라 이전의 일로 되돌아간 것이니 아쉬울 수도 있다. 하지만 몇 년 더 일하고 퇴직하면 더 풍부한 경험을 갖추고 다시 함께할 수 있을 것이다.

퇴직을 앞둔 사람들에게 먼저 권하고 싶은 것은 무엇보다 '열심히 일한 당신, 1년은 푹 쉬세요'다. 바로 뭘 계획하고 달려들면 오래 지속하기 어렵다. 몇십 년 동안 너무 힘들지 않았는가. '작지만 의미 있는 새로운 삶에 도전할 용기'를 얻기 위해서는 휴식이 필요하다. 그러고 나서 탐색에 나서야 한다. 각자도생으로는 어려우니 인생학교 같은 곳이 함께 도모하기 좋을 것이다.

우리 사회의 세대 갈등이랄까, 이념적 갈등이 점점 심해지고 있다. 그리고 젊은 세대는 너무도 어려운 시기를 겪고 있다. 우리 50+는 앞으로 10~20년은 더 뛸 수 있다. 건강한 50+가 노인네로 늙어가는 것이 아니라, 그동안 쌓은 경험과 도전정신으로 젊은 세대에게 따뜻한 손을 내밀고, 다음 세대인 40대에게는 건강한 선배 시민으로 디딤돌이 되는 세상을 꿈꾼다. 50+인생학교에서 시작한 이 싹이 이제 5년이 됐다. 이렇게 10년쯤 더 퍼져가는 세상을 그려본다.

12

모험을 디자인하는
중립 지대
:

인천 문화예술
교육지원센터
'생애전환학교'의
실험

백현주
예술과 텃밭 대표

"이런 중년, 문제라고
생각하니?"

✚

　　《미들라이프Midlife》(2019)는 사진작가 엘리너 카루치가 중년의 자신과 주변을 담은 사진을 모아 출간한 책이다. 머리 염색을 하느라 이마에 염색약을 덕지덕지 묻힌 채 정면을 응시하는 작가 자신의 얼굴, 그 얼굴에 난 하얀 털, 마찬가지로 하얘진 자신에게 속했을 한 올의 음모, 수술로 인해 분리된 자궁 등등. 나이 듦, 또는 나이 든 여성의 징후를 포함해, 딸과 엄마(할머니) 그리고 남편과 함께 묘한 시선을 나누는 장면들을 담았다. 그중 단연 눈길을 끄는 것은 딸과 작가가 함께 등장하는 사진이다. 양쪽 팔을 위로 올려 머리를 받친 작가는 상체를 벌거벗은 채 근육 감소로 뼈가 드러난 몸통에 늘어진 젖가슴을 드러내고는 활짝 웃고 있

다. 데님 원피스에 머리를 분홍색으로 물들인 딸은 엄마 옆에 서서 동일한 포즈를 어정쩡하게 잡은 채, 대체 이게 뭐 하는 짓이냐는 눈빛으로 엄마를 곁눈질한다. 이 사진의 제목은 〈엄마가 이상해Mom is becoming crazy〉(2017).

어린 딸의 의심 가득한 표정에도 엄마는 아랑곳하지 않고 목과 얼굴에 주름을 가득 잡고 하얀 이를 드러낸다. 엄마이면서 작가인 그녀는 언뜻 보면 거칠 게 없고 자유롭다. 하지만 좀 더 들여다보면 외로운 듯도 체념한 듯도 좀 모자란 듯도 하다. 통쾌하고 장난스러운 분위기 이면엔 자조 섞인 느낌도 없지 않다. 딸의 표정이 이 시기의 아이들이 그럴 만한 불만과 의문을 명백히 드러낸다면, 엄마의 표정은 한층 오묘하다. 딸의 마음도 불편 섞인 관객의 시선도 실은 다 알고 있다는 뉘앙스다. 그런 면에서 사진 〈엄마가 이상해〉는 중년 여성의 몸과 행동을 보는 할 말 많은 시선을 향해 열린 질문이기도 하다. "이런 중년, 문제라고 생각하니?"

인천 문화예술교육지원센터의 '생애전환 문화예술학교'(이하 생애전환학교)는 바로 이 사진과 같은 질문을 던지는 과정이다. 나이 50 즈음에 서 있을 '신중년'에게 예술적인 혹은 뜻밖의 경험을 통한 '신중년다움'에 대해서, 또 그것을 넘어서는 것에 대해서.

+++

시시하지만
찬란하게

✚

　　　　수업 시작을 앞둔 극단 연습실에 참여자들이 들어설 때마다 작은 환호가 터졌다. 런웨이의 모델 같은 등장이기는 한데, 어색하거나 쭈뼛거리거나 뻔뻔하거나 자연스럽거나 옷차림만큼 참여자들의 모습은 각양각색이다. 알고 보니 지난주 서울 남대문시장 탐방 수업의 숙제 검사 시간. 당일 구입했던 옷을 차려 입고 오는 숙제다. 탐방이라곤 하지만 실은 폭풍 쇼핑이었다. 무대 의상 전문가인 강사의 안내로 숨어 있는 상점을 찾았고, 흔히 입을 만한 옷에서부터 이런 일이 없었다면 생전 입지 않았을 부담스러운 스타일까지 강사와 참여자들의 조언과 토론(수다)을 거쳐 옷을 골랐다.

　먼저 출석해 있던 참여자들의 칭찬이 쏟아진다. 그냥 '예뻐요, 멋져요'가 아니라 "자신감에 차 보여요", "건방진 차도녀 같네요", "한결 밝고 편안해 보이네요"처럼 구체적이다. 옷은 꼭 백화점에서 사야 한다고 믿었던 전직 연구소장님은 생애 처음 시장표 옷을 걸치고 스타일을 뽐낸다. 이 나이 되도록 이걸 몰랐다니, 앞으로는 반드시 '시장'이란다.

　수업 후반부는 새로운 옷차림에 맞는 화장 해보기. 이번엔 무대 화장을 하는 다른 강사가 등장해 얼굴 오른쪽을 맡았다. 화장

은 옷차림보다 받아들이는 게 더 쉽지 않다. 너무 진해진 눈썹이 신경 쓰이는 우리의 '얌전녀'께서는 연신 거울을 들었다 놨다 한다. 다른 참여자들이 득달같이 달려와 "이제야 기운이 나 보이네", "복이 절로 들어오겠네" 하며 응원하지만 계속 신경이 쓰이는 건 어쩔 수 없다. 남은 반쪽은 이미 완성된 오른쪽을 따라 화장을 하되, 각자 스스로의 몫이다. 얼굴은 점점 양쪽의 차이를 드러낸다.

그때 누군가가 불쑥 '실은 얼마 전 동네 성형외과에 가서 쌍꺼풀 수술 상담을 받았다'고 털어놓는다. 의견이 분분하다. 지금이 좋다는 사람, 당신이 원하면 해도 된다는 사람, 조금만 손대면 젊어 보일 거라는 사람 등등. 강사도 나선다. "저는 수술하지 않으면 좋겠어요. 지금의 모습이 충분히 아름답거든요. 수술을 하면 선생님만의 느낌이 사라져요. 전 세계적으로 늦은 나이까지 연애를 가장 많이 하는 여성이 프랑스 여성이라고 하죠. 그런데 성형 비율은 가장 낮아요. 자연스럽게 늙는 게 가장 아름답고 로맨스에도 강합니다." 강사는 동네 언니 같은 친근하고 부드러운 톤으로 한마디를 건넨다. 당사자는 그래도 여전히 수술이 하고픈 눈치다.

이 내용은 인천 생애전환학교의 입문 과정, 생활학교 〈나를 드러내는 옷-나 그리고 또 다른 나〉의 일곱 번째 수업 장면이다. 어떤 이는 여기서 미처 몰랐던 새로운 세계와 만나, 그간의 믿음과 행동 패턴에 작은 균열도 생겼다. 낯선 오른쪽 얼굴과 원래의 왼

쪽 얼굴을 한꺼번에 보는 경험은 화장 기술의 차이를 확인하는 걸 넘어서 은근슬쩍 '넌(난) 도대체 누구고 무엇을 원하는가' 하는 질문에 휘말리게도 했다. 교실인 연극 연습실은 지극히 평범한 동네 상가에 숨어 있는데, 시공을 훌쩍 뛰어넘은 호그와트 마법 학교처럼 비밀스럽고 비현실적이다. 각종 무대 의상과 소품은 어수선하면서도 일상적으로 보기는 어려운 것이라 눈길을 끈다. 수업은 시작과 끝도, 선생과 학생도 명확하지 않고 마치 언니들의 껏날처럼 진행된다. 대체 이게 수업이냐고 따진다면 굳이 반박하기도 어렵다. 하지만 세부적으로 잘 기획된 토론 수업이 솔직한 수다 모임보다 항상 교육적으로 더 우위에 있는 것은 아니다. 이 낯선 분위기와 환경이야말로 기존 방식과 원리에 구애될 필요가 없으니 생애전환학교에는 최적이 아닐 수 없다.

생애전환학교가 내거는 '전환'의 사전적 정의는 '다른 방향이나 상태로 바꾸거나 바뀌는 것'이다. 바꾸거나 바뀌는 것은 기존의 방향이나 상태를 전제한다. 즉 기존에 알던 것, 살던 것에서 빠져나오는 과정이 반드시 필요하다는 의미다. 당연한 것, 상식이라고 여겨온 것, 살아오면서 견고해진 신념과 습관 등에 의문을 제기하고 수정하는 과정을 동반한다. 그것은 종종 자신의 삶과 앎에 대한 반성과 성찰을 통해서, 구체적으로는 모르는 것을 모른다고 밝히고 잘못된 것을 인정하고 교정하는 행위를 통해서 이루어진다. 이 때문에 두려움과 죄책감, 걱정 같은 힘든 감정이 몰려

올 수 있는데, 이는 종종 참여자들이 전환 모색의 과정에 대해 거부감을 표하는 이유이기도 하다.

　이 생활학교 〈나를 드러내는 옷〉의 분위기는 왠지 그 힘든 감정을 받아줄 것만 같다. 이곳에서라면 일반적으로 말하기 어려운 것도 꺼낼 수 있겠다는 느낌, 잘못해도 한두 번은 받아들여질 것만 같은 안전한 느낌이다. 큰언니 같은 강사의 존재는 이곳에서의 대화와 활동이 그럼에도 단순한 위무로 끝나지는 않을 것이며, '타자를 긍정적으로 촉발'하리라는 믿음을 준다. 그것은 그가 지닌 장점을 좀 더 밀어붙여주는 것일 수도 있지만, 그가 지닌 단점을 넘어서게 비판하는 것일 수도 있는데,* 응원과 비판이 모두 허용되는 우정의 시공간이 그리 쉬운 건 아니다. 이 비현실적이고 친근하면서도 적당히 깐깐한 수업은 그런 잠재력을 갖고 있다. 그래서 여기서 일어나는 아주 평범하고 별 볼일 없어 보이는 대화와 활동이 실은 찬란한 개인 개인을 빚어내는 과정일 수 있음을 기대케 한다. 여성 위주로 꾸려진 이 수업의 남성 버전인 〈내 인생의 소울푸드〉는 요리를 통해, 익숙했던 사회적 역할로부터 비켜서서 자신과 주변을 살펴보게 한다.

＊　고병권 외,《코뮨주의 선언》, 교양인, 2007, 87쪽.

전환을 위한 연습,
발견 노트

✚

　　2018년부터 시작된 인천 문화예술교육지원센터의 생
애전환학교는 지역의 예술가나 예술 강사뿐 아니라, 관련 공공기
관과 시민사회 등이 참여해 이 세대에 대한 지역사회 공동의 감
수성과 역량을 키우고자 한다. 생활학교·예술학교, 생애전환 워
크숍, 스스로학교라는 세 활동이 단계적으로 1년 6개월 동안 이
어지는 규모 있는 과정이다. '생활학교·예술학교'는 참여자들의
위축되거나 경직된 상태를 푸는 워밍업 단계라고 볼 수 있다. 이
어지는 '생애전환 워크숍'은 교육과정의 핵심이다. 여기서는 각자
의 생애 사건을 돌아보고 이 시기에 찾아온 변화의 징후를 어떻
게 바라볼지, 내 삶의 방향은 이대로 좋은지 질문하고 답해 나가
는 묵직한 시간으로 꾸려진다. 이어지는 '스스로학교'는 워크숍을
통해 도출된 각자의 계획을 가지고 참여자 스스로 개별적인 학습
활동을 해나가는 단계다.

　생활학교·예술학교가 각각의 장르나 영역을 중심에 놓고 진
행되기에 기존 문화예술교육의 성취를 토대로 가볍게 기획됐다
면, 생애전환 워크숍은 50+인생학교 등 50+ 사업의 자아 탐색
과정 등을 참조하면서 예술과의 접목을 시도하되, 보다 적극적인
전환이 일어날 수 있는 과정을 실험하고 있다. 글쓰기와 인문학

표. 인천 문화예술교육지원센터의 2020 생애전환 문화예술학교 교육과정

구분	과정명(협력 운영 기관)
생활학교	새로 쓰는 농사 달력 나를 드러내는 옷_나, 그리고 또 다른 나 내 인생의 소울푸드 (식생활교육인천네트워크)
예술학교	몸 그리고 쉼표_마임 (연수문화원) 사이를 잇는 선, 데일리 드로잉_그림 (서구평생학습관) 온라인으로 나누는 수다_영상 (미추홀도서관)
생애전환 워크숍	발견 노트, 전환을 위한 발견 연습 나의 전환 계획하기
스스로학교	스스로 찾아가는 생애전환 탐구 활동

중심으로 진행하던 것을 2020년에는 '발견 노트'라는 새로운 장치를 고안해 구성했다. 발견 노트는 영화 시나리오 작업을 할 때 영감을 얻거나 소재 발굴을 위해 일상을 관찰하도록 이끄는 기록 장치다. 발견 노트의 핵심은 의견이나 생각이 아니라 보고 느끼는 것, 감각하고 관찰하는 것이다. 이 과정이 꾸준히 이어지면 자신이 주로 느끼는 감정, 중요하게 생각하는 것, 혹은 자신이 어떤 사회문화적 맥락 속에서 살아왔는지 등을 발견하게 된다. 알아차리지 못하고 지나쳤던 자신과 또는 관계하고 있는 주변에 대해 서서히 선명해지는 경험을 할 수 있다.

이번 워크숍에 공동 기획자 겸 강사로 참여한 이란희(영화감독)는 이렇게 설명한다.

"참여자들은 8주 동안 매일 짧더라도 거르지 않고 발견 노트를

기록해야 해요. 노트에는 생각이나 의견보다는 '보고 느낀' 것을 적어야 하죠. 나와 관계된 사람이나 나를 둘러싼 공간·사물·사건 등 눈에 띄는 것, 붙잡고 싶은 것을 꼼꼼히 살펴보고 기록합니다. 기록은 매주 수업에서 다른 사람들과 함께 나누게 되고요. 당연하지만 1주, 2주가 지나면서 매일 기록을 남기는 사람과 그렇지 않은 사람들이 생겼어요. 발견 노트를 제대로 쓰는 경우와 그렇지 않은 경우도 있고요. 많은 분이 '발견' 대신 '생각'을 담다가 교훈적으로 빠지는 경우가 많았습니다. '내가 오늘 예쁜 꽃을 보았는데, 꽃처럼 아름다운 사람이 되어야지' 같은 식으로요. 매번 책에서 글귀를 인용해 적어오는 분도 있었는데, 아무리 설명과 설득을 해도 달라지지 않았죠."

당연히 꼬박꼬박 발견 노트를 잘 기록해서 현재 자신의 중심점이 무엇인지 조금씩 윤곽을 드러내는 참여자도 있다. 누구는 남편에게, 누구는 자식에게, 또 누구는 자신의 감정에만 가 있는 마음을 찾았다. 한 참여자는 매일 노트를 작성하는데, 매번 다른 글을 써도 결국 자신의 귀결은 '서글픔'이라고 했다. 본인은 무리 사이에서 항상 분위기를 띄우는 긍정의 아이콘이라고 생각했는데, 발견 노트 덕분에 자신의 의외의 모습을 알게 된 것이다. 또 다른 참여자는 집 근처에 생긴 카페를 발견 노트에 담았다. '나도 저런 데 들어가서 차를 한잔 마실 수 있을까' 하는 글이었다. 그 카페란 데를 제집처럼 드나드는 사람들과 같이 이 수업에 참여

하고 있음을 안 것은 수업이 시작되고도 꽤 지나고 난 후였다. 그 사실을 알게 된 후 잠시 도망갈까도 생각했지만, 그들과 함께 지내다 보니 '교양 있는 유식쟁이나 무식쟁이나 어떻게 살아야 하는지 고민하는 건 비슷하구나' 하는 것을 알게 되면서 편해졌다.

워크숍은 이 발견 노트의 경험을 실마리로 삼아 각자 전환의 계기를 구상하는 '만만한 계획서' 작성으로 마무리된다. 한 참여자는 명예퇴직 후 6년째 각종 교육을 받느라 수료증만 열다섯 개에 온갖 아마추어 스포츠를 섭렵해왔다고 고백했다. 이젠 교육도 그만하고 취미용 물건도 절반으로 줄이겠다고 썼다. 물건을 매일 3킬로그램씩 버리되 가족에게는 절대 강요하지 않겠다, 지금까지는 목적 있는 삶만 추구하며 살아왔는데 이젠 더 이상 목적 따위 의식하지 않겠다, 늘 바쁘게만 살아왔는데 시장에 갈 때나 서점에 갈 때만이라도 꼭 한눈을 팔며 걷겠다 등 생활의 작은 방향 틀기가 엿보이는 구상도 나왔다.

하지만 역시 참여자 대다수는 어떤 것을 열심히 배우고 익혀서 뭔가를 달성하겠다거나 이루겠다는 계획을 앞다퉈 냈다. 평생 하고 싶었던 그림을 배우겠다, 컴퓨터를 배워 주변을 모두 영상으로 남기겠다, 운동을 열심히 하겠다 등등. 다수가 웰빙을 위한 성실과 부지런함을 약속하는 것이었다. 시간을 허투루 쓰지 않겠다는, 배우지 않는 시간은 남기지 않으리라는 각오였다.

+++

버킷리스트 말고 '전환'!
_낭비하는 시간이 변화를 만든다

✚

　　　　워크숍의 또 다른 기획자 겸 강사인 최금예(인형극 창작)는 이런 활동계획서를 받아들고 "전환은 어디 가고 버킷리스트만 남았구나!" 하는 탄식에 가까운 안타까움을 토로했다. 지역의 인문학자, 재단의 담당자 등과 회의를 거듭하고 특강을 청하여 한수 배우고 사례를 연구하는 등의 노력에도 수업이 항상 의도대로 되지는 않는다는 것을 다시 한 번 실감했다고 했다. 그리고 오히려 자신들의 부족함을 살폈다. 한편으로 '전환'이란 결국 인식의 변화를 말하는데, 성인 참여자에게 이런 기대가 어디까지 가능한 것인지, 계몽적이거나 폭력적인 요소는 없는지 의문과 견해도 밝혔다.

　"나를 중심으로 돌아가던 세상이 어느 순간 나만 빼고 돌아가는 느낌', 얼마 전 명예퇴직을 하는 가까운 선배를 보면서 이런 기분일 거라고 짐작했어요. 언제나 삶에 적극적이고 자신감 넘치던 선배가 전에 없던 불안을 내비치는 걸 보았죠. 퇴직이나 은퇴가 저토록 헛헛한 경험일 거라니…. 프리랜서로 살아온 저희로선 잘 상상이 안 되죠."

　그는 '만만한 계획서'에 드러난 관성과 강박은 이런 마음의 이면일 거라고 해석했다. 자신들은 이 마음을 여는 데 아직 요령도

공부도 확신도 부족하다는 자평과 함께.

이 워크숍이 가진 아쉬움은 기획자의 말대로 한편으로는 기획의 부족함 때문이기도 하지만, 이 세대가 가진 특성과 처한 상황 때문에 비롯된 면도 있다. 실제로 50+ 정책의 시작은, 앞으로 경제활동의 궤도 밖으로 다수가 쏟아져 나올 것을 대비해 이들의 상실감과 무용함을 해결하기 위한 시도였다. 50+ 사업은 중심의 위치에서 쫓겨나 갑작스레 갈 곳도, 찾는 이도 없이 외롭게 잊힐 뻔한 이 세대의 이름을 다시 호명했다. 불러준 반가움과 고마움에 원래의 그 성실함으로 부지런을 떨고 몸을 움직여 이들은 '나이답지 않은' 활동력을 보여주었고, 쓸모없다고 그대로 밀려나고 말았으면 얼마나 억울했겠는지 몸으로 증명했다. 중년에서 노년으로 가는 길목은 이제 초라함과 쇠락이 아닌 활기와 자신감으로 채워졌으며, '신노년'이 아닌 '신중년'이란 이름도 얻었다. 얼마간은 체제의 산물인 이 '나이 많은 젊은 중년'은 무엇보다 신중년 스스로가 원하는 모습이기도 하다. 할 수 있고 하고 싶지만 하지 못하게 된 상황, 여력 있고 잘 해낼 수 있지만 금지된 처지. 그것을 벗어날 수 있는 유일한 모습이기 때문이다.

노년이 너무 길어진 시대, 은퇴 이후의 삶을 활력으로 채울 수 있다는 것은 천만다행한 일이다. 하지만 건강식품과 성형으로 육체적 젊음을 잡아두려는 것처럼 배움과 행함으로 사회적 젊음을 붙잡으려는 것 역시 자연스러워 보이진 않는다. 여러 심리학

자나 교육학자는 중년기를, 자기도 모르는 사이에 익히게 된 관점을 반성하고 왜곡된 인식을 재수정할 시기(메지로)로, 사회적으로 부과된 역할론에서 벗어나 개인이 자신의 개별성을 획득하는 시기(융)로 상정한다. 그 이유를 잘 생각해볼 필요가 있다. 과연 지금 신중년에게 과잉된 배움과 활동은 자신의 남은 삶의 여정에서 진정으로 힘을 발휘할 수 있을까? 아니면 당장의 문제에 대한 즉각적인 해결 방안만을 모색하는 기술적이고 도구적인 차원에 국한될 것인가? 그래서 정말 이 시기에 필요한 힘은 무엇인가?

일반적으로 세상의 사건은 시작-진행-종료의 순으로 진행되는 반면, 한 사람의 삶의 맥락에서 발생하는 생애 사건은 종료-중립 지대-시작의 순으로 전개된다. 종료는 삶의 단절을 말하는 게 아니라, 기존에 갖고 있던 인식이나 역할, 전제 등에서 빠져나오는 것을 뜻하며, 생애 사건의 출발이다. 이어서 중립 지대로 들어서게 되는데, 중립 지대는 삶의 어떤 패턴과 방향을 갖기 이전의 시기이고, 여기에 머무는 시간을 거쳐 시작이 이어진다. 사건으로부터 충분한 교훈을 이끌어내고 나서야 새로운 삶에 대한 태도가 생겨난다는 것이다.[*]

따라서 중요한 것은 이 중립 지대에 '머무름'이다. 이 시간을

[*] 정민승, 《성인 학습의 이해》, 에피스테메, 2011, 58쪽.

어떻게, 얼마나 보내느냐에 따라 얻게 되는 교훈의 깊이와 폭이 달라지고 이후 삶의 내용이 결정되기 때문이다. 그런데 우리가 어떤 사건에서 교훈을 얻는 것은 그리 만만한 일이 아니다. '불에 가까이 가니 뜨겁고 위험하더라'와 같이 그 교훈이 자명한 경험은 흔치 않다. 현대 사회의 사건은 대체로 복잡해서 해석을 필요로 한다. 충분한 교훈을 얻기 위해서는 충분한 시간을 들여야만 하는 것이다. 그러나 우리는 대체로 무엇을 이루고 행하는 것이 아닌, 즉 성과가 아니라 해석하는 일 따위에 시간을 낭비해본 적이 없다. 중립 지대에 머무는 시간을 이제까지 존중받은 적은 거의 없다는 말이다. 그러다 보니 삶의 패턴이나 방향 같은 게 무르익어 형성될 리 없고 그저 남이 하는 대로 따르고 욕망할 뿐이다.

쏟아져 나오는 신중년 사업도 대부분 이 중립 지대를 크게 염두에 두지 않는다. 이 시간을 건너뛰고 빨리 다른 노동시장에 진입하거나, 봉사와 취미 활동 등으로 시간을 채워 넣는 것을 우선한다. 수요자 욕구, 수요자 중심이라는 이름으로. 이렇게 되면 직장이든 육아에서든 물러나게 된 은퇴라는 생애 사건은 새로운 전환의 계기가 아니라 그저 적응의 시간이 되고 만다. 때론 고통스럽고 불편한 경험과 사건이더라도 충분한 교훈을 끌어낼 수 있다면 삶이 조금은 나아질 수 있다. 하지만 그 과정이 없다면? 삶은 그저 살아내야 하는 것으로 쪼그라들고 말 것이다.

+++

생애전환학교는 이 중립 지대에 머무를 시간을 누구나 충분히 가질 수 있도록 보호막이 되려 한다. 입력하지 않고 지울 수 있는 시간을 주는 것, 어슬렁거리며 낭비할 넉넉한 시간을 지켜주는 것이다. 이 시간을 찬탈하려는 사회적, 경제적 각종 효율의 상식으로부터 벗어나 '이상해!'라는 시선에 여유롭게 응수할 수 있도록 도와주는 것이다.

마음 놓고 고무줄 바지를 입을 수 있는 것처럼 나 편한 대로 헐렁하게 살 수 있어서 좋고 안 하고 싶은 건 안 할 수 있어서도 좋다. 다시 젊어지고 싶지도 않다. 안 하고 싶은 걸 안 하고 싶다고 말할 수 있는 자유가 얼마나 좋은데 젊음과 바꾸겠는가.

– 박완서, 《두부》 중에서[*]

나의 좀 모자란
영웅과의 만남을 위하여

✚

　　　인간이 아직 어머니의 자궁 속 태아일 때 아기는 24시간 풀가동되는 태반을 통해 모든 욕구를 자동으로 충족한다고 한다. 세상에 나와서도 한동안 아기의 욕구는 대체로 즉각 충족된

[*] 박완서, 《두부》, 창작과비평사, 2002, 204쪽.

다. 엄마와 아빠, 주변 사람 누구든 아기 옆에서 온종일 대기하며 아기를 위주로 사고하고 행동하기 때문이다. 덕분에 아기는 스스로를 전능한 존재라고 착각하게 되는데, 이것을 '유아기 전능감'이라고 한단다. 프로이트는 이를 '아기 폐하(His Majesty the Baby)'라고 불렀다. 시간이 지나면서 점차 아기는 자신의 욕구가 예전처럼 바로바로 해결되지 않는 경험을 한다. 그러면서 깨닫는다. 세상이 내 맘대로 되는 건 아니라는 것, 세상이 곧 내가 아니라는 것, 나의 전능함이 아니라 누군가의 도움으로 여기까지 왔다는 것을.

생각해보면 이런 착각과 깨달음은 유아기로 국한되지 않는다. 사춘기는 아이가 자신의 불완전함에 분노하고 좌절하며 보이는 자연스러운 징후이고, 청년기에는 직업을 선택하고 배우자를 찾으면서 실패와 낙담을 반복해간다. 중년 혹은 50세 이후는 말할 것도 없다. 이런 과정의 반복을 통해 인간은 자신을 조금씩 냉정하게 바라보게 되고, 본성과 한계를 알아가는 동시에 거기서 또 자기만의 가능성도 발견한다. 누군가는 공부의 목적을 '주제 파악'이라고 했던가. 주제 파악으로 나의 취약성을 아는 것, 거기서 세대의 보편성이 아닌 나만의 삶의 실마리를 손에 쥘 수 있다. 따라서 성장이, 교육의 목적이 어떤 면에서는 주제 파악이라는 것에 동의한다면, 그리고 그렇게 파악된 주제를 가지고 각자의 삶을 꾸려 나가는 것 자체가 교육이라고 한다면(그건 또 삶이라 할 것이

고), 인생이 한풀 크게 꺾이는 그 시점이야말로 커다란 배움과 성장의 호기다.

생애전환학교는 한계를 극복해 나가는 인간 승리의 숭고함보다는, 취약함을 개성으로 발견하는 예민함의 위치에 있기를 바란다. 다른 신중년 사업과 달리 생애전환학교에서는 이들에게 이제는 한발 물러서서 스포트라이트 밖으로 빠질 마음의 준비를 단단히 하라고 권한다. 무대의 주변부에 어정쩡하게 자신을 꿰어 맞추는 대신, 취약해짐 덕분에 얻게 된 시간의 여유를 발판 삼아 전혀 다른 무대를 꾸려보자고, 모두가 슈퍼맨이 되는 대신 각자의 엑스맨을 만들자고 말한다.

지금 우리 앞의 베이비부머 신중년은 생애 과정 동안 자신의 한계를 들여다보고 그 안에서 가능성을 찾는, 말하자면 자기 스타일을 찾아가는 경험을 거의 하지 못했다. 이들은 삶의 단계마다 극강의 성실과 부지런으로 매번 한계를 뛰어넘는 신화를 창조했지만, 그 이면에서 이루어졌어야 할 주제 파악의 경험은 거의 하지 못했다. 그 결과 자신의 취약한 처지와 형편을 인정하고 거기서 가능성을 발견하는 기회, 그래서 자기만의 이야기를 써내려갈 기회를 얻지 못했다. 그러다 은퇴와 물러남의 시기에 이 모든 인정과 수용의 과정을 한꺼번에 겪게 됐다. 이를 감당하지 못해 우선은 회피하고 다음은 거부하는 모습이 오늘 우리가 만나게 되는 신중년의 모습이다.

그렇다면 문제는 모두 신중년 당사자에게 있는 것일까? 겁에 질린 혹은 애써 모른 척하는 신중년은 도대체 구제 불능, 난공불락인 것일까? 아니면 가장 어려운 상대를 만나 가장 높은 교육적 목표를 끌어들인 기획의 문제일까? 혹은 이를 구현해 나가는 현장의 실력 문제일까? '전환을 빌고 있는 심정'이라던 강사의 말이 자꾸 떠오른다.

김초엽의 SF 단편 〈나의 우주 영웅에 관하여〉*는 인류 최초의 터널 우주비행사 재경의 이야기를 다룬다. 재경은 48세의 마르고 작은 동양인 여성으로 임신과 출산을 겪은 인물이다. 사람들은 제2의 우주를 개척하는 인류 대표로 뽑힌 재경의 자격에 의문을 제기한다. 하지만 이 프로젝트는 '터널' 통과를 견디기 위해 신체의 개조 과정을 거쳐야 한다는 것이 밝혀지고, 작고 마른 신체를 가진 재경은 오히려 고통과 극한의 상황을 이겨내고 마침내 승리를 쟁취하는 철인의 서사를 그려내는 데 가장 적합한 인물이 된다. 그러나 원래 신체의 5분의 1만 남기고 최적의 몸이 된 그녀는 우주비행을 하루 앞둔 날 우주가 아닌 바다로 뛰어든다. 사실 재경은 우주 개척엔 별 관심이 없었다. 대신 '바뀐 몸'으로 심해를 헤엄치며 해방감을 만끽하고 싶었을 뿐이다!

생애전환학교는 세상의 기대를 저버리고 철저히 자신의 욕망

* 김초엽,《우리가 빛의 속도로 갈 수 없다면》, 허블, 2019.

에 따른 주인공 재경을 만나는 날을 꿈꾼다. 인천 문화예술교육 지원센터의 김영경 씨는 이렇게 말한다. "그러면 이제부터 우리는 수업이 아니라 모험을 디자인해야 하는 거지요?"

서해문집
시니어
도서 목록

《나이듦 수업》

중년 이후, 존엄한 인생 2막을 위하여

고미숙, 정희진, 김태형, 장회익, 남경아, 유경 지음

240쪽 | 13,500원

★2016 세종도서 교양부문 선정도서, 학교도서관사서협의회 추천도서,
2017 광주광역시중앙도서관 권장도서

노후를 생각하면 막막하기만 한 대한민국에서
치킨집 창업 대신 존엄하게 나이 드는 삶을 택하다

청춘으로부터의 해방, 몸으로부터의 자유 _고미숙(고전인문학자)

노인은 누구인가 _정희진(여성학 연구자)

너무 많이 아픈 한국의 노인들 _김태형(심리학자)

노년이라는 기적의 '블랭크' _장회익(물리학자)

100세 시대, 일과 삶의 재구성 _남경아(서울시50플러스재단)

마흔에서 아흔까지, 내 곁에 이 사람 _유경(사회복지사, 어르신사랑연구모임 대표)

《선배 수업》

먼저 산 자, '선배시민'의 단단한 인생 2막을 위하여

김찬호, 전호근, 황현산, 박경미, 김융희, 심보선 지음

272쪽 | 14,500원

★2018 학교도서관사서협의회 추천도서

중년 이후, 나이듦이 두렵지 않다
나와 세계의 끝을 넓혀가는 희망의 노년인문학

생산자로서의 노년, 공공성에 기여하기 _김찬호(문화인류학자)

정체성을 다시 세우는 노년, 나 자신을 만나는 일 _전호근(고전인문학자)

자기를 비우는 노년, 좋은 사회의 희망에 대한 약속 _황현산(문학비평가)

저항하는 노년, 시스템의 노예로 살지 않기 _박경미(신학자)

놀이하는 노년, 쓸모없음의 즐거움에 눈뜨는 시간 _김융희(미학자)

연대하는 노년, 어른의 대안문화를 꿈꾸다 _심보선(시인, 사회학자)

《노년 예술 수업》

뭐라도 배우고, 뭐라도 나누고, 뭐라도 즐기자

고영직, 안태호 지음 | 272쪽 | 15,000원

잘 노는 노년을 위한 예술 수업
제2의 인생 설계, '새로 상상하는 삶'은 아름답다

만화수업 | 만화로 쓰는 자서전 : 시니어 만화가 '누나쓰'가 간다

문학수업 | 시 쓰는 칠곡 할매들이 묻는다, 시가 뭐고? : 칠곡 늘배움학교 방문기

무용수업 | 백년 역사 머금은 막춤, 할매는 춤춘다 : 안은미컴퍼니와 〈조상님께 바치는 댄스〉

동화구연수업 | 이야기의 힘이 살아가는 힘 : 전주 효자문화의집 북북(Book-Book) 동아리

자유수업 | 노년의 자부심으로 배우고, 도전한다 : 수원 뭐라도학교
노래수업 | '왕언니'가 가면 길이 됩니다 : 동대문문화원 왕언니클럽

《50+ 플러스의 시간》
제2중년의 시대, 빛나는 인생후반전 설계도
홍기빈, 이승욱, 박성호, 기노채, 배정원, 구자인, 최광철, 안춘희, 최재천, 박원순, 유인경 지음
336쪽 | 14,500원

'역사상 가장 강력한 50+세대'가 나타났다
인생 전환기를 맞아 해야 할 일도, 하고 싶은 일도 많다

경제 | 노년이 아닌 제2중년의 시대 :
새로운 가치 창출이 당신의 남은 생을 결정한다 _홍기빈
관계·심리 | 개저씨는 왜 혼자가 되었나? :
지혜를 나누는 현명한 지혜가 필요하다 _이승욱
정치 | 베이비붐 세대의 배턴 터치 :
다음 세대를 위해 우리가 해야 할 일 _박성호
주거 | 공유하고 소통하고 나누는 집 :
은퇴 후 나는 어떤 집에서 살 것인가 _기노채
성·연애 | 사랑에는 은퇴가 없다 : 몸의 언어로 다시 사랑하자 _배정원
귀촌·지역사회 | 농촌, 상상 이상의 공간 :
땅의 사람과 바람의 사람이 함께 살기 위하여 _구자인
여행 | 자전거 여행, 젊은이만 하는 거라고요? :
여행이라는 사회적응 프로그램 _최광철·안춘희
미래사회·과학 | 신노년 세대와 미래사회 인생 :
이모작, 다시 시작하는 삶 _최재천
시간·전환 | 50+의 시간 :
이제 다시, 시작이다 _박원순·유인경

+++

《당신의 이야기는 무엇입니까》

베이비부머 세대의 구술생애사를 통해 본 희망의 노년 길 찾기

김찬호, 고영직, 조주은 지음 | 246쪽 | 13,500원

호모 헌드레드 시대, '새로운 노년'이 나타났다
베이비부머 3인의 삶에서 찾아낸 '다른 노년'의 양식과 문화의 가능성

'당신의 이야기는 무엇입니까'라는 질문은 베이비부머가 50세 이후 겪을 혼란과
방황을 줄일 수 있는 실마리가 된다. 자신이 어떤 길을 걸어왔는지 이야기하는
과정에서 스스로 기억을 재구성하며 자기가 누구인지 느끼고, 이를 바탕으로
멋진 노년을 꿈꿀 수 있기 때문이다. 낯설게 느껴질 수 있는 이 작업을 위해,
이 책은 동시대를 영위해온 세 명의 베이비부머를 초대한다. 사회학자,
문학평론가, 여성학자와 심도 싶은 인터뷰를 하며 드러난 이들의 생애사는
노년을 맞은 베이비부머 세대의 좌표가 될 것이다.